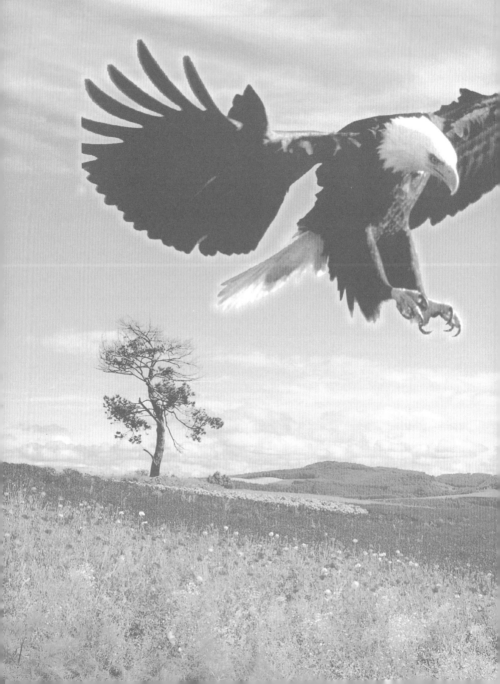

大展好書　好書大展
品嘗好書　冠群可期

大展好書　好書大展
品嘗好書　冠群可期

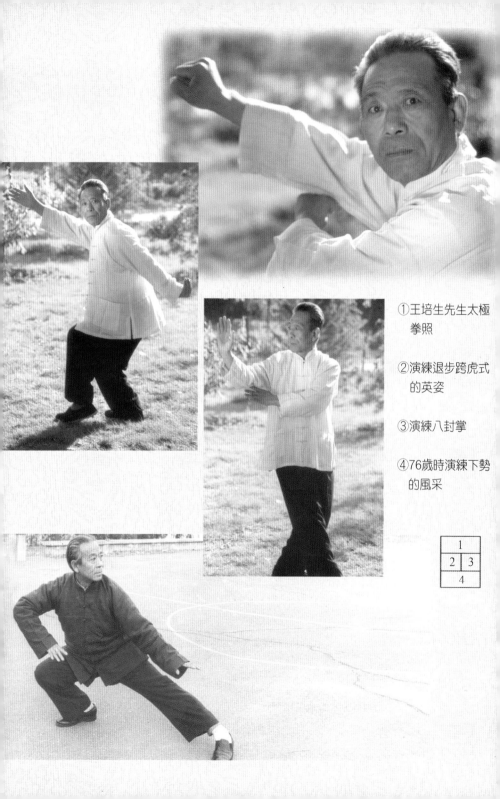

①王培生先生太極
　拳照

②演練退步跨虎式
　的英姿

③演練八封掌

④76歲時演練下勢
　的風采

1	
2	3
4	

王培生先生太極劍照

毫耄之年，劍鋒依舊犀利

演練太極十三刀

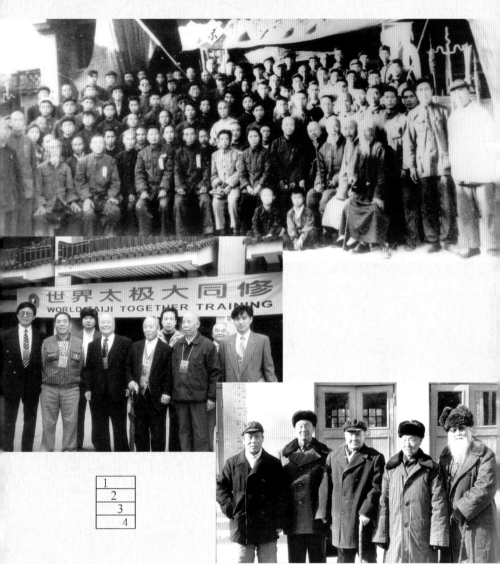

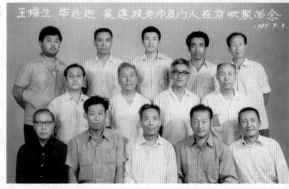

①1954年，北京群眾武術社成立時的合影

②在世界太極拳修練大會上與武林同道在
一起

③與老武術家們在武術學術交流會上的合
影

④與畢遠達、吳連枝等先生在一起

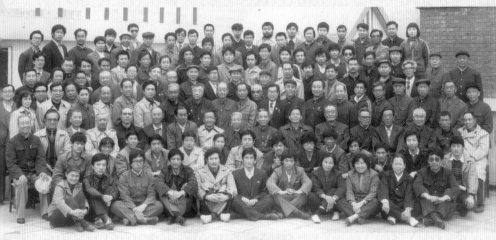

①七十壽誕，與眾弟子合影

②與學生們一道練功

③給弟子們說手

④輔導弟子太極拳推手

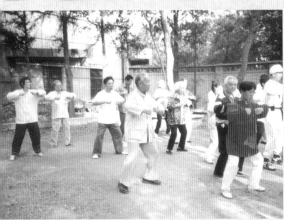

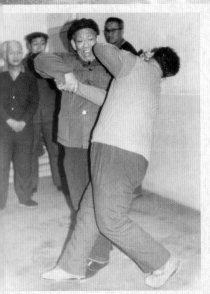

①給弟子們說手

②在家中輔導弟子練功

③帶領學生們集體練拳

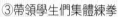

1	2
3	

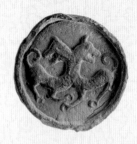

積極開展太極拳普及工作

在太極拳學習班上講授太極拳理論

晨練太極拳，其樂融融

| 1 |
| 2 |
| 3 |

①應邀訪問美國

②訪美期間與學生們在一起

③與海外弟子合影

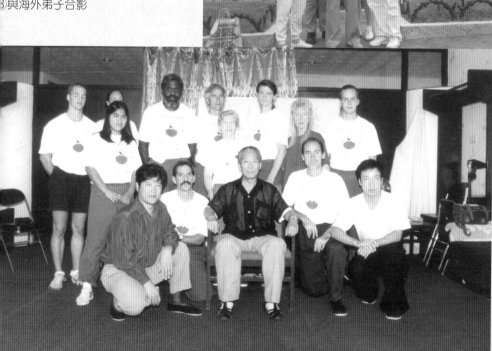

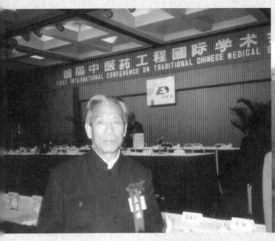

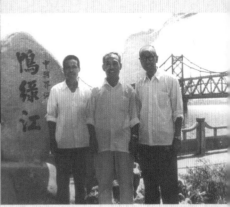

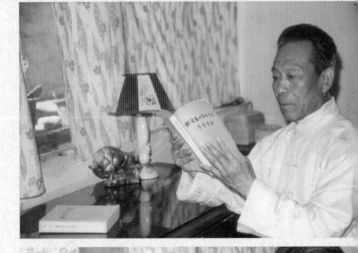

1	2
3	
4	

①在首屆中醫藥工程國際學術
　會上

②與弟子們在鴨綠江邊

③孜孜不倦進行理論探討

④寄情於筆墨之間

 中國當代太極名家名著2

吳式太極拳詮真

王培生　著

大展出版社有限公司

國家圖書館出版品預行編目資料

吳式太極拳詮真／王培生　著
　　　──初版，──臺北市，大展，2004〔民93.06〕
　　　面；21公分 ──（當代太極拳名家名著；2）
　　　ISBN　978-957-468-297-3（平裝）

1.太極拳
528.972　　　　　　　　　　　　　　　93003973

吳式太極拳詮真

著　　者／王培生
責任編輯／張建林
發 行 人／蔡森明
出 版 者／大展出版社有限公司
社　　址／台北市北投區（石牌）致遠一路2段12巷1號
電　　話／（02）28236031・28236033・28233123
傳　　眞／（02）28272069
郵政劃撥／01669551
網　　址／www.dah-jaan.com.tw
E - mail／service@dah-jaan.com.tw
登 記 證／局版臺業字第2171號
承 印 者／傳興印刷有限公司
裝　　訂／建鑫裝訂有限公司
排 版 者／弘益電腦排版有限公司
授 權 者／北京人民體育出版社
初版1刷／2004年（民93年）6月
初版2刷／2011年（民100年）11月

定　價／500元

出版前言

　　21世紀，是人類追求更高生存品質的世紀。儘管醫學工程、生物工程和生命工程的研究越來越深入和發展，但人們依然在努力尋找著更佳的提高生命品質的方法和手段。

　　在這個階段，無論是國內還是國外，無論是生命科學家還是普通百姓大眾，正在趨於一個共同的感知：源於中國的太極拳運動，是當今世界健身強體、提高生命品質的最佳選擇之一。

　　太極拳，源於中國古老文化的底蘊之上。作為中國武術的一支奇葩，經歷了漫長的發展過程，在不斷發展的理論和實踐的各個方面，給人類留下了一份珍貴的文化遺產。當今各大太極拳門派的爭奇鬥艷，充分展示了太極拳運動的無限魅力，諸多太極拳的名家大師，奉獻自己畢生心血，不僅系統完整地繼承了太極拳的精髓，在推廣普及方面做出了卓越的貢獻，而且敢於突破傳統觀念的約束，透過自己辛勤的筆耕，結合自身習練的感受和心得體會，以書刊的形式，將中國武術的精華，尤其是太極拳在理論和實踐諸多方面的經驗加以總結，系統地展現給廣大的愛好者和武術工作者。正是由於他們的不懈努力，當今世界的人們才能領略到武術圖書繁花似錦的大好局面，才能盡情地吮吸中國古老的傳統文化的汁液，並從中體驗到無窮的魅力。

　　作為體育專業出版工作者，承前啓後、繼往開來，把中國武術文化的精華介紹給國內外廣大讀者，使太極拳運動發

揚光大，是我們在社會發展的大潮中應盡的歷史責任。在太極拳運動蓬勃發展的今天，出版一套代表當今太極拳主流的叢書，是我們長久以來的願望。在諸多當代太極拳名師的熱情支持下，《中國當代太極拳名家名著叢書》終於問世，我們的這一願望得以實現，甚感欣慰。

這套叢書，囊括了國家規定太極拳和中國各大太極拳流派主要代表的著作，其內容包括各大流派的主要拳理拳論、風格特點、主要的拳術套路、器械套路、太極推手、打手，基本上反映了該流派的風貌。

在這套叢書中，有的內容已經陸續散見於一些其他出版物，有的內容則是最新完成的力作。這套叢書的面世，相信對於太極拳運動的不斷發展，會產生新的促進和推動，對於廣大太極拳愛好者、學習者，以及從事中國武術文化繼承工作的研究者們，也會帶來新的感受和新的認知。

劉慶雲序

《王培生・吳式太極拳詮真》一書出版，是一件值得慶賀的喜事。適逢全民健身運動方興未艾，它的問世，必將以其獨特風格而大放異彩，造福人民。

本書作者王培生先生，著名武術家，1919年生於河北武清縣。他自幼愛好武術，先後師從六位名家，習學八卦、彈腿、形意、八極、通臂等拳術。12歲，王培生拜吳式太極拳一代宗師楊禹廷先生爲師，學習吳式太極拳。他天資穎悟，朝夕不輟，精益求精，深受王茂齋師祖賞識，悉心給予指點。在王、楊兩代大師薰陶下，王先生苦練8年，盡得吳式太極眞傳。至今，他積數十載純功，武學已臻化境。王培生先生現任吳式太極拳掌門、北京市武協委員、北京市吳式太極拳研究會會長，並兼任中國氣功科學研究會功理功法委員會顧問、中國人體科學研究院教授等職。

王培生先生技藝卓然。18歲任北平第三民眾教育館武術教練，其時，比武者接踵而至，但都一一告頁而去。40年代，他曾以太極拳懲戒日寇，被群眾稱爲英雄。解放後，王先生又多次受有關部門之托，與國際技擊界交流拳藝，無不令他們大開眼界，心悅誠服。

王培生先生學識廣博，他攬群學於洪爐大冶，俾其武學博大精深。他的著作頗豐，主要有：《吳式簡易太極拳》《吳式太極劍》《吳式太極拳學新編體用功法》《吳式太極拳三十七式行功圖解》《氣———實用意功》《太極拳的健身和技擊作用》，更以《三才門乾坤戊己功》被譽爲一代武學宗師。他的著述對太極拳學作了深入探討，其對拳理的徹

悟引起武術界高度重視，並遠播海外。他的《健身袪病小功法》一書也受到廣泛歡迎。此外，他還出版了練功錄影光碟八盤，被人們視爲練功良師、家藏珍品。

王培生先生是飲譽國內外的著名武術家、太極大師。第11屆亞運會在京召開時，有關部門專門向外國朋友介紹了他的成就。王先生還多次應邀到美、日等國講學，備受歡迎，日本以《正宗太極拳》出版了他的練功錄影光碟，美、日等國報紙也紛紛報導其來訪講學，可見中國傳統武學在海外極受重視。

王培生先生14歲開始助師傳藝，18歲獨立開班，迄今猶以80高齡奔波數家單位傳授太極、八卦、乾坤戊己功等。

1953年，王先生在北京工業大學授拳時，見學生功課繁重，閑暇時少，遂應校方之請，將傳統套路八十三式中重複動作刪去，保留三十七式精華，重新創編，又輔以精闢闡釋，以便師生學練。後經楊禹廷老師首肯，公諸社會，一如本書所載。

吳式太極拳三十七式，完全保留了傳統拳法的眞旨，且經王培生先生博大理論之詮釋，使學者更易窺見堂奧，實爲一優秀功法。

該拳問世後，學者紛至，王先生曾多次出書精解套路，闡揚拳理。延至今日，欲學此拳者益眾，但各種版本均已告罄，學者苦無教材，紛紛要求再度出書。於是，王培生先生不顧年事已高，再次捉筆，精心撰稿。現在，這本書與讀者見面了，實在令人欣喜，它是中華武林的一份寶貴財富，學者潛心揣摩，勤奮練習，不難得太極拳之眞諦。

李和生序

世人演練太極，而得太極的眞諦者，可謂鳳毛麟角。豈不聞內家拳術「精微所在，亦深自秘惜，掩關自理，學子皆不得見」。不少有志上進之後學，臨太極之門徑，望洋興嘆。

《吳式太極拳詮眞》一書，今披露於世，可謂爲芸芸學子帶來了福音。

此書對太極拳的健身和技擊，深入淺出，言之至微。在各家太極拳中，吳式太極拳架子小巧，而又小中寓大，動作柔和輕鬆自如，連綿不斷，如清風拂柳，似流水行雲。練太極拳，大腦皮層處於抑制狀態，腦神經細胞在此時由於腦血液循環的改善，新陳代謝增強，消除疲勞而頭腦清醒，思維敏捷，故有人稱「太極拳是一項高品質的休息運動」。太極拳的呼吸運動可促進肺臟的生理機制而改善血液循環，透過意念、虛實的變化，使人的經絡通暢。

吳式太極拳經過了幾十年的實踐檢驗，對糖尿病、支氣管炎、高血壓、慢性腸胃病、心臟病、神經衰弱症等有良好的治療和預防效果。在防身方面，由於每個動作純任自然、渾身鬆靜，以心行意，以意導氣，以氣運身；所謂「行氣如九曲珠、無微不至」。純熟之後，由雙人推手而訓練出全身極爲敏銳的神經觸覺，可窺探和偵聽對方的虛實和重心變化，在對方出擊之時，巧妙地借彼之力而破壞其平衡；對方稍微一動，我則知其意圖，做出敏銳的反應，「彼未動，己

先動」「意在彼先」「後發先至」。數年純功，由聽勁而漸懂勁，由懂勁而漸及神明，至隨心所欲，功至此時，「四兩撥千斤」之絕技成矣。

王培生先生是我國著名的武術家。從 12 歲起，修習武學，先後拜張玉蓮、馬貴爲師，學習彈腿、形意、八卦。13 歲入吳氏太極門，拜楊禹廷爲師，並蒙王茂齋師祖鍾愛，經常給予指點太極內功及絕技，得天獨厚，盡得太極之眞諦。五十多年如一日，披肝瀝膽，苦心孤詣，對拳理和功夫都有很深的造詣。1981 年與日本少林拳法聯盟訪華團交流技藝，令日本拳師躬身欽佩，因而先生被日本《阿羅漢》雜誌尊爲中國十大武術家之一揚譽海內外。

先生著的《吳氏太極拳》（英文版）暢銷歐美，流傳很廣；著《三才門乾坤戊己功》一書，被譽爲一代武學宗師。先生因功夫和理論研究方面的造詣，在國內外武術界享有很高的威望。我追隨先生已三十餘年，深知先生高深的武學修養，德高望重及和藹可親的品質。在中華武術走向世界的今天，先生在百忙之中，不吝金玉，把太極拳的眞諦奉獻於世，實乃爲中華武術的昌盛寄以殷切的期望。

自　序

太極拳乃國之瑰寶，在中華武術寶庫中，這件珍寶，向來以奇妙難求而吸引著廣大的武術愛好者。

俗話說，「十年太極不出門」。這句話也是說明了太極拳的難度。究竟是難？是易？筆者正是想在這本書中與讀者來共同探討這個問題。

這本書共分三部分，即拳套之拆招和推手之訣竅以及強體健魄、修真養性之奧秘。前兩部分內容也就是平常所說的知己之功和知彼之功。前者較容易實踐，後者確有一定難度。這不僅在實踐上難以掌握，就是在認識上、習慣上、理論上都存在著許多亟待探討的問題。諸如什麼是太極拳？太極拳是否只能保健不能防身？一句話，前人對太極拳的論述是否正確，這是當前太極拳運動中面臨要解決的問題之一。最後在健身長壽部分中著重指出了，無論是由物質上或精神上傳導信息對自身侵襲或干擾等不良因素而致病，均應以意念針對病情加以適當的控制而獲得滿意的效應。由此可見，打太極拳在保健上確有顯著的效果。

筆者自幼熱愛太極拳，在近七十餘年的實踐中，有幸得到各位老前輩的真心傳授，累積了不少體會和經驗，願在有生之年把它貢獻出來與讀者共勉。本書既繼承了傳統的精華，又結合了幾十年的實踐，前者為根本，後者為探討，是否確切，誠望讀者指正。

王培生於北京

吳氏太極拳詮真

目　錄

王力泉（培生）先生傳略

先生名力泉，字培生，號印誠。河北武清縣人。一九一九年三月二十四日生。

少年家境貧寒，童齔隨親入京，喬居東城。

北京乃中華古都，歷朝營建，數奠鼎基，文武薈萃，百藝流行。東城里巷，工藝擊業武戲者名人輩出。仙龍山水，每從東城稱派，境遇薰陶。

先生天性早發，偏愛武行。觀劇歸家，則撲擬為戲，兼以崇奇好學，尊師秉教，有好事者樂為指點。先生則朝夕練習，務期得授，故童稚時即能據方桌之上空翻數十。遊戲門前，行者息步，好事賞奇者比肩接踵，通衢為塞。積習成性，境易難遷，雖入校讀書，仍自課武功，不為稍懈。基礎功課，幼年為善。先生於今已越古稀矣，然手腳輕捷，明眸犀利，端不讓青壯年者，洵緣童子之功力也。

年十二初拜馬貴（世清）為師，開手八卦拳。先師馬貴，雖遞帖於八卦拳泰斗董海川高足尹福先師門下，然實受董先師親傳，創東城牛舌掌八卦拳派，一代聖手，名噪當時。馬先師用功殊力，技藝精湛，終生不輟。每操練時，則腕著八斤半鐵鐲，以腕擊人，必跌丈外。皓首童心，能於八仙桌下轉掌。身形疾速，若隼鶴之串林，魚龍而泳波，令人嘆為觀止。享年八十有七。

繼拜張玉蓮為師，學彈腿、查拳及諸般器械。張先師精鉤鐮，世譽「鉤鐮張」。有絕藝，能跑板，將板斜倚牆壁，

循木蹬垣，緣牆奔走，跳躍騰飛，如燕穿雲，如猿攀條，矯健異常。

於時楊禹廷先師在北平第三民眾教育館任太極拳教師，先生又從而學焉。乃頂帖入門，伏稱弟子。楊先生崇尚武德，望重同儕，以九五高齡正寢者，誠獲練拳之益也。楊氏臨終以掌門之榮授予先生。

楊氏師王有林（茂齋）先師，博通各家，殊精太極拳，造詣邃微，純以意行，堪許通玄入化、登峰造極也。以予亡驚痛，胡須乍散而薨，乃夭正壽，時年七十有七。王茂齋先師受業於全佑先師，與全佑子吳鑑泉同光宗學。後吳氏代其南遊，王氏居京，太極拳界遂有南吳北王之譽。

全佑先師爲吳派太極拳開山祖，師事露禪，而續譜繼楊班侯，侍師親終。獨承露禪先師剛柔既濟之真髓，乃創吳派家數。王茂齋先師踵跡開程，並於北京太廟創太極拳研究會，一時各派名家、鏢局掌舵相與儔往，尊爲首席。楊禹廷先師輔爲主持，先生因緣入會聆教焉。

一日清晨，眾人正於庭中早課，忽有洛陽楊某人入場比手，連敗眾人而去。次日竟點師比試。楊師崇尚武德，與人比試，點到而已，將客拿起未發，客以爲怯己也。先生上前，擲客再四，客乃去。及次晨又來，先生於庭中跌客至昏，客乃服。時茂齋先師坐觀，見而喜，遂蒙垂愛，允登府第，隔輩傳心，冒往俗之不趨，興時代之高風，標示宗德，用心之處在於青藍得繼，妙香永燃耳。口傳心授，撫臂擦身，朝夕與共，更兼與同窗推手，每至通宵達旦。因拳悟理務求通道，凡三年技藝大進，年十八即令代師輔館兼教家館焉。

而後復從高克興先師學程派八卦掌，以及直趟八卦。直

趙八卦又稱劉氏八法或八卦散手，爲鄭州「大槍劉德寬」所創。劉氏早年從雄縣劉士俊學岳氏連拳，後帶藝從董海川學八卦掌，乃創八法傳於世。

先生求知若渴，海飲無量，又從趙耀庭先師學形意拳，從吳秀峰先師學八極拳，從梁俊波先師學通臂拳，從沈心禪、吳金鏞先師學道家氣功，從了一和尚、妙禪法師學釋家氣功，從金互、徐振寬先生學儒學。總以尊師刻苦，每獲心得，更兼留心各家拳派，參通其奧。拳海藝峰庶幾踏遍，會緣同好，乃與張立堂、高瑞周、馬逸林結義金蘭，共師共友，同研武藝。

張立堂之師李述之先師乃吳秀峰同窗，善八極拳，尤精槍法，時人尊稱「神槍李」。高瑞周之師李瑞東先師初學戳腳翻子拳，後與露禪弟子王蘭亭先師共創太極五星捶傳世。馬逸林之師韓慕俠先師精形意八卦拳，在天津立「武術專館」，曾當一轉環掌即將瘋狂一時之俄國大力士康泰爾擊傷，臥地不起。獲十一枚金牌，爲國爭光，盛譽當年。周恩來在天津讀書時，曾師事之，並曾爲其塾室題謁曰「韓九師堂」。韓先師與馬逸林初爲師生，後晉爲翁婿，是以盡得心傳。韓先師曾到京親傳先生形意八卦之精髓。

與時先生更潛心拳源考證、新學各科、醫學氣功、太極哲理，教授方法，探奧尋微，不止步於固圍，披荆斬棘卻推陳而出新，擷群芳於雅室，冶聚金以丹爐。博取提精，匯成一秀，歸拳理於大道，統萬變於陰陽，道術合一，詣乎妙境，據一轄萬。乃將拳架以六合八法爲綱，編成「太極拳三十七式」。復又集畢生所得之精華與心悟，創成「乾坤戊己功」，亦稱「眞武玄天功」。誠蘊心裁灼見，允稱創成新派。

唯，先生學有名師，輔得良友，虛懷力業，朝夕於斯，數十年如一日，無怪乎其藝至斯極也。每瞻先生走拳盤架，或如雲霞之飄影，或如流水之潺湲，矯似鷹隼搏兔，雄比蒼龍湧泉，輕似飛絮，重如山安，目光射電，體態安然，敢與造化爭功，觀者爲之感染。每與先生推手，黏之則起，搭手即出，神出鬼沒，莫測端倪，暈乎乎如入五里雲霧，令人無所措手足者，妙不可言。嘻，技藝靈怪也哉。而先生平日卻雍容敦厚，舉止誼雅，待人接物謙恭和藹，絕類不諳武者。富有長者之風，先生誨人不倦，諄諄善誘，因材設教，誠以待人。恪守先輩遺風，倡導求實精神，力主科學分析，反對故弄玄虛。故學生樂學，桃李如雲。

先生屢受國家聘請，擔任武術裁判和參加各種專業會議，主持吳式太極拳研究會，並兼任東方武學館館長、培生武學館館長、北京現代管理學院研究員、中華氣功進修學院專家委員會委員、中國氣功科學研究會功理功法委員會顧問、中國人體生命科學研究會顧問。還受聘於北京、天津、河北、河南、黑龍江、吉林、遼寧、陝西、湖南、廣東、廣西等地方武術、氣功研究、學術機構，爲傳播技藝，足跡踏遍神州。而登門求教者不計其數。並以其高超的氣功技藝與醫術，祛病康元，造福於民。

近年來，各國同道渡海來華，或比武，或求教於先生者眾多，無不爲先生所折服，對先生之德藝造詣敬慕、欽佩之至。先生爲傳播、普及民族藝術，功勛卓著。今先生又將平生技藝心悟著之成冊，令之施於久遠，交流同好，廣惠後生，庶使中華歸爆發陽光。吁噫，先生之用心可謂尚哉。

癸亥冬十月弟子半壁山人記於京華西陸之友山堂礪志齋

第一章　太極拳原理

縱觀宇宙空間，從宏觀天地到微觀世界，都有渾然太極之理。古人云：「太極者，無極而生，陰陽之母也。」

如果我們細心觀察、仔細揣摩，形形色色的物質世界，無一不處於陰陽動靜的運動中。因此，用陰陽哲理來剖析某一特定事物的始終，就一定會抓到事物的本質。同樣，用陰陽哲理來指導實踐，也一定會理為吾用，事成圓滿。

目前流傳於世的太極拳流派很多，有關太極拳的理論論述也不少，但是萬變不離其宗，集諸家百說於一理，我想是否可用以下幾句話來概括，即「頭頂太極、懷抱八卦、腳踩五行」，應該是太極拳的盧山真面目。

俗話說，「天下把式是一家」。從理論上講，任何拳術都講究動靜分明，剛柔相濟，虛實顯隱，不離陰陽，變化循八卦，運步軌五行。這豈不是武術運動的普遍規律。

本書正是從武術正宗上來探討太極拳的理論問題，以科學觀點進行研究。

第一節　太極拳的哲理

太極哲理在我國哲學發展史上占重要地位，是我國文化寶庫中的燦爛明珠。

為了練好太極拳，我們就太極哲理進行探討。因為前人闡述的還不系統，我們就以它為基線來進行研究。

太極哲理包括兩個方面：一個為太極之象，示之於圖：
☯。另一個為太極圖說，用文字闡述為：「太極者，無極
而生，動靜之機，陰陽之母也。動之則分，靜之則合。」

太極———互相對立著的兩個方面，即陰與陽，如圖像
之雙魚圖形。

無極———統一體，指事物或過程和圖像之圓形。

動靜———世界恆動，動者動之動，靜者動之靜。動是
絕對的運動，表現為顯著地變動狀態；靜是相對的運動，表
現為相對的靜止狀態。

機———動而未形，有無之間叫機，即趨勢、趨向、苗
頭、動向、徵兆、因素、可能。

動靜之機———陰陽動靜、互相轉化的趨向、趨勢轉化
到與之對立的方向去。

分———不平衡、舒展、張大。

合———平衡、收束、縮小。

其義理聯繫起來說，就是統一體（無極）分成對立的兩
個方面（陰陽太極：即太極———陰陽，陰陽———太極，
太極者陰陽之母），這就是太極者，無極而生，無極而太極
的意思。換句話說，互相對立的雙方因一定的條件共處於一
個統一體中（太極本無極也）。一定的條件說的是互為存在
的條件，無獨有偶成對存在，互生互滅、世界恆動。因此，
對立的雙方（陰陽）始終存在著互相轉化運動趨向（動靜之
機）。運動有兩種狀態，即相對的靜止（靜）和顯著的變動
（動），由於對立雙方互相鬥爭而產生動靜之間的互相轉
化。在相對靜止時，對立雙方表現為平衡狀態。事物發生性
質變化（動之則分），由平衡（合）轉化為不平衡（分），
事物由量變到質變過程完畢，問題得到解決，即「以靜制

吳氏太極拳詮真

動」之意。舊的陰陽對立關係消滅，舊的過程結束，產生新的陰陽關係，新的過程開始走向新的發展道路，這就是我們經常說的「新陳代謝」作用。

（一）兩儀：陰陽是互相對立的雙方的總稱。根據事物的具體情況而有不同的內容和特定名稱，如有無、虛實、剛柔、上下、前後、左右、順背、表裡、進退、攻守、形意等等。若以一方為陽，則他方為陰，反之亦然。為了說理清楚，一般順序是上為陽，下為陰，剛為陽，柔為陰。

（二）多體：在複雜的事物中，同時存在著許多個陰陽對立體，但有主客之分，其中惟有一個是主體，其他則屬於客體。主體變化影響著其他客體的變化。

（三）整體：在同一個陰陽體中，亦有主客之分。主體決定著事物的性質。

（四）中極：陰陽互動相交之微稱為中極。中極之玄，亦陰亦陽，非陰非陽，所謂鏃矢之疾有不行不止之時。中極之妙，曲可成直，直可成曲；圓可成方，方可成圓。

練太極拳要始終用太極哲理作為指導，因地制宜地隨著變化而變化（「因敵變化示神奇」）。不要違背這個規律，這就是「無過不及、隨曲就伸」之意，否則「差之毫釐，謬之千里」，枉費工夫。

實際上太極哲理就是辯證法，就是事物矛盾的對立統一和轉化規律，事物發展的法則，故曰一陰一陽。因此，太極哲理說明太極拳的拳經、拳論、行功心解、總勢歌等的確是閃爍著唯物辯證法的光輝，它有邏輯性和豐富的實踐經驗，應細心地領會和體驗。

太極拳是對人的精神和體質進行鍛鍊的方法。因此，首先對人身運用太極哲理進行分析，其次研究與外界的聯繫，

從分析事物的陰陽關係找出鍛鍊的方法，達到身心兼修的目的。

第二節　太極拳的實用價值

我們認識事物，就是認識事物的運動規律，而事物的運動必取一定的形式。練太極拳也是如此。它借助一套拳路或刀、劍、杆（槍）以外，還有獨具風格的推手法，供兩人或多人互換地進行鍛鍊。太極杆（又稱黏杆）也是兩人一起來練習的。

太極拳的宗旨是透過鍛鍊改變人的自然運動素質。人身（包括思想和體質）本來就是一個能夠自己運動的統一（有機）體。人自出生以後，就具備一定的獨立運動的條件。隨著生活的前進，在自然環境的制約下（包括思想和體質）培養出的本領，就是人的本能。

這種本能只是被動地對於自然環境的適應，其在思想上的表現，是隨著自然環境的變化而變化，並且反映出極大的惰性。在體質上的表現，具有一定的運動速度和力量，但反映出極大的笨重性。

對於來自外界的侵襲，思想是緊張的，排除的方法是以體力和速度進行直接對抗或逃避。為了有效地排除各種侵襲，用「強化本能」的方法來解決，即增強體力，加快速度，並在這種基礎上變換運用方式。它的運動特點是用視覺接收外界攻擊的信號，反映給大腦，由大腦作出判斷，發出指揮信號，使肢體形成見力加力或見速加速的運動形式，表現為間接地反覆進行。主動地攻擊或被動地對抗，其效果就是「有力打無力、手慢讓手快」。

太極拳稱這種直接以體力和速度來排除外來侵襲的能力為「先天自然之能」。這種信息反應指揮系統，稱為第一信息指揮系統。

太極拳則是採取另一條線路來進行鍛鍊。它不但不有意地強化人的本能，而且還要對人固有的本能加以改造。太極拳並不否認力和速度的效能，而力和速度的運用方式方法是辯證的統一。

在速度上太極拳的實質是快，但不是絕對求快，而是求速度快慢的辯證統一。對於力量也是如此，不否認用力，但不是追求絕對的力大，而是求力量大小的統一。前人的經驗和我們的親身感受，從理論到實踐都是合乎辯證法的。

太極拳透過一定形式的鍛鍊，把人的信息反映到指揮系統，由第一信息指揮系統改變為第二信息指揮系統。

第一信息指揮系統有很多缺點。用視覺得來的信號，與攻擊的對方沒有直接接觸，只是表面現象，很多是假象，不是實質。根據假象和表面現象作出的判斷往往是錯誤的，一味地加力、加速會造成嚴重的消耗。「過力傷血，過速傷氣」，氣血兩傷，人將致病，特別是對體弱患者，從健身和祛病來講都是不相宜的。這種消耗是無益的，主動攻擊易中圈套，被動反抗經常失利，間斷進行留有可乘之隙。

根據這種具體的辯證分析得出來的結論是，太極拳並不否認第一信息指揮系統某些的有效性，但發現它有嚴重的缺點，習慣勢力尤為嚴重，開始練太極拳或有相當水準也難擺脫第一信息指揮系統的影響。因此，太極拳的鍛鍊路線是將人的運動方式從第一信息指揮系統轉化成第二信息指揮系統，形成新的條件反射，養成新的習慣。這種轉化過程的速度和效果需要有一定條件。「入門引路須口授、功夫無息法

自修」，即要自己鑽研總結。

第二信息指揮系統對於外來的信號，不但用視覺來觀察，而且用身體的觸覺來體驗。因為觸覺的體驗更能反映事物的本質，可以觸到對方意念的真實性。太極拳把觸覺的鍛鍊放在主要位置，把視覺的鍛鍊放在次要位置。但次要並不是不重要，因為它是陰陽的一個方面，沒有次要就無主要，沒有陰就沒有陽。

太極拳練到高深程度，可以只憑感覺而不用視覺來解決技擊問題。信號反應到大腦後，要做出力量大小、接觸點、方向、速度、「勁」的表現，意念的真假虛實變換等等判斷後發出指揮信號，使身體做出相應的運動形式，即根據拳論所講的：「彼不動，己不動，彼微動，己先動；勁似鬆非鬆，將展未展；動急則急應，動緩則緩隨，雖變化萬端，而理為之一貫」的道理，並以「粘黏連隨不丟頂」的法則再加以「粘走化借」之勁，引進落空而後拿之、發之，皆是見機所施。各種「勁」的運用過程連綿不斷，直到將外界的干擾排除為止。表現上則內固精神，外示安逸，忽隱忽現、輕靈活潑，應敵變化，這就是第二信息指揮系統的特點，養成新的習慣，形成新的條件反射。不但盤拳、推手時如此，在平日生活中，亦會體現出這種新的運動素質。

人所具有的本能是有限的，但是人的認識能力是無限的，在一定的條件下，精神可以變成物質力量。因此，太極拳把精神和思想的鍛鍊放在重要的地位。由經常的、隨時隨地的思想（有意識）的指導，來鍛鍊外界環境對自身信息傳導回饋情況（生物回授）之靈敏性。這樣，身體必然會得到有效的增強，使肢體的運動聽從思想的指揮，精神的意圖透

註：粘ㄓㄢ，有些書籍用「沾」字。

過肢體的運動來體現。太極拳要使有限體力合理運用、注重效率，即能夠牽動四兩撥千斤。

人體的各個系統的運動，都是由中樞神經支配和調解的，只有在特殊的條件下才由大腦先作出思維判斷，再由中樞神經來支配和調解人體各系統的運動。太極拳鍛鍊則要求人體的每一部位的微小動作以及整體運動，都要由思維有意識地進行，並且有明顯的感覺。反之，不用意則無感覺。因此，練太極拳全憑「心意功夫」。

為了達到上述要求和目的，主要是透過練拳套（俗稱盤架子），按照「用意不用力」的要求進行演練，並以意念檢查全身肌肉群，覺有緊張之部位，應使之放鬆；對於全身骨骼尤其是活關節，使之節節貫穿起來，增強骨膜關係。又像蜈蚣一樣，一動無有不動，一靜無有不靜。從而使大腿或小腿等部位產生脹熱，而手心、腳心有蠕動等明顯感覺。結合虛實互相轉變即兩腿輪換著運動，輪換著休息，可使身體得到平均發展。由如此輕靈、活潑和自然的運動，在外觀表現為慢、緩、勻、鬆、靜的形象。

若按此運動規律演練日久，可以改變人的性格、形體，原來性情暴躁能轉為和藹可親之人；原來體態癰腫者可轉變成一位豐腴合度的人；原是一位身體瘦弱、弱不禁風者，亦可轉弱為強，轉變成一位體形勻稱而英俊的人。

綜上所述，太極拳不僅是武術運動項目之一，它屬於多邊緣性科學，更有藝術性，不受年齡、性別和體質強弱限制，故深為廣大人民所喜愛。

太極拳以道家的太極哲理為練拳指導思想，使武術日益發展，如能普及，可以造福全人類。

第三節　太極保健延年法

所謂保健延年，即健康長壽，這也是人們迫切追求的一件事。大家都知道，透過武術與氣功的鍛鍊，可培育真氣，平衡陰陽，疏通經絡，調合氣血，從而扶正驅邪，增強人體對疾病的抵抗力和免疫力。

由此可見，武術是一門科學，是陰陽變化之理，涉及免疫學、生理學和物理學、心理學等科學理論，因此稱它是「多邊緣性科學」。正如西方哲學說的一句話，「物競天擇，適者生存」，健身最關鍵之問題即在於此。

若能武、醫結合，則對身心健康受益之大，實不可限量。所謂武、醫結合，是以武術中所講的「六合、八法、陰陽變化、五行生剋」之理，結合中醫的「六經、八脈奇經、經外奇穴、陰陽、五行相互制約，順逆升降」之理法，對人之身心進行動靜相兼的運轉，但皆要以意念指揮其進退。

尤其是太極拳運動，它要求「以心行意、以意導氣、以氣運身」。這說是說，太極拳的一舉手或一動足都是預先由大腦的思維後才形成的，正因如此，使大腦透過活動形式而得到真正的休息。大腦休息得越好，則工作得越好，同時大腦得到很好的鍛鍊。

我們的腦子是越用越聰明，因為人的大腦貯藏的潛力是挖掘不完的。所以打太極拳「用意不用力」，也可以說是對人的大腦（腦電波網絡系統）是一個很好的訓練手段，對於提高人的智慧也是有益的。

一、健　身

　　欲要身體健康，平時應注意起居、飲食的規律性，除了加強營養外，還應堅持體育活動。按練太極拳之要求，應根據人的自然結構順乎自然進行鍛鍊。我們知道，「欲要健身先健心（指大腦）」。因為人的一切行為都是透過大腦來指揮的，所以說，人之根本，是以精、氣、神為主。人身有三寶，就是精、氣、神，人的精、氣、神旺盛，則如天行健，方可永保青春。

　　在平時應重視自身中之「內景」和「外象」之變化正常與否。因人身中之氣血保持平穩最為重要，氣血平穩，即無病；氣血失調，即產生疾病，這是定理。造成氣血失調之原因不外乎「七情六慾」所干擾，欲摒干擾，應運用人身上的「七星」與陰陽變化、五行生剋之理法，方可保平安。

　　所謂七星，有動靜兩法要分開。練靜功（指眼、耳、口、鼻七竅）；練動功（指頭、肩、肘、手、胯、膝、足）。「陰陽」指內景即五臟六腑；「外象」即四肢百骸。換句話說，即人身中真氣運行全憑感覺———無形的。還有五行相生（土、金、水、木、火）；五行相剋，此五行對應人體內臟即肺金、肝木、脾土、腎水、心火。在人體內部由心、肝、脾、肺、腎五臟相互制約，互相調節，使氣血平衡適應，促進體內各部機能增強抵抗力，方能健全體魄避生疾病。以上屬內景變化的一部分。

　　外象變化以動功為主，即四肢百骸全身之活關節收縮與舒張，同時與全身的大塊肌肉和肌肉群等所起的反撥作用，而影響所有的橫紋肌與平滑肌活動，則心臟得安。

　　所謂活關節是指：「頭」，實際鍛鍊頸椎七節運轉靈活

性，同時也增強頸部神經根和神經叢的反應率；「肩」，實際鍛鍊是肩胛與肱骨頭之間的骨膜與肌腱之韌性，可防止肩周炎病產生；「肘」，是鍛鍊橈、尺和肱骨骨頭運轉之靈活性；「手」，是鍛鍊腕部的八塊骨頭之靈活性；「胯」，是鍛鍊髖關節即「大轉子」的靈活性，胯還要求「襠開一線」，這對軀幹運轉可增強穩定性；「膝」，是鍛鍊股、脛、腓和臏骨等骨膜關係；「足」，是鍛鍊腳腕關節靈活性並使各種步法變換敏捷穩健。

如果按照「外象七星」認真地鍛鍊，可使全身氣血暢通，增強骨膜關係，改變石灰質與膠質的不平衡狀態，諸多患有骨質增生（骨刺）和關節炎等症者，在不知不覺中痊癒，確能起到治療的作用。

體內交感神經屬陽，迷走神經則屬陰，陰陽平衡就能保持心臟搏動頻率恆定。人之呼吸聽從髓髓中樞神經，即交感神經司呼氣，副交感神經司吸氣，所以練太極拳要求「用意不用力」，並且著重理氣。氣功採用「調息、胎息、踵息」三種方式方法來「修真養性」。中醫說：「陰平陽秘，精神乃治。」這說明陰陽調和即陰陽平衡就能維持正常的生理狀態，機體就處於健康狀態。

太極拳是一種很有趣味的運動，練拳時周身感覺舒服，練推手時，周身感覺活潑，精神煥發。情緒提高可以使各種生理機能活躍起來。許多試驗都證明，做一種運動在未用體力之前，僅僅是精神的影響，就可以使血液的化學作用、血液的動力過程、氣體的代謝等發生改變。提高情緒，對病人來講更為重要，它不僅可以活躍各種生理機能，同時能使病人脫離病態心理。

俗語說，全身氣血暢通，百病不生；腎氣充足，百病消

除。誠望讀者與太極拳成為畢生之友。

　　練拳要得法，明理，避免走彎路。武學理論與中醫學的「陰陽學說」以及八卦、五行生剋變化之理是一致的。若以現代科學理論來分析太極拳更為恰當，特別是「三論」（系統、信息、控制論）。

　　人體是一個複雜的有機系統，它是由大腦、心臟等各種器官以及皮膚、肌肉、骨骼、神經、血管等各部分組成的，內部還存在體溫調節系統、血壓調節系統等若干調節系統。與自然環境之關係頗為密切。四季氣候之變化都會影響體溫，由氣流信息傳遞作用，則以增減服裝加以控制，使體溫保持正常。這是有形控制的有效措施。

　　另外，可藉由武術與氣功進行自動控制，使身體的產熱和散熱仍保持原來的平衡，這就是陰陽平衡，也是使體溫保持恆定的有效措施。其產熱和散熱的調節方式方法極簡單，可以用四句話說明：「葫蘆巧來葫蘆巧，兩個葫蘆來回抱；三環套月產熱能，四梢散熱哈哈笑。」這幾句話的含義是指人身中的穴道蘊藏有無窮之奧妙！如眉心上一寸處名「印堂」，此穴道屬乾陽，最能禦寒，不怕冷空氣吹凍；反之，「神闕」即肚臍為脾土屬坤陰，喜溫而懼涼，最怕寒風侵入。「葫蘆來回抱」，即指乾陽與坤陰相交能產熱能，實際上係以心（神）與臍（氣）相交，而氣與神相抱則產生熱效應。所謂「三環套月」，係指拇指（少商穴）與拇指相接；食指（商陽穴）與食指相接形成一圓圈套在肚臍上；中指（中衝穴）與中指相接再與拇指結合成第二環，再加上肚臍本身之圓圈故稱三環。並以乾坤和合而產熱。「四梢能散熱」係指兩手兩足，以意想兩手在撥弄著最涼的水；兩足同時也在水裡邊走動，並且張口哈哈大笑！運用此法，對身體

較快退燒有顯著之效果。

在日常生活中，還有諸多健身法，如每天曬太陽，吸收陽光紫外線，等於日光浴；兩掌心相對揉搓、摩擦產熱；夏季身著白色，可以反光隔熱；冬天穿深青藍色衣服，可以吸熱保溫等。從這些方法中也可以得出陰陽相繫密切之關係，即陰不離陽，陽不離陰。同性相斥，異性相吸，陰陽相濟之時，則產生出一種極大的能量，此暗示人身中肚臍兩側的「天樞穴」得天之氣為陽電，得地之氣為陰磁，陽電與陰磁之結合而形成電磁場。

人體是一個生物系統，在這個系統中，一方面靠信息傳遞來維持該系統之陰陽平衡，另外也可人為地加以外部控制（比如用適當的小功法）來調劑系統的非平衡狀態。

人體場時刻不停地與周圍環境場發生關係，進行信息交換，如人與人，人與動物、植物（樹木花草），人與天地宇宙進行信息交換。這種交換是本能的、自然的，不受大腦中樞神經支配，不受條件限制。這種交換有強有弱，有遠有近，有吸收，有排除，使人適應大自然與周圍環境的變化。這就是所謂益壽延年。

調場方法就是幫助人有意識、有選擇性地促進和增強人的信息交換本能，使人的身體保持健康狀態。增強這種本能的理論根據就是氣功理論。因為穴位在人體上是一個小的發光點，它們又是一個小的信息傳遞站。

我們以意想像某一穴位同時就已帶上信息，和患者的信息進行互相交換與調整，即調整患者病區的紊亂信息場，促使患區的場排列有序化、規範化、加速生理和病理變化，使疾病好轉或痊癒。對於防病治病，除了練太極拳的某一姿勢外，還可以意念配合動作施行治療，其效率有的可以就是

「立竿見影」。

例如，常見的「便秘」症，好多天不能大便，或大便費力、形成羊糞球者，只要按照我說的方式方法演練 20 分鐘後，你馬上就會去便所的，一試便知。方法極簡單，一說就會。

主治便秘之法：以意想「神門」穴（手腕橫紋靠近尺骨內側）。同時兩手虎口張開，使兩臂外旋，轉至極點稍停，然後放鬆還原。繼之，兩臂再行外旋至極點，稍停放鬆還原再旋，如此反覆不停地運動，直至 20 分鐘左右去廁所時止。

主治泄肚或五更泄之法：此法與便秘相反，是以意想「陽池」穴（手背順中指直至腕部橫紋處），兩手虎口張開，使兩臂內旋至極點，感覺肛門括約肌有收縮力時，兩臂放鬆還原。依此法反覆演練不停，直至 20 分鐘左右，覺得能止住腹泄時止。

演練太極拳中「攬雀尾」這個式子的第五動和第六動，能治癒糖尿病、腸胃病。

「摟膝拗步」，能治關節炎。

「倒攆猴」，能治腎炎。

「提手上式」，可調理脾胃。

「白鶴亮翅」，可去三焦火，對眼疾有幫助。

以上只是順便提一些簡單易行的方法，至於防病治病效果比較顯著的，已經總結出來的約有二百多個所謂小功法，在此不宜多占篇幅。最後再說一句，要經常注意「梁門」穴（此穴在中脘兩側），使保持有「鬆、空之感」。前人說：「梁門」可以治各種癌症。它為什麼能治癌症？我們把一個人的身體喻為一間房屋。房子的主要結構就是房樑和柱子，

其餘都是次要的了。人身上的脊椎骨就等於房屋的柱子，梁門即等於屋子的房樑。如果房子的橫樑和立柱一壞，整個房屋就會坍塌了。所以注意「梁門」不損壞，脊椎不彎曲，身子無病患，方能健康長壽。

二、防　身

防身就是防止外來侵襲。即要防犯外界對自身一切干擾、襲擊，就必須有一套降服各種侵襲的方法和能力，避免自身之損傷。雖然說水火無情，但是水來可以用土擋；火來則可以水迎，此即五行生剋制化之法則。防身亦有內外之分，若用現代結構科學理論分析，那麼，對內可稱「耗散結構」。人有七情六慾的干擾、有害於身心健康。所謂七情：即「喜、怒、憂、思、悲、恐、驚」內七情。七情皆以心為主，喜心、怒肝、憂脾、悲肺、恐腎、驚膽、思小腸、怕膀胱、愁胃、慮大腸。七情是屬於精神上的致病因素。六慾即「眼、耳、鼻、舌、身、意」為有形。還有六淫，即「風、寒、暑、燥、濕、火」，這是屬於物理致病因素。在控制理論中，改善自動控制系統的方法叫校正。校正之法應以六經、六合、八法來解決機體抗干擾能力。

所謂「六經」是指手三陰經，「手太陰肺經，肺、喉病是其主治之症。手厥陰心包經，主治心、胃、胸部等病。手少陰心經，主治心病，神志病」。足三陰經，「足太陰脾經，主治脾胃病。足厥陰肝經，主治肝病、前陰病。足少陰腎經，主治腎、肺、咽喉等病。三經均治經帶病、泌尿系病。此為六陰經」。

手三陽經，「手陽明大腸經，主治前頭、鼻、口齒病。手少陽三焦經，主治側頭、脅肋病、耳病。手太陽小腸經，

主治後頭、肩胛病、神志病、耳病。三經均治眼病、咽喉、發熱病」。足三陽經，「足陽明胃經，主治前頭、口、齒、咽喉病、胃腸病。足少陽膽經，主治側頭、耳病、脅肋病、眼病。足太陽膀胱經，主治後頭、背腰病（背俞主治臟腑病）、眼病。三經均治神志病、發熱病」。此六陽經與六陰經合之為陰陽十二經；分之為手三陰手三陽，足三陽足三陰，再加上督任二脈則稱十四經。

所謂經絡，是人體氣血往來循行的路徑，是全身各部的聯絡網，內連五臟六腑，外通關節皮毛，使肌表和內臟直接發生關係，將臟腑和肢體連成一個有機的整體。經絡是經與絡的總稱，包括十二經脈、十二經別、十二經筋、奇經八脈。絡包括十五絡脈、別絡和孫絡。

十二經脈與十二臟腑有直接聯繫，故稱為正經，其他經脈為奇經。十二經脈是經絡的主要部分。

十二經別為十二經脈的支別，循行於身體的深部，由四肢走入內臟，復出頭頸。它是隨著陰經與陽經出入離合互相表裡而中途聯繫的通路。六陽經別行後，仍能還合到本經；六陰經別行後，不再返回本經，而和其他表裡配偶的陽經相合。

十二經筋。是十二經別以外的另一循行系統，不入臟腑，起於四肢末端，行於關節部分，上至頸項頭面，並貫串各部筋肉之間。而筋有剛柔之分，兩者之間又有相互維繫的作用。

奇經八脈。這八條經脈，不直接與臟腑聯繫，且無表裡關係，為了與十二正經相區別，故稱為奇經八脈。奇經八脈的任、督二脈，直行於人體的前後正中線上，其他六脈，則附屬於十二經脈之間。

絡脈。直行於分肉之間者為絡。十五絡脈是人體較大的主要絡脈，它是從經脈別出，故又稱為別絡。十五絡脈別行的起點，皆由本經的輸穴而別行，和另一配偶經脈聯絡起來，所以十四經除脾經外，各有一絡，惟脾經獨有兩絡，以脾為主，胃行其津液，灌溉於五臟和四旁，從大絡而布於周身，因此有兩絡。

經絡以十二經脈為主，奇經八脈是十二經脈的統率，並起著一定的調節作用，十五別絡作為正經傳注的紐帶，三者之間相互結合聯貫構成整體循環。其交接情況可概括為手三陰從胸走手交手三陽；手三陽從手走頭交足三陽；足三陽從頭走足交足三陰；足三陰從足走胸交手三陰。原絡兩穴的應用於調整內臟功能強。

十二原穴。手三陰經對應太淵、神門、大陵。足三陰經對應太白、太谿、太衝。手三陽經對應腕骨、陽池、合谷。足三陽對應京骨、丘墟、衝陽。

十五絡穴。列缺、通里、內關。公孫、大鐘、蠡溝。支正、外關、偏歷。飛陽、光明、豐隆。長強、鳩尾（督任別絡）、大包（脾大絡）。

俞、募穴的應用於五臟有病，應取背部俞穴；六腑有病，應取胸腹部募穴。

俞穴。足太陽經，肝、心、厥陰俞（心包）、脾、肺、腎、大腸、小腸、三焦、膽、胃、膀胱等俞穴。

募穴。期門（足厥陰經）、巨闕（任脈）、膻中（任脈）、章門（足厥陰經）、中府（手太陰經）、京門（足少陽經）、天樞（足陽明經）、關元、石門（任脈）、日月（足少陽經）、中脘、中極（任脈）。

八會穴、郄穴的應用。八會穴是指五臟、六腑、氣、

血、脈、筋、骨、髓八個聚會穴。臟會章門、腑會中脘、氣會膻中、血會膈俞、筋會陽陵泉、脈會太淵、髓會大杼、骨會絕骨（懸鐘）。

郄穴。十二經脈各有一個郄穴。奇經的陰維、陽維、陰蹻、陽蹻四脈也各有一個郄穴，總稱「十六郄穴」。郄穴主治特點，對本經循行部位與所屬內臟的急性病痛，治療效果較好。如肺病咳血，可取孔最；心胸疼痛，可取郄門等。

十六郄穴。手經，孔最、陰郄、郄門、溫溜、養老、會宗。足經，地機、水泉、中都、梁丘、金門、外丘。奇經，陽維之陽交、陰維之築賓、陽蹻之跗陽、陰蹻之交信。

八脈交會的應用主治範圍。

衝、公孫；陰維、內關。胸、心、胃。

帶、臨泣；陽維、外關。目外眥、耳後、肩、頸、頰。

督，後谿；陰蹻、申脈。目內眥、頸、項、耳、肩。

任、陽蹻；列缺、照海。肺系、喉嚨、胸膈。

八脈交會穴是根據奇經八脈之交會而運用的。如胸腹脹滿、上腹痛、食慾減退等，可取內關與公孫穴。又如咽痛、胸滿咳嗽，可取列缺穴與照海穴。

以上係武、醫結合的密切關係，用來作為自身防病、治病的有效措施。如臟腑發生病變，即可以意念調動十二經絡、奇經八脈互相關係，運用五行生剋制化手段進行調節，達到防病、治病之目的。例如：大腸熱勝會產生肛門病，內外痔等症。對此症可採用手太陰肺經的「孔最穴（位居前臂內中間），只用食、中、無名三指經常揉搓此穴，同時開口微笑，用不了三五天即可痊癒。又如肝區有病（肝屬木），可增強肺（肺屬金剋木）的肺活量即呼吸氣深長，因為「氣以直養而無害，勁以屈蓄而有餘」，所以注意「氣若長虹」

而舒肝。同時加強腎（腎屬水而生木）功能的鍛鍊，即兩手握拳，以拳背搓腰部、兩腎 81 次，每天早晚各一遍。如此注意呼吸深長和搓腰眼之鍛鍊有成效，肝區之病則自消退。此理乃為五行生剋變化之範疇。

所謂「六合與八法」，是太極拳的防身真諦，也是透過信息、控制的手法對意、氣、形三者相依而不相違的生理反應，以及對陰陽哲理進一步提高認識和理解，更能促進身心的機智靈活而趨於完善。

六合是指內三合即「心與意合、意與氣合、氣與力合」，外三合即「手與足合、肘與膝合、肩與胯合」。此六合與十二地支有密切關係。即子與丑合出「「勁」、寅與卯合出「擠勁」、辰與巳合出「肘勁」、午與未合出「挒勁」、申與酉合出「按勁」、戌與亥合出「採勁」、寅對申、巳對亥相衝出「掤勁」、辰對戌、丑對未相衝出「靠勁」。此六合與六衝而變化八種不同的勁別，即是太極推手八法和拳套拆招所運用的八種勁以及亂採花或採浪花所運用的方式方法，均未出此八法之封域。

太極拳中的六合、八法所以能有制敵取勝之效，都是根據陰陽哲理靈活運用的結果。由於陰與陽屬中國古典哲學理論範疇，陰陽是一切事物的變化規律，也是宇宙運動的根本。所以太極拳運動，一動就有一圓圈，圓圈裡面有一圓心，這圓心叫做中心。在這中心的周圍分做四等份，每份為90°，即 360°成一圓圈。

太極拳在散手運動中，陰陽變化也是顯而易見的，兩者相互抑制，又相互聯繫，達到相互促進。因為一切現象都有正反兩面，自然界兩種對立的統一即為陰陽，如凹凸現象、斷續現象、缺陷等現象都說明了陰陽辯證關係。

陰陽辯證關係的關鍵性在於「無過與不及」。能「恰到好處」地運用陰陽變化規律，就能在實踐中取得理想的效果。例如，敵人以右手打你的左邊的嘴巴，你就用右肩往敵人的右腋窩處貼緊黏住不離，同時以左手將其右上臂向上微托，使自己右耳緊貼自己的左手背，右臂放鬆置身前，右腳隨著進身往敵身左後方邁進一步，目的為了索敵後腿；右腳落地踏實，隨之屈右膝前拱，左腿伸直形成右弓箭步。與此同時，右臂朝右前上抬起，左臂從右前上方往左後下方移動至臂伸直時為度。同時向左回頭，兩眼注視左手中指指甲。此時敵人會被靠出數步或摔倒在地。這是太極拳中的「野馬分鬃」姿勢的用法。

　　太極拳注重虛實分清、陰陽分明之理，習者要往深往細裡去追求。拳諺曰：「陰陽明而手足得其用，虛實定而攻守得其宜。」就是說當對敵應戰之際，既要靈活地運用陰陽變化之規律，變化出無窮無盡的招術，又要有隨機應變、見機行事的素質，使對手防不勝防。

　　總之，太極拳所以有制敵取勝的手段，主要靠陰陽變化之理。這陰陽，實際上就是一個圓圈。這圓圈內含許多科學道理，如心理學（用意不用力）、物理力學（運用剛體、三角、虎克定律、塲勢等）、運動生理（生態變化、增強抵抗力等）。哲理即太極一動一圓圈、一靜一圓圈，在這動、靜圓圈之內，許多科學之理蘊藏於其中。所謂「超其象外，得其寰中」即指此而言。就是說「真東西」在內，而不在外面，因為剛柔、虛實、陰陽、動靜等變化只在瞬間。所以說動與靜之變化更為奧妙！

　　拳譜中云：「動急則急應，動緩則緩隨，雖變化萬端，而理為之一貫。」此意是說，敵我動之速度快慢要一致；用

之力量相抗應均等。他有千變萬化，我有一定之規，但要掌握動靜之規律，即「靜中觸動動猶靜」「動極返靜靜生動」。演練拳套之時，對全身運動要求內固精神，外示安逸。視靜猶動，靜以待動；視動猶靜，動以生靜。靜裡含動，動不捨靜。動而生陽，動極而靜，靜而生陰，靜極復動，一動一靜，互為其根。一動無有不動，一靜無有不靜。

從事太極拳運動，應多看周易，易者多變即陰陽變化。讀《入藥鏡》，又知意所到大道有陰陽，陰陽隨動靜，靜則入幻冥，動則恍惚應。真土分戊己，戊己不同時，己到但自然，戊到有作為。烹煉坎中鉛，配合離中汞，鉛汞結丹砂，身心方入定。曰動靜、曰幻冥、曰真土，皆是說明之口訣。

何謂之動靜？曰寂然不動，返本復靜，坤在之時，吾則靜以待之。靜極而動，陽氣潛萌復之時，吾則動以應之。當動而或雜之以靜，當靜而或間之以動，或助長於其先，或忘失於其後，則皆非動靜之正常現象。真正之動靜，如天行其靜。如清淵之印月，寂然不動。如止水之無波。內不覺其一身，外不知其宇宙，等到亥之末子之初，天地之陽氣至，則急採之，未至則虛與待之不敢為之先也。能悟透其中之真意，則於防身禦敵之能，以及取敵制勝，乃易如反掌。此乃太極、周易之真意。

正如孔子所說：「乾坤乃其易之門。」就是說明乾天、坤地、宇宙、自然、萬物等等客觀規律，均接近於「周易」之門徑。天朗氣清，因有日月星辰，為象，輕輕者居上；乾為天屬陽、坤為地屬陰，地磁重濁，為形而居下。周易的周字，即一圓周（圈），稱作無極（○）。易字，即日與月兩字合成，日為太陽，月為太陰。日月橫寫為明，即明理的意思。豎寫日月為易，易者，變更的意思。由此可知「周易」

即說明「太極從無極而生」。

動之則分，而分出陰陽即太極、兩儀。靜之則合而復歸於無極。也可以說在這個圓周（圈）裡面，包含著虛實、剛柔、進退、張弛、動靜……即陰陽變化之理。同時也說明了太極拳的一動即一個圈、在這個圓圈以半徑為化解對方的來力，以半徑作為進攻的手段。這樣恰恰符合陰陽變化之理。陰陽變化主要在動靜的機智靈活上下工夫。所以「動則變，變則化，變化無窮」的道理也即在此。道理雖然講明、講透，但是，最後還是要靠自己肯下刻苦工夫去鍛鍊、鑽研，默識揣摩，漸至從心所欲。

三、鑒　賞

武術不僅蘊藏有祛病強身和防身等明顯功效而受歡迎，而且它在功法的姿勢上別具一格，動作典雅古樸，柔韌圓潤，輕盈灑脫，舒展大方。

所以，學者透過認真鍛鍊這套功法之後，不僅可使體態健美，而且還會增添一種藝術享受的樂趣。從藝術中獲得真正的樂趣，那就是「自然的美」「美在和諧之中」。全身肌肉與骨骼結構，掌握在自己的意念、想像中。如一舉手，一動足，其動作是否配合協調一致。全身的肌肉骨骼的結構在運動操練時，內部氣、外部形配合是否恰到好處（符合陰陽之理）。

古代傳統氣功對於健美之訓練方法與現在國內外只是肌肉發達之美是絕然不同的。古代氣功健美術所求的美是內外和諧，即美在和諧之中，對內求「心靈之美」，即在思維上是崇高的不受任何干擾，指「七情六慾」並使內臟各部機能健全，氣血暢通，抵抗力增強，免生疾病。外求「體態安

詳」，內含一種令人說不出的剛健美（全身肌肉發達適度），精神煥發、眼光尚尚有神，舉止不凡，輕靈活潑，敏捷大方。這是由武術之技藝，鍛鍊出來的一種帶有獨特風格的自然之美。無需任何器械設備而可使任何部位的肌肉、肌肉群伸展，甚至隨意翻滾和抑制全身各部，達到治病健身之奇效。

總之，太極拳的整體機制，是循理於陰陽哲理，運行於經脈醫理，所以說凡愛好此道者，只要工夫下到，心意悟透，定會在健身、防身、鑒賞三方面都有收益。

四、行動準則綱要

從武術的發展過程來看，我們的前輩們特別強調練武要講德。用現代的話來說，要德才兼備。

太極拳鍛鍊的基本綱要，首先要注重武德，這絕不是一句空話。因為武德與健身、防身的關係頗為密切，在練功的過程中，如果目的不純或含有其他雜念，非但功夫無成，反而會走入歧途。為此，一定要謹遵師囑，培養高尚的武林道德以及科學的鍛鍊方法。

（一）**德** 練武者應遵守武德。所謂武德，首先是「口德」，即要注重自身修煉，不言己之長，不道人之短。其次是「手德」，即要遇事多慮，勿躁、忍為高，即使處於忍無可忍之時，也要做到出手不傷人，點到而已，適可而止。最後是「身德」，即要以身作則，先正己而後方能正人。若能做到心胸坦白，光明正大，方可「德藝兼修」。所以說「身正則藝正」，「藝」無德不立。總之，武術也要講德才兼備，否則必入歧途。

（二）**體** 習武不僅要有高尚的「武德」，而且還要有

堅強的意志，同時必須要有很好的體質和魄力，方能取得高超的技藝。

一般來講，體質之鍛鍊應注意身心兼修，即內外並重。也就是說，對內要注意「中正安舒，輕靈圓活」這基本八要。對外要做到「鬆肩、墜肘、涵胸、拔背、裏襠、溜臀、鬆腰、抽胯、頂頭懸」九點身法要求。這也是強健體魄缺一不可之練功要素。除此還要講三合，即內三合「心與意合、意與氣合、氣與力合」和外三合「肩與胯合、肘與膝合、手與足合」。這內、外三合（也叫六合）之鍛鍊，對身心之變換、機智靈活性的鍛鍊是有很大幫助的。

（三）教　武術教師應怎樣進行教學？不單需要教技術，還要教人。在教學之前，教師對學生們的現實客觀情況應有足夠的了解，然後再進行教學，才會得到滿意的效果。因為人的智慧不同，接受能力不一，有的一點就透，一說就明白，這樣的學生最好教。不過，也有不紮實、易忘的毛病。可是如遇到與此相反的學生，教起來就困難得多了！無論你百般講解和分析或多做示範也是不解決問題，這主要原因是由於領會能力差或記憶力不好所致，但這種人掌握的東西較為紮實。有的是因為體質強弱不同，所以對此情況應該注意，運動量的大小要掌握適當。有的學習目的不同，如因體弱或疾病，是為了恢復健康而學習的；有的是因為好奇而學習的；有的是為了強身和防身而學習的；更有的是為了爭強鬥狠，其目的不純來學習的……

由於上述種種不同的學習態度，所以教師也應根據學生的不同情況，採取不同的教學方式。如教集體課程，應按照上班課的方式，分內堂課講理論。對初學者的教學法，首先應闡明練習太極拳的基礎理論知識（內容包括手、眼、身、

法、步，精、神、氣、力、功，即「心神意念」等基本知識），其次再講理論與實踐相結合的科學道理。

外堂課是實踐練習，應抓住本堂課題所要講的某一動作的中心環節，要分清主次進步練習而增進實驗之效果。如個別教練，是根據學生的理解能力之不同和身體條件及學習之目的不同等情況，應採用因人施教的方式方法進行教學。在教學上還應確定以下幾點目標：

1.完全徹底。在教學中應改變過去教學的舊框框，即不應有保守思想。教師不應該為了「光大門戶」、以派系的感情與願望來傳授技藝，而應以讓國家的藝術瑰寶代代相傳，並發揚光大為目的。故教師要有憐才、育才之情，要誠心誠意地教，不要留一手（此手並不是招式，只會在學生身上留下一點兒毛病，即拳之八反「捕風捉影、老步腆胸、含肩縮頸、弓腰反背」等等），應樹立認真負責、一絲不苟、完全徹底、誨人不倦的精神，毫無保留地進行教學。學生則要抱著虛心學習的態度而求學，對老師要尊敬，這樣方能博得老師的愛護與關心，在技藝上才能獲得老師傾囊傳授。現在向大家介紹一把尺子，拿來作為衡量教師與學生所教和所做的招式動作是否正確的標準。這把尺子就是自己的身體。因為不透過實踐而只從外形上來看是不容易看出的。在練拳和學拳時，欲要知道所做的姿勢動作是否正確，可以拿這把尺子（即自己的身子）試驗，做一姿勢如感覺身體上部輕鬆，即胸背部都很舒適，而下肢腿部特別吃力有勁，這就說明了所做的姿勢是正確的。反之，如感覺上肢僵硬有力，胸背部又有截氣和鬱悶不舒的感覺，而下肢腿部卻不覺吃力，並且有浮而不定等狀態發生，這就是姿勢不夠正確的表現。這就是所謂衡量姿勢動作是否正確的最標準的尺度。

2.新的發展。太極拳本身蘊藏有許多科學道理，我們應在現有的基礎上再進一步研究，使其在科學理論指引下有更新的發展。太極拳在呼吸方面，由後天（大氣）呼吸之氣而培育身中之真氣（元精、元炁、無神）飽滿運行無端。太極之真諦，即為「周易」。周易即太極圖像之化身，即圓周裡面有陰陽、動靜不停變化著，對立統一，週而復始，循環無端，形成一個整圓。此處所謂之圓，實際可理解為多維空間中的無限個圓。

3.深度和廣度。太極拳練到什麼程度才能達到體用兼備呢？俗語說「學無止境」。練一天有一天的進步，功夫不虧人，這有一定道理。所以欲求達到高深地步，必須遵循一定的規律，這規律就是「按部就班、循序漸進，由淺入深，從低級到高級」進行鍛鍊。關於深度問題，必須掌握好運動量的大小和姿勢的高低，這對於功夫進步的深淺是有很大關係的。廣度問題是和普及與提高相結合的程度有關。對初學者來說應先求普及，在普及的基礎上再提高，在提高的基礎上再普及。這樣實踐才能符合加大深度和廣度的要求。

在教學中語言力求通俗易懂，動作力求身體各部器官協調發展，不僅有動作之形，更重要的要有形成動作之意念、心思，方能使氣運於身，達到身強體健之效，也就是讓活躍精神附於健康的身體，促進健康的精神、互為表裡，相互制約，這是辯證的統一。

總之，教師只能負指引的責任，還要靠學生自己肯下工夫進行鍛鍊方能成功。俗話說得好，「師傅領進門，修行在個人」。拳經所謂「入門引路須口授，功夫無息法自修」，都是指此而言的。中國武術廣無涯際，深邃莫測，真是學無止境，即便學到一點東西也決不能驕傲自滿，「驕者必敗」

之理，習武者不可不知。

4.學。學生應怎樣學習「太極拳健身與技擊」，方能迅速地掌握它和運用它，並能達到健身之目的呢？這一定要按著本功演練之步驟進行學習。對欲求深造者來說，若能嚴格要求自己，則進步必然會迅速；對一般練習者可以放寬尺度，結合個人條件進行練習即可，但不要懷畏懼之心或怕學不好的思想。

學習本功法不單要了解它的動作線路，同時還應該了解各個動作的要點、標準和糾正錯誤的方法，以及身心的變化狀態等。就是說，我們不僅要知道它的外形，更重要的是應該知道它的實質。我們應該知道怎樣練是正確的，而怎樣練是不正確的，檢驗標準是什麼，然後再從事練習，才不致發生較大的錯誤和產生危害，從而取得鍛鍊的功效。此標準應從姿勢、動作、運勁、呼吸等方面求之，即可得其準繩。

第二章　吳式太極拳三十七式動作圖解

第一節　吳式太極拳三十七式動作名稱

預備勢

第一式　起勢

第二式　攬雀尾

第三式　摟膝拗步

第四式　手揮琵琶

第五式　野馬分鬃

第六式　玉女穿梭

第七式　肘底看捶

第八式　金雞獨立

第九式　倒攆猴

第十式　斜飛式

第十一式　提手上勢

第十二式　白鶴亮翅

第十三式　海底針

第十四式　扇通背（臂）

第十五式　左右分腳

第十六式　轉身蹬腳

第十七式　進步栽捶

第十八式　翻身撇身捶

第十九式　二起腳

第 二十 式　左右打虎

第二十一式　雙風貫耳

第二十二式　披身踢腳

第二十三式　回身蹬腳

第二十四式　撲面掌

第二十五式　十字腳

　　　　　　（單擺蓮）

第二十六式　摟膝指襠捶

第二十七式　正單鞭

第二十八式　雲手

第二十九式　下勢

第 三十 式　上步七星

第三十一式　退步跨虎

第三十二式　回身撲面掌

第三十三式　轉腳擺蓮

第三十四式　彎弓射虎

第三十五式　卸步搬攔捶

第三十六式　如封似閉

第三十七式　抱虎歸山

　　　　　　（十字手收勢）

第二節 太極拳三十七式動作圖解

這套拳共三十七式，分成一百七十八動，每勢的動作均作為雙數，最少的兩動，最多的二十動。預備勢並無動作，不在三十七式之內。

預備勢

【釋名】：凡是運動將要開始之前，都必須要有所準備的意思。

【動作圖解】：面對正前方（正南），並腳站立；兩臂自然下垂，使掌心貼近股骨側；手中指指尖緊貼褲線（即風市穴）；頭頂正直，舌抵上腭，兩眼平遠視；體重平均在兩腳；意在兩掌指尖。此勢要求摒除雜念，使身心達到虛靜和鬆空。意思是，將全身骨節鬆開，肌肉不許有絲毫緊張為原則。能如此練習，養成習慣之後，全身運動起來自然產生出「鬆空圓活」之妙趣。（圖1）

【體驗】：身體好似站在一支搖擺著的船上一樣，在隨之搖擺著。這說明思想已無雜念而達到入靜的狀態。否則，身體搖晃而沒有發覺的話，可以肯定在思想上還有雜念未淨。

從一開始練起，身上就會產生一種特別舒適的感覺，而這種感覺只可意會，非筆墨能形容其妙！一直練到收式，始終保持使每個動作

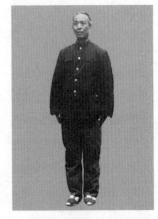

圖1

吳氏太極拳詮真

都能做到如所想象的感覺，並長存不懈。入靜的時間越長，大腦休息得越好，對身體健康幫助越大。

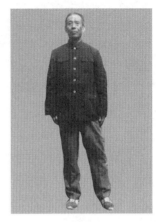

圖 2

第一式　起勢

【釋名】：凡是運動的開始、開頭、起頭、頭一個動作，叫起勢。

第一動　左腳橫移

身體和頭頂保持正直，用意念想鼻尖微向右移，和右腳大趾成上下垂直線，然後使尾骶骨和右腳上下對正；左腳自然向左橫移，與肩同寬，左腳拇趾虛沾地面；兩眼仍向前平視；重心寄於右腿；意念在右手小指指尖（圖2）。

【體驗】：身體右半邊緊張、左半邊鬆馳。

【用法】：對方用右手扒著我之左肩向右橫撥或橫搬時，我則用意想自已在右肩或身之右側某部位即可，這樣一想對方就撥不動了。

第二動　兩腳平立

用意念以右手的小指指尖開始想起，依次序想無名指、中指、食指、拇指、掌心、掌根；與此同時，左腳二、三、四、五趾，腳心、腳跟也自然地相繼漸漸落平；重心平均在兩腿；視線不變，意在兩手的食指指尖。（圖3）

圖 3

【體驗】：喘了一口很痛快的氣，上身輕鬆舒適，兩腳如樹植地生根，特別沉穩。

【用法】：此勢為太極自然樁法，既可攝生，又有防守六面勁（上、下、前、後、左、右）進攻之作用。「授秘歌」中所說的「應物自然」之句，即指此法而言。

第三動　兩腕前□

用意念想兩手指尖，使指關節先舒展直，然後想指腹向手心靠攏，這時兩手腕產生動力將兩臂自然引向前上方平舉，至手腕高與肩平、寬與肩齊為止；意在兩手掌心，視線和重心均不變（圖4）。

圖4

【體驗】：前胸舒暢，好像餓了似的，有想吃東西的意思。

【用法】：自己手腕被對方攬著時，即將五指撮攏回收，使腕部向前突出貼對方掌心，使對方身體重心傾斜而後仰跌出（圖5、圖6）。

第四動　兩掌下採

用意圖想兩手背；念兩臂自然降落至拇指尖貼近兩股骨外側為止，掌根向後收斂，掌心如扶物，指尖朝前，臂微屈；同時，兩膝鬆力，身體向下蹲，使臏骨尖和腳尖上下成垂直線為度；同時小腹微收，兩眼向前平視；重心仍在兩腳，意在外勞宮（圖7）。

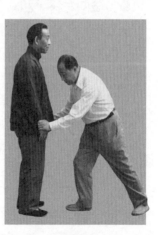

圖5

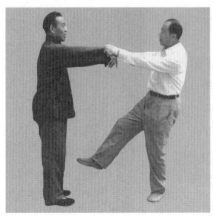
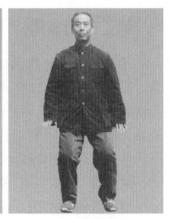

圖6　　　　　　　　　圖7

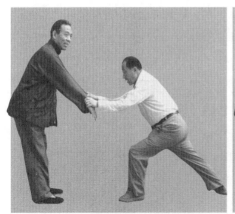
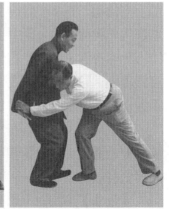

圖8　　　　　　　　　圖9

　　【體驗】：「尾閭中正神貫頂，滿身輕利頂頭懸」。所以大腿和小腿發脹、發熱而有勁，顯示下盤穩固。

　　【用法】：對方攥著我之手腕往後拽時，我隨將五指舒伸，向下、向後沉採（注意沉肩墜肘，鬆腰提頂），此時對方即應手向前撲跌或前栽（圖8、圖9）。

第二式 攬雀尾

【釋名】：此動作有象形之意。將對方向我擊來之手臂比喻為鳥雀的尾巴，把自己的手臂比喻為繩索，隨著對方手臂的屈伸，上下、左右纏繞不使其逃脫的意思。

第一動　左抱七星（掤手）

用意想「會陰穴」向右後下方移動，使尾骶骨與右腳跟上下對正。然後鬆左肩，墜左肘，左掌向

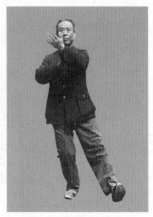

圖 10

前上方抬起，到掌心向後上方，拇指與鼻尖前後對正；同時右掌也向胸前移動，至中指尖貼近左臂彎處為止，掌心朝前下方，然後墜右肘、鬆右肩；同時左腳朝正前方把腿舒直，腳跟著地，腳尖翹起（成坐步式）；兩眼從左掌拇指上方平遠視；重心在右腿；意在右肩（圖 10）。

【體驗】：右掌心和左腳心輕微蠕動；右大腿和小腿發脹發熱。

【用法】：如對方擊來右拳，我則以左肘粘其右肘，並以右腕粘其右腕，使其右臂伸直不能彎曲，此時對方即被掤起（圖 11、圖12、圖 13）。

第二動　右掌打擠

意想鬆右肩、墜右肘，

圖 11

吳氏太極拳詮真

圖 12

圖 13

圖 14

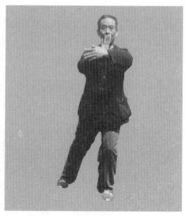

圖 15

右掌向前移至掌心與左掌脈門相貼時為止。這時左臂平屈橫
於胸前，左掌掌心向後，指尖朝右；右掌掌心向前，指尖朝
天，以食指尖與鼻尖前後對正；同時，左腳逐漸落平，左膝
前弓；右腿在後伸直（成左弓箭步）；重心在左腿；兩眼從
右食指上方向前平遠視；意在脊背（圖14、圖15）。

圖 16

圖 17

吳氏太極拳詮真

【體驗】：全身力量完整，力發之於腳，而腿、而腰，達於脊背，形於手指。因之有氣勢澎湃之感。

【用法】：接上動。用「擠勁」（推切手）發之，我以左前臂橫於對方之胸部前方，復以右掌向前推至左脈門處，同時脊背微向後倚，對方應手跟

圖 18

跟蹌蹌跌出或仰面摔倒（圖 16、圖 17、圖 18）。

第三動　左掌沉探

用意想左掌，使掌心與右肘相觸後，轉向下，墜左肘，鬆左肩。右手上起至中指尖朝天與右肘垂直；左手虎口貼在右肘尖下；同時右腳跟回收，使膝蓋與踝骨垂直，左腳不

圖 19

圖 20

圖 21

動，兩腳形成 90°，重心三七開；身體右轉，成半馬襠步；重心偏在左腳，兩眼注視左食指尖；意在左肩（圖 19、圖20）。

【體驗】：左掌心和右腳心輕微蠕動；左大腿和小腿發脹、發熱。

【用法】：對方以左肘向我右肋頂來，我則以左掌腕部粘其左腕，同時向右轉身並以

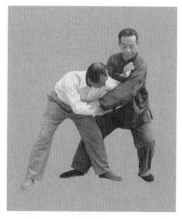
圖 22

前臂豎直粘其左肘，然後向左後上方微微移動，即可將對採起（圖 21、圖 22）

第四動　弓步頂肘

用意想鬆左肩、墜左肘。這時，右腳腳尖略微抬起，左掌向前移動至掌心與右臂彎相貼時為止；右臂平屈橫於胸

圖 23 圖 24

前，右掌掌心向右和右肩相對，指尖朝後；左掌指尖朝前，
拇指尖朝天；同時，右腳逐步落平，右膝弓出；左腿在後伸
直（成右弓箭步），重心在右腿；兩眼從右肘尖上方向前平
遠視。意在右掌掌心（圖23、圖24）

【體驗】：全身力量完整有勁，氣勢澎湃雄厚。

【用法】：我以右肘肘尖橫於對方胸部前方，復以左掌
向前推至右臂彎處，同時右掌掌心微向右肩靠攏，對方應手
蹌踉跌出或立即摔倒（圖25、圖26）。

第五動　左肩打靠

用意想右掌的五指指甲，從拇指開始想每個指甲與空中
成水平；這時右臂伸直，掌心也隨之翻轉朝地面，然後右臂
從身之右前上方弧形降落至身之右後下方，這是用意想哪
裡，哪裡放鬆。此動作是從右手的小指腹開始依次放鬆的，
即小指、無名、中、食、拇指指腹、手心、手腕、肘關節一
直鬆到肩關節。此動作做完形成右弓箭步，重心仍在右腿；
左肩朝正前方，上體半面轉向右，左右兩臂微屈，兩掌掌心

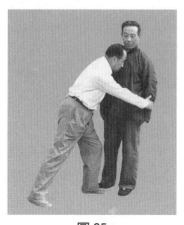

圖 25

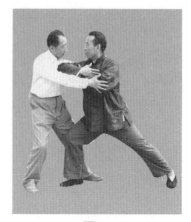

圖 26

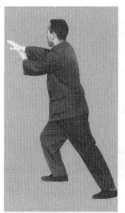

圖 27

圖 28

圖 28 附圖

均朝下，虎口上下斜對成圓狀；兩眼注視右手食指指尖。意
在玉枕穴（圖 27、圖 28、圖 28 附圖）。

　　【體驗】：腸胃蠕動，此動作和下一個動作使胰臟得以
活動，對糖尿病患者幫助很大，能夠起到醫療作用。

　　【用法】：發靠勁，似雷霆之迅速不及掩耳。此動作在

圖 29

圖 30

人身竅位是玉枕，屬膽經。
以自己身體之有關部位靠對
方之身，使其不能得力，無
論用肩、肘、背、胯、膝等
部位。均可靠之，此式用法
是接上一個動作肘打，被對
方採勁化解並反攻，我即用
左肩向其胸部（即原右肘所
觸之位置）猛擊（圖 29、
圖 30、圖 31）

圖 31

第六動　右掌上掤

用意想右肩鬆力，右肘下墜。右掌掌心鬆轉向上，從右
肋開始移動，經左肋、前胸、至右臂舒直與右肩前後對正，
略高於肩，掌心向上，指尖向前；左掌掌心向下，以中指和
無名指尖扶在右掌脈門；同時，身體隨手的動作而運轉（即
身體怎樣動都不要管它，任其自然保持正直）；重心變換，

圖 32

圖 33

由右腿移到左腿，復由左腿又轉移到右腿；兩眼從右掌食指尖上方，向前平遠看。意在右腳（圖32、圖33）

【體驗】：全身舒暢；右掌掌心和腹部發熱並微有蠕動。

【用法】：挒勁之法與採勁相反。抓住以後而擰為挒。由手與腳的作用產生挒勁（圖34、圖35、圖36）。

圖 34

第七動　兩掌回捋

用意想右掌掌心向內，以食指指腹從左眉梢向右畫至左眉攢時，掌心轉向外，再以食指的指甲從右眉攢畫至右眉梢為止；眼神始終注視右掌食指指尖；同時，左腿屈膝略蹲；右腿舒直，腳跟著地，腳尖翹起；重心在左腿；左掌與右掌

圖 35　　　　　　　　圖 36

圖 37　　　　　　　　圖 37 附圖

均朝外。兩掌分開距離約十五公分。意在玄觀穴，即在兩眉中間（圖 37、圖 37 附圖）。

　　【體驗】：左腿以脹、發熱；右掌心發熱和蠕動。

　　【用法】：捋勁之法是破掤手之法，例如，對方以掤手來攻（即斜上方的力），剛剛接觸我身時，我以右掌粘其左

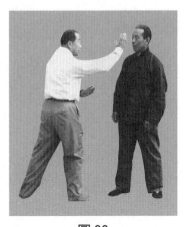

圖 38

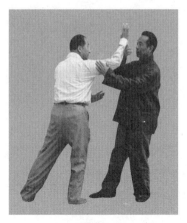

圖 39

腕，左掌粘其右肘，同時往右
後上方捋出。與此同時，身子
略微右轉使對方所發之力落空
而應手跌出（圖 38、圖 39、
圖 40）。

第八動　右掌前按

用意想左手腕，左肘逐漸
放鬆，一直鬆到左肩為止。同
時右腳腳尖向左轉（正對南
方）；隨之屈膝微蹲；左腿舒
直，左腳位置不動，兩腳形成

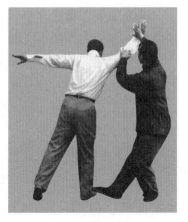

圖 40

「丁八步」，重心在右腿；這時左右兩掌距離不變，只是隨
同身子從正北向左轉到正南時為止，掌心均朝下；右掌高與
乳平，左掌與心口窩平；兩眼視線從右食指尖轉移到左食指
指尖。意在前胸（圖 41、圖 42）。

【體驗】：胸寬舒，背圓力全，右腿發脹、發熱。

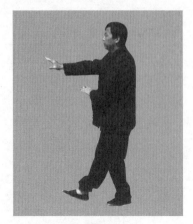

圖41　　　　　　　　　　圖42

【用法】：按勁之法可以破擠勁，如對方用擠手（即平行直力）擊來。我則以雙手輕輕扶於其後臂之肘、腕部的上面，不可用力，只要粘住不離開就行，但最主要是在於「涵胸」（即胸部略微一收斂）。同時兩掌微微向前舒展、略帶弧形即可。這時對方則應手而倒或跌坐地上（圖43、圖44、圖45）。

圖43

　　上述八法之應用，是根據其每個動作之用法而言的。若實際應用時，其所發之勁是見景生情，隨機應用，均由本身之穴道上發出，效率很高。此八法各有穴位（即竅道）分布在身體各部。例如：用肘之法，肘竅在肩井。用此勁時，是由於自己將要被對方捋出之際而改變用肘還擊。此法與斷勁

圖 44

圖 45

相似，然用之恰當非常厲害，易發生事故，應注意為要。用肘之法約在十六種之多，如「一膝肘」、「兩膝肘」、「肘底槍」、「肘開花」、「頂撞掩滾」、「獻纏抱翻」、「搖」、「鑽」、「單鞭壓肘」、「雙鞭壓肘」等等。

第三式　摟膝拗步

【釋名】

此勢名稱來源於術語，即左腳在前推右掌或右腳在前推左掌，形成左右交叉式，術語稱之為「拗步」。拳法中講：以手橫過膝關節或下按膝關節等動作稱為摟膝，是破敵攻下路的方法，故取是名。

第一動　右掌下按

用意想右掌腕部鬆力，使虎口和右耳孔相貼。然後，墜右肘、鬆右肩，這時左腿向左橫開一步，左腳跟著地，腳尖翹起；同時身體和左臂也向左轉向正東；左掌心向下，與左腳大拇趾成垂直線；兩眼注視左掌食指；重心在右腿；意在

右肩（圖46）。

【體驗】：右腿發脹、發熱；左掌自然產生一種向下的按勁。

【用法】：如對方用右腳向我腹部踢來，我即以左掌對準其膝關節向下按，使對方不踢則已，若踢之就會自行倒退失敗（圖47、圖48）。

圖46

第二動　右掌前按

眼神離開左手食指，抬頭向前方平視；這時開始用意想右肩找左胯，感到左腳跟一吃力，想右肘找左膝，腳放平時再想右掌找左腳。這時右掌無名指像紉針似的向前夠針孔，重心由右腿移到左腿時立掌，凸掌心，使指尖立起朝天；右臂伸直外旋，右拇指尖朝上，與食指朝右上的第一個橫紋成水平面；右臂外旋時，右腳隨

圖47

圖48

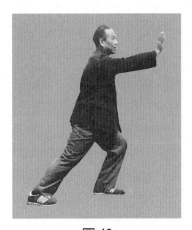

圖 49

圖 50

之向右外開；之後意念轉到左掌心，左臂窩微屈，左中指尖與左肘尖成一直線，左掌心捺地面，到右腳自然離開地面抬起為度。發右掌時不要用力向前推，而是眼順右掌拇指上面平視前方，眼往那裡看掌往那裡推，不去想推的動作而是想右肩找左胯、右肘打左膝，右掌找左腳，右掌自然向前。之後右臂外旋，右腳跟外撇，腰勁合上；左掌一捺地前推勁就出來了（圖49）。

【體驗】：左大腿和小腿發脹、發熱；兩掌心亦同時發熱和蠕動。

【用法】：接上動。當對方以右腳踢我落空後，其必向前下方落步，我當進左步緊貼其右腳內側，同時，發出右掌擊其前胸或面部，對方應手跌出（圖50）。

第三動　右掌下按

用意想左腕鬆力，向上提至左耳旁，虎口貼近耳孔；同時右掌向前下方按出，掌心向下；兩腳位置不變，仍為左弓箭步；重心仍在左腿；兩眼注視右掌食指指尖；意在左掌掌

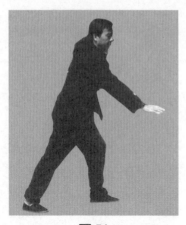

圖 51

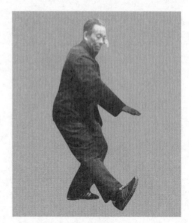

圖 52

心（圖 51、圖 52）。

【體驗】：左腿發脹，生熱。

【用法】：如對方以左腳向我腹部踢來，我即以左掌對準其膝關節向下按，使對方不踢則已，若踢則自行倒退失敗。

第四動　左掌前按

眼神離開右手食指，抬頭向前方平視；同時墜左肘、鬆

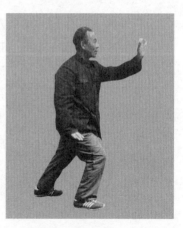

圖 53

左肩；右腿向前邁進一步，腳跟先著地，腳掌逐漸放平；與此同時，竟想左肩找右胯，感到右腳跟吃力時，再想左肘找右膝，當腳放平之後，想左掌拇指上面向前平視；重心在右腿；意在右掌心（圖 53）。

【體驗】：右大腿和小腿發脹、發熱；兩掌掌心亦同時

發熱或蠕動。

【用法】：接上動。當對方左腳踢我落空後，必向前下方落步，我當進右步緊貼其左腳內側，同時，發生左掌擊其前胸或面部。這時，對方必應手跌出。

第五動　左掌下按

左掌以食指引導向前下按至右膝前為止，掌心向下；同時右腕鬆力向上提至右耳旁；

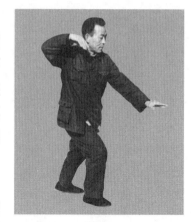

圖 54

重心仍在右腿；兩眼注視在左掌食指尖；意在右掌掌心（圖 54）。

【體驗】：右腿發熱、發脹。

【用法】：對方用腳踢我，必先提膝之後才能發小腿，所以摟膝的目的是用一隻手按對方的膝關節（對方踢右腿我用左手按，對方踢左腿，我用右手按），對方再踢，他自己就站不住了。對方不踢，腳就落在我身邊，即下按的手側面，而我的腳落在他的腳的內側，這時下按的手就不再去管他了。抬頭看對方，發另一隻手。發的手不要用力也不要軟，粘著對方後，臂外旋，後腳跟向外開。旋轉後，下按的手臂窩一屈，肘向後下方一沉產生下沉勁，身子也隨之下沉，手心一熱，後腳蹬直，後腳有了撐勁，對方就被發出去了。此動作就是用左掌按對方的右膝關節，待機而發之勢。

第六動　右掌前按

眼神離開左掌食指尖，抬頭向前方平視；這時左腿向前邁進一步，左腳逐漸落平；與此同時，意想右肩找左胯、右

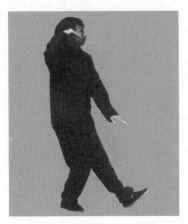
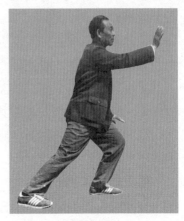

圖 55　　　　　　　圖 56

肘找左膝，右掌找左腳，兩腿成為左弓箭步；眼順右掌拇指尖上面向前平視；重心在左腿，意在左掌掌心（圖55、圖56）。

　　【體驗】：左大腿和小腿發脹，發熱；兩掌掌心亦同時發熱或蠕動。

　　【用法】：對方以右腳踢我落空後，其必向前下方落步，我當急進左腳緊貼近其右腳內側，同時發出右掌擊其前胸或面部，對方即應手跌出。

第四式　手揮琵琶

　　【釋名】：兩手一前一後，前後擺動滾轉，好似揮彈琵琶的樣子，故取此名。

第一動　右掌回採

　　用意想左掌、左肘、左肩依次放鬆關節；右膝微屈，身往後坐；右掌往後撤至大拇指與心口窩對正，掌心朝左；左掌心向下貼近左膝；這時鼻尖、右膝尖和右腳尖。三尖上下

相照成垂直線，尾骶骨與右腳跟
上下對正；重心在右腿；左腳尖
剛一翹就以左腳尖點地，右大拇
指就有了墜勁；兩眼向前平遠
視，意在左肩（圖57）。

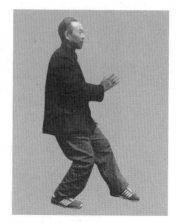

圖 57

【體驗】：右大腿酸脹，小
腿有勁沉穩。

【用法】：如對方將我右手
腕刁捋著並向後拽時，被拽的右
臂不可用力抵抗，只是意使左肩
與右胯相合，使對方拽不動自
己，反而把對方拽過來了（圖58、圖59）。

第二動　左掌前掤

用意念想右肩找左胯，胯一沉，左腳尖就往上翹，再想
右肘與左膝合，左腳尖上翹；然後想右手心與左腳心微微一
貼，貼上以後，用右手心吸左腳心，使左臂上升，左手大指

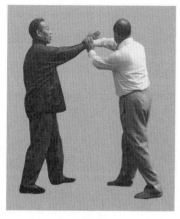

圖 58

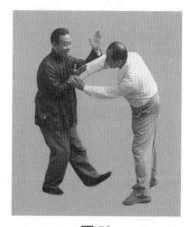

圖 59

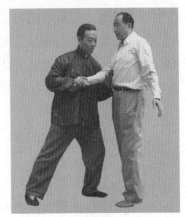

圖 60　　　　　　　　　　　圖 61

與鼻尖對正，臂窩微彎，右手中指扶在左尺澤穴；兩腿形成右坐步式；重心在右腿不變；兩眼順左手大指上面向前平遠瞻；意在右掌心（圖60）。

　　【體驗】：右腿發脹發熱；右掌心和左腳心有輕微蠕動。

　　【用法】：如對方用右拳向我前胸擊來，我以左臂粘其右肘，並以右手腕粘其右腕，使其右臂伸直不能彎曲。這時對方即被拿起來了，彼已失去重心，任人發放矣（圖61）。

第三動　左掌平按

　　右掌翻轉朝上，向左前方一伸，想右手往左腳底下塞，去托左腳心，往上托；一想托腳心左腳尖就往下落，重心前移；左腳放平，好似踩在右手心上，右手越托越托不動；托不動就得沉肘，這時拿右曲池找左陽陵穴，使二穴成上下垂直線；身體自然斜向右旋轉；再拿右肩井穴找左環跳穴，合到右腳能抬起為度；左掌掌心翻轉朝向地面，指尖向右前

圖 62

圖 63

方，產生向前、向下的按勁；右腳一虛，左掌就按，這是合；接著是開，即左肩、左肘、左腕全舒展開了，力量才大，肩鬆氣到肘、肘沉氣到手，把氣貫到中指尖，意念一放到這兒，力量就大了。此動最後是左掌以食指引導，從右前方向左前方移動。左掌心朝下；右掌掌心朝上貼近右臂彎處；兩腿成左弓步，重心在左腿；眼神從左手食指尖注視前方；意在左手中指指尖（圖 62、圖 63）。

【體驗】：全身舒暢；左掌心和右腳心蠕動。

【用法】：如我右手腕被對方用右手攥著，我一掩右肘，對方立即身子向前斜傾，隨起左掌向右前方先壓其右肘，然後拿左掌的中指找對方的左耳後翳風穴，貼住以後想右翳風，即想從左翳風穿透到右翳風（圖 64、圖 65、圖 66、圖 67）。

第四動　左掌上掤

左手拇指為軸，小指引導翻轉朝下，左手挂上托臂要直，托到感覺右腳跟離開地面，能夠抬起，大拇趾點地；左

圖 64　　　　　　　圖 65

圖 66　　　　　　　圖 67

手繼續上托，沉左肘似貼地面，右腳向左腳靠攏（注意：手
向上托時不能泄勁，手一弱，右腳就上不來了）；之後鬆一
下左肩，拿左肩找右跨，感到右腳一落實，重心到了兩腿
間，右手自然下落，落到右手（手心向下）脈門與肚臍平；
然後眼神往左前上方遠處看，左手追眼神，送到左手中指尖

吳氏太極拳詮真

與眉齊；同時向左轉腰，使右手脈門貼住右肋，鬆肩墜肘，臂窩微彎；重心在左腿，意念在左手手心（圖68）。

圖68

【體驗】：左腳發樹植地生根；左掌心和右腳心有輕微蠕動。

【用法】：如對方之右臂已被我拿直，身體也成背勢而欲逃脫，我繼以左掌掌心向上托對方之右臂肘關節，同時右掌心向下粘其右腕的活關節，左右兩掌上下一齊用勁即撅其關節（反關節）。這時對方已被我拿起來了，想逃脫也逃脫不了，只有隨我任意擺弄，不然一較勁其臂就會折斷（圖69、圖70）。

圖69

圖70

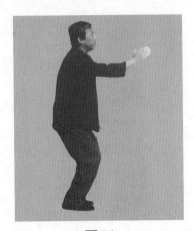

圖 71

圖 72

第五式　野馬分鬃

【釋名】：此勢亦是象形動作，是以身之軀幹比喻為馬之頭部，將四肢比喻為馬之頭鬃。即兩臂一上一下之擺動和兩腿一前一後向前邁進時之手足左右交織動作，猶如野馬奔騰，形成馬頭之長鬃向前後、左右搖擺之狀態，故取此名。

第一動　左掌下踩

接上動。面向東，重心在左腿；鬆左肩、墜左肘，然後以左掌小指引導向右後下方移動，使左手手背貼到右膝外側，指尖向下；身體不要打彎，直著下蹲，眼要向前平視；右手自動往上提升，手心上托，升到與眼平時，拿右肘找左膝，右手自然向左撥出；眼從右臂處向左前方看，想右肩找胯；左腳邁出一步，腳跟著地，腳尖翹起，重心在右腿；意在右肩（圖 71、圖 72）。

【體驗】：右腿以脹、發熱、發酸。

【用法】：此勢破打面部，是最好使用的方法，譬如對

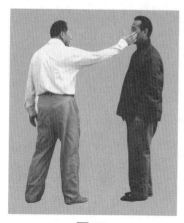

圖73

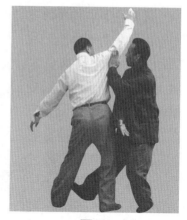

圖74

方以左手打我的右側面部時，我則以右手輕輕一托其肘，隨之，進左步鎖其雙腳。此動作作為入榫，是一個完整動作的前半個動作，若要把對方摔倒的話，還必須與後半個動作結合起來才起作用（圖73、圖74）。

第二動　左肩打靠

接上動。鬆右肩，開右胯，沉右肘，鬆右腕；右手舒展向前伸，伸到重心移到左腳，手心朝下，指尖朝前，到後腳能抬起時為度；重心到了左腿之後再動左手，鬆左手腕，使虎口展開，手心朝上，順右臂彎往上起，起到左手小指高與左耳平，左臂輕輕伸直，隨著向右轉身；左手與右腳要掛上鈎，即接成正東正西的一條直線，然後腰繼續向右轉，使左肘與右膝成一條直線，再使左肩與右胯成一直線（這時力量才能達到左肩。左膝向外撐，不要往裡使勁）；同時右手自然下落到右踝骨上方，右手心朝下；眼看右手的中指指尖（圖75）。

【體驗】：左腿發脹、發熱。

第二章　吳式太極拳三十七式動作圖解

【用法】：如果對方用左手打我右側面部，我即用右手向左輕撥其左肘，同時進左步將其以雙腿鎖住，進左肩貼緊對方之左腋下（這裡最重要的），然後兩臂前後分開，眼看後手（右手）中指指尖，這時左肩頭自然產生向外打靠之巨大力量，使對方觸之即倒退，跌出很遠（圖76）。

圖 75

第三動　右掌下採

鬆左肩，墜左肘；左掌回移至右耳旁，眼離開右手中指看食指、拇指，離開右手拇指，抬頭向正前方（正東）平視；這時右手移到左膝左側，右手背貼近左膝；隨之墜左肘、鬆左肩，眼神向右前方平視；與此同時，右腳向右前方邁進一步，腳跟著地，腳尖翹起；重心在左腿；左掌貼近右耳；意在左肩（圖77）。

圖 76

【體驗】：左腳脹、發熱、發酸。

【用法】：如對方以右手打我左側面部，我以左手輕輕

吳氏太極拳詮真

圖 77

圖 78

一托，同時進右步鎖其雙腿。此動作為入榫，是引拿勁，是一個動作的前半個動作。

第四動　右肩打靠

接上勁。鬆左肩，開左胯，沉左肘，鬆左腕；左手舒展向前伸，伸到重心到右腳，手心朝下，指尖朝前；重心到了左腿之後再動右手，鬆右手腕，使虎口展開，手心朝上，順右臂彎往上起，起到右手的小指高與右耳平時，右臂輕輕伸直，平著向左轉身，使右手的左腳在意識上好似形成一圓圈，然後在這圓圈當中再產生三條直線，即右手與左腳、右肘與左膝、右肩與左胯，成正東正西的三條直線；同時，左手自然下降，落到手心與左外踝骨上下對正；眼看左手中指指尖（圖78）。

【體驗】：右腿發脹、發熱。

【用法】：如對方用右手打我的左側面部，我用左手輕輕一托他的右肘再往右一撥，同時進右步將他的兩腿鎖住，用右肩頭和對方的右腋下貼往，然後兩臂前後分開，眼看後

圖 79　　　　　　　　　　圖 80

手（左手）的中指尖。這時右肩頭自然產生出向外打靠之巨大力量，使對方觸之即行倒退，或跌出很遠。

第六式　玉女穿梭

【釋名】：此勢動作柔緩，左右運轉交織，環行四隅，連續不斷，往復折疊，進退轉換，纖巧靈活，猶如玉女在織錦運梭一般，故取此名。

第一動　右腕鬆轉

右掌掌心由朝上漸漸翻轉朝下；同時眼神離開左掌的中、食、拇指指尖，然後抬頭，眼再從右掌食指沿右掌外側弧形轉視右肘尖；這時左掌隨著眼的轉視動作自然上起，至掌心托右肘，隨之右肩一鬆，左腳前進一步，腳跟著地，腳尖翹起，形成右坐步式；重心在右腿，意在右肩井穴（圖79、圖80）。

【體驗】：精神振奮；右掌心和左腳心微微蠕動。

【用法】：如對方將我右手腕捋住往後拽時，我作不經

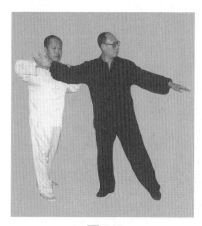

圖 81

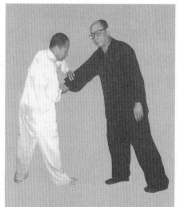

圖 82

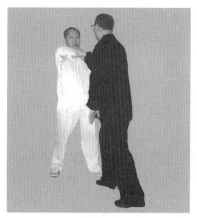

圖 83

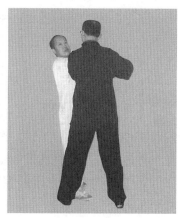

圖 84

意狀，只是眼神從右掌食指沿右掌外側弧形轉視右肘尖，這時，對方反被我拿起來了。同時進左步鎖住對方的雙腿，形成待發之勢（圖 81、圖 82、圖 83、圖 84）。

第二動　左掌斜掤

左腳跟著地後，鬆右肩，沉右肘，感到右手有動的意思

時，凸掌心往左前方舒展；這時
鬆右腕找左腳，左腳放平時，右
肘找左膝；重心到左腿時，右肩
長左胯，右腳後跟微微往外一
開；這時意想左肩、左肘、左腕
等逐次鬆力，使左掌心翻轉向
上，向左前方伸到左手脈門與右
手的中、四指貼住以後，再想左
手的拇指指甲好似貼在地面上，
然後再逐次想食、中、無名、小
指等指甲均貼在地面上，五個指

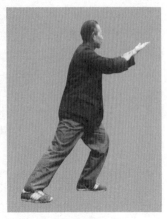

圖 85

甲一貼地面後，右腳虛起，至能抬起離開地面為度；這時兩
腳形成左弓步；重心在左腿；兩眼視線順左掌食指的上方向
前平遠看；意在左手的指甲上（圖85）。

【體驗】：左大腿和小腿發脹、以熱。

【用法】：如對方用右手向我胸部打來，我也用右手輕
輕一貼他的右手腕，同時身子先向左微微一轉，再向右轉
身，然後進左步鎖住他的後腿。左掌向前伸至與對方的左肋
靠近，隨即向左後方用斜捯勁發出。這是破中平手法的招
式。（圖86、圖87）。

第三動　左掌反採

左掌以食指引導，走外上弧形，向左後上方（西南隅）
移動；右掌拇指撫左臂彎曲處隨著移動；同時右膝鬆力，向
右後方坐身；左腿伸直，腳跟著地，腳尖翹起，形成右坐步
勢；重心在右腿，視線隨左掌食指，意在左肩井穴（圖
88）。

【體驗】：右腿發脹、發熱；左手心發熱和蠕動。

圖 86

圖 87

圖 88

圖 89

【用法】：如對方用右掌向我頭部打來，我即用左掌粘住他的左前臂外側，然後左腕外旋，用手心上托，同時上身往後一坐，即將對方拿起（圖89）。

第四動　右掌前按

左腳逐漸落平，隨之屈膝略蹲；右腿伸直，重心移於左

圖 90

圖 91

腿，形成左弓步。同時右掌離開左臂，向左前方（東北隅）按出；左掌掌心翻轉向上，左食指尖與左眉梢上下成垂直線；兩掌虎口相對，視線注視右掌食指；意在左掌掌心（圖90）。

　　【體驗】：左右兩掌掌心微微蠕動；左腿發脹、發熱。

　　【用法】：此動作與第三動是前後銜接的動作，當左掌旋轉將對方拿起之後，隨之發右掌擊對方之前胸。這是破上面來手之法（圖91）。

第五動　左掌右轉

　　右臂鬆力，右掌掌心漸翻向上，靠近左肋；左掌以食指引導向後方轉去，轉到正南方，身隨步轉；左掌繼續再轉至面向正西時，右腳尖點地。腳跟虛起，兩膝相貼；重心仍在左腿，視線隨左掌食指尖轉向右前方（西北隅）；意在左掌掌心（圖92、圖93）。

　　【體驗】：全身扭轉，有螺旋擰勁之感。特別是脊背覺得「背圓力全」有膨脹之意。此動作是以轉腰為主。

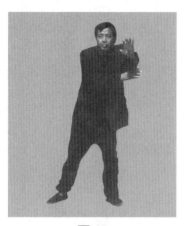

圖 92

圖 93

圖 94

圖 95

　　【用法】：如對方將我抱住時，我須等他抱的似緊非緊的時候，只要身子一轉，對方即抱不住而被甩出去了。（圖94、圖95）。

　　第六動　右掌斜掤

　　左肩鬆力，使左臂舒直，左掌掌心向左後方（東南方）

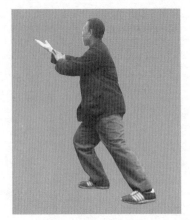

圖 96 圖 97

下按；同時右腳朝右前方（西北方）橫移一步，腳尖虛沾地面；這時左掌以食指引導，繼續走弧形向右，眼神看左手食指；右腳腳跟向裡回收，隨之右腳落平，屈右膝，重心移於右腿，左腿伸直，兩腿形成右弓步；同時，右掌掌心沿左臂外向右前方移動，移到左掌的中、四指指尖和右掌脈門相貼為度；視線隨右掌食指；意在右掌掌心（圖96、圖97）。

【體驗】：右大腿和小腿發脹、發熱。

【用法】：如對方用左手向我面部或胸打來時，我用左手輕輕一粘他的左手腕，身子先向右微微一轉，再向左轉身，同時進右步鎖住對方後腿。右遙向前伸，伸到對方的右肋間貼近，隨著就向右方用斜搠勁搠出。這時對方便被我發出很遠或摔倒在地。這是破中平擊來的手法。

第七動　右掌反採

右掌以食指引導，走外上弧線向右、向後方（東北隅）的上方移動，左掌拇指撫右臂彎處隨著移動；與此同時，左膝鬆力，身往後坐，右腿舒直，腳跟著地，腳尖翹起，兩腿

形成左坐步；重心集於左腿，
視線隨右掌食指；意在右肩井
穴（圖98）。

【體驗】：左腿發脹，發
熱；右手發熱和微有蠕動。

【用法】：如對方用左手
向我頭部打來，我用右手輕輕
一貼他的左前臂外側，之後右
腕外旋，手心向上一托，同時
上身往後微微一坐，即將對方
拿起來了。但須控制對方，使
重心總處於不穩定狀態（圖99、圖100）。

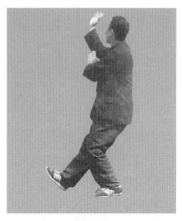

圖98

第八動　左掌前按

左掌離開右臂向右前方（西北隅）按出，左食指與鼻尖
前後對正為度；右掌掌心向上，臂外旋，仍使掌心轉向上；
兩掌虎口相對；同時，右腳落平，隨之屈膝略蹲，重心移於

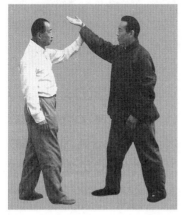

圖99

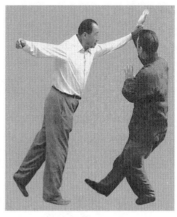

圖100

右腿；左腿伸直，兩腳形成右
弓步，視線經左掌食指上方平
遠看；意在右掌掌心（圖
101）。

【體驗】：左右兩掌掌心
微微蠕動；右腿發脹、發熱。

【用法】：此動作與第七
動是前後銜接的動作。當右掌
旋轉將對方拿起之後，隨之發
左掌擊敵前胸。這是破上邊來
手之法（圖 102）。

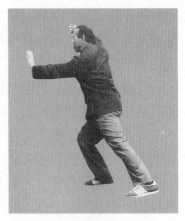

圖 101

第九動　兩掌內收

兩臂鬆力，右掌向前舒展
下落與肩平；左掌斜向下移到
拇指貼右臂彎處；同時左膝鬆
力，往後坐身，重心移於左
腿，右腿舒直，右腳向左橫移
與左腳成前後直線，腳跟著
地，腳尖翹起；同時兩掌向左
前移動，身體也微向左轉（面
向正西方）；右掌掌心轉向
裡，與左掌掌心遙遙相對；視

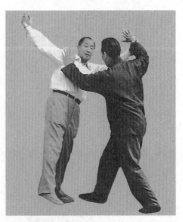

圖 102

線從右掌大指上方向前平遠看；意在右肩井穴（圖 103）。

【體驗】：前胸特別舒暢；左腿發熱、發脹。

【用法】：此動作係用粘、提之暗勁。如對方用左掌擊
我胸部時，我先用右臂肘關節貼住他的左肘，並用左掌腕部
粘住他的左手腕之後，同時往自身的左後方微微向上一提，

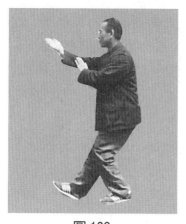

圖 103

圖 104

即將對方拿起來了，形成待發之勢（圖 104、圖 105）。

第十動　右掌下採

左掌以食指引導，向右上方斜角移動到右耳外側；手背靠近右耳孔時，右掌以小指引導向下方移動左膝前，掌心向左，指尖向下；兩腳的位置不動，重心仍在左腿；眼向

圖 105

前方（正西方）平遠看；意在左掌掌心（圖 106）。

【體驗】：左腿發脹、發熱、發酸。

【用法】：如對方將我右腕�住時，我即將左掌向右後上方抬起至手背靠近右耳處，這時右臂自然發出一種向下沉採的力量，使對方身體向前斜或栽倒（圖 107、圖 108）。

圖 106

圖 107

圖 108

圖 109

吳氏太極拳詮真

第十一動　右腳橫移

右腳向右腳橫移半步，腳跟著地，腳尖翹起；重心仍在左腿；兩腿形成左坐步勢；視線轉向右前方（西北方）；意在左肩井穴（圖 109）。

【體驗】：左腳如樹植地生根；左大腿發熱、發酸；右

掌指尖發脹。

【用法】：右腳向右前方邁
進半步，目的是鎖住對方之後
腿，遇機待發之勢（圖110）。

第十二動　右肩右靠

右掌以食指引導，從肘前部
向右前方舒展；左掌以食指引
導，從肘前部向左前方舒展；右
膝前弓；到右腳落平時，兩掌在
正前方相合，隨即分開，左掌向
左後方斜坡下落，右掌則向右前
方斜坡上移，以左掌心移到左腳
外踝，右掌伸到極度為止；重心
在右腳，成右弓步；視線隨左食
指尖，兩掌相合；意在右肩井穴
（圖111）。

【體驗】：右腿發脹、發
熱、發酸。全身力量貫到右肩。

【用法】：左手撥開前面的
干擾，然後用右肩貼近對方胸肋
部之後，馬上回頭，兩眼注視。
這時，右肩自然產生很大的勁而
使對方接觸後跌出（圖112、圖113）。

第十三動　右腕鬆轉

與本勢第一動相同（圖114、圖115）。

第十四動　左掌斜掤

同本勢第二動（圖116）。

圖110

圖111

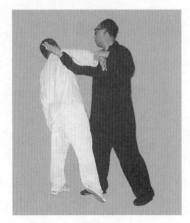
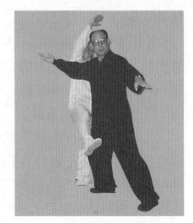

圖 112　　　　　　　　圖 113

吳氏太極拳詮真

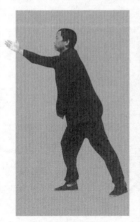
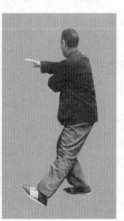
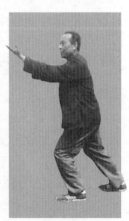

圖 114　　　　　圖 115　　　　　圖 116

第十五動　左掌反採

同本勢第三動（圖 117）。

第十六動　右掌前按

同本勢第四動（圖 118）。

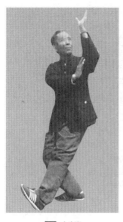

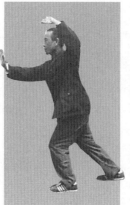

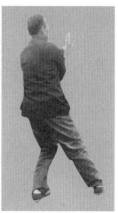

圖 117　　　　　　　圖 118　　　　　　　圖 119

圖 120　　　　　　　圖 121　　　　　　　圖 122

第十七動　左掌右轉

同本勢第五動（圖 119、圖 120）。

第十八動　右掌斜掤

同本勢第六動（圖 121、圖 122）。

圖 123

圖 124

第十九動 右掌反採

同本勢第七動（圖 123）。

第二十動　左掌前按

同本勢第八動（圖 124）。

第七式　肘底看錘

【釋名】：此勢名稱為術語。兩掌均變為拳，在肘下拳為主，也稱看勢，指防守的意思。而上拳（錘）是攻擊之法，也是處於等待之勢，故取此名。

第一動　上步按拳

右掌以食指引導向右前斜上方（東南）伸出，到右膝前，右掌在左掌之前上方；同時收左腳，向前伸出成正步；繼續以右掌向左後下方将至左膝前，左掌往後移到左胯外側；弓左膝成左弓步；重心在左腳，視線隨右掌食指尖；意在右掌掌心（圖 125、圖 126）

【體驗】：右掌心與左腳心蠕動。

圖 125

圖 126

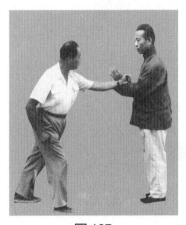

圖 127

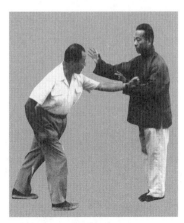

圖 128

【用法】：如對方以左掌向我胸打來，我則以右掌挒住對方左臂肘部並以左掌刁住左腕，同時上體略微前傾；左右兩掌刁挒其左臂朝身之左側沉採，使對方向前撲跌（圖127、圖128、圖129）。

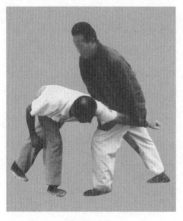

圖 129

圖 130

第二動　左肘上提

　　左腳不動，坐身成右坐步，左掌漸變為拳，掌心翻而向上，由左肋下向右斜上，經過右臂彎向前上方伸出，以食指中節對鼻尖為止，掌心向內；同時，右掌變拳，向下鬆撤，以拳眼貼於左肘下為度；重心集於右腳，視線注於左拳食指中節；意在右拳（圖 130）。

圖 131

　　【體驗】：右腿發脹、發熱、發酸。

　　【用法】：見對方來手至胸前，即以前捋其腕部，隨身體後撤而向後下方沉採（這時對方身向前傾）。同時以左手從肋間握好拳頭，從胸口往前上方沖擊敵之下頦，至肘尖與右手拳眼相觸為度（圖 131）。

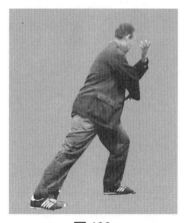

圖 132

圖 133

第八式　金雞獨立

【釋名】：此式是以一條腿支持體重，而另一腿提起垂懸不落，形如雞之單腿獨立狀態，故取此名。

第一動　雙掌滾轉

兩拳同時鬆開變掌，掌心互相翻轉向左前方移動，右拳伸到左肘下，掌心向下，虎口朝後；左掌心向上，虎口朝前，左腳落平，弓左膝成左弓步；重心移至左腳，視線注於右掌食指尖；意在左掌掌心（圖 132）。

【體驗】：左腿發脹、發熱、兩掌掌心蠕動。

【用法】：對方用左拳向我前胸打來，我即用右手腕部（手心向下，虎口朝後）反扣其腕，並以右肘壓其左肘，同時以左手（手心朝上，虎口朝前）捏其咽喉（圖 133）。

第二動　右掌上掤

右掌以食指尖引導貼左臂下，向左前方往上舒伸，領腰長身；當右臂彎向前達到左掌下時，提起右膝，右掌指尖上

圖 134

圖 135

指，繼續向右轉動；當身轉向
正前方時，右掌高舉，掌心向
左，指尖向上；左掌指尖下指
懸垂於右腳腳跟；身向正東，
左腳單腳獨立，眼向正前方平
遠看；意在右膝膝蓋尖（圖
134、圖 135）。

【體驗】：腰發熱；左腿
發酸、發熱，右膝特別有勁。

【用法】：對手以右掌向
我面部打來，我以左手刁捋其

圖 136

右腕，同時以右臂黏住其右臂外側向上挑伸。與此同時，提
起右膝，撞擊對方之下腹部。此法要慎重，最好知之而不用
為妙（圖 136、圖 137、圖 138、圖 139）。

第三動　雙掌滾轉

左膝鬆力，向下蹲身，右腳下落，腳跟著地，弓右膝成

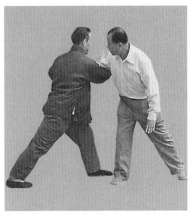

圖 137

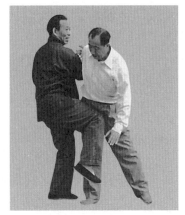

圖 138

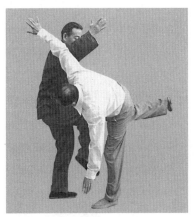

圖 139

圖 140

右弓步；同時，右掌心向上，虎口向前；左掌貼於右肘尖外側，掌心向下，虎口向後；重心在右腳，視線注於左掌食指尖；意在右掌掌心（圖140）。

　　【體驗】：右腿發脹、發熱；兩掌掌心蠕動。

　　【用法】：對方如用右拳向我前胸打來，我即用左手腕

（虎口）掌心向下反扣其右手腕，並以左肘壓其右肘，同時以右手（手心朝上，虎口朝前）捏其咽喉。

第四動　左掌上掤

左掌以食指尖引導貼在右臂下，向右前方往上舒伸，領腰長身；當左臂彎向前達到右掌下時，提起左膝，左掌指尖上指，繼續向左轉動；當身轉向正前方時，左掌高舉，掌心向右，指尖向上；右掌指尖下指懸垂於左腳腳跟；身向正東，右腳單腳獨立，眼向正前方平遠看；意在左膝膝蓋尖上（圖141、圖142）。

圖 141

【體驗】：腰部發熱；右腿以酸、發熱，左膝特別有勁。

【用法】：對方以左掌向我面部打來，我以右手刁將其左手腕，同時以右臂伸到對方左臂下，面朝上挑伸。與此同時，提起左膝，撞擊對方之下腹部（習以防身，一般不用為好）。

圖 142

第九式　倒攆猴

【釋名】：此勢動作是以退為進，將對方所來之直力化為傾斜或打旋而敗退，則我之勢形成追趕之勢，故取是名。

吳氏太極拳詮真

圖 143

圖 144

第一動　右掌反按

左肘鬆垂，肘尖虛對左膝，左掌在耳外側（掌心向右）；右掌以拇指引導，向右膝前方按出（掀掌）掌心向外，指尖向下；視線注於右掌掌根；意在右掌掌心（圖143）。

【體驗】：腰部發熱、右掌掌心蠕動。

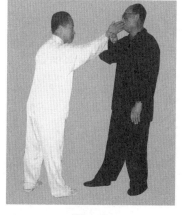

圖 145

【用法】：對方以右掌擊我前胸，我則以右掌掌心由朝上變為朝前，同時手指尖下指，使掌心向外發勁，擊其腹部。但要注意與對方右臂相貼，不離開為要（圖144、圖145、圖146、圖147）。

第二動　左掌前按

右掌以拇指引導，向左轉摟左膝後鬆垂到右股旁，掌心

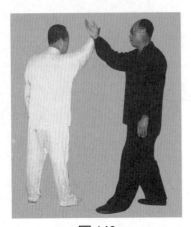
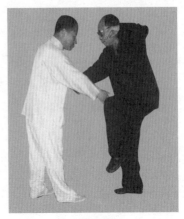

圖 146　　　　　　　　圖 147

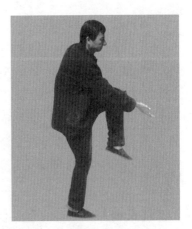

圖 148

向下，指尖向前；同時，左腕鬆力變勾，右膝鬆力向下蹲身；左掌以無名指引導，向正前方按出，左腳向後撤，以左腿舒直為度，腳尖先著地（朝向正東），腳跟往外開逐漸落平，右膝弓成右弓步；重心集於右腳；視線經左掌拇指向正前方平遠看；意在右掌掌心（圖148、圖149）。

　　【體驗】：右腿發脹、發熱，兩掌掌心蠕動。

　　【用法】：對方以右手抄摟我之左腳時，我則以右手手心黏捋住對方之右手腕，向後、向右再向後下沉採，使對方上身前傾失去重心時，再以左掌擊面部或左肋，即腋下神經處（圖150、圖151、圖152）。

吳氏太極拳詮真

圖 149

圖 150

圖 151

圖 152

第三動　左掌下按

　　左腕鬆力，左掌用指尖向右前方舒緩下按；同時，重心後移於左腳，揚右腳尖，左掌掌心與右腳大拇趾上下相對；同時，右腕鬆力，向上提到右耳外側，重心集於左腳；視線注於左掌食指尖；意在右掌掌心（圖153）。

圖 153

圖 154

【體驗】：左腿發脹、發熱，兩掌掌心蠕動。

【用法】：對方以右掌向我面部打來，我則以左掌粘捋其右臂，向前下方按出。同時坐左腿，身往後略撤即可，呈待發之勢（圖 154）

第四動　右掌前按

右掌以無名指引導，向前舒伸；同時，視線離開左掌食指尖向左前上方移去；右掌伸

圖 155

至正前方時，立身平看；右膝鬆力，右腳向後撤，右腿舒直，腳跟虛點地；同時，左掌回捋到左膝外側止，掌心向下；右腳跟落平，左膝前弓成左弓步前；同時立右掌，掌心向外，指尖向上；重心集於左腳，視線從右掌大拇指尖上平遠看；意在左掌掌心（圖 155、圖 156）。

圖 156

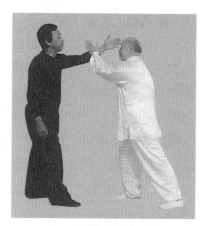

圖 157

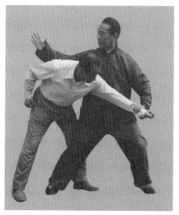

圖 158

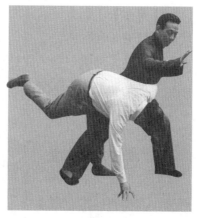

圖 159

【體驗】：左腿發脹、發熱，兩掌掌心蠕動。

【用法】：對方以左掌向我面部打來，我則以左掌刁捋其左手腕，先向右、往後再往已身之左後方向下沉採。在對方失去重心、上身前傾之際，再以右掌擊其面部或左肋，即腋下神經處（圖 157、圖 158、圖 159）。

第五動　右掌下按

　　右腕鬆力，右掌用指尖向左前方舒緩下按；同時重心後移於右腳，揚左腳尖；右掌掌心與左腳大趾上下相對；同時左腕鬆力，上提到左耳外側；重心集於右腳，視線注於右掌食指尖；意在左掌掌心（圖160）。

圖 160

　　【體驗】：右腳發脹、發熱，兩掌掌心蠕動。

　　【用法】：對方以右掌向我面部打來，我即將重心移至右腿，身往後略微一撤，同時以右掌掌心粘貼對方擊來之左臂中部，微微向前下方一按，即可將對方按出。

第六動　左掌前按

　　左掌以無名指引導，向前舒伸；同時視線離右掌食指，向右前上方移去；左掌伸到正前方時，立身平看；左膝鬆

圖 161

力，左腳右後撤，左腿舒直，腳尖虛點地；同時右掌回摟至右膝外側為止，掌心向下；左腳跟落平，右膝前弓成右弓步；同時立左掌，掌心向外，指尖向上；重心集於右腳，視線從左掌大拇指指尖上平遠看；意在左掌掌心（圖161、圖162）。

吳氏太極拳詮真

【體驗】：右腿發脹、發熱，兩掌掌心蠕動。

【用法】：對方以右掌向我面部打來，我則以右掌刁住其右手腕，先向左，之後再往身之右後方向下沉採。在對方失去重心，上身前傾之際，再以左掌擊其面部或右肋等部。

第七動　左掌下按

同本式第三動。

第八動　右掌前按

同本式第四動。

第九動　右掌下按

同本式第五動。

第十動　左掌前按

同本式第六動。

第十式　斜飛勢

【釋名】：此勢的兩臂分合閉張等動作，好像大鵬展翅，斜行飛翔於上空，故取此名。

圖 162

圖 163

第一動　左掌斜掤

左掌以小指引導，掌心向左前上方斜轉；右掌掌心向右後下方，腰微向下鬆；重心仍在右腳，視線注視左掌食指尖；意在右掌掌心（圖 163）。

【體驗】：右腿發脹、發熱。

圖164

圖165

【用法】：如對方以右手打我左側面部，我則以左掌掌心粘截其臂彎處。用此法時要注意左掌不可用力向外推，而應用意使右掌朝右後下方（與左右兩腳成三角形）按地向後撐（圖164、圖165）

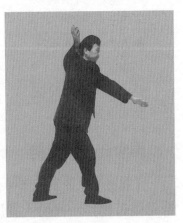

圖166

第二動　左掌下捋

左掌以小指引導，走左外下孤線，向右移到右膝前為度，掌心向右，指尖向下；右掌以食指引導，走外上孤線，向左移到左耳外側為度，掌心向左，指尖向上；重心仍在右腳，視線向正前方平遠看；意在右掌掌心（圖166、圖167、圖168）。

【體驗】：右腿發脹、發熱，發酸，兩掌掌心蠕動。

【用法】：接上動。如對方復以左掌打我右側面部，我

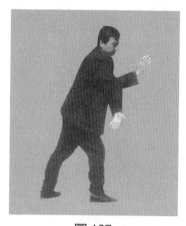

圖 167

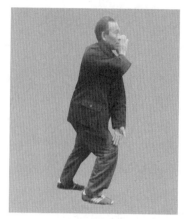

圖 168

圖 169

圖 170

即以右掌將其左肘托起，向左前上方移到手背和左耳貼近為度；同時左掌粘其右臂，向右後下方移動，使手背貼近右膝外側為度（圖 169、圖 170）。

第三動　左腳前伸

左膝鬆力，左腳向左前方（東北隅）伸出，腳跟著地，

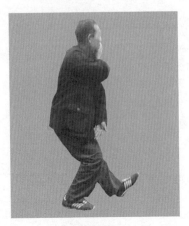

圖 171

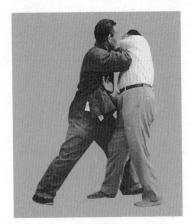

圖 172

成右坐步（隅步）；重心仍在右腳，視線注視左前方；意仍在右掌掌心（圖 171）。

【體驗】：右腿加重發熱、發脹。

【用法】：接上動。當對方用左右手打我兩側面部，而被我以右手上托和左手下捋之手法，將其鎖拿住不能動轉時，再將左腳向左前方邁進一步，鎖住對方的後腿。（圖172）。

第四動　左肩左靠

兩肘鬆力，右掌以小指引導向右下垂；左掌以食指引導向左上提，左腳落平，兩掌心虛合，弓左膝；兩掌分開，左掌向左前上方移動，以腕與肩平為度，掌心斜坡向內；同時，右掌向右後下方虛採，以掌心遙與右腳外踝相對為止；重心集於左腳，成左弓步（隅步）；視線注視左掌食指尖；意在左掌掌心（圖 173）。

【體驗】：左腿發脹、發熱，兩掌掌心蠕動。

【用法】：接上動。當對方四肢全部被我鎖住不能擺脫

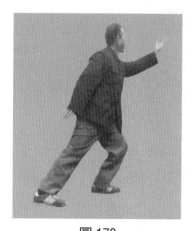

圖 173

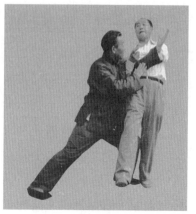

圖 174

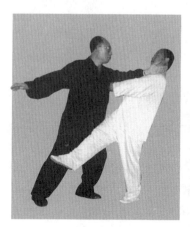

圖 175

圖 176

之際，我即將兩臂向左前、右後方分開，同時弓膝成左弓步，形成斜行飛翔勢，對方則應手跌出（圖174、圖175、圖176）。

第十一式　提手上勢

【釋名】

此勢動作是以手臂上起如提重物狀，故取此名。

第一動　半面右轉

視線離開左掌食指尖向右前方移動；身向右轉，面向正南，身向後坐，成左坐步；同時左腳尖向右轉（腳尖向東南）；與此同時，右掌向左上方移動，至拇指尖遙對鼻尖；左掌向後移動，拇指貼於右臂彎，兩掌掌心遙遙相對；重心在左腳，眼從右大拇指尖上方平遠看；意在右掌掌心（圖177、圖178）。

圖 177

【體驗】：左腿發脹、發熱，兩掌掌心蠕動。

【用法】：如對方以左掌向我面部打來，我則以左掌粘其左腕，並用右肘粘其左肘。身體微微向右轉動，同時收腹，身往後

圖 178

略微一動，便會把對方提拿起來（圖179、圖180、圖181）。

第二動　左掌打擠

右腳漸向下落平，右膝弓出成右弓步，左腿舒直成箭步；同時左掌以掌心向前推出，右掌以小指尖引導向下鬆，

吳氏太極拳詮真

圖 179

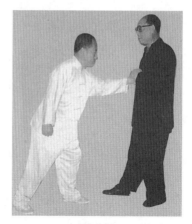

圖 180

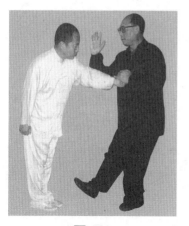

圖 181

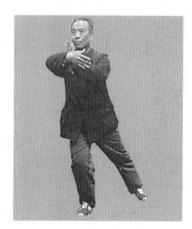

圖 182

肘尖卻向上移，以指尖與肘尖橫平為度，此時右掌的掌心向內，指尖向左；而左掌則推在右腕脈門處打擠，掌心向外，指尖向上，食指尖遙對鼻尖；眼從左掌食指尖上方向前平遠看，重心集於右腳；意在左掌掌心（圖 182）。

　　【體驗】：全身力量由腳而腿而腰，達於脊背，行於手

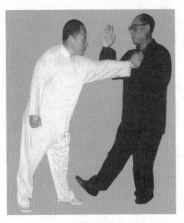

圖183　　　　　　　　　　　圖184

吳氏太極拳詮真

指，並覺氣勢完整一體。

　　【用法】：接上動。右臂屈成 90°，使右手背與對方前胸相觸後，隨即以左手扶右手脈門處，一同向前擠出，同時脊背微微向後一倚，兩眼向前平遠看。這時對方則被擠出很遠（圖183、圖184）。

　　第三動　右掌變勾

　　右掌五指聚攏變勾，向前上（微偏右）提，身隨腕而上長；

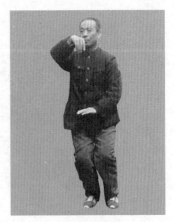

圖185

左腳虛淨，隨身之上長而收至與右腳齊；同時左掌下按，至大指橫貼於臍下為止；視線與意均在右腕（圖185）。

　　【體驗】：當五指聚攏時，右小腿之緊張，猶如踩汽車剎車之感，右掌掌心蠕動。

　　【用法】：如對方以右拳擊我前胸，我則以左掌掌心向

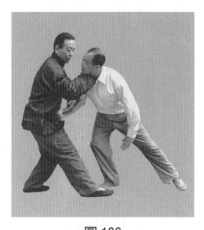

圖 186

圖 187

下，粘住對方之右前臂，向下沉。同時右手五指微鬆，形成虛勾，然後以右手腕部向其下頜提擊（圖186）。

第四動　右勾變掌

右勾上提，以小指引導，漸向上翻轉變掌，掌心向外前上方，指尖斜向左上方；眼從右掌食指尖上面仰視遠方，重心仍在右腳；意在左掌掌心（圖187）。

圖 188

【體驗】：胸部舒暢，兩掌掌心發熱、蠕動。

【用法】：接上動。當我用右手腕提擊對方之下頜時，對方略微向後移動，化開了我的腕打。這時，我即順勢將右勾變成掌，使掌心翻轉向上，仍追其下頜向上掤打（圖188）。

圖 189　　　　　　　　　　圖 190

吳氏太極拳詮真

第十二式　白鶴亮翅

【釋名】：此勢動作之運轉，有如鶴之展翅，故取此名。

第一動　俯身按掌

視線注視右掌食指尖，逐漸向前俯身，俯至右掌（掌心向外）與肩相平時，視線改為注視左掌食指尖；左掌向下按至極度為止；俯身時兩腿直立，膝部不彎曲；重心平均在兩腳，意在左掌掌心（圖189）。

【體驗】：兩腿膕窩肌腱抻得發酸疼，兩掌掌心發熱。

【用法】：接上動。我以右掌向上托對方下頷，沒托著落了空。隨之上體微向前俯身，同時以右掌掌心從上向前、向下撲按對方之面部（圖190）。

第二動　向左扭轉

右膝鬆力，左指尖下垂（視線仍在左掌食指），以大指引導掌心向左翻轉，而逐漸向外轉至正東，到左腳心外側為

圖 191

圖 192

圖 193

度；視線移於左掌中指尖，同時右掌亦隨上身轉向正東，掌心向外；重心集於左腳，意在左掌掌心（圖191）。

【體驗】：兩肋舒張，掌心蠕動，左腿膕窩發熱、發脹、發酸。

【用法】：對方從我身之左側以右掌擊我面部或摟我脖頸時，我向左扭轉身軀；同時以右掌由對方的右臂下面抄起，使右腕黏其腕部，不可脫離為要（圖192、圖193、圖194）。

第三動　左掌上掤

左掌以中指引導，向外舒伸到極度；左臂上起，左掌升至頭項以上向右前上方轉正（仍向正南）；同時右掌隨而轉

圖 194

圖 195

正兩掌掌心向外，十指均上指；眼由兩掌中間向前上方仰視；重心仍在左腳，意在兩掌掌心（圖195、圖196）。

【體驗】：兩肋部特別舒暢，兩掌十指指尖發脹、發熱。

【用法】：接上動。以右手腕粘住對方之右腕保持姿勢不變。同時，左臂緊貼對方右臂外側向上抬起，抬到左肘略高於對方之右肘上面為度（圖197）。

圖 196

第四動　兩肘下垂

兩膝鬆力，漸向下蹲身；肩、肘、腰、胯各部均鬆力，兩肘尖漸漸下垂，兩掌隨肘落而向內轉至兩腕與肩平，掌心轉向內為止；重心平均在兩腳，眼從兩掌中間平遠看；意在兩掌指尖（圖198）。

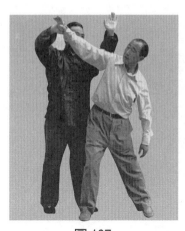

圖197

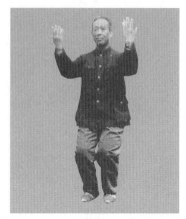

圖198

【體驗】：全身輕鬆舒適，兩掌掌心發熱、指尖發脹。

【用法】：接上動。我之左肘與對方之右肘上下相貼時，隨即左臂內旋，使掌心轉向後方。同時右手粘住對方之右手腕，手掌隨轉向上伸，右肘同時下沉，使掌心轉向後方。與此同時，屈膝略蹲。這時對方右肘被我滾肘下壓而匍伏在地（圖199）。

第十三式　海底針

【釋名】：此勢將手指喻為金針，點刺對方之腋下神經（海底穴），故取此名。

第一動　左掌下按

左掌以小指引導，向左前下方按出，此時掌如扶物，以左臂舒直為度；同時右腕鬆力，腕在右耳旁，掌心向下，指尖向前；上身隨視線（看左

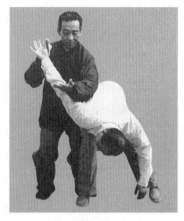

圖199

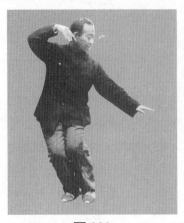

圖 200　　　　　　　　圖 201

掌指尖之轉動而向左轉）重心集於右腳，視線不離左掌指尖；意在左掌掌心（圖 200）。

　　【體驗】：右腿發脹、發熱，兩掌掌心蠕動。

　　【用法】：如對方想用右腿踢我右腿，其剛剛提膝時，我即以左掌掌心輕輕扶在其右膝關節上面，但不可用力去按，如果對方右腿還要使勁硬踢的話，那麼他自己便會倒退出去很遠（圖 201）。

　　第二動　右掌前按

　　左腳向左前移半步（面向正東），腳跟先著地，腳尖逐漸落實，弓左膝成左弓步；同時，右掌自右耳旁以無名指引導向正前（正東）按出，掌心向外，拇指遙對鼻尖；同時右腳跟微向外開，左掌在左膝外側；重心集於

圖 202

圖 203

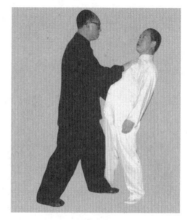

圖 204

左腳，眼經右拇指上方平遠視；意在右掌掌心（圖 202、圖 203）。

【體驗】：左腿發脹、發熱，兩掌掌心蠕動。

【用法】：對方右腳向我腿部踢來而剛剛落地之際，我急進左步，以左膝外側貼其右膝內側。同時，以右掌奔向其面部或前胸推出，則對方應手而跌出（圖 204）。

第三動　右掌前指

身向後坐，重心移於右腳成右坐步；同時，右腕鬆力，右掌指尖前指，掌心向左；視線從右掌拇指尖上方正前平遠看，意在右掌掌心（圖 205）。

圖 205

【體驗】：右腳如樹植根，右掌心與左腳心蠕動。

【用法】：我之右手腕被對

圖 206

圖 207

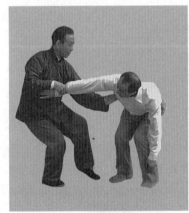

圖 208

圖 209

方捋挒時，我即隨其挒勁，將右臂和腕部放鬆，並以手指指尖向前舒伸。同時上體微微後倚，尾骶骨對正右足跟向下坐身，這時對方反被我挒起（圖206、圖207、圖208）。

第四動　右掌下指

鬆腰，右掌腕部鬆力，指尖漸向兩膝間下指，掌心向

左，指尖向下；左掌以食指引
導斜右上，食指尖到右耳外側
為度，掌心向右，指尖向上；
同時左膝鬆力，左腳撤到右腳
名側，腳尖虛著地；重心仍在
右腳，視線向正前平遠看；意
在右掌掌心（圖209）。

【體驗】：右腿發脹、發
熱、發酸。

【用法】：接上動。當我
的右手腕被對方以右手拽住

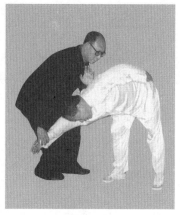

圖210

時，我即將右手腕放鬆，使手指尖向下引伸，含有插入地中
之意。同時屈膝略蹲，並以左掌往前伸出點刺敵之肋下神經
（圖210）。

第十四式　扇通背（臂）

【釋名】：此勢名稱係象形動作。即將自己腰（脊椎）
比喻為折扇之扇軸，兩臂比喻為扇幅，所以，腰一轉動而兩
臂橫側展開，猶如折扇之突然開放與突然收合一般，故取是
名。

第一動　兩臂前伸

重心不動；右掌以食指尖引導，漸向前上方移動，以臂
與肩平為度，掌心向左；左掌由右耳側移至右臂下，以掌心
順右臂向前伸長；同時，右掌掌心漸翻向下，與左掌掌心虛
合；視線注於右掌食指尖，意在右掌掌心（圖211、圖
212）。

【體驗】：右腿發脹、發酸。

圖 211　　　　　　　　圖 212

吳氏太極拳詮真

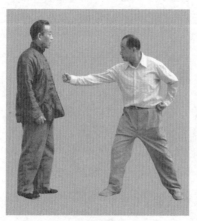 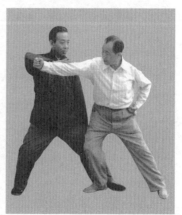

圖 213　　　　　　　　圖 214

　　【用法】：如對方以右拳向我前胸條來，我則以右掌粘其右肘外側，向上擎起，高過頭項。同時，上身微微向右一轉，左腳向前邁進一步，使左大腿貼近對方的右大腿，這時，對方已被我拿起來（圖213、圖214）。

第二動　左掌前按

伸左腳，腳跟虛著地，腳尖向右轉（腳尖向正南）落平；兩掌分開，左掌以食指引導，向左前方按出，掌心向外，指尖向上；右掌與左掌分開後，亦以小指引導，向右後上方掤去，右肘彎曲，右掌食指斜指右眉梢；同時，鬆腰向下蹲身，右腳向左轉成騎馬步；重心在兩腳，視線從右掌食指尖上方平遠看；意在左掌掌心（圖215）。

【體驗】：前胸舒暢，兩腳如樹植地生根，特別有勁。

【用法】：接上動。我以右掌指對方的右臂架起和左腳鎖住對方後腿。然後，坐身蹲成馬襠步並以左掌進擊其右肋下或胸部（圖216）。

圖215

圖216

第十五式　左右分腳

【釋名】：所謂分腳，指腳踢出時，要求腳背繃平、腳尖挑起而左右分踢之意，故取此名。

第一動　兩掌虛合

左掌以小指引導，向下往回收撤，掌心轉向上，到胸前為止；右掌鬆力，向前下落到胸前，臂與肩平，掌心向下與

圖 217

圖 218

左掌虛對（上下距離六寸）；同時，長腰立身，收左腳（腳跟約離右腳一寸）。腳尖虛著地，成虛丁步；重心集於右腳，視線注於右掌食指尖；意在右掌掌（圖 217）。

【體驗】：右腿發熱，兩掌掌心發熱而蠕動。

【用法】：如對方以右拳向我前胸打來，我則以左掌掌心向上，使虎口粘住對方的右

圖 219

手腕，同時在自己意識當中，應把對方的右臂當作觀的繮繩看待，這樣容易掌握自己的重心穩固和對方的重心的虛實變化（圖 218、圖 219）。

第二動　兩掌右伸（左高探馬）

右膝鬆力，向下蹲到極度；左腳向左前方伸出，腳跟先

圖 220

圖 221

著地，逐漸落平；右掌繼續走
外孤形，移到右前方為止，右
掌在外，掌心向下；左掌在右
臂彎處，掌心向上；重心集於
左腳，視線注視右掌食指尖；
意在右掌掌心（圖 220、圖
221）。

【體驗】：左腿發脹、發
熱，左掌心與右腳心蠕動。

【用法】：接上動。我用
左掌（掌心向上）反粘其右

圖 222

腕，同時向左前方邁進一步，並以右掌（掌心向下）朝對
方右肩靠近頸部輕輕一敷。這時，對方重心已失。身子傾斜
（圖 222）。

第三動　右掌回捋

右掌以小指引導走內孤形，漸向左下方移動，以手背貼

在左膝蓋左側，掌心向左；同
時左掌以食指引導，漸向右上
方移動，到右耳外側，掌心向
右；當右掌移動兩膝中間時，
右腳腳跟向右開成左弓步（隅
步）；重心仍在左腳，視線注
視右掌食指尖；意在右掌掌心
（圖223）。

圖 223

【體驗】：左腿發脹、發
熱、發酸，右膕窩肌健拽得酸
痛。

【用法】：接上動。我右
掌輕輕一敷對方之右肩，然後
經後頸部繞至左肩，再向左後
下方回捋，使手背貼在左膝外
側。與此同時，左掌向右上方
走弧形，托其右腕（保持不離
開），左手靠近右耳。這時，
對方已被我拿得形成頭朝下、
腳朝上的狀態或滾倒在地（圖
224）。

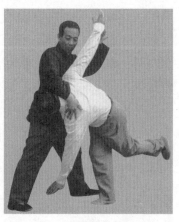

圖 224

第四動　兩掌交叉

右掌以拇指引導，掌心先轉向內，由下向上方移動，掌
心復漸轉向外，走上弧形，繼續向左前（東北隅）方移動，
到腕與肩平為止；同時左掌以指引導，漸向左上方移動到左
前方，與右腕交叉，右掌在外，左掌在內，掌心均向外；重
心仍在左腳，視線由交叉的兩掌中間平遠看；意在右掌掌心

吳氏太極拳詮真

圖 225

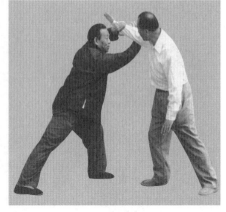

圖 226

（圖 225）。

　　【體驗】：兩肋伸展舒暢，兩掌食指指尖發脹、發熱。

　　【用法】：如對方發右掌向我頭部打來，我則以右掌刁採其右腕，然後右掌從對方右臂外側下部往上抬起，和右掌交叉搭成十字狀，架住對方之右臂，使它不能落下（圖 226）。

第五動　兩掌高舉

　　兩掌以小指引導，同時向左前上方舉過頭項；同時身隨臂

圖 227

起，右膝提起（右膝蓋與胯平），右腳垂懸，左腳獨立；視線由交叉兩腕下方平遠看；意在右掌掌心（圖 227）。

　　【體驗】：左腳似植地生根，兩掌指尖發熱、發脹。

　　【用法】：接上動。兩掌舉過頭項，架住對方右臂，同

圖 228　　　　　　　　圖 229

時提起右膝（圖 228）。

第六動　兩掌平分

兩掌以指尖引導，走上
孤開，向右前、右後斜角分
開，以掌與肩平為度；右掌
掌心向左，指尖向前（東南
隅），左掌掌心向右，指尖
向後（西北隅）；同時右腳
向右前方踢出，腳面繃平，
腳尖上挑，與右臂上下成平
行直線；重心在左腳，視線

圖 230

注於右掌拇指尖；意在左掌掌心（圖 229）。

【體驗】：五腳五趾抓地，右腳力貫腳尖，兩掌掌心發
熱。

【用法】：接上動。使右臂架住對方之右臂不可脫離。
同時，左掌向左後方伸展，右腳向前點踢敵之前胸或右肋等

部位（圖230）。

第七動　兩掌虛合

左膝鬆力，鬆腰蹲身，右腳跟著地成左坐步；同時兩肘鬆力，右掌以小指引導，向右後方往下反捋，到手背接近右膝上方為止，掌心向上，指尖向左；左掌以食指引導，向右前方虛接，到右掌上方為止，掌心向下，指尖向右，兩掌上下相對；與兩掌移動之同時，漸弓右膝成右弓步（隅步）；重心在右腳；視線先注視右掌食指，及至左掌與右掌虛合時，注視左掌食指尖；意在左掌心（圖231）。

圖231

【體驗】：右腿發脹、發熱、兩掌掌心發熱和蠕動。

【用法】：對方以左掌向我前胸打來，我以右掌（掌心向上）反粘住其手腕。這時，在意識上應把對方的左臂當成紀的韁繩看待。

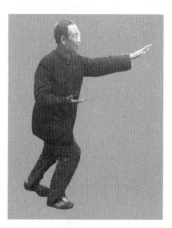

圖232

第八動　兩掌左伸（右高探馬）

左掌繼續走外孤形移到左前方為止，左掌在外，掌心向下；右掌在左臂彎處，掌心向上；重心寄於右腳，視線注於左掌食指尖；意在左掌掌心（圖232）。

【體驗】：右腿發脹、發熱，右掌掌心和左腳心蠕動。

【用法】：接上動。在我以右掌粘住對方手腕之同時，向右前方邁進一步，並以左掌（掌心向下）朝對方左肩靠近頸部輕輕一扶。這時，對方身體傾斜，已失掉了重心。

第九動　左掌回捋

左掌以小指引導走向孤形，漸向右下方移動，以手貼在右膝體右側為止，掌心向右；同時，右掌以食指引導。

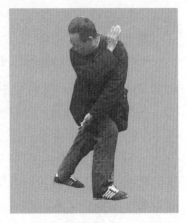

圖 233

漸向左上方移動，到左耳外側為止，掌心向左；當左掌移到兩膝中間時，左腳跟向左開成右弓步（隅步）；重心仍在右腳；視線注於左掌食指尖；意在右掌掌心（圖 233）。

【體驗】：右腿發脹、發熱、發酸，左腿膕窩肌健伸張微有酸痛。

【用法】：接上動。當我左掌輕輕一扶對方的左肩，然後經後頸部繞至右肩，再向右後下方回捋；將手背貼在右膝外側。同時右掌由右向左上方走孤形托其左腕，將左臂靠近左耳。這時，對方已被我拿得形成頭朝下。腳朝天的狀態或滾倒在地。

第十動　兩掌交叉

左掌以拇指引導，掌心先轉向內、由下向上方移動，掌心復漸轉向外，走上孤形，繼續向右前（西南隅）方移動，到腕與肩平為止；同時右掌以食指引導，漸向右上方移動，到右前方與左掌交叉；左掌在外，右掌在內，掌心均向外；重心仍在右腳；視線由兩掌交叉中間平遠視；意在左掌掌心

吳氏太極拳詮真

（圖 234）。

【體驗】：兩肋伸展舒暢，兩掌十指指尖發脹、發熱。

【用法】：如對方發左掌向我頭部打來，我以右掌刁採其左腕，然後以左掌由對方右臂外側的下部往上抬起，和右掌交叉，搭成十字狀架對方之左臂，使其落不下來。

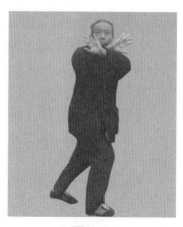

圖 234

第十一動　兩掌高舉

兩掌以小指引導，同時向右前上方舉過頭頂；同時身隨臂起，左膝提起（左膝蓋與胯平），右腳獨立；視線由交叉兩腕下方平遠看；意在右掌掌心（圖 235）。

【體驗】：右腳如植地生根，兩掌指尖發脹、發熱。

【用法】：接上動。兩掌高舉過頭頂，始終保持架住對方的左臂，既和它不脫離，又不叫它落下來，同時，提起左膝得發。

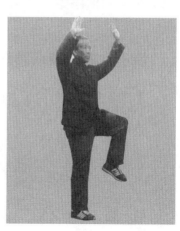

圖 235

第十二動　兩掌平分

兩掌以食指尖引導，走是弧形，向左前，右後斜角分開，以掌與肩平為度；左掌心向右，指尖向前（東北隅）；右掌掌心向左；指尖向後（西南隅）；同時，左腳向左前方

踢出，腳面繃平，腳尖挑起，與左臂上下成平行直線；重心在右腳；視線注於左掌拇指尖；意在右掌掌心（圖236）。

【體驗】：右腳五趾抓地，左腳力貫腳尖，兩掌掌心發熱。

【用法】：接上動。我使左臂架住對方之左臂不可脫離，同時，右掌向右後方伸展，左腳向前踢敵之前胸或左肋等部位。

圖236

第十六式 轉身蹬腳

【釋名】：此勢從前方往左轉向後方，轉成180°（是以單腳支撐體重，屬於平衡動作），然後把腳蹬出，故取是名。

第一動 兩拳交叉

左膝鬆力，左腳懸垂；兩臂鬆力，各以小指引導向前合，逐漸變拳，到正前方兩拳以腕部左右交叉，左拳在外，

圖237

右拳在內；重心仍在右腳；視線從兩拳中間平遠看；意在左拳。（圖237）。

【體驗】：右腿小腿肌腱緊張，力量增強，兩肋舒暢。

【用法】：接上動。如對方以右手捋住左手腕或向我面部打來時，我以兩掌變為兩拳，屈臂、沉肘，同時使兩臂內旋，交叉十字，停於胸前，左腿屈膝垂懸不落。這時對方已被我拿起來了（圖238、圖239）。

圖 238

第二動　提膝轉身

左膝往左後上提（膝與胯平），以右腳腳跟為軸，向左後方轉向（西北隅），右腳尖也轉向西北；兩拳交叉不變；重心仍在右腳；視線由兩拳中間平遠看；意在右拳（圖240）。

圖 239

圖 240

【體驗】：兩肋舒鬆暢通，脊背和腰部有勁，並且顯著身輕。

【用法】：如對方自身後以右掌向我頭部打來，我則急忙向左轉換身形。這時，我意識上要特別注意自己重心和穩定性，以動作的變化自如為要（圖241、圖242）。

圖241

第三動　兩掌高舉

兩臂鬆力，兩拳往前上方伸舉，翻轉面為掌（指尖向上），掌心均向外；重心仍在右腳；意在左掌（圖243）。

【體驗】：右腿發脹、發熱，兩掌十指指尖發脹、發熱。

【用法】：接上動。轉過身來，急忙用右手粘住敵之右手腕，保持粘住不可脫離。同時，左臂和右臂往上抬起，再在右兩掌架住敵之右臂，待發（圖244）。

圖242

第四動　兩臂平分

兩掌以指尖引導，走弧形，向左前、右後斜角分開，以掌與肩平為度；左掌掌心向右，指尖向前（西南隅），右掌心向左，指尖向後（東北隅）；同時左腳向左前方蹬出，與

圖 243

圖 244

左臂上下成平行直線；重心在右腳；視線注於右掌拇指；意在右掌掌心（圖 245）。

【體驗】：右腳五趾抓地；左腳力貫腳跟，兩掌掌心發熱。

圖 235

【用法】：接上動。兩掌高舉之後，再用右手粘住敵之右腕往後牽引，並以左掌劈擊敵之面部。同時發左腿，以左腳腳跟照定敵之右胯骨處蹬擊，使其跌出很遠（圖 246）。

第十七式　進步栽錘

【釋名】：此式以拗步前進，右拳猶如握一樹苗，往左腳前方設想之深坑內栽植，故取此名。

圖 246　　　　　　　圖 247

第一動　左掌下按

　　左膝鬆力，鬆腰蹲身，左腳下落，腳跟著地成右坐步；左掌隨左腳之下而下按；同時。右手鬆腕，虛提到右耳外側；重心在右腳；視線隨左掌食指；意在左掌掌心（圖247）。

圖 248

　　【體驗】：右腿發脹、發熱，右掌心與左腳心蠕動。

　　【用法】：對方如用右順步沖拳朝我前胸打來，我則以左掌截其右臂中節，然後進左步向其襠內落下，以腳跟著地，腳尖翹起，重心在右腿。同時提右手腕，使虎口與右耳孔對正，準備發招（圖248）。

第二動　右掌前按

　　左腳尖逐漸落實，弓左膝成左弓步，同時，右掌從右耳

圖 249

圖 250

旁以無名指引導向前（正西）按出，掌心向外，拇指指尖搖對鼻尖；同時右腳跟微向外開，左掌在左膝外側，掌心向下，指尖向前；重心集於左腳，視線經右拇指尖上方平遠看，意在左掌掌心（圖249）。

【體驗】：左腳發脹和酸、熱，兩掌掌心蠕動。

【用法】：接上動。在我以左掌沉採對方之右肘內側之際，同時以右掌向對方面部按出。這時左腳落平、屈膝，後腿伸直形成左弓步，對方則應手而跌倒出去（圖250）。

第三動　右掌下按

右掌以食指尖引導，向前下按至左膝前；同時，左腕鬆力，上提至左耳旁；重心仍在左腳；視線在右掌食指尖；意在右掌掌

圖 251

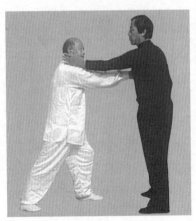
圖 252

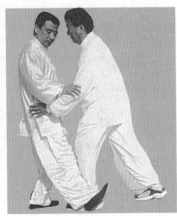
圖 253

心（圖 251）。

【體驗】：左腿發熱、發脹。

【用法】：對方如用左順步掌向我面部打來，我則以右掌按住對方之左肘內側，同時進右步鎖住對方左腳，提起左掌靠近左耳旁，以備以招（圖252、圖253）。

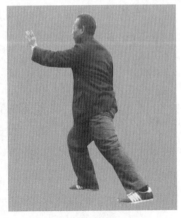
圖 254

第四動　左掌前按

抬頭，視線逐漸向前平看；提頂、立腰、虛右腳跟，鬆右膝，右腳和前邁出，落平成右弓步；同時，左掌向前按出，掌心向外，拇指尖遙對鼻尖；左腳跟微向外開；右掌在右膝外側，掌心向下，指尖向前；重心集於右腳；眼經左拇指尖上方平遠視；意在右掌掌心（圖254）。

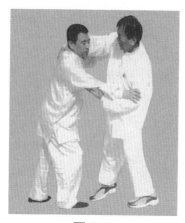
圖 255

圖 256

【體驗】：右腿發熱和酸、脹，兩掌掌心蠕動。

【用法】：接上動。當我用右掌採住對方之左臂之際，同時發左掌向對方面部擊按，右腳隨之放平、弓膝，左腿在後伸直，形成右弓步，對方則應手倒出很遠（圖 255）。

第五動　左掌下按

左掌以食指引導，向前下按至右膝前；同時，右腕鬆力，向上提至右耳旁；重心仍在右腳；視線注於左掌食指尖；意在左掌掌心（圖 256）。

【體驗】：右腿發脹、發熱。

【用法】：對方如用右順步掌朝我面部或胸部打來，我則以左掌按住對方之右肘內側，不可離開，同時進左步鎖住對方之右腿，隨之提起右掌靠近右耳，準備發招。

第六動　右拳下栽

抬頭，視線逐漸向前平視；提頂立腰，虛左腳跟，鬆左膝，左腳向前邁出，腳跟先著地，然後腳掌逐漸落平成左弓步；同時左掌摟膝後，右掌變拳，隨左膝之前弓而向下方伸

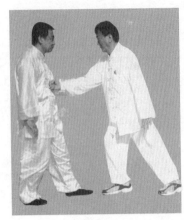

圖 257　　　　　　　　　　　圖 258

到左腳前，拳眼向後；左掌虛貼右臂（肘後肘前）；重心在左腳；視線注於右拳食指中節；意在右掌拳面（圖257）。

【體驗】：左腿發脹、發熱、發酸。

【用法】：如對方以右拳擊我面部，我則以右手順其來勢反握其右腕，並以左手扶其右肘內側，兩手同時微作內旋運作，使其臂腕彎曲貼近右肩時，邁進左步，再握其右腕向左足前往下栽植。這時對方則應手倒翻滾在地（圖258、圖259、圖260）。

第十八式　翻身撇身錘

【釋名】：此式指身體由前往後轉180°，用兩臂之錘、掌所產生的離心力，向外拋出之形態，故取此名。

第一動　右拳上提

右拳向前、往上舒長，拳眼漸漸翻轉向下；右拳提高過眼時，左腳以腳跟為軸，腳尖向右腳至正北；右肘鬆力，以肘尖引導，向右後方轉去，身隨臂轉向正東；重心在左腳，

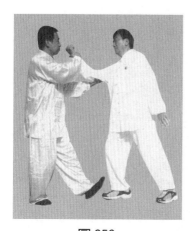
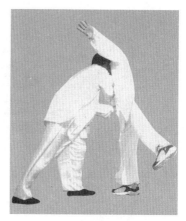

圖 259　　　　　　　　圖 260

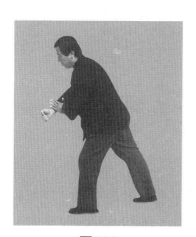

圖 261　　　　　　　　圖 262

右腳跟虛起；當左掌隨右掌提至正北時，左掌心撫在右肘內
側上，繼續隨轉；視線先注視右拳，轉向正北時注視右肘；
意在右肘尖（圖 261、圖 262）。

　　【體驗】：左腿發脹、發熱、發酸，右肘尖有勁，背脊
發熱。

圖 263　　　　　　　　圖 264

吳氏太極拳詮真

【用法】：如對方自我身後撲來，我急轉身，同時屈肘以肘尖擊其胸、肋部。另一用法是：對方以右拳朝我迎面打來，我則以右手採其右腕（使其掌心向上），左手輔佐之，同時以左肩緊貼其右肋下（作支），隨繼向右方轉身，重心仍在左腿，左腳尖虛沾地面（圖 263、圖 264）。

第二動　右肘下採

右腳跟向左收正，向右橫開（正步），腳跟著地，弓右膝成右弓步；右拳隨之下垂，與膝蓋平，拳眼向上；左掌掌心撫在右拳拳眼上；重心在右腳；視線先隨左掌食指尖；前腳落平時，弓右膝；抬頭平遠看；意在右拳（圖 265、圖 266）。

【體驗】：右腳發脹、發熱。左腿腨肌腱抻得酸痛。

【用法】：接上動。右腳向右橫開半步，同時，兩手採其右腕向前往下沉採，重心移至右腿。此時，對方之右臂由於拗住勁，只有隨捋跌出，否則，一較勁，其臂會折斷（圖 267、圖 268）。

圖 265

圖 266

圖 267

圖 268

第十九式　二起腳

【釋名】：此勢指左右兩腳逐步連續起落，故取此名。

第一動　翻掌出步

左掌以小指引導，循右拳外面向下翻轉，掌心向上；右

圖 269　　　　　　圖 270

拳心微轉向下；與左掌
掌心虛對；左膝鬆力，
左腳向左前伸出，腳
跟著地面右坐步（隅
步）；重心在右腳；視
線注於右拳食指中節；
意在右拳（圖269、圖
270）。

【體驗】：右腿發
脹、發熱，左掌心和左
腳心蠕動。

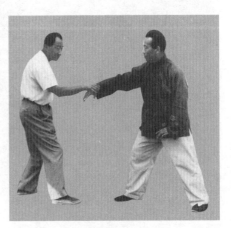

圖 271

【用法】：如對方
將我右手腕攥住，我則以左手按其手背作內旋沉採，同時右
拳鬆開變掌粘其手指，作外旋上掤（此不擒拿手法，名叫白
蛇吐信）。同時邁出左步，含有踹其脛骨之意，（圖271、
圖272、圖273、圖274）。

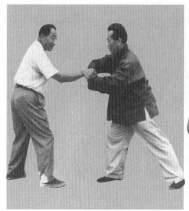 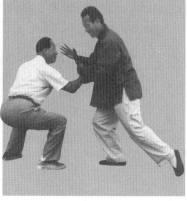

圖 272　　　　　　　　圖 273

圖 274　　　　　　　　圖 275

第二動　兩掌右伸

　　左腳逐漸落平，弓左膝成左弓步；同時，右拳鬆開變掌，繼續走外孤形，移到右前為止，右掌在外，掌心向上；重心集於左腳；視線注於右掌食指尖；意在右掌掌心（圖275）。

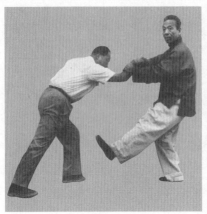

圖 276　　　　　　　　　　　圖 277

【體驗】：左腳發脹、發熱，左掌心與右腳心蠕動。

【用法】：接上動。我以左掌將對方之右手往外支開，同時右掌（掌心向下）伸向對方右肩靠近頸部輕輕一扶。這時，對方之身體重心已傾斜，處於不穩狀態（圖 276、圖 277）。

圖 278

第三動　右掌回挒

右掌以小指引導，走內孤形，漸向左下方移動，以手背貼在左膝蓋左側，掌心向左；同時，左掌以食指引導，漸向右上方移動，到右耳外側，掌心向右；當右掌移到兩膝當中時，右腳腳跟向右開成左弓步（隅步）重心仍在左腳；視線注於右食指尖；意在右掌掌心（圖 278）。

【體驗】：左腿發脹、熱、酸，右腿膕窩肌腱抻得酸痛。

【用法】：接上動。我以右掌從對方之後肩經後頸部繞至左肩，再向左後下方回捋，將右手背貼在左膝外側。與此同時，左掌由左向右上方走弧形，托其右臂，使左手背靠近右耳。這時對方已摔倒在地（圖279）。

圖 279

第四動　兩掌交叉

右掌以大拇指引導，掌心先轉向內，由下向上方移動，掌心漸漸向外，走上弧形；繼續向前方（東北隅）移動到腕與肩平為止；同時，左掌以食指引導，漸向左上方移動，到左前方與右腕交叉，右掌在外，左掌在內，掌心均向外；重心仍在左腳；視線由交叉的兩掌中間平遠視；意在右掌掌心（圖280）。

圖 280

【體驗】：兩肋伸展舒暢，兩掌指尖發脹、發熱。

【用法】：如對方發右掌向我頭部打來，我則以左掌刁捋其右腕，然後以右掌從對方右臂外側的下面往上抬起，和左掌交叉搭成十字狀，架住對方的右臂，使它不能下落

圖 281

圖 282

（圖 281）。

第五動　兩掌高舉

兩掌以小指引導，同時向左前上方舉過頭項；同時身隨臂起，右膝提起（右膝與胯平），右腳垂懸，左腳獨立；視線由兩腕下方平遠視；意在左掌掌心（圖 282）。

【體驗】：左腳似樹植地生根，兩掌指尖發脹、發熱。

圖 283

【用法】：接上動。我以左右兩掌交叉，架住對方右臂，並粘住不要離開。同時，提起右腿，屈膝。右腳垂懸不落，待發（圖 283）。

第六動　兩掌平分

兩掌以指尖引導，走上孤形，向右前、左後斜角分開；以掌與肩平為度，右掌掌心向左，指尖向前（東南隅）；左

圖 284

圖 285

掌掌心向右，指尖
向後（西北隅）；
同時，右腳向前方
蹬出，與右臂上下
成平行直線；重心
在左腳；視線注於
右掌拇指尖；意在
左掌掌心（圖 284）

圖 286

　　【體驗】：左
腳五趾抓地，左腳
力貫腳跟，兩掌掌
心發熱。

　　【用法】：接上動。右臂架住對方右臂，不要脫離開，
同時，左掌向左後方伸展坐腕。這時，右腳向前蹬出（腳尖
朝天）以腳跟 對準對方的右胯骨頭處蹬之（圖 285、圖
286）。

第二十式　左右打虎

圖 287

【釋名】：此勢雙拳並舉，披身閃展，形如打虎，故取是名。

第一動　兩掌合下

右膝鬆力屈膝，右腳尖垂懸；左掌以食指引導，掌心翻轉向下往右合；右掌亦以食指引導，掌心翻轉向下往左合，一同伸向左前方（東北隅），左掌在前，右掌在後（右拇指貼於左肘右側）；左膝鬆力向下蹲到極度，右腳向右後（西南隅）撤，腳跟著地；重心在左腳，視線注於左掌食指尖；意在左掌掌心（圖 287、圖 288）。

圖 288

【體驗】：如對方以右拳擊我前胸，我則以右手将其右腕、左手採其右肘，向右下方将出，同時，右腳向右後方退一步，此時對方身體重心即傾斜不穩（圖 289、圖 290、圖 291）。

第二動　兩拳並舉

兩掌向右将，将到左膝前時，右腳尖向右（正南）落平；兩掌将到兩膝分別按兩膝時，重心平均於兩腳成蹲襠

圖 289

圖 290

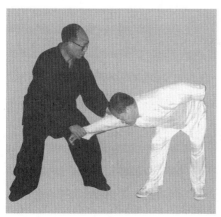

圖 291

圖 292

式；捋到右膝前時，弓右膝，左腳尖向右轉（正南）；同時
兩掌漸變為拳，向右前方伸出，右拳在前，拳眼向左前方
（正東）；左拳眼向上，貼在右肘下，重心在右腳；眼向左
前方（東南）平遠看；意在右拳（圖 292、圖 293）。

　　【體驗】：右腿發脹、發熱，兩肋舒鬆暢快。

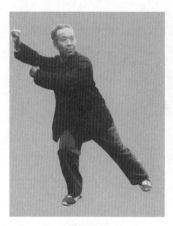

<table>
<tr><td>圖 293</td><td>圖 294</td></tr>
</table>

圖 293　　　　　　　　圖 294

【用法】：接上動。當我右腳跟剛著地時，即向右轉身（兩掌捋、採之動作要與撤步、轉身等動作協調一致），這時，對方便會跌出很遠。然後兩掌握拳高舉，形成弓步披閃，準備進攻或防守（圖294）。

第三動　兩掌回捋

右腳尖向左轉（正東），身體隨轉向東南；兩拳向左前方（東南）舒伸變拳，右掌在前，

圖 295

左掌在後（左拇指貼在肘左側），兩掌掌心均向下；右膝鬆力，向下蹲到極度，左腳向左後方（西北隅）撤，腳尖著地；重心集於右腳；視線先隨右拳；變掌後注視右掌食指尖；意在右掌掌心（圖295）。

【體驗】：右腿發脹、酸、熱，右掌心與左腳心蠕動。

【用法】：如對方以左拳擊我前胸，我則以左手捋其左手腕，右手採住左肘內側，向左後下方捋出，同時，左腳向左後下方撤一大步。這時，對方的重心已傾斜不穩（圖296、圖297、圖298）。

第四動　兩拳並舉

兩手向左撤捋，捋到右膝前時，左腳跟向右（內）收，使腳尖朝正北平落；兩掌捋到兩膝中間時，重心平均於兩腳，成蹲襠式，捋到左膝前時，弓左膝，右腳向右開向正北；同時兩掌漸變為拳，向左前方伸出，左拳

圖296

圖297

圖298

在前，拳眼向右前方（正東）；右拳拳眼向上，貼在左肘下；重心在左腳；眼向左前方（東北隅）平遠看；意在左拳（圖299、圖300）。

【體驗】：左腿發脹、發熱、發酸，兩肘舒鬆暢快。

【用法】：接上動。當左腳剛剛著地，即向左轉身（兩手捋採之動作和撤步、轉身等動作要配合協調一致）。這時

圖299

對方已跌出很遠，然後兩拳高舉，形成弓步披閃攻防之勢。

第二十一式　雙風貫耳

【釋名】：此勢以左右兩拳，由身後到身前，貫擊對方兩耳，故取此名。

第一動　兩拳高舉

右拳循左肘外側，向左前方舒伸（身隨臂起）到極度時，右膝提起腳尖懸垂；兩拳上舉過頭頂，右拳在外，左拳在內，拳心均向外；眼由兩拳下之中間平遠看；左腳獨立支持體重；意在右拳（圖301）。

【體驗】：左腳如樹植地生根，脊背發熱。

圖300

圖 301

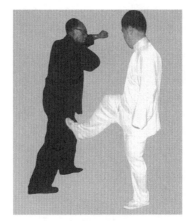

圖 302

【用法】：如對方以右腳踩踏我之右腿，我即將兩拳高舉過頭項，右腿很輕靈地提起來，以作待發蹬出之勢（圖 302、圖 303）。

第二動　兩掌平分

兩拳變掌，各以小指引導，向右前左後斜線平分；右腳以腳跟向右前（東南隅）蹬出，與右臂上下成平行直線；右掌掌心向左，指尖向前（東南隅），左掌

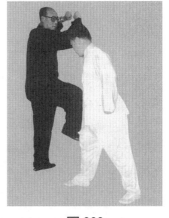

圖 303

掌心向右，指尖向後（西南隅）；重心在左腳；視線注於右掌拇指尖；意在左掌掌心（圖 304）。

【體驗】：左腳五趾抓地，右腳力貫腳跟，兩掌掌心發熱。

【用法】：接上動。我提起右腿躲開了對方踩踏，然

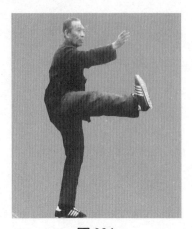

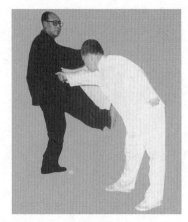

圖 304　　　　　　　　圖 305

吳氏太極拳詮真

後，兩掌向右前和左後的方向分展，同時右腳向對方的右胯骨處蹬出。這時，對方便會觸腳而被蹬出很遠（圖305、圖306）。

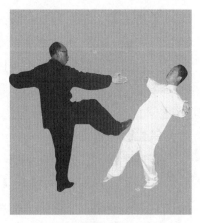

圖 306

第三動　兩掌下採

左膝蹬力，向下蹲身，右腳尖虛沾地，成左坐步；兩臂鬆力，右掌以小指引導向左移，左掌則向右移，同到正前方（正東），兩掌距離與肩之寬度相等，掌心向上；右膝漸向前弓，兩掌隨右膝之向下鬆力走下孤形，向後採到極度時，掌變為鈎；同時右腳落平，弓膝成右弓步；重心集於右腳，眼向正前平遠看；意在兩腕（圖307、圖308）。

【體驗】：右腳如樹植地生根，兩臂與胸部有往外舒張

圖 307

圖 308

圖 309

圖 310

的意思。

　　【用法】：如對方用雙手摟住我腰，我則將兩掌合在一處，經對方前胸向下、向後，最後使兩掌心貼近自己的兩臀，這時，對方已被我給拿起來了（使其身子前傾）（圖309、圖310）。

第四動　兩拳相對

兩鈎各以指尖由裡往外轉，繼以兩腕引導，兩臂各向左右舒平到高與肩平時，鈎變為拳；同時轉到正前方（正東），兩拳拳面相對（相距約10公分），拳眼向下；重心仍在右腳；視線不變，意在兩拳（圖311）。

圖311

【體驗】：右腿發脹、發熱、兩肋舒暢。

【用法】：接上動。當對方身體前傾之際，我即兩掌握拳，從身後分為左右奔向正前方，直到兩拳拳面相對而接觸到對方之雙耳門處為度（圖312、圖313）。

第二十二式　披身踢腳

【釋名】：此式指轉身躲閃之後，以腳踢之之意，故取此名。

第一動　兩拳右轉

右腳跟鬆力，向右轉（腳尖向正南）；同時，社線隨兩拳向右前方（東南隅）轉移；重心仍在右腳；眼從兩拳間平遠看；意在兩拳（圖314）。

【體驗】：右腿發脹、發熱、兩拳心與左腳心蠕動。

圖312

吳氏太極拳詮真

圖 313

圖 314

圖 315

圖 316

【用法】：如對方將我兩手腕攢著往後拽，我即隨其拽勢，上體微向右扭轉，變為歇步（右腳尖外擺，左膝抵住右腿膕窩，左腳跟揚起），這時對方的身體重心已失（圖315、圖316）。

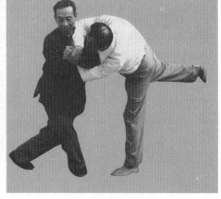

| 圖 317 | 圖 318 |

第二動　兩拳交叉

身與兩臂轉向正南，鬆腰蹲身，左腿自然虛鬆，左腳腳尖著地，腳跟揚起；同時，左拳向右移，左腕貼於右拳腕部外側成為交叉，拳心均向裡；重心仍在右腳；眼仍向左前方平遠看；意在左拳（圖 317）。

【體驗】：右腿發脹、發熱、發酸。脊背發熱。

【用法】：如對方捋住我的兩手腕，復以右腳踢我襠部，我則以身子向右轉 90°。同時，兩臂（鬆肩垂肘）作內旋動作，使兩前臂交叉形成十字狀態。兩腿成為歇步。這時我已做到了披身，而對方身體處於傾斜欲倒之勢（圖318）。

第三動　兩拳高舉

兩拳向前上方伸舉過頭頂，身隨拳起，交叉之兩腕伸到頭上，拳心轉向外；左膝提起，左腳尖懸垂，右腿獨立；眼向正前（正南）方平遠看；意在兩拳（圖319）。

【體驗】：右腳如樹植地生根，脊背發熱。

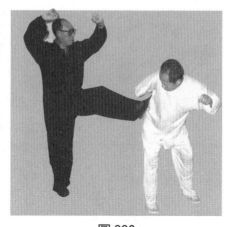

圖 319　　　　　　　圖 320

【用法】：按上動。對方
以右腳踢我腹部，我扭身披閃
後、復將左腳提起，為待發之
勢。同時，兩拳高舉過頭頂以
為趁勁（圖320）。

第四動　兩掌平分

　　兩拳變掌，各以小指引
導，向左前、右後斜線平分；
左腳以腳跟向左（正東）方蹬
出，與左臂上下成平行直線；
左掌掌心向右，指尖向前（正

圖 321

東）；右掌掌心向左，指尖向後（正西）；重心在右腳；視
線注於左掌拇指尖；意在左掌掌心（圖321）。

　　【體驗】：右腳五趾抓地，左腳力貫腳跟，兩掌掌心發
熱。

　　【用法】：接上動。當對方身體正在失中傾斜之際，我

圖 322

圖 323

及時發出左腳,以腳跟對準對方之右髖部蹬之,即可將對方蹬出很遠(圖322)。

第二十三式　回身蹬腳

【釋名】:此勢指身體回旋 180°,而後發腳蹬出之意。

第一動　左腳右轉

左腳踝部鬆力,視線轉於右掌拇指,左腳尖走外孤形,向右方腳跟下落在右腳外側;同時,鬆右腳跟,身隨右臂往右後方轉(向西北);重心仍在右腳;意在右掌掌心(圖323)。

圖 324

圖 325　　　　　　　　　圖 326

【體驗】：兩肋舒鬆暢快，右掌心與左腳心發熱。

【用法】：當我以左腳蹬對方，而對方避開後復以右腳踢我之實腿（右腿）時，我左腳隨著身體向右回旋，落於右腳尖的前面，腳跟著地，腳尖揚起。這時上身向右轉 90°。（圖 324、圖 325）。

第二動　兩拳交叉

左腳漸漸落實，身向右轉（正北），蹲身提右膝，右腳尖虛沾地；同時兩掌變拳，腕部交叉，右拳在外，左拳在內，拳心均向裡；重心在左腳；眼看右前方（東北隅）；意在右拳（圖 326）。

【體驗】：左腿發脹、發熱、發酸。

【用法】：接上動。左腳落下之後，上體繼續向右轉成90°（面向正北）。同時兩前臂交叉成十字，右拳在外，左拳在內，兩膝微屈，上體略蹲，重心在左腳，右腳尖虛沾地面，避開對方右腳向我的襲擊。（圖 327）。

圖 327　　　　　　　　圖 328

第三動　兩拳高舉

兩拳交叉，向前上方伸舉；
身隨拳起，交叉之兩腕伸到頭
上，拳心轉而向外；右膝提起、
右腳尖懸垂，左腿獨立；眼向正
前（正北）方平遠看；意在左拳
（圖 328）。

【體驗】：左腳如樹植地生
根，脊背發熱。

【用法】：如對方向我撲
來，我即乘隙擎起對方雙臂，高

圖 329

舉過頭頂。同時，提起右腿，準備發腿蹬之（圖 329）。

第四動　兩掌平分

兩拳變掌，各以小指引導，向右前左後斜線平分；右腳
跟向右前（正東）蹬出，與右臂上下成平行直線；右掌掌心
向左，指尖向前（正東），左掌掌心向右，指尖向後（正

圖 330

圖 331

西）；重心在左腳；視線注於右掌拇指尖；意在左掌掌心
（圖 330）。

【體驗】：左腳五趾抓地，右腳力貫腳跟，兩掌掌心發熱。

【用法】：接上動。用右臂橫架住對方之右臂，同時，左掌向左後方伸展，右腳蹬出，應以右腳跟對準對方的右髖部蹬之，對方即被蹬出很遠（圖 331）。

第二十四式　撲面掌

【釋名】：此勢順步採掌，兩掌交替滾轉，連撲帶蓋之意，故取此名。

第一動　左掌下按

左膝鬆力，鬆腰蹲身，右腳下落，腳跟著地成左坐步；左掌隨右腳之下落而下按；摟右膝同時，右掌心向上撤回靠近右肋；重心在左腳；視線隨右掌食指；意在右掌掌心（圖 332）。

圖 332

圖 333

【體驗】：左腿發脹、發熱、發酸，左掌心與右腳心蠕動。

【用法】：如對方以左手擊我前胸，我則以左手粘其前臂向下滾壓沉採。這將使對方的上身前傾失中（圖333）。

第二動　右掌前按

抬頭，視線逐漸向前平看；右腳尖逐漸落平，弓右膝成右弓步；右掌以無名指引導，向前按出，掌心向外，拇指遙對鼻尖，左掌在右肋旁；重心在右腳；眼從右拇指尖上方平遠看；意在右掌掌心（圖334、圖335）。

圖 334

【體驗】：右腿發脹、發熱、發酸，右掌掌心與左腳腳心蠕動。

圖 335

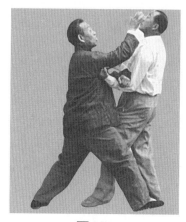

圖 336

【用法】：接上動。當我以左掌沉採對方的右臂，待其身體失中之際，隨即用右掌向前虛擊其面部。這時，拱右膝，左腿在後伸直，形成弓步，會將對方發出很遠（圖336、圖337）。

第三動　右掌下按

左膝鬆力，左腳前進一步，腳跟著地，腳尖揚起；左掌隨將掌心轉向上，收到左肋

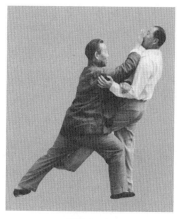

圖 337

旁；同時，右掌腕部鬆力，向上提到右耳旁，再以小指引導向前（微向前下）伸出，以右臂舒直為度，高度與腹平，掌心向下，指尖向前（正東）；同時，提頂長身，右腿微屈；重心仍在右腿；視線注視右掌食指尖；意在右掌掌根（外側腕骨前）（圖338）。

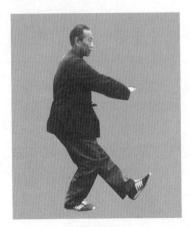

圖 338

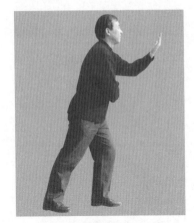

圖 339

【體驗】：右腳如樹植地生根，右掌與左腳心蠕動。

【用法】：如對方以左掌向我胸部打來，我則以右掌粘其前臂向下沉採，對方會上身前傾失中。

第四動　左掌前按

右掌經小指引導向下翻轉，往左肋處回採；同時鬆右膝、蹲身，右肘到左掌指尖前時，鬆左膝，伸左腳成右坐步；左掌以食

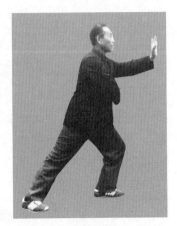

圖 340

指引導，使掌心轉而向外，並向前按出（正東），食指遙對鼻尖；弓左膝成左弓步（順步）；重心在左腳；視線注於左掌食指尖；意在左掌掌心（圖 339、圖 340）。

【體驗】：左腿發脹、發熱，兩掌掌心發熱。

【用法】：接上動。當我以右掌沉採對方左臂，待其身

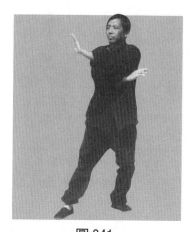

圖 341

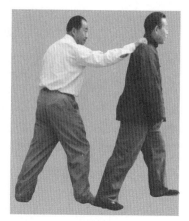

圖 342

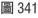

體失中之際，隨即用左掌向前虛擊其面部。同時拱左膝，右腿在後伸直，形成左弓步，這時已將對方發出很遠。

第二十五式　十字腿（單擺蓮）

【釋名】：此式指左臂與右腿運轉互相交叉和相觸之動作，形如十字狀，又好似風之擺蓮，故取此名。

第一動　左掌右捋

右掌不動，左掌以食指引導向右轉，視線隨之；左腳尖向右轉（腳尖向正南）；重心仍在左腳；視線注於左掌食指尖；意在左掌掌心（圖 341）。

【體驗】：兩掌掌心蠕動，脊背發熱。

【用法】：如對方以右手從身後抓住我的右肩時，我則以左掌掌心粘其右腕（扣住不要離開）（圖 342）。

第二動　左掌繼捋

右掌不動，左掌繼續向右轉 180°到右耳外側為止，掌心仍向外，指尖向上；同時身隨掌轉（面向正西），右腳跟虛

圖343

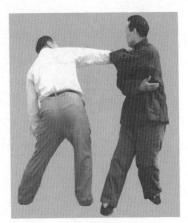

圖344

起，重心仍在左腳；眼向正前方平遠看；意在左掌掌心（圖343）。

【體驗】：左腳如樹植地生根，左掌心與右腳心發熱，脊背發熱。

【用法】：接上動。如對方之右腕被扣住，有要脫開之意時，可使左掌繼續向右捋。同時，向右轉身（面向正西）。這時，對方的身體重心已經失中（圖344）。

第三動　右腳上提

右腳以小趾向左前方虛提；同時左掌以食指引導向右舒直（與肩平），掌心向下；重心不變，視線亦不變，意仍在左掌掌心（圖345）。

【體驗】：兩腿同時發

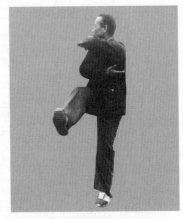

圖345

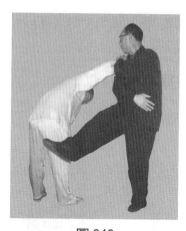

圖 346

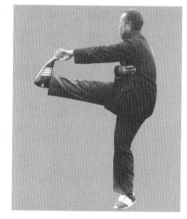

圖 347

熱，左掌掌心發熱，指尖發
熱。

【用法】：接上動。當我
將對方右腕拿住之後，同時抬
起右腳向左伸平，準備擺踢之
勢（圖346）。

第四動　右腳右擺

右腳向右上方擺動，以擺
到 腳尖遙與鼻尖相對為止；
同時，左掌向左轉到正前方與
右腳相遇時，以指尖輕掠腳尖

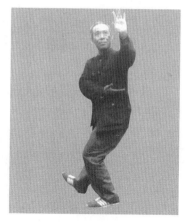

圖 348

後，右腳向右前方下落 ，腳跟著地成左坐步；左掌向左後
上提至左耳外側，左腕鬆力，左掌指尖虛向前，右掌不動，
重心在左腳；視線不變，意在左腕（圖347、圖348）。

【體驗】：左腳如樹植地生根，左掌心與右腳心蠕動。

【用法】：接上動。當我抬起右腿之後，看對方情況有

無變化，如無變化，我即用右腳背拍擊其腰間（即兩腎），同時以左掌反擊其下頦或耳後之翳風穴（圖349）。

第二十六式　摟膝指襠錘

【釋名】：此動作形式與摟膝拗步相同，只有最後以掌改變為拳，向對方下腹部進擊，故取此名。

第一動　右掌下按

右掌以食指引導，向右前下方按去，到右膝外側為止，掌心向下，指尖向前；視線注視右掌食指；意在右掌心（圖350）。

【體驗】：左腿發脹、熱、酸，兩掌掌心發熱。

【用法】：如對方以右掌向我面部打來並以左腳向我下腹部進攻，我則以左手迎其右腕部，以右手按其膝，使對方的進攻失去重心（圖351，畋352）。

圖349

第二動　左掌前按

弓右膝成右弓步，同時左掌以無名指引導向前按出，掌心向外，指尖向上；重心在右腳；眼從左掌拇指尖上平遠看；意在左掌掌心（圖353）。

【體驗】：右腿發脹、發熱，右掌心與左腳心發熱。

圖350

吳氏太極拳詮真

圖 351

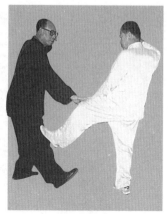

圖 352

圖 353

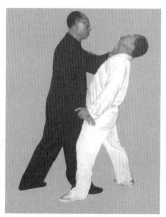

圖 354

【用法】：如對方左腳在前，用左手向我面部打來，我即用右手沉採對方的左肘內側，同時進右步以右膝緊貼其左膝內側，與此同時發左掌擊其面部或腋下神經（圖354）。

第三動　左掌下按

左掌以食指引導，向前下按至右膝前；同時右腕鬆力，

圖 355

圖 356

向上提至右耳旁；重心仍在右腳；視線在左掌食指尖；意在左掌掌心（圖355）。

【體驗】：右腿發脹、熱酸，兩掌掌心發熱。

【用法】：如對方以左掌向我面部並以右腳向我下腹部同時進攻，我則以右手粘其左手腕部上提，同時以左手按其右膝，使對方的進招失去重心和使之進攻失去效用（圖356、圖357）。

圖 357

第四動　右拳指襠

左膝鬆力，收回左腳向左前方邁進一步，腳跟著地，逐漸落平，弓左膝成左弓步；左掌摟膝後，右掌變拳，從右肋隨左膝前弓而向前下方伸到左膝，拳眼向上；左掌虛貼右臂

圖 358

圖 359

（腕後肘前）；重心仍在左腳；視線注於右拳食指中節；意在右拳拳面（圖 358、圖 359、圖 360）。

【體驗】：左腿發脹、發熱，兩肋暢鬆空，脊背發熱。

【用法】：如對方以右掌向我前胸打來，我則以左手粘其右肘部，同時將右掌向右後上方一擺，然後返回到右肋間握成拳，繼之以右拳向對方之

圖 360

下腹部進擊（圖 361、圖 362、圖 363、圖 364）。

第二十七式　正單鞭

【釋名】：此式將豎腰、立頂、蹲身動作喻為鞭杆；兩臂展開動作只得為鞭梢，即以鞭杆坐勁而力貫鞭梢之意，故

圖 361　　　　　　　　圖 362

圖 363　　　　　　　　圖 364

取此為名。

第一動　翻拳上步

　　右拳向左前方翻轉，向上伸出，拳心向內；鬆肘立腰，鬆右膝，右腳向前伸出，成左坐式。重心在左腳（圖365）。

圖 365

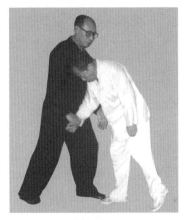

圖 366

【體驗】：左腿發脹、熱、酸，脊背發熱。

【用法】：接上動。如對方以右手採住我的右手腕時，我即使拳心翻轉向上，同時進右步，以腳跟著地，腳尖揚起。注意左掌的中、食指始終扶在脈門（圖366、圖367）。

第二動　右掌前掤

右腳落平，弓右膝成右弓

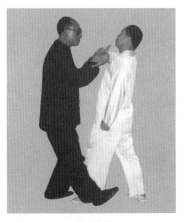

圖 367

步；同時右拳鬆開變為拳，向右前方掤出，掌心向上；重心在右腳；視線隨右掌食指尖；意在右掌（圖368）。

【體驗】：右腿發脹、熱，右掌掌心與左腳腳心發燒。

【用法】：接上動。當我翻拳轉向上之後，隨即將右拳向前舒伸，右拳鬆開變掌並且將右腳逐漸放平，弓右膝，左

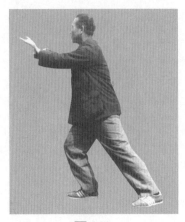

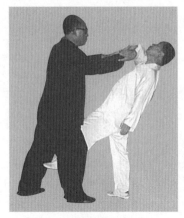

圖 368　　　　　　　　　圖 369

腿在後伸直形面右弓步，這時，
對方即被掤出很遠（圖369）。

　　第三動　右掌後掤

　　身向後坐成左坐步；同時右
肘鬆力，右掌向右後方走外孤
線；左掌隨之，至右掌轉到右耳
旁，眼與拇指及中指成一直線時
止；重心在左腳；視線始終在右
掌食指尖，意在右掌掌心（圖
370）。

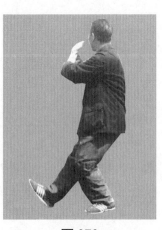

圖 370

　　【體驗】：左腿發脹、熱、
酸，兩掌掌心蠕動。

　　【用法】：如對方以右拳向我前胸打來，我即將右臂長
伸向對方右臂下邊，然後以右掌食指引導，向身之右後上方
掤起，同時，左膝鬆力，身往後坐，成為左坐步。這時，對
方即被掤出很遠（圖371、圖372、圖373）。

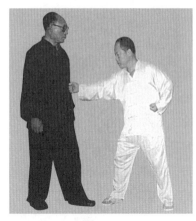

圖 371

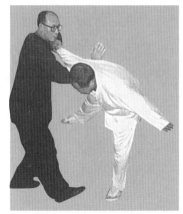

圖 372

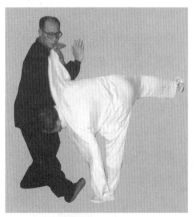

圖 373

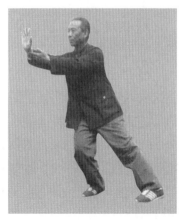

圖 374

第四動　右掌前按

　　腰微鬆，右肘尖向前下鬆垂，右腳尖向左轉向下正南；
同時右掌循右腳尖下落方向往前按出，掌心向外，指尖向
上；俟右腳尖落平時，左掌中、無名指尖終扶在右脈門
處；右膝弓足；重心集於右腳，視線注視右掌食指尖；意在
右掌掌心（圖374）。

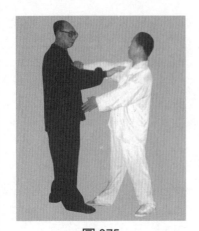

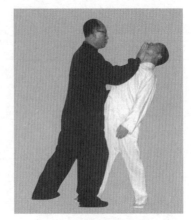

圖 375　　　　　　　　圖 376

【體驗】：右腿發脹、發熱、脊背發熱。

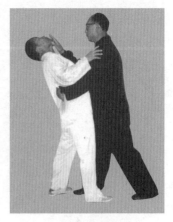

【用法】：接上動。當我把對方掤起之後，他想後退時，我則以左掌沿其脊椎從上向下捋到其命門，同時以右掌對準對方的面部或肩頭前按，將對方按出（圖375、圖376、圖376附圖）。

第五動　右掌變鉤

圖 376 附圖

右腕鬆力，右掌五指指尖聚攏成鉤，右腕向上凸起，鉤尖向下鬆垂，視線換在右腕；左腳向左方（正東）舒伸，腳尖虛著地；重心仍在右腳；視線與意均在右腕（圖377）。

【體驗】：右腿發脹、發熱、發酸，右手心與右腳心蠕動。

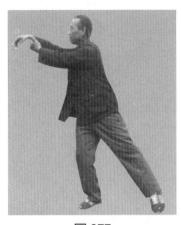

圖 377

圖 378

圖 379

圖 380

　　【用法】：如對方以右掌向我面部打來，我以右掌刁其右手腕，同時向右略微一側身，進左步鎖其右腿（圖378、圖379、圖380）。

　　第六動　左掌平捋

　　左掌以食指引導，由右腕下逐漸向左（走外弧線）移

動，掌心與眼平行，眼看左掌食指尖，左掌移到兩腳正中時，左腳跟向右收落平，腰部鬆垂，重心在兩腳；左掌以小指引導，掌心逐漸向外翻轉至左腳尖前上方，掌心向外，指尖向上；視線在左掌食指尖；意在左掌掌心（圖381）。

圖381

【體驗】：兩腿大腿內側發酸、脹、熱，左掌食指尖蠕動。

【用法】：接上動。我右手刁住對方右手腕和進左步鎖住其後腿，同時左肩發鬆，左肘下沉，左掌向對方面部或肋下按出，並屈膝略蹲成馬步，將對方發出（圖382）。

第二十八式　雲手

【釋名】：此式指兩臂上下循環運轉，其回旋纏繞的速度均勻和運作綿綿的姿態，好似天空之行雲一般，故取此名。

圖382

第一動　左掌下捋

左腕鬆力，左掌以食指引導，向右下方移動，掌心向右，經左膝，走下弧形而到右膝，重心漸漸移於右腳；右鈎變掌，以食指引導，向右方伸出，掌心向下；重心集於右

圖 383

圖 384

腳；視線注於右掌食指尖；意在右掌掌心（圖 383）。

【體驗】：右腳如樹植地生根，右掌心與左腳心舒張。

【用法】：如對方以右掌打我面部，我則以右掌粘其左腕，並以左掌向右腳跟的右後方往下一將，對方的重心失反平衡，站立不穩（圖 384、圖385）。

圖 385

第二動　左掌平按

左掌以食指引導，向右上方移到右肘內側，掌心向內；左掌繼續走上弧形往左移動；身隨掌起，左掌移到正前方時，左腳落平，重心平均於兩腳；左掌小指外轉，掌心漸漸向外，到左前方時，重心移於左腳；左掌轉到左方（正東）時，掌心向下平按，高與肩平，同時，右掌走下弧形，經右

圖 386　　　　　　　　圖 387

膝到左膝，重心集於左腳；視
線注於左掌食指尖；意在左
掌掌心（圖386、圖387）。

　【體驗】：左腿發熱、發
酸，左掌心發熱。

　【用法】：接上動。當對
方身體失去重心不穩之際，我
順其傾斜方向下捋之，左掌返
回向上，向左沿其臂內側反擊
其面，或用左臂沿其左臂外
側，左掌隨進隨轉，以掌拍其

圖 388

右肩。對方則應手而倒在地或跌出（圖388）。

　第三動　右掌平按

　右掌以食指引導，向左上方移到左肘內側，先向左前方
往上移到極度，身隨掌起，右腳則收至左腳旁；右掌繼續向
右移，到正前方時，重心在兩腳，到右前方時，重心移於右

圖 389

圖 390

腳；右掌繼續轉到右方（正西）時，掌心向下按，高與肩平，同時，左掌走下孤形，經左膝而到右膝；此時左腳向左橫開一步，腳尖著地；重心集於右腳；視線注於右掌食指尖，意在右掌掌心（圖389、圖390、圖391）。

【體驗】：右腿發熱，發酸，右掌心發熱。

圖 391

【用法】：如對方以右掌打我面部，我則以左掌粘其右手腕，並以右掌沿其臂之內側反擊其面部，或用右臂沿其右臂外側，使右掌隨進隨轉，以掌心拍其左肩，對方則應手而倒在地，或跌出很遠（圖392、圖393、圖394、圖395、圖396）。

圖 392

圖 393

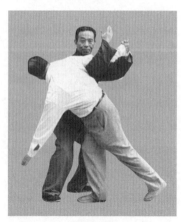

圖 394

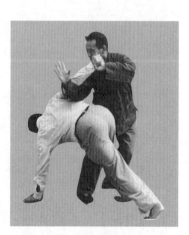

圖 395

第四動　左掌平按

　　左掌以食指引導，向右上方移動到右肘內側，先向右前方移動，掌心向內；左掌繼續走上孤形往左移動，身隨掌起，左掌移到正前方時，左腳落平，重心平均於兩腳，左掌小指外轉，掌心漸漸向外，到左前方時，重心移於左腳，左

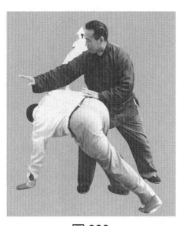

圖 396

圖 397

掌轉到左方（正東）時，掌心向下按，高與肩平，同時右掌走下弧形，經右膝到左膝前，重心集於左腳；視線注於左掌食指尖；意在左掌掌心（圖397、圖398）。

圖 398

【體驗】：左腿發熱、發酸，左掌心發熱。

【用法】：如對方以左掌打我面部，我則以右掌粘住其左手腕，並以左掌沿其臂之內側反擊其面部，或左臂沿其左臂外側，使左掌隨進隨轉，以掌心拍其右肩。這時對方則應手而跌出。

第五動　按掌變鈎

右掌以食指引導，向左上方移到左肘內側，先向左前，往上移到極度；身隨掌起，右腳收至左腳旁；右掌繼續向右

圖 399

圖 400

移動，到正前方時，重心在兩腳；右掌小指外轉，掌心逐漸向外；到右前方時，重心移於右腳，右掌轉到右方（正西）時，掌心向下平按，高與肩平；同時，左掌走下弧形，經左膝到右膝而上升至右肘內側；右肘鬆力，右掌向左微移，以右脈門接觸左掌中四指指尖時，右掌腕部鬆力，五指聚攏變成鈎；同時左腳向左橫

圖 401

開一步，腳尖著地；重心集於右腳；視線注於右鈎腕部；意在鈎尖（圖 399、圖 400、圖 401）。

【體驗】：右腿發熱，發酸，右手心與左腳心發熱而蠕動。

【用法】：如對方以右掌向我面部打來，我先以右掌採

圖 402

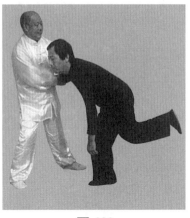

圖 403

住其右肘，使其身子前傾。然後，右掌五趾抓攏變虛鈎，以手腕部向其下頦襲擊。左腳向左橫開一步，腳尖虛沾地面（圖402、圖403）。

第六動　左掌平按

左掌以食指引導，由右腕下逐漸向左（走外弧線）移動，掌心與眼相平，眼看左掌食指尖；左掌移至兩腳正中時，左腳跟向右收落平，腰部

圖 404

鬆垂，重心在兩腳；左掌以小指引導，掌心逐漸向外鄑轉至左腳尖前，掌心向外，指尖向上；視線在左掌食指尖；意在左掌掌心（圖404）。

【體驗】：兩大腿內側發酸、發脹、發熱，左掌食指尖蠕動。

圖 405　　　　　　　圖 406

【用法】：接上動。我再
用右手刁住對方右手腕，同
時，上體下蹲成馬步，並以左
掌沿對方的左臂外側向上、向
左平按，至左掌掌心貼近對
方右肩為度。這時對方便會應
手而跌出很遠（圖 405、圖
406、圖 407）。

第二十九式　下勢

圖 407

【釋名】：此動作是從高
的形式突然變成低的形式，其式之形態好似鷹在空中盤旋，
突然下落如捕兔之狀，故取此名。

第一動　　右掌前掤

右鈎變掌，掌心向下，以食指引導向下走下弧形，經右
膝、左膝，再上行到腕與肩平，同時左掌面向左前伸出，以

圖 408

圖 409

兩掌相齊為度，左掌掌心向
右，右掌掌心向左，兩掌相
對，指尖均向前；兩掌距離與
肩同寬；重心移於左腳；眼向
左前（正東）平遠看；意在右
掌掌心（圖 408、圖 409）。

　　【體驗】：左腿與胯部發
熱、發酸，兩掌掌心蠕動。

　　【用法】：如對方用雙掌
向我前胸撲來，我將右掌向對
方的右臂外側下伸出，互相粘

圖 410

住，同時右腿後退一步，這時對方的身體重心已失去平衡了
（圖 410、圖 411）。

　　第二動　兩掌回捋

　　兩腕鬆力，虛向上提，掌心空；同時向上長身，兩腿平
均站立；右臂與肘虛領，將身領正後再往右方下移至右膝

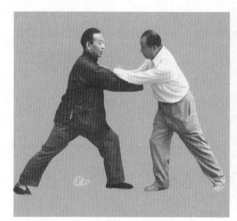

圖 411

圖 412

圖 413

圖 414

前；左掌以左腕引導，向下移到左膝，兩掌掌心均向下；同
時，向下蹲身，重心移在右腳，左腿舒直成右仆步（腳尖均
向南），上身正直；眼向左前平遠看；意在右掌掌心（圖
412、圖413、圖414、圖415）。

吳氏太極拳詮真

圖 415

圖 416

圖 417

　　【體驗】：右腿發脹、發熱、發酸，兩掌掌心蠕動。

　　【用法】：接上動。在我右掌粘住對方的右臂時，腕部向後、向下沉採，對方應手向前撲跌（圖 416，圖 417、圖418）。

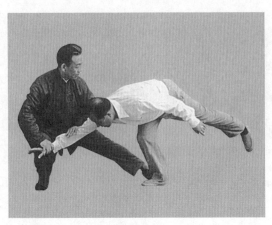

<p style="text-align:center">圖 418</p>

第三十式　上步七星（上步騎鯨）

【釋名】：此式突出了身上的七個部位，即頭、肩、肘、手、胯、膝、跌、足，其所構成的姿勢謂之上步七星動作，開如騎鯨，故取此名。

第一動　右掌前掤

左掌指尖向前伸，左腳尖向左轉向正東；右掌經食指引導，向前伸到左肘下，掌心向上；弓左膝，重心移到左腳，開右腳跟成左弓步，視線注於右掌食指尖；意在右掌掌心（圖 419）。

【體驗】：左肋鬆空，右肋舒暢，左腿與右掌掌心均發熱。

【用法】：對方身體失去重心而前傾之際，我即用右掌向對

<p style="text-align:center">圖 419</p>

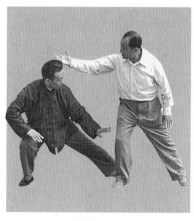

圖 420　　　　　　　　圖 421

方之下腹部襲擊（圖 420、圖
421）。

　　第二動　兩掌上掤

　　右掌以食指引導，沿左臂
下往前舒長，兩掌交叉，右掌
在外，掌心向左，左掌在內，
掌心在右，直腰鬆右膝，出右
腳成左坐步；視線先隨右掌食
指，兩掌交叉後，由兩掌中間
向正前方平遠看；意在左掌掌
心（圖 422）。

圖 422

　　【體驗】：左腿發熱、發脹，右掌外緣有撐勁，左掌心
與右腳心發熱。

　　【用法】：兩掌架住對方右臂，同時以右腳貼住對方前
腿外側，用腳蹬對方後腿脛骨（圖 423、圖 424）。

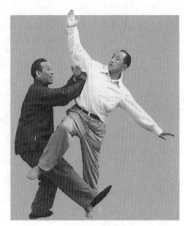

圖 423 圖 424

吳氏太極拳詮真

第三十一式　退步跨虎

【釋名】：此式動作，右腳後撤一大步，坐身然後收左腳，腳尖虛沾地面成跨虛步，兩臂分開，前掌後鉤，術語稱此為跨虎式，故取此名。

第一動　兩掌前掤

兩腕鬆力，兩掌分開向前舒長，掌心均向下，右腳往後撤至極度，與左腳前後成一直線，腳尖著地；重心仍在左腳；視線由兩掌中間向前平遠看；意在左掌掌心（圖 425）。

【體驗】：左腿發熱、發脹，胸及兩肋舒暢，兩掌掌心發熱。

【用法】：對方用拳打我之

圖 425

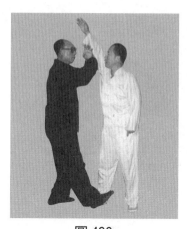

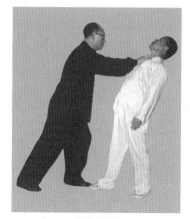

圖 426　　　　　　　　　圖 427

面部，同時用腳踢我前腿時，我
左右兩掌向前上掤起，對準對方
的來手，然後以鈎羅手鈎住對方
踢來之腳腕，成待化發之勢（圖
426、圖 427）。

　　第二動　兩掌回捋

　　兩掌向右下回捋到左膝，右
腳跟向左（正北）落平；右腕上
提到右耳側後向前掤出（正
南），掌心向左，拇指向上；同
時，左掌變鈎向後撤，鈎尖向

圖 428

上；左腳收回到右腳旁，腳尖虛著地，重心在右腳；眼向左
前方（東南）平遠看；意在右掌掌心（圖 428、圖 429、圖
430、圖 431）。

　　【體驗】：右腳如樹植地生根，兩肋鬆空，右掌掌心蠕
動。

圖 429

圖 430

圖 431

圖 432

　　【用法】：接上動。我以鈎羅手鈎住對方踢來之腳腕之後，以另一手掛住對方擊來之手，左右腕部朝前後方向分開。同時急轉身將前腿向後撤回靠近右腿，閃開正中部分，使對方著法落空，應手向後摔倒（圖 432、圖 433、圖434）。

圖 433

圖 434

第三十二式　回身撲面掌

【釋名】：此式指由前向後回轉後，再發掌撲蓋向前擊之之意，故以此為名。

第一動　右掌回捋

右掌以食指引導向右轉（正西），掌心向下，身隨掌轉；重心在右腳；視線隨右掌食指尖；意在左掌掌心（圖435）。

【體驗】：右腿發熱、發脹，右掌指尖發脹。

【用法】：對方用右拳從我身右側打來，我即向右轉身，同時右掌以指尖向對方的眼睛虛擊。這時，對方受到突然襲擊，而使原向我進攻之運作處於遲鈍

圖 435

状態（圖436、圖437）。

第二動　左掌前按

左鈎漸變為掌，掌心翻轉向上；鬆右臂，以食指引導，從左肋前向右上方斜伸到右肘內側；右掌掌心同時翻轉向上；左掌繼續向前（正西）伸長，伸到與右掌相齊時，左腳向右腳前邁出，腳落平後，左掌向前（正西）按出，掌心向外，指尖向上；同時弓左膝，右腳跟外開，成左弓步；右掌回收到右肋前，掌心向上；重心在左腳；視線隨左掌食指尖；意在左掌心（圖438、圖439）。

圖436

圖437

【體驗】：左腿發脹、發熱，脊背圓而力氣充足，兩掌掌心發熱。

【用法】：接前動。我用右掌向對方眼前虛晃一招，立即收回，使掌心翻轉向上，以手背沉採其右臂，復以左掌從胸口向前發出（要含撲蓋之意）擊其面部。同時進左步鎖住對方後腿，但要求與發掌之動作協調一致（圖440、圖

吳氏太極拳詮真

圖 438

圖 439

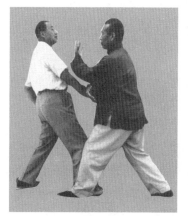
圖 440

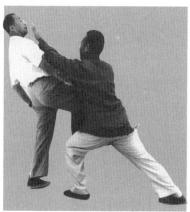
圖 441

441）。

第三十三式　轉腳擺蓮

【釋名】：此式指右腳弧形運轉與左右兩掌依次相觸之動作，形若風之擺蓮的意思，故取此為名。

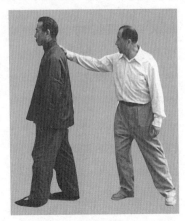

圖442　　　　　　　　　　圖443

第一動　左掌右捋

右掌不動，左掌以食指引導向右轉，視線隨之；左腳尖向左轉（正北）；重心仍在左腳；視線注於左掌食指尖；意在左掌掌心（圖442）。

【體驗】：兩掌掌心蠕動，脊背發熱。

【用法】：對方以右手從背後抓住我的右肩，我則向右轉身並以左掌粘其右手腕（圖443、圖444）。

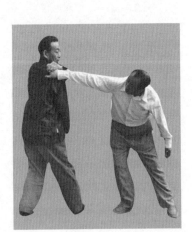

圖444

第二動　右掌回捋

右掌以食指引導，從左臂下走外弧形向右轉（正北），掌心向前（正東），左掌隨動至右肘內側，掌心向右（正西），同時右腳跟虛起，腳尖著地，重心在左腳；視線先隨

圖 445

圖 446

右掌食指，身轉正後，向正前
方平遠看；意在左掌掌心（圖
445、圖446）。

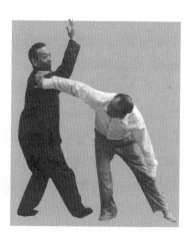

圖 447

【體驗】：右肋虛為空舒
適，左腳如樹植地生根，右掌
掌心發熱，指尖發脹。

【用法】：接上動。我將
對方右手腕扣住，復以右臂從
對方右臂下向上穿出，再向右
方滾轉下壓（圖447、圖
448）。

第三動　右腳上提

　右腳以大拇趾向左前方往上虛提；同時，左掌以食指引
導向右舒直（與肩平），掌心向下；重心不變，視線亦不
變，意在左掌掌心（圖449、圖449附圖）。

【體驗】：左腳五趾抓地，兩掌掌心發熱而蠕動。

圖 448　　　　　　　　　圖 449

圖 49 附圖　　　　　　　圖 450

　　【用法】：接上動。我將對方之右臂壓住之後，隨之將右腳抬起，準備發腳（圖450）。

　　第四動　右腳右擺

　　右腳向上方擺動，擺到腳尖遙與鼻尖相對為止；同時左右兩掌向左轉到正前方與腳相遇時，以指尖逐次輕掠腳尖

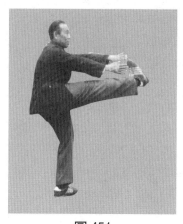

圖 451

圖 452

後，右腳向右前方下落成左坐步（隅步）；兩掌向左後（西北）舒伸，左掌在前，右掌在後，掌心均斜向下；重心仍在左腳；視線在掌與腳相掠後，隨左掌食指尖；意在左掌掌心（圖 451、圖452）。

【體驗】：左腳五趾抓地，胸、背部發熱，兩臂韌帶引長。

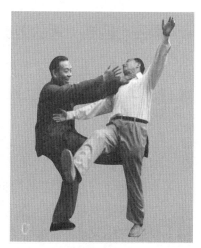

圖 453

【用法】：接上動。我右腳抬起之後，以腳背由左向右擺踢對方之腰部。與此同時，左右兩掌從右向左反擊其面部。這時，對方身體重心已失，由我任意擊之（圖453）。

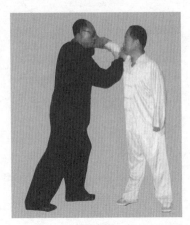

圖 454　　　　　　　　　圖 455

第三十四式　彎弓射虎

【釋名】：此式兩臂動作、身法披閃以及弓箭步之配合，好像握弓射箭，故取此名。

第一動　兩掌回捋

兩掌向右前方往下捋到左膝前時，右腳落平；到右膝前時，兩掌變拳，兩肘鬆力，兩拳上提到右耳外側，右拳在上，拳眼向下，左拳之拳眼向上（兩拳上下距離約一肩寬）；弓右膝成右弓步，重心集於右腳；視線先隨左拳食指，到正前方時隨右掌食指尖，變拳後隨右拳食指中節；意在右拳（圖454）。

【體驗】：右大腿內側發熱、發酸，腰、背部發熱，右拳與左腳心蠕動。

【用法】：對方以左拳擊我胸部，我微向左轉身，並以雙手順其來勢往外、往上略微一帶，使對方身體重心失去平衡（圖455、圖456）。

圖 456

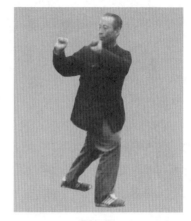

圖 457

第二動　兩拳俱發

　　右拳從右耳上向左前方（東北）發出，左拳在下隨之，亦向左前方發出，兩拳拳眼相對，左肘對右膝；重心仍在右腳，視線循右拳食指根節向左前方遠看；意在右拳（圖 457、圖 458）。

　　【體驗】：右腳如樹植地生根，小腿發脹、發熱，右拳心與左腳心發熱。

圖 458

　　【用法】：接上動。在我隨其來勢以雙手往外、往上一帶之後，隨即兩手握拳提至右耳旁，復向左前方橫擊敵之左肋下神經，這時敵即應手而被發出很遠（圖 459、圖 460、圖 461）。

圖459

圖460

圖461

圖462

第三動　兩掌回捋

　　兩拳漸變為掌，向右後方（西南）往上移動，兩掌伸到極度時，鬆左膝，左腳向左前方伸出，腳跟著地；兩掌向左前方往下捋按；到右膝前時，左腳落平，到左膝前時，兩掌變拳，向上提到左耳外側，拳眼相對；弓左膝成左弓步（隅

圖 463

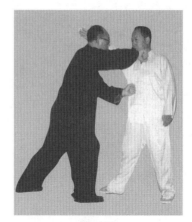

圖 464

步）；重心集於左腳；視線先
隨右掌食指尖，到正前方時，
隨左掌食指尖，變拳後，隨左
掌食指中節；意在左拳（圖
462、圖 463）。

【體驗】：左大腿內側發
熱、發酸，腰、背部發熱，左
掌心與右腳心蠕動。

【用法】：對方以右拳向
我前胸打來，我微向右轉身，
並以雙手順其來勢往外、往上

圖 465

一帶，使對方身體重心失去平衡（圖 464、圖 465、圖
466）。

第四動　兩拳俱發

左拳從左耳上向右前方（東南）發出，右拳在下隨之，
亦向右前方發出，兩拳拳眼相對，右肘對左膝；重心仍在左

圖 466

圖 467

腳；視線循左拳食指根節向右前方遠看；意在左拳（圖467、圖468）。

【體驗】：左腳如樹植地生根，小腿發脹，發熱，左拳心與右腳心蠕動。

【用法】：接上動。在隨其來勢以雙手往外、往上一帶之後，隨即兩手握拳提至左耳旁，復向右前方橫擊敵之腋下神經，敵即應手被發出很遠

圖 468

（圖469、圖470、圖471、圖472）。

第三十五式　卸步搬攔錘

【釋名】：此式指向後撤步同時，兩掌向左、右搬移對方之來力，然後用左立掌攔阻來手，隨之以右拳進擊其肋、

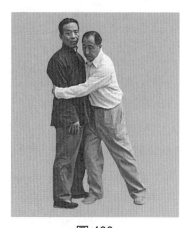

圖 469

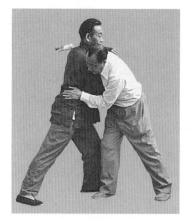

圖 470

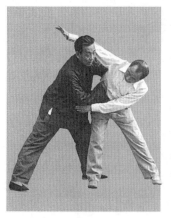

圖 471

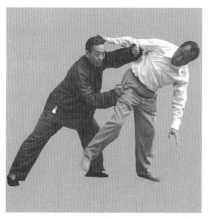

圖 472

胸部，故以此為名。

第一動　兩掌右搬

左拳屈肘外旋至左肋前，拳心翻轉向上；右拳屈肘內旋至左胸前，拳心向下，與左拳下上相對（中間距離約 10 公分）之後均變掌，一同向右前方伸出，右臂舒直，掌心向

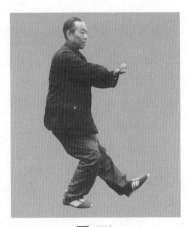

圖 473

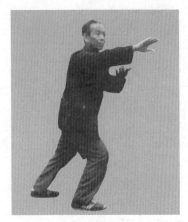

圖 474

下，左掌掌心向上（位於右掌腕後肘前）；同時，鬆右膝，往後坐身；重心集於右腳，收左腳，向左後方撤一大步，虛著地面；視線先隨左拳，變拳後隨右掌食指尖；意在右掌掌心（圖473、圖474）。

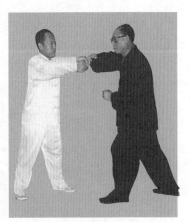

圖 475

【體驗】：四肢韌帶引長，特別舒適右腿發脹、發熱，兩肋舒暢。

【用法】：對方以右拳擊我前胸，我則雙掌分為前後粘其臂腕向右搬開（使其來力之方向轉移）。同時左腳後撤一步，腿之膕窩舒直，與前腿形成弓步（圖475、圖476、圖477）。

第二動　兩掌左搬

右掌屈肘外旋，撤至右肋前，掌心翻轉向上，左掌同時

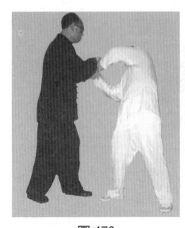

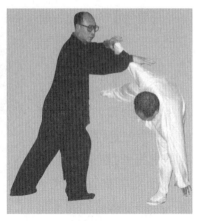

圖 476　　　　　　　　　　圖 477

圖 478　　　　　　　　　　圖 479

內旋，掌心向下，與右掌上下相對（中間距離約 10 公
分）；一同向左前方伸出，左掌以臂舒直，掌心向下，右掌
掌心向上（位於左掌後肘前）；同時，鬆左膝，往後坐身；
重心集於左腳，收右腳，向右後方搬一大步，虛著地面；視
線注於左掌食指尖；意在左掌掌心（圖 478、圖 479）。

【體驗】：四肢韌帶引長，特別舒適，左腿發脹、發熱，兩肋舒暢。

【用法】：對方復以左拳擊我胸部，我以雙掌分為前後粘其臂腕向左搬開，使其來力方向轉移。同時，右腳向後撤退一步，與前腿形成弓步（圖480、圖481）。

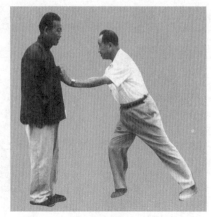

圖 480

第三動　左掌回攔

鬆腰，重心漸移向右腿；左掌仍以食指引導，走外弧形，向左後捋，右掌在下隨之，重心完全移到右腿成右坐步；左掌向正前方上伸，食指遙對鼻尖，掌心向右，右掌漸變為拳，往右後下方撤

圖 481

到胯上；重心集於右腳；視線經左掌食指尖平遠看；意在左掌掌心（圖482）。

【體驗】：右腿發脹、發酸，右拳心與左腳心同時發熱。

【用法】：對方以右拳擊我前胸，我即向後撤步退身，

圖 482

圖 483

並以左掌攔阻其右臂使之不得
前進，右手握拳置於右肋旁，
準備待發招（圖 483）。

第四動　右拳前伸

　　右拳漸向正向前方伸出，
伸到左掌掌心右側，左腳落平
成左弓步時，右拳繼續前伸，
右臂舒直，右拳食指中節遙對
鼻尖；重心在左腳；意在左
掌；視線經右拳上面向前平遠
看（圖 484）。

圖 484

　　【體驗】：左腿發脹、發熱，右臂引長。

　　【用法】：接上動。我用左掌阻住對方右臂後，隨之將
右拳（捶）從對方右臂下邊向前進擊敵胸或右腋下之神經
（圖 485）。

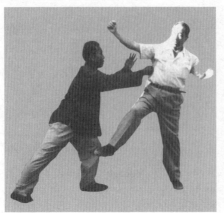

圖485

圖486

第三十六式　如封似閉

【釋名】：此式指兩臂交叉時形成斜十字狀，好像封條一般；兩掌前按動作像用手關門一樣，兩掌所運轉的動作，在術語的叫做封格截閉之手法，故取此名。

第一動　兩掌回抱

左掌移在右肘後外側（掌心向右）；重心漸移於右腿；右拳隨即後撤到與左掌相齊，拳舒為掌，兩

圖487

掌左右分開，寬與肩齊，掌心向後，十指向上，兩肩鬆力，兩肘下垂，腕與肩齊；鬆腰，坐身成右坐步；重心集於右腳；視線向正前方平遠看；意在兩掌掌心（圖486、圖487）。

【體驗】：右腿發脹、熱、酸，兩掌掌心與十指指尖均

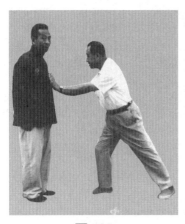

圖 488

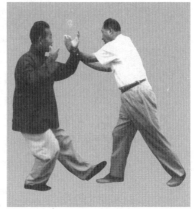

圖 489

發熱，發脹。

　　【用法】：如果我有右手腕和肘部被對方抓住或按住時，我則以左手環轉之力，用肘的中部畫撥開對方的手之後，撤出右手，往左右分開，將對方拿（提）起（圖488、圖489）。

　　第二動　兩掌前按

　　兩掌以小指引導，掌心漸向外轉，漸而向正前方按出；同時，重心漸移左腳落成左弓步；

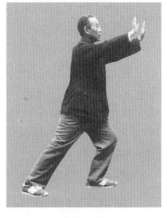

圖 490

兩掌向前按至極度，掌心向外，臂彎微曲；重心集於左腳；視線由兩掌中間向正前方平遠看；意在兩掌掌心（圖490）。

　　【體驗】：左腿發脹、發熱，兩掌掌心蠕動。

　　【用法】：接上動，在我分開雙掌拿起對方後，隨之按

圖 491　　　　　　　　圖 492

取捋的手法直奔對方和左肩外側或對方的正中部分推擊而放
之（圖 491）。

第三十七式　抱虎歸山（十字手收勢）

【釋名】：此式動作是指兩臂分開轉身攜抱，而後兩掌
合成十字於胸前，作為拳套結束之勢，恢復還原為起式狀
態，故取此為名。

第一動　雙掌前伸

兩腕鬆力，十指指尖向前舒伸，兩掌掌心向下按，重心
集於左腳，視線由兩掌中間平遠看；意在兩掌掌心（圖
492）。

【體驗】：左大腿熱得厲害，兩臂引伸，掌心發熱，指
尖發脹。

【用法】：如對方仍以雙掌向我推來，我則以兩掌向左
右分開，復向前推其胸，或向下沉接其胸。使對方應手倒退
出很遠（圖 493）。

圖493

圖494

第二動　兩掌展開

　　右掌以食指尖引導，向右移動到正南方時，右腳以腳尖為軸，腳跟虛起向左移，腳尖向南，腳跟向北；右掌再向右移動到正西方，左腳跟向左移，腳尖向南，當右掌向右前方移動時，左掌向左展開，兩掌掌心向下，兩臂均與肩平；重心集於右腳；視線注於右掌食指尖；意在右掌掌心（圖494）。

圖495

　　【體驗】：兩臂引長，胸、背部特別舒暢。

　　【用法】：對方以左拳向我胸部批來，我則以左拳粘其左手腕，略微向左一帶；同時向左轉身，進右步鎖住對方之後腿，再將右掌展開靠近對方胸腹部，兩掌掌心均向下（圖495、圖496、圖497）。

圖 496

圖 497

第三動　兩掌上掤

　　右掌以拇指引導，掌心漸向右上方翻轉；轉至極度時，身隨掌起，左腳收到右腳旁，虛著地；同時，左掌虎隨，與右掌成同樣的動作，左掌在外，掌心在右，右掌在內，掌心向左，十指指尖向上；重心集於右腳；視線由兩掌中間向前方上遠看；意在兩掌指尖（圖 498）。

圖 498

　　【體驗】：兩肋舒暢，兩掌掌民熱，十指指尖發脹。

　　【用法】：接上動。當我將對方兩腿鎖住和兩臂展開貼近其胸腹間之際，隨之將兩掌掌心翻轉朝天，長身併步（左腳向右腳靠攏）。對方被我抱起後又摔倒在地（圖 499、圖 500）。

圖 499　　　　　　　　圖 500

圖 501　　　　　　　　圖 502

第四動　兩肘下垂

　　兩膝鬆力，漸向下蹲身；兩肩鬆力，兩肘漸向下鬆垂，兩腕左右交叉搭成斜十字橫於胸前，兩腕高與肩平；重心在兩腳；兩眼由交叉兩掌的中間向前遠看；意在兩掌尖（圖501、圖502）。

圖 503　　　　　　　　　　圖 504

吳氏太極拳詮真

【體驗】：全身鬆軟、舒適，妙不可言。

【用法】：如敵將我抱住時，我即隨其抱勁做升降動作，並將兩臂交叉成十字狀，使兩肘向下沉採，對方即應而跌坐在地（圖 503、圖 504）。

第五動　兩掌合下

兩肘同時鬆力，向左右平分，兩掌亦隨之漸分漸

圖 505

落，落至前胸時，左右兩掌的中指尖相接觸，繼之，食指尖相接觸，最後拇指尖相接觸；兩眼注視食指指尖；重心仍在兩腿；意在手背（圖 505）。

【體驗】：腰部（命門）火熱，兩手心和兩腳心發熱，兩大腿和兩小腿發脹、發熱。

圖 506　　　　　　　　　　圖 507

【用法】：十字手的用
法，在太極拳中佔重要地
位。十字手不外是一開一
合，開有法，合也有法，也
就是一顧一進的方法。進與
顧要用得合適，不可有快
慢，不然就會的措手不及的
可能（圖 506、圖 507）。

第六動　太極還原

兩腳腕鬆力，兩膝鬆
力，身體自然立起，兩眼視

圖 508

線離開食指尖向正前方平視；繼之，兩肩鬆力，兩肘鬆力，
兩手腕鬆力，在做上述動作時，在意識上要形成落肩、落
肘、落手的想像，最後，還要想像手指甲由拇指至小指依次
脫落（圖 508、圖 509）。

【體驗】：通身是汗，渾身輕鬆愉快，全身各部關節動

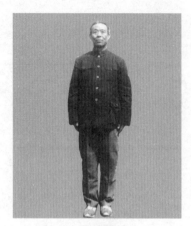

<p align="center">圖 509</p>

<table>
<tr><td align="center">圖 510</td><td align="center">圖 511</td></tr>
</table>

作靈活，血貫指尖，精神煥發。

　　【用法】：如對方用雙手將我推得站立不穩或失去重心時，我則意想「命門和丹田」，即可穩如盤石（圖510、圖511）。

第三章　吳式太極拳推手原理

第一節　什麼是太極拳推手

太極拳推手和盤架子是太極拳一個整體的兩個部分。盤架子為拳之體；推手為拳之用，學會了盤架子，還要學會推手，這才算是體用兼備。因為太極拳推手是一種知覺運動，是鍛鍊身體的神經末梢靈敏性，動作反應不僅快速，而且能指揮身體進退和變化及騰挪閃展等技巧的機智靈活。

所謂「推手」二字是太極拳中的術語，有說搭手的，也有說靠手或揉手的，名稱不一。

各派拳術家也都有此鍛鍊，以練習進身用招的方法。太極拳術以懂勁為拳中要訣，懂勁初步是使皮膚富於感覺力，此感覺力的鍛鍊方法，在兩人的肘、腕、掌、指互相搭著循環推動，以皮膚與皮膚壓迫溫涼的感覺，察知對方用力大小、輕重、虛實及經過方位。練習日久，神經系統的感覺就特別靈敏，並能黏走互助，對方稍微一動，自己就會知道對方發勁的目的和可能的變化，這樣才能算是懂勁。懂勁後愈練愈精。由此可見，推手是磨鍊感覺，以為應用，即在感覺之靈敏與否而分。

感覺之用，猶如「間諜」，所謂知己知彼、百戰百勝，感覺即是知己知彼的工具。所以說推手的原理並不十分複雜，盤架子主要是從練姿勢中鍛鍊身體的平衡，就是不論怎

樣運動，也要始終保持身體重心的穩定。推手則是在對方的推動逼迫下，仍要不失掉自己的重心，相反，還要設法引動對方失掉重心，這就比盤架子難了一步。

在兩人推手時，要時時刻刻注意自己的重心平衡穩定，同時要想方設法破壞對方的重心，使之失去平衡。所以過去說：「盤架子以求懂自己之勁；推手以懂他人之勁。」這話的意思是說，盤架子和推手本屬一體，欲要真知必須透過實踐，才能達到知己知彼、百戰百勝之目的。在實踐當中，無論練習推手或盤架子都一樣，必須要守規矩，力求姿勢、手法正確。推手時兩腿的重心要分明，弓步要弓得夠度，坐步要坐得紮實。身法和盤架子一樣，力求中正安舒不偏不倚；手法要認真鍛鍊，必須把「掤、捋、擠、按、採、挒、肘、靠等每一手法練到正確。因此，對初學推手的人，只要求打輪（兩人合作，即甲掤乙捋，甲擠乙按地按照掤捋擠按四字循環無端地推動）。過去推一次手，需要打幾百個輪或幾千個輪，甚至打上幾萬個輪（由甲捋手開始計算，再至捋手時算一輪）待練習熟練之後，才可以問勁。

推手時，視線的變動大體和練拳一樣隨手轉移，要這樣按規矩把動作姿勢練得正確，沒有偏差，養成習慣。有了好的基礎，再進入高級階段就容易了。

第二節　練習推手時應注意哪些問題

（一）循序漸進，不要急於求成

功夫是由積累而成的，推手有定步推手、活步推手、大捋、插肋、折疊和老牛勁及爛採花（採浪花）等之分，其中

定步推手是推手的基本功夫。所以，學推手應先從定步推手學起，所謂定步就是不動步，主要是後面的腳不允許移動，移動就算輸招。因此，在練習推手時，只要求放長身手互相推逼，在被逼時只許擴大「坐身」的勢子（即前腳虛步、後腳屈膝略蹲）以容納對方的推逼，然後順勢化開，不許用勁撥開。被逼得實在化不開時，才許有順勢退步。如果退半步夠了，只退半步，不許多退。在進退過程中始終不脫離與對方的接觸點。照這樣練久了，粘黏勁也就練出來了。有了相當功夫以後，再練折疊法（加大腰腿的活動範圍）、大捋等，進一步增大腰腿功夫。

（二）不要過早地問勁

俗話說「熟能生巧」，推手更是如此。待真正懂勁之後，就自然會利用技巧去以小勝大、以弱勝強、以柔克剛，做到所謂「四兩撥千斤」了。

拳譜所謂「四兩撥千斤」之句，是指推手中能夠得到最高效率的打法。而這種打法的練習方法首先是要做到「不丟不頂」，不丟的意思是不丟掉或者不離開地緊緊跟住對方。但是，在實際上要做到不是那麼簡單的。這裡的「不丟」是用感覺去黏住對方的手臂，自己的手臂一面跟隨，一面微微送勁，驅使對方陷入不利或者不穩的形勢。這時，如覺對方沒有反抗之力（即覺重裡現輕）便可隨時將其發出；如覺對方的接觸點感到沉重發不動時，應及時將接觸點微微一鬆，使對方感到一空，隨即發之，可將其發出更遠。這是利用「不頂」之法，先把對方拿起來，然後再用「不丟」之法將對方發出去。

「不頂」二字，從字面上很好理解，只要手上毫不用

力，任憑對方擺布就成功了。但是，推手時並不完全是這樣，因為任憑對方擺布是使自己處於被動地位，而「不頂」則是以主動精神去適應任何動作。在推手時，能夠接受對方的擺布是需要的，但同時還須用感覺來偵察、了解對方的動作的虛實變化，然後以自己的動作去適應它。

（三）忌犯「雙重」之病

如遇到對方用力打來，立即還手抵抗，那麼就違反了太極拳中最重要的也是最忌犯的「雙重」之病（雙重之病的具體講解在後面）。像這種見招打招、見式打式的攻防手法是屬於先天自然之能，這是一種本能，而太極拳是不採用這種手法的。太極拳推手所採取的手段是以「先化後打」，而且在打擊之前要造成「我順人背」的形勢，然後趁機追擊，用力不多即可取勝。這就是按照拳譜中所說的，「人剛我柔謂之走」。其意思是說，無論對方發出來的力或大或小，自己都把它比喻為「剛」來看待，不和它作對抗，總以柔化為主，因而謂之「走」，即三十六招走為上策。

所謂「我順人背謂之黏」的意思是說：在自己想發招之前，首先要求「順」，順是得機得勢；其次是解除「背」，背是背著勁，不得機不得勢。而要使身體由難受變為舒服的話，就必須按照拳譜中所說「身有不得機不得勢處，必須於腰腿求之」的話去做。否則，便是捨近求遠。這就是說，在推手時，當腰部感到難受不舒服，即背著勁時，「動一動腿」就解決問題了；如感到腿上背著勁，別扭、吃力、不舒服時，「動一動腰」也就解決問題了。若按這個要領去做，便會使難受變為舒服，也就是由「背」轉「順」了。

同時應該注意，當本身感到得機得勢，身上特別舒適

吳氏太極拳詮真

時，不用問，對方正處於不得勢，身上感到難受、彆扭、不舒服時，即背著勁。「我順人背謂之黏」就是說，我順人即背，當我順的時候，也就是發招的時候。切記，發招時要刻不容緩，一緩機失，即前功盡棄。所以說，「機不可失，時不再來」。因此，我們鍛鍊的不是在本能上加工，使它快而有力，而是在本能上加以抑制，即用意不用力，使它用得更為適當，更為有效。

所謂「不丟不頂」這兩種法則，在推手訓練進攻或防守中占重要地位，可使進退關係密切，做到不即不離，甚至達到連綿不斷形成一體。練習方法是兩人輪換做進攻或防守動作。比如對方只進一寸，我就給他一寸，進一尺，我就給他一尺（切記給時要走弧線），決不少給，也不多給。少給犯「頂」的毛病，多給犯「丟」的毛病，應掌握得恰到好處。

然而，練習「不頂」時必須同時動腰坐身，不能只靠手上應付，手法與身法要配合協調一致，否則，手回身不回，反要給對方以捨手攻身的機會。推手主要靠腰腿的功夫。鍛鍊腰腿除了注意基本功的練習（如弓、馬、仆、虛、歇、坐等步法和身法的扭轉變換）之外，還應注意兩點：第一，先求開展；第二，後求緊湊。

過去推手有閉住門戶和敞開門戶之說，認為防人進攻時應緊守門戶，但我認為也不完全如此。如果腰腿有功夫的話，就可以敞開門戶，誘敵深入。如果只是在縮小門戶上用功夫，而沒有開放門戶的素養，應用中，遇到門戶被人打開的情況，便要驚惶失措。所以練功夫要先求開展，後求緊湊。這和學習書法是一個道理，欲要寫好小楷應先從大楷入手，等大楷寫得有相當功夫了，再寫小楷也就成功了。好的墨筆字，雖然是蠅頭小楷，但從它的全貌看來，則和大楷一

樣，舒展大方，帶勁有神。小楷能有如此傳神之程度，是由於在大楷上曾用過相當的功夫。所以，不論寫字也好，練拳也好，推手也好，都要按照規矩循序漸進，先求開展，後求緊湊地去做。練慣了緊湊再求開展是比較困難的。

太極拳的推手功夫，要求先練開展的目的是為了能夠做到「上下相隨人難進」和擴大「粘連黏隨不丟頂」的高深的訓練手段，這種訓練方法，可以使得感覺更靈敏，聽覺更清楚，問勁答之更準，虛實更分明。所謂感覺：身有所感，心有所覺，有感必有覺，一切動靜皆為感，感則有應，所應復為感，所感復為應，互生不已。推手初步專在磨鍊感覺，感覺靈敏則變化精微，所以無有窮盡。

所謂聽勁，聽之謂權，即權其輕重的意思，在推手為偵察敵情。聽之於心，凝之於耳，行之於氣，運之於手。所以說以心行意，以意導氣，以氣運身，聽而後發。聽勁要準確靈敏，隨其伸就其曲，乃能進退自如，都是以聽勁為依據的。

所謂問答，我有所問，彼有所答，一問一答則生動靜，既存動靜又分虛實。在推手時，以意探之，以勁問之，俟其答覆，再聽其虛實。若問而不答則可進而擊之。若有所問，則須聽其動靜之緩急及進退之方向，始能辨別出對方真正的虛實變化，須由問答而得之。

所謂虛實，猶如將帥交鋒之用兵。兵不厭詐，以計勝之。「計」就是指虛實變化多端的意思。拳術開始，姿勢動作、用意運勁各有虛實，知虛實而善利用。雖虛為實、雖實猶虛，以實擊虛，擊虛避實，指上打下，聲東擊西。或先重而後輕，或先輕而後重，隱現無常，沉浮不定，使敵不知我的虛實，而我卻處處打敵之虛實。彼實則避之、彼虛則擊

之，隨機應變。聽其勁，觀其動，得其機，攻其勢。須知，虛實宜分清楚，一處自有一處的虛實，處處總此一虛實。了解道理之後，再默識揣摩，才能漸至從心所欲。

另外，還應該知道「量敵」之法。以己之長當人之短，謂之得計，以己之短擋人之長，謂之失計，取勝之法在得失之間。所以說「量敵」是最關鍵的問題。

太極拳之所謂問答即問其動靜，目的是聽其動之方向與重心。即偵察敵情之意。所謂量敵，即在彼我尚未進行攻擊之前，應以靜待動，毫無成見，彼不動我不動、彼微動我先動，這主要在於彼我相交，一動之間，即知其虛實而應付之。但是，不要犯雙重之病。

所謂雙重，就是虛實不分的意思。雙重有單方與雙方之分，有兩手與兩腳之分。太極拳經云：「偏沉則隨，雙重則滯。」又云：「每見數年純功不能運化者，率皆自為人制，雙重之病未悟耳。」所以說，雙重之病是很難自悟自覺的，除非懂得了虛實變化的道理之後，才能避免雙重之病。反之，則被人所制。雙重之病，在太極拳中最忌犯，假如對這點沒有充分的認識和了解，決不會練到高深的程度。許多人練了很長時間沒有進步或不能運化，都是由於犯了雙重之病的緣故。

兩腳不分虛實，同時用力著地，使身體的重量分支於兩腳上時，即叫做雙重。反之，兩腳同樣用力，但全身的重量卻完全集中於一腳之上，而另一腳的用力和軀幹的用力相平衡，適合於力學上的支點的定則便不是雙重，這是一般對於雙重的解釋。不過，一般學者對於非雙重的姿勢，大致都很糊塗。每每以為虛腳無需用力，殊不知特別是虛腳用力，能合於力學上作用力點和反作用力點相平衡，身體的重心才能

達到穩定。

不過，虛腳的力量要用在空處，不可使它著地（指的是趁勁）。假如虛腳用力地擱置地上，則身體必成散亂之象，重心也必致偏倚。王宗岳的《太極拳論》中所謂「偏沉則隨」，即指雙腳無力而言，雙重同屬毛病。所以說，「虛非全然無力，實非全然站煞」，內中要貫注精神，即上提之意。學者對於這一點如不能認識清楚，則雖已犯雙重之病，卻又犯了偏沉之病，顧此失彼，難改缺點。

根據此理，雙重之病好像不難理解，怎麼花費多年工夫尚未能領悟呢？原來以上是簡單的說法。其實雙重是一種現象，並不是固定的形態。主要是要使全身任何部分在任何時間不發生呆滯的現象，也就是要保持高度的靈活性。尤其在推手時，之所以會被人打擊，其原因都是由於犯了雙重之病。否則，決不會被人擊打著。

所謂不犯雙重之病，也就是使身體任何一部分都能很迅速地、連續不斷地、有虛實地變換。假使實的部位在某一時間要發生動搖的時候，要用意識立刻使它變虛，反之也是一樣。總之，不使它有固定形態的時候。

拳論所謂「左重則左虛、右重則右杳」，也就是指這種變化，即虛實變換不息的意思。至於不要犯雙重之病，可以由大到小去練。當練到精微時，即每寸的地方都能夠不犯雙重之病，甚至於一指之微，或像一根頭髮絲之細也不要犯雙重之弊病。不過，這樣精密的練法，初學者是一時無從領悟的。不要操之過急，起初還是應該在形式上去捉摸體會，由淺入深地練習，這樣自有成功的一天。

初學太極拳或推手時，轉圈的幅度要大，練習日久後，轉圈要逐漸縮小。圓形動作是達到和諧與連貫的必要前提，

吳氏太極拳詮真

練到成熟後，逐漸達到「得心應手，心身相應」的境界，就能夠一動無有不動，一圈無有不圈（外形有手圈、肘圈、肩圈、胸圈、胯圈、膝圈、足圈；體內有內臟做輕微的旋轉、按摩，暢通經絡、循環系統，內外、上下、左右自然柔和地同時協調動作）。

可以說，太極拳練起來「全身都是圈」「全身處處是太極」「精已極，極小亦圈」。這是由大圈練至小圈練至無圈；由開展漸至緊湊，由有形歸於無跡的最高級的技術成就。由極小的圈練到外形上看不出有圈，是指有圈的意思而沒有圈的形式，這樣的境界是只有功夫極深時才能做到。功夫越深者，身體各部位的轉圈便越小、越細緻、越正確協調，達到所謂「緊小脫化」的境界。

轉圈不論大圈、小圈、無圈（看不出有圈的形式），都由內勁作主導。內勁是由長期鍛鍊，用意識貫注而逐漸形成的「似鬆非鬆，不剛不柔、亦剛亦柔、似剛非剛、似柔非柔、剛柔相濟」的極為沉重而又極為虛靈的一種內勁。功夫下得越深、內勁的質量也就越高。

內勁發源於腹部（丹田）。丹田勁如以十分計算，用意將達六分，往上行分達兩肩，纏繞運轉至膊、肘、腕、掌，透達於兩手指尖，先小指，依次至無名指、中指、食指、拇指。將四分勁往下運行，經胯分達兩腿，纏繞運轉至膝、足透達於兩足趾，先小趾依次至拇趾。這是隨著動作的開展、引伸、呼氣而運轉纏繞到四肢（兩手指尖兩足尖）的，是由內而外的順旋，叫做進旋勁。

等到內勁貫到九分、神氣貫到十分，姿勢似停止的時候，開展的動作轉化為合聚，引伸的動作轉化為回縮，呼氣將盡轉化為緩緩吸氣，這時內勁之上下運行到四梢後，復由

原路線纏繞返回至腹部（歸原）。這是由外而內的逆旋，叫做退旋勁。這種運勁的方式方法，叫做「飛身法」。

太極拳所以在練習時必須緩慢，不能快速的原因，就在於追求「行氣如九曲珠無微不至，運勁如百煉鋼無堅不摧」的鍛鍊方法。開頭用快速練法，必然處處走入油滑，做不到處處恰到是處。只有練慢的功夫到一定程度後才能開始由慢到快，快後復慢既能慢到十分，又能快到十分。如此反覆鍛鍊，便能極虛極靈，又能極輕極重，快慢隨心所欲。這種內勁的質量是無限的，內勁越是充沛沉重，越能顯出輕靈的作用，加強了忽隱忽現的效果。

在練習太極拳和推手時必須注意「不要使用無謂的力」。「不要用力」，每個初學太極拳的人常會聽到這樣的告誡。的確，太極拳真是柔軟溫和的拳術，即使沒有親自去試驗，就是旁觀者看來也會覺得好像是一點兒沒有使勁。但是肢體的動作是絕對不要用力麼？不用力是否將會失去拳術的功用？稍加思索一定會發生這樣的疑問。實際上我們知道，除了睡眠的時候，一切行動是不能不用力來維持的。就以平常的步行來說，假使兩腿不用力交互運動，身體便不能前進，這是極明顯的事實。何況拳術是全身運動的一種，施演時怎麼能不用力呢？並且退一步說，即使能夠做到不用力的程度，則肌體和肌肉勢必停止運動而鬆弛、靜止，這樣還能發揮拳術的功用嗎？所以「不要用力」這句話是有語病的，應該說「不用無謂的力」（即用不著的力量不要用它的意思）。而太極拳形式之所以柔軟溫和，只不過是動作緩慢所致，並不是不使力。

一般對於「不要用力」的作用的解釋是這樣的，常把本身具有的力叫「拙力」。拙力也叫浮力，並不是真力（內

勁）。拙力沒有什麼效用，非真力不能顯示太極拳的功能。拙力的存在會妨礙真力的產生，所以必須把拙力化盡，真力才會產生。而「不要用力」便是化去拙力的有效方法。這種說法比較抽象。其實所謂拙力與真力，不過是由於「無謂的用力」而構成體力的散亂，以及「不使無謂的力」以後，能使體力集中的兩種不同的現象。所謂不要用力的作用，也就是用不著的力量不要使用，而自然會使體力集中於一點，起到效應最大的作用。

何謂：「無謂的用力」？無謂的用力的弊害是構成體力的分散，從而減低了動作的效果。假如我們把體力完全應用在兩腿，則有每小時步行 20 里的能力，但假如有「無謂的用力」的部分時，便不能有這樣的成績了。一般人對它並不留意，因此，在平常的行動中，「無謂的用力」的弊害似乎不甚顯著。但在拳術上便很顯著了：

第一，增加體力的消耗量，使身體容易疲勞，不能維持長久運動；

第二，因為體力的分散，使需要用力的部位用不出很多的力，致使功能減低。所以避免「無謂的用力」是必要的。

克服「無謂的用力」的方法並不難，即在運動的時候，應該注意認清每一動作所必須用力的部分和不需要用力的部分的分界，然後，注意後者如察覺有用力的現象時，立刻以意識使它鬆弛，這樣注意時間長了，便不會有「無謂的用力」的現象，體力即漸漸集中。但由於一般人平時對此並不注意，「無謂的用力」已成習慣，明明只用一雙手用力的動作，常會呈全身用力的現象。因此，初學的人對於應有的用力和「無謂的用力」是很不容易辨認的。

要做到「不使無謂的力」，必須在開始運動之前，作一

度全身鬆弛的狀態，除去軀幹稍許有一點支撐的力量外，其餘肢體都不許用力，以便明瞭不用力的現象。

太極拳的開頭有個「預備勢」，它的作用是這樣的：在做了「預備勢」之後，再慢慢地運動全身，盡量鬆弛，這樣便會使該用力的地方自然就會有力產生，而不該用力的地方，由於全身鬆弛的緣故，「無謂的用力」的消耗也就減少了。經過細心的體會，用力與「無謂的用力」的分界就應該清楚了。

要注意「捨己從人」的要則。太極拳所用對敵的方法是「以靜制動，以逸待勞」。這就是說自己不作主張、處處總是聽從於對方，以對方的意見為意見。初期我們可以這樣做，但不能始終這樣做。應本著拳論中所說「動急則急應、動緩則緩隨、雖變化萬端而理為一貫」的道理去做。這就是說，他有千變萬化，我有一定之規，以此作為應敵的法則。無論你用什麼辦法來引誘我，我總是有一個固定的目標，不會被你牽動，但應注意觀察對方向何方來去，即隨其方向以「不丟不頂」的方法應付，使他落空或跌出。相反，如自作主張，不知隨對方動作而動作，加以抵抗，這就是不能捨己從人，而是捨近求遠了，也是犯了「雙重之病」，很容易導致失敗，所以，在練習推手時，這一點應多加注意。

第三節　太極拳推手對身法的要求

我們知道，打太極拳和太極拳推手都是強調不用力氣的，而是以鬆力、沉氣、用意為主，順乎人體運動的自然規律而制定了「輕慢圓勻」四個要點，作為初學階段的基礎訓練。基礎訓練要從身法著眼，因為身法既是最基本的，也始

吳氏太極拳詮真

終是最主要的一個法規。由於每一個姿勢都是由手法、步法、身法和眼神等動作變化協調配合而形成的，所以，對於身法必須嚴格要求，方能練出精湛的功夫。

太極拳的身法主要有九種，就是鬆肩、沉肘、含胸、拔背、裹襠、溜臀、鬆腰、抽胯、頂頭懸。

第一　為什麼要鬆肩？

肩、肘、腕這三個部位有密切的連帶關係。肩關節若能鬆開的話，就可以把全身的力量集中到手上去。反之，肩不能鬆，則必僵硬，便影響了手法的靈敏性。這就是所謂的鬆肩作用。手法要求有欲動之勢，無散漫之意，主要在於兩肩必須鬆開，不使絲毫之力。手勢本無一定，不管抬起、垂下、伸出、屈回總要有相應之意，何時意動何時手到，換句話說，就是得心應手。

鬆肩的練法，就是用意想像把肩部的肱骨頭向裡和肩胛骨相貼緊，之後馬上離開再向下引長。掌握鬆肩的方法，只要用意念想一下「肩井穴」就可以了。

第二　為什麼要沉肘？

因為要把全身的力量運到手上去，故而不但要鬆肩，還必須沉肘。所謂「肩鬆氣到肘，肘沉氣到手，手心一空氣到指梢」就是這個意思，這也就是沉肘所起的作用。

沉肘的練法，就是以意想著肘尖好似接觸到地面上，使手腕產生有活動的感覺就成了。

掌握沉肘的方法，只要肘尖常有下墜之意，或用意一想「曲池穴」就成了。

第三　為什麼要含胸？

含胸有兩種顯著的作用。第一是含胸可以使氣不上浮，為了能使氣向下沉，則必須含胸；第二是含胸動作對於兩腿

的起落和進退，有著很大的輔助作用。拳之諺語「腿之變化、運籌在胸」就是含胸的作用。

含胸的練法，應注意胸部不要挺凸，也不可向內太凹陷，而是往下鬆，兩肩微向前一合就成了。

掌握含胸之法，是以意想兩乳，從乳頭往下沉氣至肚臍以下即可。

第四　為什麼要拔背？

為了避免脊柱鬆弛過度和產生低頭彎腰等現象，所以用拔背來控制。此外，拔背在技擊時，還起著發力的作用。

拔背的練法是，以意想像在兩肩正中間脊椎骨（即大椎）處，有鼓起的意思就行了。但不可有意識地向上抽拔，兩肩保持靈活，不可低頭為要。

掌握拔背的方法，只有用意想著脊背的高骨（即大椎）處，約有 10 平方公分的面積和貼身的衣服相接觸就成了。

第五　為什麼要裹襠？

能做到裹襠，便會使身體的動作特別輕靈活潑，做此動作，可以使肛門的括約肌收縮，能起到氣沉而不散的作用。

裹襠的練法是，心意不能想襠，若意一想襠，則襠不圓。所以練此動作時，只要注意兩膝著力有內向的意思，兩腿如一條腿，能分虛實就成了。

掌握裹襠的方法，主要在於同側的膝蓋尖要與腳尖始終保持成上下垂直線，永不變形就可以了。

第六　為什麼要溜臀？

溜臀可以使尾閭中正，身體端正安舒，並且能提起精神。這就是溜臀的作用。

溜臀的練法是，注意兩肋稍微收斂一下，取下收前合之勢，內中感覺鬆快。同時兩腿的股四頭肌用力，臀部前送脊

骨根向前托起小腹就成功。

掌握溜臀的方法，只要注意收臀不凸臀就行了。

第七　爲什麼要鬆腰？

鬆腰可以使重心下移，達到平衡穩定，這是它的主要作用。在技擊方面的化、發勁，鬆腰起的作用也是很大的。

鬆腰的練法很簡單，只要注意收小腹，腹部自然向下鬆垂，重心穩定即可。

掌握鬆腰的方法是，要想鬆腰時，不要想腰，只將腹部略微一收就行了。

第八　爲什麼要抽胯？

要使步法不亂而有規律地進退，需要抽胯。這也就是抽胯的作用。

抽胯的練法，要注意如邁左步時左胯微向後抽，同時右胯微向前挺。反之亦然。這樣可使步子的大小一致。

掌握此法，注意兩肩與兩胯保持上下對正即成了。

第九　爲什麼要頂頭懸？

頭部爲人的一身之綱領，俗語說，「人無頭不走，鳥無翅不飛」。拳論中說：「精神能提得起，則無遲重之虞。」「尾閭中正神貫頂，滿身輕利頂頭懸。」由此可見，頂頭懸在身法中甚爲重要，所以對它的練法有許多不同的認識和理解。有的認爲頭頂好似懸掛在上空；有的認爲在頭上頂著一物；有的認爲頭頸正直，不低不仰、神貫於頂、提挈全身。我認爲尾閭中正與頂頭懸的關係最爲密切，所以練拳先求尾閭中正，即將脊骨根對正臉的中間，隨之，收一下小腹，然後兩眼向前平視。同時，下頷微向內收，保持喉頭永不顯露出來就成了。這就是頂頭懸的練法。

掌握此法，主要在於眼神向前平視和喉頭不要拋露即成

功。由此可見，練拳時眼神特別重要。

神聚於眼（宜內斂不可外露），眼是心之苗，意從心中生。我意欲向何處，則眼神直射何處，周身也直對何處，一轉眼則周身全轉。視靜猶動，視動猶靜，總須從神聚中來。

總之，各種身法必須一一求對，結合起來，若一處不合全身都乖。所以身法是永不許錯的，雖千變萬化，總難越出此身法。

所謂步法虛實分清，虛非全然無力，內中要有騰挪，必須精神貫注。騰挪謂之虛，虛中有實；精神貫注謂之實，實中有虛。虛虛實實、實實虛虛即是這個意思。

另外，太極拳有折疊之術，有轉換之法。

所謂折疊之術，是指上肢手法一來一往的意思，是對應的，有上即有下，有前即有後，有左即有右，如意要向上即寓下意，意要向下即寓上意，前後左右皆如此。又如長山之蛇，擊其首則尾應，擊其尾則首應，擊其當中則首尾俱應。這就是折疊之術。

所謂轉換之法，是指手與足不僅要上下配合虛實變化，而且手足的進退必須注意虛實的轉換。拳譜中說：「意氣須換得靈，乃有圓活之趣，所謂變換虛實須留意、虛實宜分清楚、一處自有一虛實、處處總此一虛實。」由此可知，太極拳的所有動作都必須分清虛實，動作能分清虛實轉換，就可耐久不疲，這是一種最經濟的動力活動。

因此，練太極拳時雙手要有虛實，雙足也要有虛實。尤其重要的是左手和左足、右手和右足上下相隨地分清虛實，也就是說左手實則左足應虛，右手虛則右足應實。這是調節內勁使之保持中正的中心環節。此外，形成落點的虛中要有實，實中要有虛。從而，處處總有此一虛一實，使內勁處處

達到中正不偏。初學時可以大虛大實，然後再往小處練，直至練到裡邊的虛實變化，從外面不容易看出來，也就是不形於外的境界，這需要下相當工夫才能練出來。

虛實變換的核心在於意氣的轉換，但要換得靈敏。同時要在「中土不離位」即重心始終要保持平穩的情況下，才能使虛實轉換如意。所以要做到「立身中正安舒，才能支撐八面，立如秤準，活似車輪，上下一條線，全憑左右轉，尾閭中正神貫頂，精神能提得起，才能指揮進退，轉換自如」。由此可見，太極拳的健身和技擊方面所有這些重大效應，主要是依意、氣、神的運用而取得的。

所謂轉換之法還有一種解釋，是指「身隨步走，步隨身換」。命意源頭在腰間，向左轉換，左腰眼微向上抽，用右腰眼托起左腰眼，向右轉換，則相反。

第四節　太極拳的基礎八要

太極拳以練拳為體，推手為用。在初學盤架子時，基礎至關重要。其姿勢務求正確，中正安舒。其動作必須緩和而輕靈、圓活。此是入門之徑，學者應循序漸進，由淺入深，不致枉費功夫。

（一）基礎入門八字要求

1. **中**　要求心氣中和，神清氣沉，其根在腳，即是立點，重心繫於腰間。所謂命意源頭在腰隙，精神含斂於內，不表於外，這樣才能使身體一站即做到了中定沉靜的姿態。

2. **正**　要求姿勢端正。每一姿勢務宜端端正正，不可偏斜。儘管有很多姿勢各不相同，或仰或俯或伸或屈，也非要

做到中正不倚不可。因為在推手發勁和盤架子的虛實變換等方面，都要靠重心的中正平衡與否而成定局。由於重心為全身之樞紐，重心立則開合靈活自如，重心不立則開合失其主宰。所以說，對重心的掌握好與壞是最關鍵的問題。

3. **安** 安然之意，切忌牽強，由自然之中得其安適，這樣才能使氣不滯，暢通全身。在練拳時要求姿勢安穩，動作均勻，呼吸平和，神氣鎮靜，才能有此效果。

4. **舒** 舒展之意。就是先求開展，後求緊湊。要求初學盤架子和推手時，在動作姿勢上必須認真做到開展適度，使全身關節節節舒展開了，但不是有意識地用力伸張筋骨，而是自然地、徐徐地把骨節鬆開。長時間這樣練到有了功夫，再把姿勢動作往縮小裡練，使人們看到也覺得是自然、靈活、沉著、開展、大方的。舒展骨節，可以練出彈性力。

5. **輕** 輕虛之意，然忌漂浮。在盤架子和推手當中，要求動作輕靈而和緩，往復乃能自如，這樣練久了自然會出來一種又鬆又活的勁，同時還有一種粘黏的勁。打太極拳也好，推手也好，一開始都要從輕字上著手，才是入門之途徑。

6. **靈** 靈敏的意思。由輕虛而鬆沉，由鬆沉而粘黏，能粘黏即能連隨，而連隨而後方能靈敏、則可悟及不丟不頂的道理，之後是愈練愈精了。

7. **圓** 圓滿之謂。每一姿勢、每一動作，都要求走圓而無缺陷，這樣才能完整一氣，以免凹凸、繼續之病。推手運用各勁非圓不靈，能圓則活，處處能圓則無往不勝。

8. **活** 靈活的意思。是指練拳者原有的本力，力大也好，力小也好，要求把這種本力練得靈活。所說靈活，就是不要有笨重、遲滯的意思。

（二）太極拳之體用八要

意、氣、勁、神之四要，亦稱體之四要；發、拿、化、打為推手之四要，亦稱用之四要。如果在推手時「意、氣、勁、神」有一方面為對方所拿到的話，我方是必敗無疑的。所以，我們對於這些方面要多多實習，才能悟出其中之真理。

1. **意專**。練拳、推手都要求心靜，因心不靜則意不專，一舉手前後左右全無定向，所以要心靜意專。起初舉動未能由己，要息心體認，隨人所動，隨曲就伸，不丟不頂，勿自伸縮。彼有力我亦有力，我力在先；彼無力我亦無力，我意仍在先。要刻刻留心，挨何處則心要用在何處，須向不丟不頂中討消息。此全是用意，不是用勁，久之則人為我制，我即不為人制了。

2. **氣斂**。氣勢散漫便無含蓄，身亦散亂。務使氣斂入脊骨，呼吸通靈，周身罔間，吸為開為拿，呼為合為發。如果吸氣能夠很自然地提得起來、也能把人繫得起來的話，那麼，呼氣便會更自然地沉得下去、也可以把人放得出去了。這是以意運氣，而不是用笨拙的力氣拿起來、放出去的。

3. **勁整**。一身之勁練成一家，分清虛實發勁要有根源，勁起腳跟，主於腰間，形於手指，發於脊背，又要提起全部精神，於彼勁將出未出之際，我勁已接入彼勁，不後不先，如皮燃火，如泉湧出，前進後退，無絲毫散亂；曲中求直，蓄而後發，方能隨手奏效。這就是所說的借力打人、四兩撥千斤的意思。

4. **神聚**。神聚則一氣鼓鑄，煉氣歸神，氣勢騰挪，精神貫注。開合有致，虛實清楚，左虛右實，右虛左實。虛非全

然無力，氣勢要騰挪；實非全然站煞，精神要貫注。緊要全在胸中腰間運化，不在外面。力從人借，氣由脊發。何能氣由脊發？氣向下沉由兩肩收於脊骨注於腰間，此氣由上而下謂之合；由腰行於脊骨、布於兩膊、施於手指，此氣由下而上謂之開。開便是吸，合即是放。能懂得開合，便知陰陽。到此地位，功用一日，技精一日，漸至從心所欲，也就是說再沒有不如意的地方了。

5. 發勁。所謂發勁。是太極拳推手中的術語，它是根據「粘連黏隨、不丟不頂、無過不及、隨曲就伸」的原則，運用掤捋擠按採挒肘靠八種方法和勁別的靈敏性，探知對方勁力的大小、剛柔、虛實、遲速和動向，選擇合乎槓桿原理的接觸點為支點，運用彈性和摩擦力（力點）的牽引作用，發揮「引進落空」「乘勢借力」「四兩撥千斤」的技巧，掌握「動急則急應，動緩則緩隨」「彼不動，己不動、彼微動、己先動」的戰略戰術，牽動對方的重心，在時間和力點最為恰當的時機「以重擊輕、以實破虛」地將勁發出去。

這種發勁要「沉著鬆靜，專主一方」，由弧形而筆直前去對準目標，又穩又準，乘勢將對方乾脆地發出去。在發勁之前須有「引勁和拿勁」，用引勁可使對方先失去重心，然後用拿勁將對方拿住、拿穩，這時再用發勁才能順手，才能隨心所欲。

欲要引進落空、四兩撥千斤，先要知己知彼；欲要知己知彼，先要捨己從人；欲要捨己從人，先要得機得勢；欲要得機得勢，先要周身一家；欲要周身一家，先要沒有缺陷；欲要沒有缺陷，先要神氣鼓蕩；欲要神氣鼓蕩，先要提起精神；欲要提起精神，先要神不外散；欲要神不外散，先要氣斂入骨。兩股前節有力，兩肩鬆開，氣向下沉。勁起於腳

跟，變換在腿，含蓄在胸，動勁在兩肩，主宰在腰。上於兩膊相擊，下於兩腳相隨，勁由內換。收便是開，放即是合。靜則俱靜，靜是合，合中寓開。動則俱動，動是開，開中寓合。觸之則旋轉自如無不得力，才能引進落空，四兩撥千斤。

6. 拿勁。太極拳在用法上原來有「截、拿、抓、閉」四法，兼施並用，乘勢活變。此四法，即截其氣、拿其脈、抓其盤（分筋挫骨）、閉其血（穴道），現已不輕於傳授和運用，在推手運用拿法時只是點到而已。在發勁之前要有拿，在拿之前要有引。拿勁要分時間和地位，即什麼時候才能拿，拿什麼地方合適或什麼地方能拿與不能拿，這些都是有分寸的，拿早了不成，晚了也不成。要在不早也不晚、恰到好處之時才能拿，不拿則已，一拿便起，這才稱得上「用意不用力」的巧拿之勁。

究竟如何拿才算巧呢？上面已經說過，在拿之前須先用引勁，意思是說先用引誘之法，使對方的重心出於體外，處於不穩狀態或呆滯之際，這時正好順其傾斜之趨勢施用拿勁。但拿的位置須用「管」法，這就是說把對方的活關節管住。既管就要管死。管嚴拿之才省勁。否則，對方會跑掉，再拿就費事了。如果拿的時機和拿的位置都掌握好了，到管的時候沒管住還是不行，必須使拿的時機、位置、管好這三方面配合協調一致，拿時才能如願。

所謂拿即是管，管即拿，拿不起即管不住，管得住即拿得起。意思是說在管、拿之間的時候才是拿的良機，機不可失、時不再來，對這一點應加注意。「管」的實際做法是，比如我以右手黏住對方的左手腕部，走螺旋勁前進，同時，用意一想對方左肩部，即將其管住了，意念不可移動管得才

嚴，意念一動就管不住了。如果想管對方腰部，只要意念一想他的腰，其腰就被管住了，若想管肘就想肘，想管膝就想膝。對於「管住」或管不住所起的作用，主要在於掌握「接觸點和意念」要同時到達你所想的地點（即肩、肘、腰等處）上的準確程度如何了。

7. 化勁。運化首在腰腿，次在胸，又次在手。因此說，「緊要全在胸中腰間運化」「有不得機不得勢處，身便散亂，身必偏倚，其病必於腰腿求之」。手的主要作用是在黏著點不要離開支撐面上，而作軸心運動的旋轉，可以圓轉自如，從黏化中預知對方的虛實，能與其虛實的變化相適應，即是「折疊之術、轉換之法、讓中不讓」的妙用，方能不失我的機勢。

化勁既要求做到不使對手接觸我身，而已能控制對方重心，又要求做到敢於使對手接近我身，都有辦法解脫。欲達此目的，首先要求本身具備「手眼身法步」等方面的起碼要求和要領。譬如對整個手臂的要求：肩關節始終要鬆柔圓活而下沉，肘關節要用意貫注始終下垂，手動無定向，能慢能快，適合「動急則急應，動緩則緩隨」的要求。

須知「眼為心之苗」，意在領先，目光亦隨之變換，身手步隨目光之動向而轉換。眼神在引、發勁中占重要地位，如欲將人發遠，則眼遠視，發高則仰視，發低則俯視。控制對方勁路以何手為主，則目光須視其處，目光決不可與動向有偏差。把人發出去之後，眼神仍須前注，此有「一克如始戰」「勁斷意不斷」「神氣不令割斷」「放勁如入木三分」之作用。另外「眼觀六路、耳聽八方」之說，指的是視覺對於上下、前後、左右幾方面都要照顧到，不可呆視。同時要與聽覺，以及觸覺等方面有機地結合起來，在推手中所起的

作用會更大。

身法要求，必須「立身中正安舒，才能支撐八面，尾閭中正神貫頂、滿身輕利頂頭懸」。意思是說，從下到上或從上到下（即指頭頂百會穴與襠內會陰穴始終保持垂直）連成一條線。實際上是使脊柱要節節鬆沉而又虛虛對準，腰部要鬆沉直豎，要微微轉動，不可軟塌，不可搖擺，使身法在任何變換時保持中正，不偏不倚。脊柱骨節和胸背骨節鬆沉，而意往上翻（內勁由襠中上翻至背脊，謂之「氣貼背」「力由脊發」「主宰於腰」）。切忌前俯、後仰和左右歪斜。手腳前去時，腰部朝後微微一挺，同時要鬆胯提膝（只是用意一想）。

身法虛實的變換，關鍵在以腰脊命門穴為軸心的左右腰隙（兩腎）的抽換。腰隙向左抽則左實而右虛，腰隙向右抽則右實而左虛。兩腎抽換變化虛實，是全身總虛實的所在，也是「源動腰脊」「內動不令人知」的訣竅所在。

步法要求，動步要輕靈，兩腿要分虛實，關鍵在兩胯關節的抽換，胯與腰隙的抽換相一致，也就是步法的變換要隨身法的變換而變換。欲邁左步，腰隙先向右抽落實，氣沉右腹側，右胯關節隨著內收而下沉，右足為實。欲邁右步則相反。步法又要手法相呼應，務使上下相隨和相吸相繫。手與足合，肘與膝合，肩與胯合的外三合必須注意，使上下完整不亂。動必進步，進必「套插」。套是前足管住對方前足外側，插是前足插於對方兩腿的中間。套封插逼，足進肩隨，大挒大靠（適用採挒肘靠四勁）之法，都包括在裡面了。

推手時「意形要連不令斷」，將欲放勁，步須暗進，勝在進步，敗在退步；步法、手法和身法必須要配合協調一致。如進手不進身，身手進而不進步，不但黏封不成，發勁

浮而不沉，不能連環發勁，同時也容易被對方牽動。所以當發勁時，身、手、步和眼神須俱到，並且要求鼻尖、膝尖、足尖、手尖和眼神必須對準同一方向，這樣力量集中，效率大。

　　手、眼、身、步等的要求，也是化勁應具備的起碼的條件。其次，在化勁當中還要掌握和運用方式方法，如粘連黏隨、不丟不頂、隨曲就伸、捨己從人等，都是鍛鍊「懂勁」的方法。不懂得對方來的是什麼勁，自己也就不知用什麼方法去破他的勁，也就談不到「知己知彼，百戰百勝」了。所以用化勁還須懂勁。推手時不僅雙手要粘連黏隨，身法、步法也要有粘連黏隨之意（即運用折疊之術、轉換之法），不先不後，協同動作。這是動作上做到上下相隨、周身一家的表現。形要連、意要連，隨人之動而伸縮進退，真能做到用勁恰當，這才算是「粘勁」而沒犯「頂病」；用勁正好，不多不少，這才是「黏勁」而沒犯「匾病」；如對方來手與我手相觸後立即折回，我應隨其返回之手相連不斷，這才是「連勁」而沒犯「丟病」；如對方直臂來擊，我就順著他的伸臂方向伸長，使其臂不能彎曲，這才是「隨勁」，而不犯「抗病」。只有這樣才算有了「懂勁」的功夫。

　　懂勁是由「捨己從人」而來的，處處能察覺和順應客觀變化規律。能在虛實上做到上下相隨，則進攻退化就能捨己從人和圓轉自如。從人而仍然主宰於我，即他有千招變化，而我有一定之規，不失中正，就能制人而不受制於人。這是手法、身法和步法達到粘連黏隨的功用。

　　最後，化勁除根據上述各項原則進行運用外，還有一點值得注意，就是對方進攻到我的何處，何處動，動要活。主要是用意走勁，比如對方打到我肩我意在肘，打到肘我意又

回到肩，再打到肩時我意轉到膝或腰或足都可以。這樣循環無端的變化，即叫做「以意化勁」法。

8. **打法**。太極打法，是練習實用上的擲打發放的手法，也是根據《打手歌》中的口訣來進行鍛鍊的。如「掤捋擠按須認真，上下相隨人難進；任他巨力來打我，牽動四兩撥千斤」。又如「上打咽喉下打陰，中打兩肋與當心；還有兩臁和兩膝，腦後一掌索真魂」。

打法要訣中，有二十個字，要牢記心中。茲將二十字之意義，解之如下：

「披」———披即是分、開之意。由側方的分進就叫做披。

「閃」———閃即側身避開，俗謂之閃。不頂而側讓，不丟而黏之為閃，不是完全離開，並不出很大空隙。

「擔」———擔即負起責任之意。任敵襲擊，待其勁將著身時，負其攻勢下懸以化其勁叫做擔，而並不是擔擋敵人之擊或擔出敵人之手足之意。

「搓」———搓即手相磨之意，我之手腕、臂、肘與對方手腕、臂、肘互相磨擦，試其勁之去向，敵進我隨之退，敵退我趁勢攻，在粘黏不脫之中要有圓滾之意。

「歉」———歉是不夠不足之意。試探敵勁要求「能仄不盈」，出手不可太滿，總要留有相當的尺寸。否則一發無餘，就不符合太極之理了。

「黏」———黏即粘、染、相著、膠附之意。纏續不脫，不即不離，人背我順隨機變化。

「隨」———隨即順從、跟隨之意。敵主動我被動時，循其後而行，所謂亦步亦趨之意。

「拘」———拘即執、取之意。又是趁勢拘住敵人之手

足腕臂發呆不動的樣子。

「拏」———拏即擒捕、牽引的意思。擒住敵人各部叫做拏，攫點敵人胝穴也叫拏，順勢攀引，也叫拏。

「扳」———扳即挽手、援手牽制之意。挽住敵手各部為扳，順勢牽引敵人各部也叫扳。

「軟」———軟即柔的意思。不許用拙力而聽其自然之黏黏勁，用以化敵之勁的意思。

「捌、摟」———摟即拽、持之意，握持或拽抱敵人手腕、臂膀，使其不能逃脫叫做摟。

「摧」———摧即挫折之意。能摧剛為柔，乘勢以挫敵鋒陷其中墜而折之也叫做摧。

「掩」———掩即遮蓋之意。遮避之而襲敵叫做掩，閉守敵攻覆攪以化其勁也叫做掩。

「撮」———撮即聚集、採取之意。以手指取敵各部或點其穴道皆叫做撮。

「墜」———墜即落地、隕落之意。太極拳中，要墜若為敵所牽挽，我沉肩墜肘如萬鈞重，再乘其隙以襲之，無不應手奏效。

「續」———續即連、繼之意。能懂勁始可言續，粘黏不脫，勢勢貫串，其勁以斷而意仍不斷，則能續連的意思。

「擠、攤」———攤即展開之意。如以手布置陳設的樣子，因而叫做攤。

太極有開合之勁。合而不開，其勁寬窄不當放手也嫩，所以一開無有不開，不僅吐放舒展且可堅實著力。骨節自對，開勁攀梢為陽，合披坑窯相照分陰陽之意，開合引進落空。分寬窄老嫩，入榫不入榫，有擎靈之意，骨節貫串，動作靈活，開勁宛如披挽梢節至於極點則為陽，合勁又似坑窯

吳氏太極拳詮真

與陽相照是為陰，陰陽之意義就是這樣來分的。

開合、牽引、進退、起落，使敵處處空虛，帷分尺寸暢仄，功夫久暫，至練神還虛。如果能夠勢勢完備，放手中的，這才叫做老手；用功雖久，動作滯澀甚至出手無著，這樣的叫做嫩手，其弊則於得入訣竅或不得入訣竅來判斷。不僅如此，還須有虛靈之意，如斤對斤，兩對兩，不丟、不頂、五指緊聚，六節表正，七節要合，八節要扣，九節要長，十節要活，十一節要靜，十二節抓地。敵發一斤力，我用一斤力應之，敵發一兩力，我也一兩力隨之，力雖相等而非對抗，乃試其勁黏隨之意，無雙重之弊，自然不丟不頂。虎口要圓，拇指分領四指彎曲如抓圓球，即緊聚也；中節、梢節、根節俱要安舒中正，尤須處處相合，肩扣胸扣。手、足、臂、腕均要引長，但並非一發無餘之長。

鬆肩沉肘，雖四肢百骸靈活，仍須動中求靜，雖靜猶動。呼吸動作自無魯莽滅烈之弊，進前退後之步法皆極靈活輕妙，並含有好似抓地之意。

三尖相照即上照鼻尖，中照手尖，下照足尖。能顧元氣，不跑不滯，妙令其熟，牢牢心記。演勢時，三尖勢勢相照方能顧住元氣，氣不散無弛張疾走之害，也無滯澀停頓之虛，妙在功純，切要牢記。

能以手當槍用，不動如山，動如雷霆，高打高顧，低打低應，進打進乘，退打退跟，緊緊相隨，升降未定，粘黏不脫、拳打立跟。能以手望槍並非以空手敵長槍、繫手可用，巍立不動穩如泰山，動則如迅雷不及掩耳閉目。如此練習數十年，遇敵交手，當者無不披靡。敵由上方襲我，我由下方以應之，敵進我乘、敵退我跟，上下相隨，前後緊迫，綿綿不斷。立跟之意，是指手足必須要有操手和站樁之功夫，對

敵應戰時，方能立奇功。

在太極拳打法中有以下極其重要的要訣論述，須謹記。

「粘連黏隨，會神聚精，運我虛靈，彌加整重。太極無法，動靜方圓，細膩熨貼，中權後勁」；

「不即不離，不粘不脫，接骨斗榫，細心揣摩」；

「乾剛坤柔，陰陽並用；不偏不倚，無過不及」；

「不先不後，迎送相當，前後左右，上下四旁，轉接靈敏，緩急相將」；

「神以知來，智以藏往」；

「兩手轉來似螺紋，一上一下甚平均，全憑太極真消息，牽動四兩撥千斤」；

「中氣貫足，切忌先進，淺嘗帶引，靜以待動」；

「闔闢動靜，柔之與剛；曲伸往來，進退存亡，一開一合，有變有牽；虛實兼到，忽見忽藏。健順參半，引進精詳，或收或放，忽弛忽張」；

「我之交敵，純以團和氣引之使進」；

「不可使硬氣，亦不可太軟，折其中而已」；

「又半引半進，帶引帶進，即引即進，以引為進，陰陽一齊並用，此所謂道並行而不悖，非陰陽合德不能心機一動手即到，快莫快於此」；

「其半引半進之法，肘以上引之使進，手以下勁往前進，胳膊背面為陽，裡面為陰，則是陽引陰進之法，非互為其根不能」；

「手用引勁引開敵人之手，須用內外螺旋勁引之，令其立腳不穩」；

「伸中寓曲何人曉，曲中寓伸識者稀」；

「徐徐引進人莫曉，漸漸停留意自深，右實左虛藏戞

擊，上提下打寓縱擒」；

「先引後進人誰識，太極循環一圈圓」；

「引進落空最為先」；

「敵以手來，我以手引，即引即打，非引之後而後擊之，於此足證陰陽正為其根之實」；

「引進之勁說不完，一陰一陽手內看，欲抑先揚真實理，擊人不在著先鞭」；

「兩人交手，我守我疆，不卑不亢，九折羊腸，不可稍讓，如讓他人，人立我跌；急與爭鋒，能上莫下，多占一分，我居形勝」；

「來宜聽真，去貴神速」；

「至疾至迅，纏繞回旋」；

「力貴迅發，機貴神速，一遲即失敗，一迅疾即得勢」；

「進如疾風吹人，電光猛閃，愈速愈好」；

「發手要快，不快則遲誤；打手要狠，不狠則不濟」；

「勢如手摧山岳，欲令傾倒，意要有如捕鼠之貓在戲鼠、捉之放之之形，方能奏效」；

「人來感我，不肯輕放過我；我之感人，豈肯輕放過人？勢必至用全身力和欲推倒山岳之勢以推」；

「此身有力須合併，更須留意脊背間」；

「然非以氣大為之，而實以中正元氣運轉摧迫，令其不得不倒退，且以引進擊搏之術，行於手足之中，又使不能前進我身」。

另外，還有打法十八要訣亦分解如下。

殘——毀也，發手致殘敵人之意，用於十八字之首。開始之勢最重要，周身要軟活，切不可全用實力，實力則難

變換。所謂舉手一推盼彼心胸，腳宜不八不丁，手宜逢虛不發，眼須四面瞻顧，耳聽八方。此為殘字變化之勢。

訣曰：右手須從腿邊起，發來似箭引如弓。左手防身兼帶援，細心潑膽進推功。

推———推之本意使遠離，排去之意，是探偵。其餘字字分門，獨賴推字為循環運用。此手出時疾速，緊粘捺撤相連，施展得力全在小。掌肩要消，膝要緊，步穩而不闊，闊則難變，慎防跌失。來勢若虛，粘之則實。

訣曰：發手未粘切莫吐，若己一粘即用推，消肩直腕龍伸爪，進步探身勢展開。

援———救也。拳法有進退之分，也有攻防之別，進步防其內門披攔截砍，退步變吾邊門隨意發揮。然有時來勢猛勇迅雷急電，不及換勢即要援手以救之。若彼將右手托開，走邊門往後，則須隨風進步，左手再援近身發手，隱緊擦掇疾推擊之。

訣曰：手抵其胸前，內來急變援，隨風跟進足，疾吐莫遲延。

奪———奪者強也。此手與援手相似，倘遇外門披攔截砍，雙手擒拿即變此手，以強取之。吾一轉勢，發手急去，隱急擦掇疾推擊之。

訣曰：奪字猛如風，迎門照架衝；回身勢莫奪，分推氣更雄。

牽———挽也，引之使前之意，又順帶之意。順其來勢引之使前傾，或其勢勇猛，順帶用牽使其立止不定，總期以借彼勢力為吾伸縮之用，左右咸宜。但自樁必須立穩，腰帶吸字，隱緊擦掇疾推擊之。

訣曰：任君發手向前衝、順帶牽起還借勢、借勢其中還

借力，即以其道制其身。

捺———按意。此手須練熟一股沉重活動之力，至於堅緊穩墊，跟對方沉按不離，雖是發手也不離其身，彼左亦左、彼右亦右，就能動虛之際進前一步，隱撒推出應神速。

訣曰：披攔按托意沉然，未粘黏處分虛實，個裡玄機在兩肩。

逼———迫近其強逼其勢，使其變實為虛，吾一舉手彼手已被我威逼而為我逞勢之用。如此不迫，彼如亂拳紛來，吾徒勞而無功，彼更足跳手揮，反為彼所迫。況身強力大者不迫而得勢，則對敵之時，難以取勝，僅可躲閃，這樣僥倖取躲閃雖勝亦不足為法。逼者逼其進退之地點要占彼半步，使彼不能前進，而吾乃得一推而擊。

訣曰：逼字迎門把手揚，任他豪傑也慌忙。聽憑熟練手形勢，下手宜先吾占強。

吸———縮也，是引氣入內收回之意。逼吸相反卻又相連，運用在心，伸縮於外。倘吾手發出之時有迫不及待之勢，便是運用之時。例如我手為人所逼，有取我胸膈為吾下部之意，毫髮之間我手不能出勢，形勢危急，用此法救之，吾氣一入其身自縮。

訣曰：吸逼雖然判避迫，同為一氣應分明，千鈞一髮毫釐際，只在微藝方寸情。

貼———近的意思。此手法重在掌根。不近不貼，一近即貼，一貼即吐。周身俱要軟活，隨其姿勢，貼近其身，吾手自可隨意而發。曲動直取，練成迅急之功，使彼莫測，乘其虛以攻其空，皆貼之妙用。

訣曰：貼字緊隨身，窺虛便入門，周身都是膽，妙手自回春。

攙——掇的意思。彼如上部猛勇，原手難取即變此手，攙住他處，在彼手不能全發，急欲隨吾手擲向之處從救護之。彼如用左手一挑右手，想取吾心胸或取我下部，妙不與鬥，即變攙字克之。貴乎神速，不可俟他轉身，轉左跟左、轉右跟右，總以使彼左右顧忌，畏首畏尾，我得攙掇進門而去擊之。

訣曰：避其鋒銳氣，不計更神奇，攙入空門裡，來援亦忌遲。

圈——此手謂圓手，即舉手畫一圓圈之意，有半圓、整圓之分，雙圈、單圈之別。練時如此，用時則不然。以手變化，倘遇逼人之時，上虛下實，隨意圈轉。若是用牽之時，彼如跟進一步，強打入門，牽手不能再發，即用此手，以救助之，或挑或隔（格）全在順手一轉之功。乘其虛而覓其勢。

訣曰：圈手圓圓畫一圈，橫披斜砍劈連肩，若教練就銅筋臂，任走江湖仍占先。

插——刺的意思，堅而入之。倘彼外來披攔截砍，雙蓋手肩峰坐肘等手來勢洶洶，本手不能進取其中，取要取彼兩邊，即變此手插字克之，全在一股堅勁之功。手落時肩貼他肩，右手幫助同去，亦有三分借彼勢力乘其虛一撤即插。倘彼內來披攔截砍，即變左手以插取之。

訣曰：還手無須再轉身，順其來勢擊其人，要知一撥隨時插，莫待稍停彼已伸。

拋——丟的意思。此手變法；吾手一出，彼用披攔截砍手入門，攻進吾身想砍下吾手，最要者務於相貼之時，借其來力，吾變出一種浮力兜住彼手，內轉半手顧，收左封住彼身勢，暗用擦撤堅推無有不去者。

訣曰：兜時心，拋時慌，浮力其中難審詳，術至通靈神化境，脫離瀟灑怎提防？

托———舉起之意。此手法有幫助諸字之功。如吾手一出，彼用雙蓋手發來欲取我上部，我即變用此手。最要者須於變時勿使彼手蓋下，我即將主手插進，用一般救勁兜住左手，封閉逼迫使彼難變，用撒擦之法，以推擊之，無有不勝。亦有借勢乘虛之理。

訣曰：托來宜快不宜遲，插勁還須趁勁推，毫忽微藝分勝負，得來秘訣擅英奇。

擦———摩擦之意。此手用法：我手發出須用斂步躲閃之勢，自當手貼不離，腳隨彼轉，滯在何處即存在何處。用擦法以擦之或用外擒手托住當先分他虎口，身緊一步，肘上帶按隱，緊逼撒疾推，帶擦相連相用，待彼慌張，為我用打之地。或用雙分手，將我手托在頭頂，意想取我胸膈與我下部，我當進一步，右手經過時即在彼面上，隱緊逼撒疾推擊之。倘遇用左右相換陰陽手者，我用牽字帶下。宜細心悟之。

訣曰：擦字飄來急似風，輕描淡寫轉飛蓬，莫云著處難傷骨，泥雪斑斑印爪鴻。

撒———發放之意。此手與推字似是實非，大有放膽發展瀟灑脫離之概。彼如前進，我也前進，發手似擋之，勿怯勿離，若彼力猛，即用此法。彼左則右出，彼右則左出，隨內進步，撒手拋拳。

訣曰：撒手從來萬事休，匹夫亦可傲五侯，得來一字傳千古，博得英名熟與儔。

吞———咽意，非吸字之運氣。咽為形沒為主，與吐字相反。防內、外、上、中、下五門，披攔截砍雙分手雙蓋手

來勢勇猛，即變此手法。一吞一吐使彼莫測。退步在吞，進步在吐，然必須先有吞而後有吐。

訣曰：丈夫能屈自能伸，進退全憑巧技能，側步輕移藏變化，竅道之至入於神。

吐───伸意。舒伸吞吐相連相用，出沒無常，令其莫測，方為得策。所謂其中吞吐變化多端，熟練還須細琢磨。蓋遇機則吐，一吐復吞，似吞似吐，亦吞亦吐，始入至神。

訣曰：吞吐明知兩字連，其中變化幾人全，任他學有超人技，不及千金一訣傳。

總之，學拳千招，一速為先，所謂拳打不知謂迅雷不及掩耳。不招不架只是一下，犯了招架就是十下。打拳不要怕，怕拳不要打。打拳打的膽潑氣壯，手捷眼快，人不得窺其方，我獨能運其技。故練打之時，愈熟愈佳，愈快愈妙，出入爽快，吞吐連綿，虛虛實實，實實虛虛，用虛若實，用實若虛。如得出神入化，其中機巧變換，聲東擊西，指南打北，誘之使來，推之使去，奪之使懼，逼之使退，從容應付，有心手相應之妙，彼則畏首畏尾，有無所措手足之方。打法至此則勝券可操矣。

打拳須要架子打，照勢子進，一步緊一步，一拳緊一拳，進則生，退則死，遇架倒架，照勢解勢，皆內家之秘訣。故打拳者必先具有膽量，無膽量即無效果。恐怖於內，畏縮於外，敵乘其虛以攻其隙，甚至失敗於技之不如之者，比比皆是。

所謂蓄勁即提勁之動作。始欲以拳擊人，於發拳之先必須吸氣提力，吐氣發勁。否則其勁不蓄則拳不堅，是其心中首先未有蓄勁之準備，等於普通人之拳擊而已。拳術家之拳擊則不然，因為一拳之擊，先須經過捲、緊、勁、擊四字程

序。

所謂捲緊勁擊：①握拳時併四指，屈上兩節，緊貼於第三節之下，此時手背成平凹式，骨節內陷，形如虛爪。②再將第三節緊屈，大拇指屈壓於二三指之中節，則已捲緊。③吸氣提力，力發於心，提於臂，臂注於掌指，則自覺得勁。④如欲擊人，使勁一吐，其發如電，始成為擊。所以說拳不捲不緊，不緊不勁，不勁雖發亦不成為擊。所謂捲緊勁擊是打法之初階，也是蓄勁之基礎。蓄勁之拳較平常拳擊得勁，但不如乘勁之巧妙。

所謂乘勁是乘人發勁之時，或推或挽或牽或托，均以乘其來勢使之前傾，或借其來勁使之旁跌，以我微力，傾彼強壯之軀，以我巧妙之方，擊其傾斜之處，皆乘勁之作用。

所謂等打趕打是什麼意思？臨場之際，心平氣和，以逸待勞，可占優勝。不先發手擊人，待人發手之際，我則乘機以挫其鋒，是等打之功用，較趕打為優。然即打之後，或手足瞬息萬變優勝劣則頃刻即分，故不加猶豫，握有奪之使來，逼之使退，推之使顛，吐之使蹶，似不用等打而專用趕打，尤未盡善。完全之技擊，必合蓄勁、乘勁、等打、趕打各手法步法而成。

打法最忌犯拳之八反。

①懶散遲緩。打拳宜手捷眼快，緊逼先施，敵不動，我不動，敵欲動，我先動。以我之動逼之使其不能動，則得秘訣。故懶散遲緩為八反之一。

②歪斜寒肩。拳術一道，總以不失重心為主。

③老步胅胸。打拳步法宜龍行虎奔，吸腹收腰挺膊舒筋，蹈歷若規行短步，屈背勾頭大犯忌。

④直立軟腿。血氣上浮，頭重腳輕，練氣下行根基穩

固，無站樁之功，難換虛浮之力。

⑤脫肘截拳。吐吞能發能收主相連，未粘勿貼自無脫落不中之慮，滿力沖拳定有截留難收之弊，用肘用拳尤重彈勁。

⑥扭臀屈腰。束帶緊腰，沉其體力；八步丁形，堅其下部；靈活肩軀，敏捷手足，方可與人交手，以免犯有身歪步斜之弊。

⑦開門提影。打拳不怕，怕拳不打。拳來閃避，拳去追蹤，攻外無方，守內無法，不明露空之處，不知虛實之著，犯大忌。

⑧雙手齊出。左手攻敵，右手防身，右手攻入，左手顧己，一攻一守，有防有攻，此為定理。反之，雙手齊出，能攻不能守，一經落空，無法挽救。

綜上所述，太極功在技擊中是有很嚴密的規矩所循的。從現代科學的角度來看，按功夫的深淺，又可分為三種力學現象。

一、太極拳推手中的靜力學現象

初學者在練習太極拳推手過程中的力學現象，我認為基本上都可歸到靜力學範疇之中。也就是說，初級水平搭手瞬間之受力情況，都可以用平面剛體力學的分合力公理去描述。根據力學原理，任何力都是某物體對於另一物體的作用，即有一作用力必有一反作用力。另外還知道，一個剛體保持穩定的必要條件是在平面共點力系中，應該是諸力之和等於零，如不為零，物體必定按照合力作用線方向產生運動。根據以上靜力學之基本觀點，我們就可解釋太極拳推手中的一些力學現象。如果把甲乙推手者雙方看成兩個物體在

相互作用，則有以下的
力學過程：

甲方直力推乙，乙
方並不按甲方作用線方
向直頂，而是根據太極
拳原則橫走之，並以意
達於甲方發力點或身體
某一部位。這一瞬間，
實際上就是力三角形的具體應用。

其中甲—乙方向之力，為甲方推乙方之反作用力，乙→
丁方向之力即為乙方橫走之力，此時乙方意念所達之丙點，
即為乙→丙方向合力之通過點。由上圖不難看出，乙方橫走
之乙→丁方向力，遠比甲方直推之力小，而達於甲方之合
力，乙→丙則比甲方直推之力乙→甲大得多（根據作用與反
作用相等原則，乙方之反作用力，實際上就是甲方直推之
力）。此外，乙方所走之橫力，如大小或方向改變，都直接
影響合力之大小和方向，其中有一個最佳受力姿勢，需要經
長時間實踐才能逐漸掌握。

以上分析中，許多觀點都是從剛體靜力學角度來考慮
的。實際上，把練習者看成是剛體，與實際情況有出入。但
是常見的太極拳推手練習者，其動作姿態並沒有與太極拳練
習原則完全相符，所以，上述分析還是可以說明一定的問題
的。

二、太極拳推手或技擊中的彈性力學分析

太極拳訓練有素者，身體能夠做到既堅硬又柔軟。如果
根據彈性物體的受力分析來描述推手或技擊中的瞬間受力過

程，很能說明中乘功夫的推手原理。

太極拳講究粘連黏隨。根據彈性體的虎克定律———應與引起應變的應力成比例這一原則來描述太極拳的粘連黏隨是很恰當的。即外力增加，受力彈性體應力和應變都相應按比例增加，外力減之，它亦減之。彈性體一旦與外力接觸，它就始終不丟不頂不棄離。彈性體的受力分析是一個非常複雜的問題，與剛體的受力不一樣，彈性體受力後要涉及到應力、應變位移以及應力與應變之間關係，也就是說彈性體受力後會在力學、幾何、物理三方面發生變化。

在太極拳推手中，僵硬與鬆靜所產生之受力狀況是完全不同的。因為僵硬者可看成剛體，剛體受力過程可用分合力來描述，而鬆靜者則近似於彈性體，因而可用彈性力學來作分析。而彈性體受力後則不然，由於它要按虎克定律來應付外力，所以彈性體受力後，它能始終粘住外力，亦緩亦進。況且彈性體受力後要產生位移，受力情況隨時間不斷變化。故而彈性體能夠緩化外力，不受外力所制，這實際上就是太極拳變化之過程。

至於發力瞬間仍可以分合力來解釋。但是，因為是彈性體受力，在受力接觸面，比之剛體接觸點受力狀況就有法向力和切向力的作用產生，這樣作用到物體，所產生之效果顯然又不一樣（見圖）。

法向力就是反抗外力之反作用力，而切向力又可使外力者產生一旋轉運動。不難看出，上述過程顯然與剛體受力狀況不一樣。

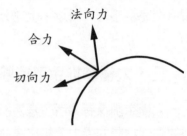

吳氏太極拳詮真

在推手中，有時還要出現一種雙方尚未接觸，結果已見分曉的奇怪現象。這種現象很像電場擊人，受擊者如遭場力所擊，未觸即跌出數丈以外。這種現象雖很少見，但據文字記載、前輩口授確實有例。這種技擊現象，顯然是上述力學分析解釋所不能說明的。

下面就此問題作一探討性的解釋，供諸者參考。

三、太極拳推手或技擊中的場力學現象

我們知道，練習有素者在操練時有一股暖流或類似水銀流動的感覺，這種流動物質，根據得道者體會或古傳論述，有坎離移位現象。如用現代科學觀點解釋，有如磁場之南北極顛倒現象，這種說法恰恰是物理學中的場效應現象。如果根據場效應來解釋我們所提的神奇技擊現象，似乎就不難理解，人為什麼並未接觸擊發者，就能被擊倒。在推手中，對方有犯吾之意，雖未接觸，而我方往往已有一股無形的儮力作用其身。我想除了精神因素外，似乎確實有一種看不見的場力在起作用。至於場力大小，與場力源有直接關係。彈性力和場力雖說撰述方法不一樣，但是它們都與剛體外力有本質不同。只不過場力比之彈性力，前者應屬於上乘功夫。可是不管剛體外力、彈性體或是場力，單純就力的作用來說，都是力在起作用，只是效果有所區別，或認為這就是太極拳中所強調的「內勁」與「力」的區別及內在聯繫。

另外，大家都很熟悉，在力學中有力的三要素，就是大小、方向、著力點。如果兩力平衡，這兩個力必須大小相等，方向相反，作用點不同，則產生力矩，使物體發生旋轉。此外，用力推動放在地面上的物體，倘若力的作用線通過物體的重心，那麼，這個物體就能被我們推動，倘若力的

作用線不通過重心，就會發生轉動，而推不動這個物體。

太極拳推手雖然不和對方硬碰硬撞，然而也不是一味示弱，而是在其中有一種粘黏勁，好像在水中按皮球的情形一樣。在水面上按皮球的時候，如果沒有找好著力點，則皮球翻滾而不能入水。如果按的時候找好著力點，那麼皮球就可以被按入水中。然而，此時皮球對手有一種反抗的力量，這種反抗的力量就好像是一種「勁。

在太極拳中經常用著力點不同而發生轉動的原理來化對方的力，如果把自己比成是一個大球，只要使對方來力之方向不通過球心，對方就推我不動。

第五節　對於「用意不用力」的分析

太極拳是內功拳的一種，又是意拳，拳諺云「內功拳首在練意」。隨著練拳時間的延長和技術水準的提高，有人便會提出什麼是太極拳的意識、什麼叫用意不用力、怎樣加強意識練習、怎樣才能用意等等一些有關太極拳的意識問題。這是值得我們研究和探討的。

意識問題是太極拳的首要問題，所有，太極拳理論無不強調以意領先以及意識的存在重要性。

第一，什麼是太極拳的意識

意識就是人的頭腦對於客觀物質世界的反映，是感覺、思維等各種心理過程的總和。那麼，什麼是太極拳中的意識呢？顧名思義，就是在練拳時頭腦中沒有任何思想雜念，即在未動之前，用感覺思維的心理過程，想動作的要領、方法及動作運行的軌跡。前一動作開始後，隨著運動而思考下一

動作的開始、發展和結束。這樣週期性地進行下去，直至練拳停止。這就是《十三勢行功心解》中說的「先在心，後在身」。太極拳要求用意不用力，就是用意識蓄養精神來引導動作，但切忌把意識貫注於呼吸或勁力上。

如果把意識作為呼吸的途徑，想呼就呼，想吸就吸，這樣就會出現動作凝滯，不能獲得吸則拿得人起、呼則自然沉得下也放得人出的較高技擊效果。如果把意識放在勁力上，有意識地去用力，就會造成動作僵硬。從中醫角度來說，就是周身氣阻不通，就會出現病變。所以說：「切記不可用力，不可尚氣，以致有氣者無力，無氣無力者純剛。」

太極拳的意識就是把動作的方法要領潛藏在腦子裡，然後通過大腦的感覺思維恰如其分地反映到肢體上。正是「以意領先，先在心，後在身」。

古今的太極拳理論都非常重視和強調意識問題，在太極拳中一切要求以意領先。所以，我們必須加強意識的培養，使太極拳的技術得到進一步的提高。

第二，意識的作用

意識的作用可以從兩方面來談。

從健身的角度看，太極拳治療疾病的效果很大，這已是實踐證明了的，這裡不一一贅述。在太極拳運動中，因為大腦神經都集中在動作中（意識引導動作），運動神經的興奮性高並且壓倒疾病的神經興奮性。久而久之練習，機體內病神經的興奮性被驅逐、被抑制，所以，疾病的活動範圍逐漸縮小。太極拳運動除肢體活動外，最重要的是使神經系統得到鍛鍊。神經系統除了有運動感覺機能外，還有所謂營養機能（營養神經），影響的機能內的新陳代謝調節各個組織和

器官的營養，對於機體的活動能力具有重大的意義。神經系統這一機能在運動中具有特殊意義，因為在運動時身體的機能旺盛，這就更需要加強所有器官和系統的營養，使組織以及周圍環境間化學變化和新陳代謝得到增強。

太極拳治病和健身之所以有顯著作用，就是意識與動作相結合的練法是密切聯繫在一起的，可見中樞神經系統功能性刺激和積極的訓練，有助於使被疾病興奮所抑制或衰退的功能重新得到興奮，從而調節各個系統的功能達到治病、健身的目的。

從技擊意義來說，意識的存在與否，關係到雙方勝敗的生死問題。在練拳時，要有意識地假設與對方準備交手時先至對方，每每在盤架後，全身血液循環加強，局部皮膚時常有小蟲緩緩爬行之感，手指肚有細汗微微滲出。這些現象就是「以意領先，以意運臂，以氣貫指」。以意領先的主要作用是使競技中肢體（接觸點）感覺更加靈敏，從而使「後人發，先人至」獲得成功。另外，在推手中如果準備發放者的意識深而遠，就能準而狠地將對方發放出丈外。然而，具備了一定的身體條件而沒有進攻將對方打敗的意識，那也是無濟於事的，所以，太極拳的意識所在是非常重要的。

第三，如何用意識指導實踐

前邊已經講過什麼是意識，那麼，如何用意識指導實踐呢？先不妨從外因到內因由表及裡地建立所意識部位的意識感覺，做一些進行放鬆的意識練習。例如：甲方對乙方進行語言刺激的意識練習，乙方隨意站立聽到甲方的語言，進行自我暗示，甲方用誘導性語言刺激是：兩腳開立→兩目微閉→兩肩放鬆→兩肘放鬆→手腕五指自然放鬆→涵胸收腹→

臀部內斂→腰胯放鬆→兩膝自然伸直。這樣往返 1～2 次使乙方進入安靜狀態，並使其有前後搖晃之感，這就達到了周身放鬆、不偏不倚的目的。

在誘導性語言刺激中聲音要柔緩，速度要稍慢一些。這樣由外界誘導性語言刺激訓練，對自己內意識形成的過程還必須在練拳中逐漸強化，使其形成「自動化」，在懂得了太極拳基本理論的基礎上，用意識引導動作。

譬如：太極拳預備勢是兩腳開立，與肩同寬，兩臂自然垂於體側，頭正、眼平視，這僅僅是外形的要求。而意識的要求則是從上到下用意識來蓄養精神，下頜微收，虛領頂勁，沉肩墜肘，指鬆如戳地，兩臂微微內合，胸肌鬆弛，不要挺胸努氣，能涵胸自能拔背，做到脊背舒展自然腰胯放鬆，裹襠溜臀，尾閭中正，兩膝自然伸直。透過自上而下的意識引導，使其周身放鬆，輕靈、敏感能力增強。

在盤架子過程中，時時處處也能用意識來暗示自己。從身體內來講，全身放鬆，氣沉丹田，時刻都在蓄勁，含有技擊的意念；從外形來看，動作輕鬆，變化圓轉自如，精神內斂，穩如泰山。

盤架子中努力做到有人若無人，無人人打影。相反，如果沒有意識的引導，盤架子中就會出現盲練，失掉了拳架中一招一勢真正的技擊意義，精神萎靡，似如木雞，動作形式化或動作與意識無關，出現輕飄浮散或是動作僵硬，若牽一發而全身皆動的現象。

故此，太極拳要求用意不用力，全身鬆開，以意運臂、以氣貫指，這樣久久練之才能達到「意之所至，氣即至焉」。也正像拳諺所說「意到則氣到，氣到勁自到」。因而，練習太極拳從始至終必須思想集中，用意達身不滯心，

以心至身，這樣不斷地強化自己內意識，久而久之，練習自如，意到身到勁自到，粘之則發。

第四，怎樣進行意識練習

太極拳的動作在意識引導下進行，也就是在大腦的支配下活動。但是怎樣才能進一步的加強意識，使其真正符合「意動身隨，勢勢存心揆用意」的練拳原則，我們不妨從動靜的兩方面來練習。

（一）樁功——站樁

站樁就是沒有一招一勢的活動形式，是一套固定不動的拳架子。練習時就是從拳路中隨意拿出一個動作，擺好姿勢，固定不動，用意念指導動作。如左「抱七星」，左臂前伸，右臂輕輕扶按在左臂上豎頂，胸涵而不縮，擴大胸圍，兩肩微向內扣呈圓背，溜裏臀部，使力量全部下達到支撐腿上。這時試想是否做到上肢鬆勁，上體涵胸拔背，上下貫串一氣，尾閭中正神貫頂。此時，應把意識集中到左臂上，胸中感到豁然寬廣，視野擴大，好像胸有成竹，隨時都有不黏則罷，一粘即發的思想意識。這樣的練習一則提高意識的能力，二則增強了下肢力量，使其在盤架子中周身鬆沉。

（二）專門性練習

太極拳的每個動作都有它的技擊意義，在推手或盤架子中，如果用意淺或丟掉深而遠的意識指導，就會出現欲發（放）而發（放）不成，或者只是膚皮蹭癢，打不中敵方，所以要用意養蓄精神意識來引導動作。

在初學太極拳時，因為不懂技擊的意義和方法，故此要結合套路中的動作培養自己的意識，也就是在未動之前先想動作，隨之，運動之後邊做邊想下一個動作。譬如做倒撵猴

吳氏太極拳詮真

時，在未推掌之前，先想推掌動作，隨之再做推掌動作，又在推掌開始時想下一個倒攆猴的動作，由虛到實，由左到右，這樣連綿不斷地想與做相結合，就把意識與動作結合起來，使意、氣、勁三者合而為一。

隨著動作的熟練，用意也就能逐漸細致起來，隨著動作的變化而不斷使意識深刻化。用意識指導手臂和各個部位的著力點（接觸部位），逐步做到以意運臂。在這個基礎上練拳時，要結合技擊方法用意，要像拳諺所說：「有人若無人，無人似有人。」進行假設性而含有技擊意義的練習，根據技擊技術的原理，用意識引導手臂的各個著力點的轉換，全神貫注，以意領先，這在太極拳推手中是十分重要的。

太極拳經說：「在意不在氣，在氣則滯。」這就是說，氣的惰性未免還是大，不如意的靈活。意的靈活性究竟有多高呢？可以說幾乎可能無窮之大，因為它的惰性幾乎可能等於零。所以說，太極拳最著重的就是虛實的變化，每一動都要有虛實，一處有一處的虛實，處處總有一虛實。虛實的變化都是由意識的轉換，即有意所注者為實，否則為虛，此時之虛並非無氣，只是無意而已。

第五，意是怎樣運行的

太極拳中所用的意，它的運行立體路線亦是走的太極圖（如太極圖所示），很像一個鋼球或棒球上的接合縫。同時，太極拳的一動就有一個圓圈。在這個圓圈當中又要分清虛實，所以「意」一動也就要成一圓圈，而這圈是根據王宗岳說：「往復須有折疊，進退須有轉換」的這句話，由實踐則形成了太極拳所獨有的特點。現以俯視圖說明如下：

太極圖 　　　　　　　　太極俯視圖

　　圓中Ｓ形掉頭，即所謂折疊處，圓周上小圈即轉換處。實際上轉換小圈的數目並不一定（如太極俯視圖所示）。

　　所謂意的路線就是波頭的路線，由俯視圖所見。在每一瞬間，波頭對上或下，左或右，前或後的三個方面，都有不同程度的推動力。這種推動力，接著便傳遞到相應的氣脈中去，從而使這個氣脈也反映了和這種路線相仿的虛實變化。這些虛實變化又由無數脈絡，最後在骨肉上反映出來。由於意的靈活具有無窮的可能性，而且再也沒有任何東西可以比得過，所以實際上已不需要，你也不能再在虛實變化的策動力方面加以任何改進了。不過，若是再提高一步的話，那就是乾脆連意的策動也一並取消。這又是怎麼說呢？老子說「復歸於自然」，便是這個境界。

　　歸納起來說，關於虛實的初步練習，實際上完全是重心轉移的問題。中級階段的虛實開始和氣結合起來了，也就是變成了中氣轉移的問題；到高級階段，在重心和氣方面，幾乎都可以保持平衡了，只是在心意和勁頭方面來分虛實。最後，不分虛實而自有虛實，方為最高。至於人的心意比電磁

反應當然還可能靈活到無數倍，實際上也沒有任何人工的調整裝置能夠趕得上。問題只是在於如何把被調整的氣和骨肉逐步跟上去。

第六，左起右落的蹻維變化

一個螺絲釘朝右轉便降下去，朝左轉便升起來，這就是左起右落。螺絲釘為什麼要做成這個樣子呢？因為一般人做事都用右手，而右手這樣轉時，便覺順遂得力。這又是什麼道理呢？很多人會以為這不過是習慣，假如從小左手用慣了，還不是一樣嗎？實際上，也確有少數人從小就用左手拿筷子的，甚至還有用左腳踢球的呢。其實這不完全是屬於習慣，這主要是人身內的中氣向左或向右旋轉時，有著不同的效果所致。男的右轉時為開為蓄、左轉時為合為發，女人則反之。使用左手左腳到底還是少數。這種規律，每個人都可簡單地試驗來證明，除了轉螺絲之外，也可以用左手或右手，反覆地抽回來打出去，就可以明白哪隻手比較得勁了。這就是中氣轉動方向，對於用勁的性質有著絕對的決定作用，也就是左右對起落有個絕對的關係，而不是相對關係。但是一般人也許還感覺不到中氣的活動，也就一時難以理解。從中國古代有關醫療或氣功的書籍中，便可見到「男左女右」「男則左轉、女則右旋」等等的說法。

這個規律雖然早被發現，且又記載得如此明確，但由於只有極少數人留意到它，而且，也只有更少數的人能夠從自己的身上求得證實，所以它幾乎一直是默默無聞的。如要教人承認這個規律，最好請他自己練功夫，練到某個程度，自然就心領神會，而不需任何解釋了。正因為一般人都易於把左右的活動看成是完全相對的，所以這個規律在練功夫方面

就顯得特別重要，必須把其搞清楚。

中氣在丹田內做向左或向右的旋轉時，它為什麼會表現出不同的效果來呢？這就是由於主宰一身左右之陰陽蹻脈的作用。蹻脈之所以稱為蹻脈，因為它有個與眾不同的特點。例如中氣向前轉，會對前面的任脈起推動作用；中氣向後轉，對後面的督脈起作用。但對蹻脈來說，情況就不同了。

對男人來說，中氣向右轉時，並不是對右邊的陰陽蹻脈都有推動力，而是根據中氣本身左起右落的自然規律，以及蹻脈陰升陽降的特點，只對其中的陽蹻有所推動；而且還不是只對右邊的陽蹻有推動力，對左邊的陽蹻也有推動力。同樣，中氣向左轉時，不僅對左邊陰蹻有所推動，同時對右邊的陰蹻也有推動力（以上情況只在練拳到高級階段時才能自覺地完全如此；在初步時，中氣在丹田內還不能有意識地進行轉動，即使有點作用，也只和一般人一樣是屬於自發性的；在中層開始時，中氣只是晃動，一邊實，一邊空虛，即有一邊空虛，也就談不到任何作用了）。

對陽蹻的推動效果，就使得手足陽脈變實，陰脈變虛，而成為開或蓄的過程；對陰脈的推動就使得陰脈變實，陽脈變虛，而成為合或發的過程。練拳的同時，當然還有任督二脈開合的作用。至於和蹻脈近於並行的維脈的作用，在此可以稍微說明一下。

維者，維持調和之意。例如，練螺旋勁的鬆緊，在一個開或合的過程中，往往有兩三個轉換或波動。由於維脈天生有一種「阻尼」作用，在「氣壓」激增時，起一種節制作用，而在其衰退時，則起一種遲滯作用，這就使它可以拉平波動，而使用勁平衡起來，很像電氣回路中濾波器電容的作用。中氣雖然對維脈也有直接聯繫，但是維脈還是作為蹻脈

的助手而進行工作的。氣的開合情況很像一個氣球，開時「支撐八面」如球的鼓起，對外有吸收的作用；合時「專主一方」如氣球之放氣，對外有衝擊的作用，這便是武術上「引進落空合即出」的原理。

　　在練拳中應如何逐步配合利用這個「左起右落」的規律呢？在這個規律的配合中，主要有一個問題，就是在架子的動作上所有的左右虛實，對於蓄發的關係往往不得不和這個規律相矛盾；另一方面，由於練氣程度的限制，要有意識地利用這個規律，也必須等到最後「丹田氣轉」的階段才行，而要充分發揮這個規律，則須等到蹻脈打通循環以後才行。我們仍舊按練氣的三個程序來討論這個配合的問題。

　　第一步，「練精化氣」的階段。在氣的方面，所練的是任脈的上、下提放，這和丹田旋轉的距離不遠，還談不上由丹田發動蹻脈的問題。在虛實方面，這時主要是重心的轉移問題。重心轉移只能根據架子的需要，不能根據「左右起落」的規律，若是一定要根據「左起右落」的規律來練，有時就不能利用重心的轉移來變化虛實了。

　　第二步，「練氣化神」的階段。在氣的方面，所練的是任督脈的循環和丹田的晃動。其中丹田的左右晃動對蹻脈是會有較大推動作用的，但這種作用只能為打通蹻、維脈打下基礎，還不能使蹻脈發揮正常的作用。比如中氣右晃時，其效果和右轉而開是顯然不同的。右晃時，右實左空，右邊的陰陽蹻脈便會全都充實起來，而左邊全都成為虛空，這顯然就不能達到開的效果。在虛實方面，主要就要靠這種氣的晃動來分，其對「左起右落」的規律所造成的矛盾，也和第一階段相似。假如一邊全實，一邊全空，並且是百分之百的晃動性質，那麼在左右轉變時，可以說是毫無開合作用的。實

際上當不至此。在第二步向第三步過渡時，丹田氣便能轉了，這就開始要打通蹻脈的循環，發揮出它的「陰上陽下」的特點，以便主要依靠蹻脈，進行以氣運身，可逐步地由開合造成左右、前後的活動，而不再是由左右、前後的活動來造成開合。從而，也就可在虛實變化中保證不偏不倚了。

第三步，「練神還虛」的階段。在氣的方面，各路氣脈，包括蹻脈在內，都逐步走成循環，丹田氣也能逐步轉成了立體的太極圖路線。在這個階段裡，丹田氣向右、向下、向後轉時，對於也向下走的陽蹻脈有助長作用。同時，向後面轉時，雖然有向下的趨勢，但因尾閭不通，加以吸提的作用，反而向上時督脈起推動作用，於是全身就造成了開。丹田氣向左、向上、向前轉時，對於邊向上走的陽蹻有助長作用，同時向前面轉時，雖有向上的趨勢，但因手足發勁，氣都上走陰蹻，加以呼吸的作用，故任脈氣仍降至丹田，全身就造成了合。此外，丹田氣本身也有個「右開左合」的特性，便也成為推動督脈而吸引任脈的主要原因之一。

第七，張與弛的關係與作用

王宗岳在他的拳論中說：「蓄勁如張弓，發勁如放箭。」所謂蓄勁、發勁，正是一張一弛。張弛二字偏旁都從「弓」，可知是開弓射箭的意思。

太極拳所講的「一開一合」，就是一張一弛。說到一開一合，便要懂得意、氣，若只從身形外面來看，就不免造成誤會。比如「弓」，它的一開一合、一張一弛是相符合的，外形上一開一合，內力上便正好是一張一弛，故按外形可辨其張弛。但對人來講，比「弓」要複雜些，外形開合，內力張弛，就不一定都是相符的了。人身的張弛不以外形為準，

而主要是以中氣或勁力為準的。勁和氣是不可分割的，氣在哪裡、勁就在哪裡。練拳中一吸一呼或一蓄一發時，中氣便一開一合，身體就一張一弛。所以蓄勁時不論身形開合，都稱開勁，同樣的，發勁也都稱合勁。開時如離中虛（☲），外實內虛；合時如坎中滿（☵），外虛內實。內家拳意氣為上，不重外面，所以徑說開合不說張弛，如按意氣來說，開合和張弛也是一致的。

但初學拳時，不可能馬上就結合到氣，而只能先從事身體運動，開合難分，張弛易明，所以不如先談張弛問題。有人問「鬆開」不就是全身放鬆嗎？為什麼又要一張一弛呢？

首先談放鬆問題，試想全身放鬆後，除了就地躺下之外，還有什麼其他可能呢？練拳既是一種運動，也就必須一張一弛或說一緊一鬆，只鬆不緊要躺下，只緊不鬆要僵住，其理甚明。其次，這句話是在解釋「用意不用力」這個要點時說的，因此，要徹底了解這句話，就必須全面地研究「用意不用力」的解釋，方才不致誤會。

不難看出，全身鬆開的目的是「不致有分毫之拙勁」，以便「輕靈變化、圓轉自如」和「意之所至，氣即至焉」，於是得到「如綿裹鐵，分量極沉」之真正內勁。可見，全身鬆開是一張一弛中的總要求，而放鬆卻只是一個「弛」。其實只弛不張就會造成軟弱無力的後果。「弓」要用時先要上弦，這在練拳也是一樣，必須「上著弦」，不能盡量放鬆，否則就沒有彈性了。主張全身放鬆的人顯然會搞錯，而且練法正好相反，不但不上弦，而且可能大大放鬆，只要仍舊站得住就行。這種張得不足而弛之太過的練法，最多只能造就一張軟弓，只在部分範圍內才具有弓的彈性。

拳論云，「氣以直養而無害，勁以曲蓄而有餘」，才是

正確的要求。此練法和放鬆的練法相反，但要求不斷提高強度，爭取做強弓硬弩。故在張的方面採取積極態度，只要彈性夠，盡量張好了。張、弛時要注意，必須留幾分勁，因為弛過度時，身便散亂了。當然，在弛的方面也要發展，以擴大適應性。重點仍應注意張的方面。

張的幅度是個重要問題。依據上述意見，主要是個力量的幅度，而不單是距離的幅度。再拿弓來講，其張弛幅度最大時，射箭也最遠，但這個幅度在張和弛的兩端不免要受限制，張到某個程度時會折斷，而弛到某個程度時又會散亂，因此，這個幅度也就被限制在折斷和散亂的中間。在這中間一般距離內，不論是張或弛，弓體中力的分布都有一個總的特點——均，也就是在每一瞬間，弓體中任何一點張的力量都是相等的，而且整個弓體在張弛過程中，每一點張力的增減率也都相等。在空間和時間的分布上，張力都很均勻，這便是彈性物體的共同點。反過來說，若想保持彈性，就一定要注意「均」的問題。

練拳當然要比開弓射箭複雜得多，但實際上完全可以由同樣的概念來理解。因此，為了達到理想的效果，拳必須力求在均的條件下有最大的張和弛的幅度。

說到這裡，我們把「均的條件下有最大幅度」的原則結合練拳來研究一下。假定是某一張固定的弓，其均勻程度和幅度是固定的，因而其強度（即最大的張力）是固定的，或是硬弓，或就是軟弓。但對某一個固定的人來說，他的均勻程度和幅度卻是可以變化的，而且練拳的基本目的也就是為要改進均勻的程度，以求成為一張可硬可軟的弓。

那麼，在練拳中，應該先求均勻還是先求大幅度呢？這就要因人而異了。比方年輕人身體彈性好，就可以多練練幅

度；年紀大的和體質弱的則不妨練練均勻，再在較均勻的情況下穩步地增加幅度。實際上在任何事物的發展過程中，均勻只是一個暫時現象（某一條件下的均勻），而不是經常現象，練拳當然也不會例外。增加幅度破壞均勢，再取得均勢，其最後目標還是均。

第八，勁與力的區別

上面所談到的「均」乃為天下之至理。可以拿來作為「內勁」的注解。科學家在實驗室中把鋼鐵等金屬加以特殊處理，使它們的組織變得更均勻之後，它們的強度便能增加到幾百倍甚至一千倍以上。或把食鹽這樣稀鬆的物質，冷卻到近於絕對零度，使它們的組織變得均勻後，它們的強度便也可接近於鋼鐵。所以從科學實驗來看，太極拳的發勁「如百煉鋼、何堅不摧」，也不是誇大其詞的。

外家拳和內家拳有一個本質上的共同點，即兩種拳都是以一張一弛來運動的。但也有一個本質上的不同點，那就是內家以張為蓄，以弛為發，即所謂「蓄勁如張弓，發勁如放箭」。而外家拳則「以弛為蓄、以張為發」，正好相反。

總之，不論什麼運動，脫離了一張一弛的規律是絕對無法進行的。而且，根據人身的自然規律，還總是在張時吸氣，而在弛時呼氣的。我們為了便於說明問題，就把凡是配合呼吸和全身統一的用力都稱為勁，弛時呼氣便是內勁，一張一弛輪換而行，一內一外互為其根，可見決無外勁脫離內勁，也無內勁脫離外勁，關鍵問題只是在於起作用的是哪一種勁。用內勁作為發勁的稱為內家拳，用外勁作為發勁的便稱為外家拳了。所以，內家拳並非只有內勁，而只是以內勁為用罷了。外家拳正相反。

根據上述原則，我們把不配合呼吸或不統一的用力都直接的稱為拙力。它使人們的運動不協調，或使各部分力量互相牽制和抵消，這樣運動的效率當然就很差。例如舉重，一般初學的人就屏住氣往上舉，不但吃力，並且不討好，甚至還會扭傷。一般人在小孩時期的用力相當協調，也就是所謂整勁，漸漸成長後，在勞動或運動中培養成局部用力習慣，以後就不容易改掉了。在練拳中，所以要「用意不用力」的原因，便是要防止這種條件反射的局部拙力，而不是絕對不許用力。因此，談到用勁，便首先要克服局部用力的習慣，而這是很不容易的。

　　按外勁或內勁的本身來看，它們都是配合呼吸的用力，這算是勁，分不出彼此有什麼優劣。但如結合某種運動的具體目的來看時，就可以比出優劣來了。例如舉重，按這種運動的目的來看，顯然外勁就占了絕對優勢，你想把石擔往上舉時呼一口氣，那能行嗎？當然不行。一呼氣全身一鬆，石擔就有往下掉的可能，所以往上用力是不能呼氣的，呼氣是不合理的。再如打夯、推車，這就必須用內勁才行。

　　人們在打夯時，總是唱起號子，以便加一把勁，這就是因為他們用勁時總是呼一口氣，若是用「悶口勁」來打夯，當然也就會不得勁了。還可以在物理概念上來說明一下內勁在武術上的合理性。

　　如前所述，所謂內勁就是以弛為用、以張為蓄的用力方式。於是從能量的變換上說，張就是能量的積蓄過程，弛就是能量釋放過程。如果需要一種頂勁、抗勁，如耕地、舉重等，就應在張的過程中起作用。能量的增加引起了張力或壓力的增加，於是就克服了阻力而做功。但如果需要的是一種打擊力、推動力，如打鐵、射箭、開炮等，就應在弛的過程

中起作用，能量釋放的結果就使鐵錘、箭或炮彈得到必要的加速。因此，在技擊上講，用內勁就像開炮、射箭的推動力和打鐵錘的打擊力。用外勁則多呈現出頂撞或相互對抗的局面，最後是力大者勝。

內勁的張弛蓄發，初練時比較粗糙，即所謂直來直去，不能持久，有停頓，身體上也會發生凹凸和缺陷。進一步即須曲中求直，圓轉運行，在一張一弛的過程中力量雖在不斷地變化，但速度仍可保持均勻，全身亦可始終保持鬆開，以滿足太極拳的原則要求。

根據簡單的物理概念就可知道，在各種運動中，只有圓圈運動才能在外力變化的作用下仍可保持均勻的速度，而且也正是由於圓圈運動的離心力和向心力的作用，才可使人身一直保持鬆開狀態。至於太極拳所謂「四兩撥千斤」和「以靜制動」，更是捨掉轉圈便不可能了。

最後我們說，練拳的懂勁與否，主要的考驗就是對敵。下面就按一般常見的對敵方式，順次說明用勁的粗細。

最粗的要數鬥牛，基本上都是拙力。其次是各種摔跤，在鬥牛的基礎上已經有了一些變化，而且其中也有粗細之別，如果是硬把人扳倒，這是外勁比較粗；如果能爽快地把人摔出去，內勁就比較細了。

再其次是拳擊和擊劍，已開始講究步法和利用體重了，但一般仍以外勁為主。然後便是少林拳，其身法靈便，拳沉腳重，歷代都不乏高明之士，可是大都還缺乏貫通而流於駁雜，以致仍難越出「手快打手慢，有力打無力」的範圍。所以欲達到「豈以力勝，快何能為」的程度，只有真正練好太極拳才行。一旦練到相當細膩的境界後，自然就會明白前人所言不虛了。

第六節　太極功法的陰陽哲理

縱觀宇宙空間，從宏觀天地到微觀世界，都有渾然太極之理。古人云：「太極者，無極而生，陰陽之母也。」

的確，如果我們仔細觀察，細心揣摩，形形色色的物質世界，無一不處於陰陽動靜的運動中，因此用陰陽哲理來剖析某一特定事物的始終，就一定會抓到事物的本質。同樣，用陰陽哲理來指導實踐，也一定會理為吾用，成事圓滿。

目前流傳於世的太極拳派式很多，有關太極拳的理論論述也不少，但是，萬變不離其宗，集諸家百說於一理，我想是否可用以下幾句話來概括之，即「頭頂太極，懷抱八卦，腳踩五行」，應該是太極拳的盧山真面目。

俗話說「天下把式是一家」。就理論上，任何拳術講究動靜分陰陽，變換循八卦，運行軌五行，這豈不是任何武術運動的普遍規律嗎？為此，本節就是想從武術正宗上來探討一下太極拳的理論問題。

（一）太極要義

老拳譜上講：「太極本無法，動即是法。」這種觀點，應該是武術運動的普遍真理。就太極拳這個特定事物來講，因為太極之初廓然而無象，動則分陰陽，陰陽即為太極。例如：盤拳之初的預備勢，其體象為清心寡慾，渾然無象，實際上這就是無極，由動才變，變則生陰陽，陰陽為兩儀，兩儀由太極而生。所以說，太極是無極而生，陰陽之母。至於拳譜所指之法即寓陰陽孕生之哲理。同時告訴人們，太極拳在技擊過程中，沒有固定招數，只有在動靜陰陽中，才能形

成某一特定條件下的種種法則，而任何法則的精髓，千變萬化也決不會離開陰陽。大到無限的多維空間，小到不可再分的幾何學上的一點，每動有每一動的陰陽虛實瞬間，每處有每一處的陰陽虛實變換。由體到形，由表及裡，無一違背陰陽之理。所以說，太極拳體用演練者，頭腦中時刻應該想陰陽，每動必須循陰陽，否則枉下工夫終生，到頭來還會是瞎子摸象，談所非談，用所非用。

（二）太極八法要義

拳譜上常見太極十三勢之說，在理解中，有人把十三勢說解成十三個姿勢，這是不正確的。

實際上太極十三勢是十三種方法，這就是我們平時所講的掤、捋、擠、按、採、挒、肘、靠、進、退、顧、盼、定。其中前八字是八種手法，後五字是五種步法，即俗稱八門五步，或稱八卦五行，都是指這十三法。

前文提到，懷抱八法，也就是指八種手法，而這八種手法又與文王八卦方位圖有嚴格的四正四隅對應關係。

太極拳理屬內家拳種。因此，八卦方位與人體對應各有其竅，而每竅在人體經絡臟腑中又各有其位。這樣在太極拳運行中，以意引氣，按竅運身，意到氣到，氣到勁到，這就是太極拳內練要義的根本所在。實踐證明，太極拳久練得道者，不但在技擊上可出奇效，在保健上也會起到袪病延年的效果。

為了使讀者確切了解太極八法所屬經絡臟腑竅位，與八卦的對應關係，現按八法順序詳述如下：

1. **掤**　在八卦中是坎，中滿。方位正北，五行中屬水，人體對應竅位是會陰穴，此穴屬腎經。八法中此字主掤勁。

2. **挒** 在八卦中是離，中虛。方位正南，五行中屬火，人體對應竅位是祖竅穴，此穴屬心經。八法中此字是挒勁。

3. **擠** 在八卦中是震，仰盂。方位正東，五行中屬木，人體對應竅位是夾脊穴。此穴屬肝經。八法中此字主擠勁。

4. **按** 在八卦中是兌，上缺。方位正西，五行中屬金，人體對應竅位是膻中穴，此穴屬肺經。八法中此字主按勁。

5. **採** 在八卦中是乾，三連。方位隅西北，五行中屬金，人體對應竅位是性宮和肺俞兩穴，該穴屬大腸經。八法中此字主採勁。

6. **挒** 在八卦中是坤，六段。方位隅西南，五行中屬土，人體對應竅位是丹田穴，此穴屬脾經。八法中此字主挒勁。

7. **肘** 在八卦中是艮，覆碗。方位隅東北，五行中屬土，人體對應竅位是肩井穴，此穴屬胃經。八法中此字主肘勁。

8. **靠** 在八卦中是巽，下斷。方位隅東南，五行中屬木，人體對應竅位是玉枕穴，此穴屬膽經。八法中此字主靠勁。

上述八個字的卦、位、體三者之對應關係可由下頁圖表示之。

（三）太極五步要義

太極五步是太極十三總勢中的五種步法，前文中提到腳踩五行，就是指進、退、顧、盼、定五種步法。這五種步法同樣也對應著人體經絡臟腑的有關竅位，同時也對應著天之五行，即金木水火土。現將其對應關係分述如下：

1. **前進** 在五行中屬水，方位正北，人體對應竅位是會

陰穴。此穴屬腎經。

2. **後退** 在五行中屬火，方位正南，人體對應竅位是祖竅穴。此穴屬心肝。

3. **左顧** 在五行中屬木，方位正東，人體對應竅位是夾脊穴。此穴屬肝經。

4. **右盼** 在五行中屬金，方位正西，人體對應竅位是膻中穴。此穴屬肺經。

八法八卦圖

5. **中定** 在五行中屬土，方位正中央，人體對應竅位是丹田穴。此穴屬脾經。

上述五步的五行、體、位對應關係可由下圖表示：

（四）天干地支要義

以上講了十三勢與八卦、五行與人體穴位之間的對應關係。從對應關係中，我們可以看出十三勢功法在保健和技擊上的意義。因為功法在人體有穴，所以十三勢行功時，實際上就是循經內練，這樣必然會使人體的氣血流通無滯，從而起到祛病延年的保健效果。

前文提到，太極十三勢是

五步五行圖

十三種方法，這裡所指的方法，究竟與理論所講「太極本無法，動即是法」有什麼內在的聯繫呢？這是一個很值得討論的問題。前文提到「太極由動而生法」，所講的動，在太極運行中就指意動；所講的法，實際上是在意念引動下陰陽產物，在技擊中也可以說是捨己從人、後發先至的聽勁反應。總之有勁時才生陰陽，有了陰陽才能產生出基本方法中的某一特定方法。不從時間和空間的概念來描述十三法的特定狀態，就無法理解太極拳的每動有每動之虛實、每處有每處之虛實的說法。我們可以把太極功的運行，看成一個在空間運行的渾然大球，球中可孕陰陽，陰陽因意動而生，而十三勢正是在大球運行中因意念引動而產生的基本方法。所以說渾然大球並無法，只有意動才生法，這就是十三勢與拳論上有關論述的內在聯繫。從整個太極功法的運行來看它是連續的，但它是從基本方法的任一特定狀態下的一個瞬間○點。

太極功法在技擊中，就勁別來看，由十三種基本方法的不同組合，可形成勁法達三十六種之多。如果我們再進一步思考，勁法的產生是由意動而來。意念如何動？勁法如何生？這是本節要討論的核心問題。

要分析這個問題，首先得從天干地支說起。天干地支本來是我們的祖先用來描述天地日月運行規律的計時符號，但是在太極拳中，天干地支又被用來描述陰陽變換和勁法產生的基本原理。

在五行統論中，天干立十，以應日象，它為天之五行。十干分甲、乙、丙、丁、戊、己、庚、辛、壬、癸，它們與五行方位之對應關係見干支五行圖：

地支十二，以應月象，它為地之五行，十二地支分子、丑、寅、卯、辰、巳、午、未、申、酉、戌、亥，它們與五

行方位之對應關係見干支
五行圖。

　　天干地支在太極拳法
中，用十天干對應人體之
竅，以應十三勢中之五
步；另用十二地支應人體
之竅位，通過六合六沖，
以應十三勢中之八法。

　　十天干與五步之間的
因果關係，由干支五行圖
可知，天干與五行之對應
次序是：東方甲乙木、西

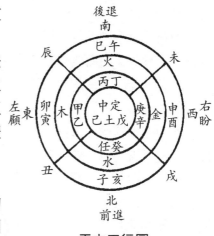

干支五行圖

方庚辛金、南方丙丁火，北方壬癸水，中央戊己土。前文講
過五行在人體都對應有竅，所以天干與五步的關係即：左顧
木，右盼金，前進水，後退火，中定土。

　　1. **前進**　　如欲前進，只要意想會陰穴，眼神朝前上方
看，身體便自然前進。

　　2. **後退**　　如欲後退，只要意想祖竅穴，眼神向前下看，
身體便會自然後退。

　　3. **左顧**　　如欲旋轉前進，只要意想夾脊穴往實腳之湧泉
穴上落，身體便會自然地螺旋著前進。

　　4. **右盼**　　如欲旋轉後退，只要右手抬至與乳平（即以拇
指和膻中穴相平），同時左手抬起至肚臍與心窩之間，而左
右兩手手心均朝下，意放膻中穴微收，眼神順左手食指往下
看，身體便會自然地螺旋後退。上述為左虛右實，反之亦
然。

　　5. **中定**　　如欲立穩重心，只要意想命門和肚臍，立刻就

會身穩如山岳。

所以說五步應五行，五行在人體中應五竅。因而五步練在內，形於外，只有內外合才能靈活奏效。

十二地支與八法的關係是由六合六沖產生的，所謂六合六沖可由六合六沖圖表示：

圖中按地支順序編號，如果規定奇號為陽，偶號為陰，則六合中每一合都是陰陽相合而互為根，而同奇或同偶不能存便為沖。

十二地支對應人體也都可歸竅。但是它與前面所講的八門五步之竅位不同，前者有形的指出了四正四隅八方的固定符號。而十二地支與人體竅位之對應，完全是

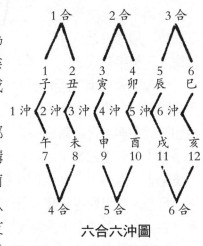

六合六沖圖

由意念的變動和想象所產生的結果。正因為有這種意念活動，與意想中的穴道合成相沖就產生了太極八法諸勁。為使讀者進一步了解其中的要訣，現將十二地支對應人體穴道之分布情況說明如下：

子在腰（命門或會陰穴），丑在胯（環跳穴），寅在腳（湧泉穴），卯在背部（夾脊穴），辰在肩（肩井穴），巳在手（勞宮穴），午在兩肩中間（祖竅穴也叫玄觀），未在肩（肩井穴），申在手（勞宮穴），酉在胸（膻中穴），戌在胯（環跳穴），亥在腳（湧泉穴）。

由文中可以看出，子、午、卯、酉各作一支固定不變，肩、胯、手、腳作兩支，原因是沖合變化隨重心轉換而變化

吳氏太極拳詮真

和轉換。除子、午、卯、酉不變外，餘者各干也因重心變換而換穴位。例如：重心在右腳時，辰在右肩，未在左肩，丑在右胯，戌在左胯，巳在右手，申在左手，寅在右腳，亥在左腳。反之類推即可（詳見圖）。

右重地支分布圖

由地支分布圖可以看出，重心的轉換並不影響子、午、卯、酉，就是所說的四正，其餘各支都因重心轉換而變換，這實際上就是四隅。

在太極功的運行中，重心是由意動而

左重地支分布圖

變換的。而重心的變換全過程，實際上就是在意念引動下由地支的六合六沖來完成的。地支的六合完成，重心的轉換也就完成。六沖實際上也就是隱含在六合之過程中。合是地支相結合，沖是地支相排斥。又因地支在人體對應有竅，所以合與沖的過程，就是在意念活動中人體的穴位相合和散的過程。但是，不要忘記開合是陰陽，陰陽必須互為其根，否則孤陰不生、獨陽不長。而六沖六合就是陰陽，這個陰陽消長

過程就是意念引導下的地支沖合過程。太極功法的八法五步正是由地支的不同合沖而產生的。

1. **掤勁** 掤勁是由地支中子與丑相合產生。例如：重心在右，意念就想命門穴與右環跳相合，掤勁便會產生。反之亦然（以下類推、不再贅述）。

2. **捋勁** 捋勁是由地支中午與未相合產生的。例如，重心在右，意念就想祖竅穴與左肩井相合，捋勁便會產生。

3. **擠勁** 擠勁是由地支中寅與卯相合產生。例如，重心在右，意念就想夾脊穴與右湧泉相合，擠勁就會產生。

4. **按勁** 按勁是由地支中申與酉相合產生。例如：重心在右，意念就想膻中穴與勞宮穴相合，按勁便會產生。

5. **採勁** 採勁是由地支中戌與亥相合產生。例如：重心在右，意念就想右環跳與右湧泉相合，採勁便會產生。

6. **挒勁** 挒勁是由地支中寅申或巳亥相沖而產生上挒和下挒之勁。例如：右手心朝上時，意念就想左腳的腳心（湧泉穴）向後蹬地，這樣就產生了上挒之勁；右手心朝下時，意念就想右勞宮穴與左湧泉相合，這樣，下挒勁便會產生。

7. **肘勁** 肘勁是由地支中辰與巳相合產生。例如：重心在右，意念就想右肩井穴與右勞宮穴相合，肘勁便會產生。反之亦然。

8. **靠勁** 靠勁是由地支中辰戌或丑未相沖而產生。例如：重心在右，意想右肩井穴與左環跳穴相合，這叫辰戌相沖；重心仍在右，意想右環跳穴與左肩井穴相合，這叫丑未相沖，前者為肩靠，後者為背靠。

從以上所講的天干地支與太極十三法的因果關係，我們不難看出，太極功法的鍛鍊都是由意念導引通過人位竅位的沖合完成的，因而沖合的完成過程，也就是太極十三總勢的

鍛鍊過程。目前雖然流派很多，套路也長短不一，但是萬變不離其宗，誰也沒離開太極十三總勢，即陰陽、八卦、五行功法。讀者到此一定會領悟到，太極功的運行過程，實際上就是六合六沖的反覆變換過程，所以說太極本無法，或太極渾身都是手，這裡所闡明的哲理就是陰陽哲理，而在體用中的具體意義是指太極拳運行中，每一瞬間，每一點，都會因動而生法，有法即出勁。太極盤拳所以要慢，慢在意念要把六合六沖在體內不斷變換，練時慢，用時會因意動生法，反應驟然，攻防永在人先。

為了使讀者能把上述心得要訣用於盤拳實踐，下舉一例可與讀者共享，為體用實踐證明沖合要訣。

例如右抱七星，六合是這樣形成的，以右實腿為一條直線，作為六合的集中點。六合開始拿子（腰）與丑合，即腰與右胯相合之後，均往右腳心位置上集中。接著寅與卯合，以右腳與脊背相合之後，也往右腳那裡集中。以下類推。如辰（右肩）和巳（右手）相合，即右手抬起使拇指與心口窩前後對正，手心朝前；午（祖竅）和未（左肩）相合，即用意想左肩，眼神仍保持向前平視；申（左手）和酉（膻中穴）相合，即左手向前上方抬起，使拇指與鼻尖前後對正，手心朝向前胸；戌（左胯）和亥（左腳）相合，即相合之後使左腿往前伸直，腳跟著地，腳尖揚起，這時，意念全往右腳集中，所謂抱七星式的六合便完成了。

在拳路中，因為重心又要隨意動而變換，所以六合完成也正是六沖的開始。在整套拳路中，六沖六合始終在意念引動下，陰陽互回的在不斷共存變換中，而太極功法的各種勁別，也正是在六沖六合的不同組合中孕育產生。請讀者根據上例所談，自己去揣摩太極拳的真正精髓吧！

第七節 太極拳推手動作圖解

太極推手有定步推手和活步推手兩種。推手術又有單人練習法、單搭手法及雙搭手法，還有雙手單推、雙手並用之法。但無論哪種方法，都是以掤、捋、擠、按、採、挒、肘、靠八法為基礎，分成四正、四隅的方向，配合手法循環不息地推動著。

（一）基本手法

學推手術，必須先由單人練習。掤、捋、擠、按是太極推手中的四個正向動作，也稱四正。練習時即以掤、捋、擠、按為主，用意不用力地按規則進行。待練得純熟後，便可由兩人互相對推，這就進入了學習的新階段。四正推手的姿勢如下：

（1）**掤** 面南背北站立，右手自右肋旁向前伸舉，拇指遙對鼻尖，掌心向內；兩膝鬆力，身體下蹲，右腳向前踏進一步，腳跟著地，腳尖蹺起；同時左掌向前伸舉，至拇指貼近右肘內側，掌心向前；隨之，右腳落平，屈膝略蹲，左腿舒直，形成右弓步；這時，右掌掌心轉向前方，眼看右掌食指尖；意在左掌掌心，這就是掤手（圖1）。

（2）**擠** 接上勢。步法不變；右掌以小指引導向下降落，至以肘尖相平時為度，掌心向內，指尖向左（即臂屈成90°，橫平於胸前）；同時，左掌向前移動，至腕部貼於右肘內側上部為度，掌心向外，指尖向上；眼神順左掌食指上方平遠視；重心在右腳，意在脊背。這就是擠手（圖2）。

（3）**捋** 接上勢。右掌以小指引導，向右前下方移動

圖1 掤手

圖2 擠手

圖3 捋手

至臂舒直之後，右掌心翻轉向上（托著對方的左肘），跟隨左掌以食指引導向左後上方移動，至左掌遙對左額角為度，兩掌約距離10公分，掌心均向外，指尖斜向上；與此同時，左膝鬆力，往後坐身，體重移於左腿，右腿舒直，腳跟著地，腳尖蹺起，形成左坐步；眼神注視左掌食指尖；意在左掌掌心。這就是捋手（圖3）。

（4）按 接上勢。步法不變；眼神從左食指轉移到右食指上；重心仍在

圖4 按手

左腿；同時，兩掌距離不變，鬆肩、沉肘，兩掌向下降落，向右轉動，身子也隨兩掌邊落邊向右轉動，至轉向正前方（正南）時，兩臂微屈，掌心均向下，橫於胸前，左掌與兩乳相平，右掌與肚臍相平；眼神仍注視右食指尖；意在膻中穴。這就是按手（圖4）。

圖5　單搭手（定步用）　　　　圖6　單搭手（大将用）

（二）單搭手法

　　兩人相對而立，右足各向前踏出一步，用於定步；兩足併齊，用於大将。右手自右肋旁做一圓圈運動，向前伸舉，站好坐步姿勢，兩手腕背相貼，交叉做勢。這就是單搭手勢（圖5、圖6）。

（三）雙搭手法

　　此勢如單搭手的做法，惟以另一隻手前出。各以掌心扶住對方之肘內側。四臂相搭，以兩腕相搭處為圓心，共形成一大圓，雙方各得此圓的一半，即每人懷抱著一個小圓，好似雙魚形（太極圖的陰陽魚）。這就是雙搭手式（圖7）。

（四）單手平圓推揉法

　　兩人對立，做右單搭手式。

　　（1）甲右手手掌下按乙右腕，向乙胸前推；乙屈右

圖7　雙搭手

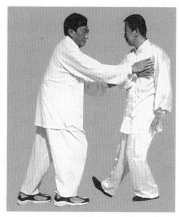

圖8

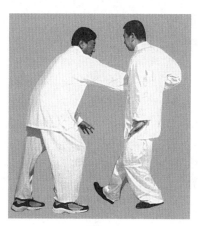

圖9

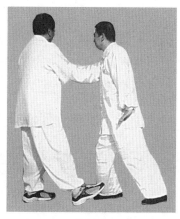

圖10

肱，手向內懷後撤，平還退揉，做平圓形，手腕經左肩下向右運行，至胸骨前（圖8）。

　　（2）乙身向左坐，肘下垂，復手貼於肋旁手腕外張，脫離甲之手腕，還按甲腕（圖9）。

　　（3）乙手再向甲胸前推（圖10）。

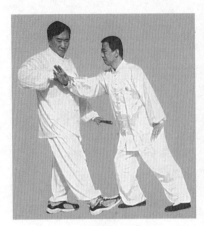

圖 11

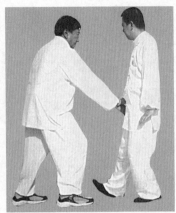

圖 12

吳氏太極拳詮真

（4）甲手退揉，也成半
圓形，循環推揉，待熟練後再
習新式。此是推手法的基本動
作，左勢與右勢同（圖11）。

（五）單手立圓推手法

兩人對立，做單搭手式。

（1）甲以右手掌緣，下
切乙腕（圖12），隨之以手
掌向乙面部前推（圖13）。

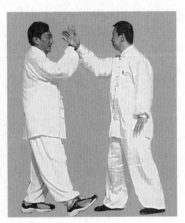

圖 13

（2）乙屈肱隨甲之切
勁，由下退揉，畫上半圓形，經右肋旁邊（圖14）。

（3）乙右手接前之動作，做下半圓形伸臂前推甲腹
（圖15）。

（4）甲身向後坐，屈右肱，手貼乙腕，隨其動作向身
側下領至肋旁做前推勢（圖16、圖17）。

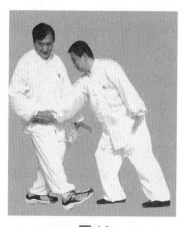

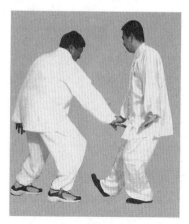

圖 14　　　　　　　　　　圖 15

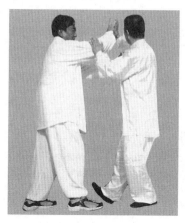

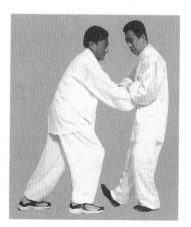

圖 16　甲掤乙捋　　　　圖 17　甲擠乙按

（六）四正推手法

　　四正是指東、南、西、北四個正的方向。四正推手是兩人在推手時，用掤、捋、擠、按四法，向四個正向週而復始地做互相推揉的運動。練四正推手時，兩人對立，做雙搭手

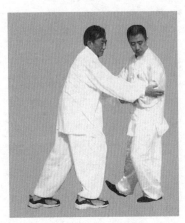

圖 18 逃手脫肘

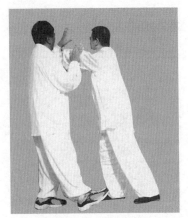

圖 19 轉腰圈掤

右勢。

　　（1）甲乙二人對用掤法。如甲掤力大於乙時，乙即屈膝後坐，屈兩臂，肘下垂，兩手分攬甲之右臂肘、腕處，向懷內右側上方将。此為甲掤乙将推手（圖16）。

　　（2）甲趁勢平屈右肱，成90°角，向乙胸前排擠，堵其雙腕，並以左手移扶其右肘內側，以助長擠力的效果。乙當甲擠肘時，腰微左轉，雙手趁勢下按甲左臂肘、腕處，使對方的力量不能上攻。此為甲擠乙按推手（圖17）。

　　（3）甲左肘被乙按著（並且腰部感覺受到按力的壓迫，不太得力時），應急將右臂上托乙之左肘，使成斜坡狀態。此為逃手托肘推手（圖18）。

　　（4）乙左肘被甲掀起，此時乙應以兩手向左前方分做弧線，向上運行，掤化甲之掀力。此為轉腰圈掤（圖19）。

　　（5）甲隨乙的「勁，用将法化之（見圖16）。

　　（6）乙隨甲的将勁，用擠法進攻。甲順乙的擠勁，用

按法破之（見圖17）。

按上述動作周而復始，循環不息的運動，這就是四正推手法。

（七）大捋單人練習八法四隅推手

（1）**掤手**　由預備勢開始。右臂由下向前上方抬起，手心朝前，至拇指對正鼻尖時，手心朝後轉；同時左手抬起，以中指指肚扶在右曲池穴上；與此同時，右腳向前邁進一步，足跟先著地，隨之腳心、腳掌、腳趾逐個落地；此時，意念想著命門穴與右環跳穴相合，右手手心轉向朝前方；鼻尖、膝蓋尖和右腳尖三尖形成垂直線；右手大拇指甲和右鼻孔前後對正，左手大拇指甲對正心口窩，橫著對正右肘尖；眼神看右手食指指甲內側，不可過高或過低；右腿屈膝為弓，左腿伸直為箭，體重全在右腿，兩腳形成右弓箭步（圖20）。

【**掤手收勢動作**】：右手以手心由上向前下方降落，再往回貼緊右膝外側陽陵泉穴；同時收左腳向右腳靠攏併齊；左手也以手心緊貼左膝外側之陽陵泉穴，兩手手心同時用相向之力並有欲將自己抱起來之意念；稍停，兩手往後移動，仍以手心托著臀部之環跳穴，並有欲將自己托起來之意念。最後，兩腳蹬地，身體立直；兩臂下垂，仍以手心貼著大腿兩側，中指指肚貼緊風市穴靜

圖20　掤手

一靜，收小腹，鬆胯提膝，散步收勢還原。也可接著做掤手左勢，其動作相同，惟姿勢相反。

（2）**擠手**　由預備勢開始。右手以食指引導，使右臂朝右前上抬起伸直，再往左前方移動，以食指指肚和左眉梢前後對正；此時左腳向前邁進一步，隨之左膝微屈，右腿在後伸直，體重在左腿，兩腳形成左弓箭步；與此同時，意想左手中指、無名指、小指的指肚依次接觸到地上似的，再想夾脊穴（脊背大椎下邊）。此時，左手脈門便會隨著身子的扭轉而自動地貼到右臂的曲池穴上。要像三腳鐵架子一樣固定住，即身體無論怎樣轉動，而它們之間都要保持貼緊，不要有絲毫鬆散。此時右手背與左手的指尖是兩個接觸點，前腳必須落在這兩個點的正當中，才會產生出一種往前衝的巨大力量，否則，擠勁便會失效。擠勁的真正威力效應，正如拳譜中所謂「擠勁係十二地支裡面的卯字，排位在東方為甲乙木，木屬直性」。發此勁至人身上，就好像木頭槍子杵在身上似地那麼厲害（圖21）。

【**擠手收勢動作**】：兩手手心均轉向下往前伸展，兩臂向前伸直後，再朝左右平分，最後兩臂放鬆自然落下，仍以手心貼著大腿兩側；同時右腳向前與左腳靠攏，身體直立、併步還原。也可接著做擠手右勢。動作相同，姿勢相反。

（3）**頂肘**　由預備勢開始，右腳向正前方邁進一步，隨之屈膝前弓，體重寄於右腿，左腿在後伸直，兩腳形成右弓箭步；與此同時，左手拇指朝天，小指向地，也朝正前方伸出，與右腳成上下垂直線；右臂鬆肩墜肘，右手由前向後折回以手心（勞宮穴）與右肩的肩井穴相合，即右肘的曲池穴與左手中指指肚（中衝穴）相貼時，想以手心觸右肩井穴。最後意想頭頂（百會穴）要上入天空，右腳心（湧泉

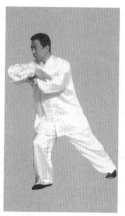
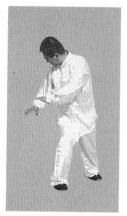

圖21　擠手　　　　圖22　頂肘　　　　圖23　肩靠

穴）要踏入地中，右肘肘尖直向前穿，眼神沿右肘尖朝向往
前平視。

　　頂肘動作似有三條線，即頭頂向上一條線，左腳向下一
條線，右肘向前一條線，要求此三條線都要無限遠，眼神也
應如此（圖22）。

　　【頂肘收勢動作】：此勢與掤手收勢動作完全相同，可
參閱該勢練習。左勢與右勢相反。

　　（4）肩靠　　由預備勢開始。右手由下向前上方抬起，
與肩相平，意想大拇指、食指、中指、無名指、小指的指甲
蓋向上托起，之後，意想右臂的腕、肘、肩等活關節好似折
斷了而依次脫落下來；同時左手向前抬起與肩平，兩眼朝身
後回顧右手食指指甲，左手也隨之由左向右移動到右胯旁，
手心朝下，虎口朝後；右手虎口朝前，手心朝後下方，兩手
虎口遙遙相對；此時，左腳往左橫跨半步，左肩也自動轉向
正前方；意念在腦後之玉枕穴（圖23）。

　　【肩靠收勢動作】：兩臂兩腿同時鬆力，身體由右往左

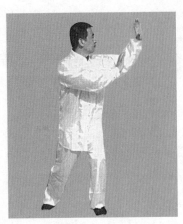

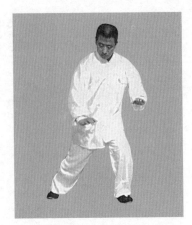

圖 24　挒手　　　　　　　　　　圖 25　按手

轉動至極點，之後再自動地轉回來，如此地轉來轉去直至身體立直為止。這好像游泳潛伏出水時之情況，身上沾滿了許多小水珠似的。左勢與右勢相同，姿勢相反。

（5）**挒手**　由預備勢開始。以左手食指觸摸右眉梢、右眉攢，兩眼要注視左手食指，這時手和眼的距離自然拉開；繼之，左手食指轉向外，以食指指甲對正左眉攢、左眉梢，眼神轉到左食指指甲上；與此同時，右手抬起，右手中指和左手大拇指相平，兩手中間相隔一掌寬；右腳也朝右後方撤退一大步，左腿屈膝，右腿伸直，體重寄於左腿，兩腳形成左弓箭步（圖24）。

【**挒手收勢動作**】：此勢收勢動作與肩靠之收勢動作完全相同。左勢與右勢相同，姿勢相反。

（6）**按手**　由預備勢開始。右手朝右前方抬起，以大拇指和兩乳中間之「膻中穴」相平；左手也隨之抬起，大拇指和肚臍相平，兩手隨同身子之左轉而轉向左方，使兩手分落在左腳的兩側，手心均朝下；與此同時，右腳朝右後方撤

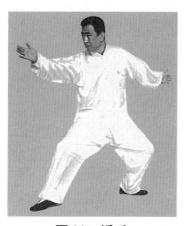

圖26 採手

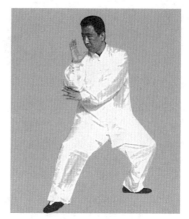

圖27 採手

退一步，左腿屈膝，右腿伸直，兩腳形成左弓箭步，體重在左腿；兩眼順左食指尖內側往下注視，意欲入地三尺（圖25）。

【按手收勢動作】：此勢動作與掤手收勢動作完全相同。左勢與右勢動作相同，姿勢相反。

（7）採手　由預備勢開始。左腳向後撤退半步，腳尖外擺，左腿屈膝略蹲，以左膝蓋尖與左腳尖成上下垂直線，右膝蓋尖與右腳腕（內外踝骨）成上下垂直線；右臂鬆肩墜肘，右臂屈，指尖朝天，以大拇指與鼻尖前後對正，以中指尖和右肘尖成上下垂直；左手以虎口（合谷穴）貼近右曲池穴；兩眼順左手食、中指的空隙間往下注視，意欲入地三尺（圖26、圖27）。

【採手收勢】：兩臂鬆力自然下垂，使手心仍回貼著大腿兩側，同時收回右腳向左腳靠攏。左勢與右勢相同，姿勢相反。

（8）掤手　由預備勢開始。意想右肩井穴和左環跳

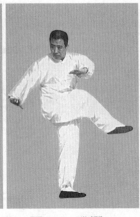

圖 28　上捯　　　　圖 29　騰挪捯　　　圖 30　下捯

穴,這時重心移至左腿,身子也隨著略微下蹲,這時再意想右曲池穴,與左陽陵穴成上下垂直線;此時,右臂屈,手心朝天,左臂也微屈,以手心扶在右肘內側,即靠近右曲池穴;眼神注視右手食指;與此同時,左腳向下蹬地,直到蹬不上勁為止;在身體下蹲同時,右腳向前邁進一步,腳跟著地,腳尖翹起,當左腳蹬地時,右腳逐漸隨之落平,右膝微屈,左腿在後伸直,兩腳形成右弓箭步,重心在右腿;手心朝上時在腳上為「上捯」(圖 28)。

接上動。意想左手心先朝右腳心底塞入,再向右將右腳橫撥起來,然後右腳借左手向下按和橫撥之勁,倏的一下提起來,並向身體左側擺起而垂懸不落,左腳單腿支撐體重;與此同時,兩手手心均朝下移到身體右側,意在左手心;眼神注視右手食指指尖。此為「騰挪捯」。手心朝下意在手上為「下捯」(圖 29、圖 30)。

【捯手收勢動作】:兩臂鬆力,自然下垂,兩手手心仍貼在大腿兩側;同時右腳也鬆力下落與左腳靠攏,併步還

原。左勢與右勢動作相同，姿勢則相反。

　以上就是太極八法的操練方法及其要領，操練者只要按上述方法及要領認真堅持磨鍊，日久天長必見功效。

（八）大捋兩人推手八法

　兩人對立，做好單搭手勢（參考前圖預備勢）。

　（1）甲掤乙捋法

　甲方：右腳向前邁進一步，以腳後跟和乙方的左腳後跟外側相互貼近（此稱套鎖）；與此同時，以左手扶住乙方右肘，始終不要離開，以右手的拇指肚朝對方的鼻子尖推去，眼看自己的右手食指指尖，兩腳形成右弓步。

　乙方：左腳收回，與右腳靠攏，然後往左後方撒退一大步，重心仍在右腿；在撒步之同時，以右手黏甲右腕，左手扶其右肘，往右後上方回捋；眼神注視右手食指指尖（圖31）。

　（2）甲擠乙按法

　甲方：左腳向前邁進一步，以左腳後跟與乙之右腳後跟貼近，隨之屈膝前弓，右腿在後伸直，重心在左腿，兩腳形成左弓箭步；與此同時，以右手手背貼住乙方之前胸，並以左手脈門扶在右肘內側，向前擠出；眼神向前平視。

　乙方：在甲之左腳進步之同時，將右腳收回，靠近

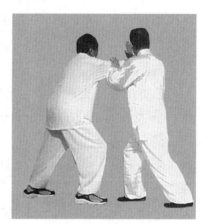

圖31　甲掤乙捋法

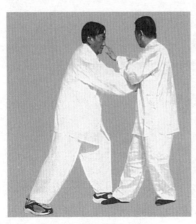 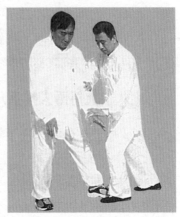

圖32　甲擠乙按法　　　　圖33　甲擠乙按法

左腳，再向右後方撤一大步，重心仍在左腿，兩腳形成左弓箭步；與此同時，以左手粘住甲之左手腕，右手按住甲之左肘，往自己的左膝前下方按；兩眼注視左手食指指尖（圖32、圖33）。

（3）甲肘乙採法

甲方：右腳向乙之襠內直進一步，隨之屈膝前弓，左腿在後伸直，重心在右腿，兩腳形成右弓箭步；與此同時，右臂曲折，與右手心靠近右肩，並以左手拇指朝天，中指指尖抵住右肘內側之尺澤穴；兩眼順右肘尖的上面往前平遠視。

乙方：當甲方進右步之同時，左臂前伸，右腳後撤半步，腳尖外擺，左腳尖朝前，右腳尖朝右，使兩腳成90°角；隨之，左前臂豎直，使左手中指尖與肘尖上下成垂直線；兩腳形成半馬襠步，即右腿使右膝與右腳尖成上下垂直線，占重心70%，左膝與左髖骨成上下垂直線，占重心30%；右手與合谷穴和左肘外側相貼，手心朝下；兩眼注視右手食、中指間（圖34、圖34附圖）。

吳氏太極拳詮真

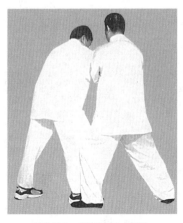 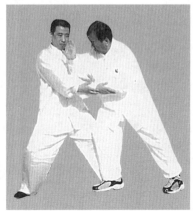

圖34　甲肘乙採法　　　圖34附圖　甲肘乙採法

（4）甲靠乙挒法

甲方：當身子被乙採住向前傾時，以右手扶乙方的右手腕，左手扶乙方的右肘，兩手往同一方向，即向乙方的頭頂後上方捌出，隨即，兩臂放鬆，朝自身之右後下方往下落，兩手手心均朝下，虎口前後遙遙相對，即左手靠近右肋，右手靠近右胯，使右手掌根與左右兩腳的腳後跟成等邊三角形，在兩手由前往右後方移動之同時，左肩朝乙方前胸撞擊；同時左腳也往左側橫移半步；眼神注視左食指指尖。

乙方：當右臂被甲捧起後，即順其方向從頭頂落到身後，再從身後繞至身前，以右手捋甲之左肘，往左腳之方向沉落，左手同時先移到右腋下，然後用左手刁住甲之左手腕，也往身之左側挒之，使右手靠近左肋，左臂朝左伸直，兩手手心均朝下；與此同時，左腳蹬地騰起，使左腳由甲方右腿的外側移到內側，再往右移至身之右前方，垂懸不落；兩眼注視左手食指（圖35）。

以上是甲進乙退（甲以捌、擠、肘、靠為進攻之法，乙

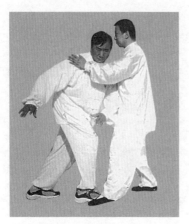
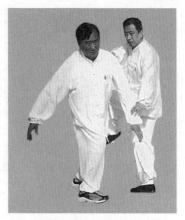

圖35　甲靠乙挒法　　　　　圖36　甲靠乙挒法

以挒、按、採、挒為化解之法）之八種方法。若在返回的
話，那麼，即乙進甲退為左勢。接上勢演練。乙掤甲挒：乙
方將左腳落於甲之襠內，但須以左腿與甲右腿相貼緊，隨
之，左膝微屈前弓，右腳在後伸直，重心在左腿，形成左弓
箭步；同時以左手仍扶甲之左手腕，右手仍扶其左肘，往右
前上方圈掤；眼神注視左手食指尖。

　　甲方：右腳往右後方撤一大步，重心仍在左腿，兩腳形
成左弓箭步；與此同時，兩手分別扶乙之左手左肘，朝左後
上方挒出；眼神注視左手食指指尖（圖36）。

　　由此往下「乙擠甲按」「乙肘甲採」「乙靠甲挒」等手
法，均與右勢動作相同，惟姿勢相反。如此往復演習，循環
無端。要求熟練，方能進入巧妙之境界。

　　換手換步法：進攻者以肘、靠二法連續重複多遍均可；
化解者須用採、挒二法連續練習多遍均可；如進攻與化解結
合練習，即可以由原左勢變為右勢，或由原右勢變為左勢練
習。其餘類推。

第四章　吳式太極拳老年健身十六式心法動作圖解

第一節　導　言

筆者在拳術、氣功方面寫了幾本書，在國內外發行，對發揚中華武功盡了自己的一份微薄力量。

在教拳過程中，深切感到中老年急需健身，而且更需速效。老年人的特點是理解力強，但不習慣入靜，不適宜劇烈活動。於是精選出太極拳十六式，以加強意念活動為主，強調「外三合、內三合」的內容。

在學練實踐中，普遍反映十六式易入靜，易得氣（氣感大）。意念活動從前叫「心法」。

由於各種原因，太極拳術的心法，講的人很少，前人都是從學練中自己體會。講心法秘訣，為的是早點兒、快點兒練出成效，及時掌握拳法核心，以不斷提高，改變人們視「十年太極不出門」為畏途的觀念。

本章沒有重複以前講過的拳法理論和先人的經驗，但練者必須重視，適當涉獵，在理論指導下方能練好拳。

強調意念活動，為的是思想集中，以意導氣，以氣運身，把太極氣功練好。但是過於執著、拘泥也不成。譬如「內三合」，神與意只是呼應，並不絕對一致，在書中是屢見不鮮的。借一句話說，就是「醉翁之意不在酒，在乎山水之間也」。練拳應當活潑，不可呆滯，在有意無意之間，才

能提高。山是靜，水是動，「山水之間」，就是練拳要有意念導引，在陰陽，動靜、虛實上下工夫，式式有虛實，處處有太極，方能漸趨上乘。

老年十六式拳法根據練者的需要，可以有針對性地練單式或站樁，懂點兒技擊可以鍛鍊手腳，提高反應能力，克服「腿先老」。總之，是靈活學練。那麼，青年可練嗎？當然可以，效果會意外地好。

還是那句話，「道法自然」「太極本無法，功即是法」。願與海內外拳家共勉。

第二節　吳式太極拳老年健身十六式心法動作名稱

預備勢		第 九 式	斜飛勢
第一式	起勢	第 十 式	提手上勢
第二式	攬雀尾	第十一式	白鶴亮翅
第三式	野馬分鬃	第十二式	雲手
第四式	玉女穿梭	第十三式	彎弓射虎
第五式	左右打虎	第十四式	卸步搬攔捶
第六式	雙風貫耳	第十五式	如封似閉
第七式	摟膝拗步	第十六式	抱虎歸山
第八式	倒攆猴		（十字手收勢）

吳氏太極拳詮真

第三節　吳式太極拳老年健身十六式心法動作圖解

預備勢

面向正前（正南），身樁端正，眼平視；兩臂自然下垂，手心貼股骨外側，中指尖（中衝穴）點褲縫（風市穴）；兩腳併齊，全身放鬆，心平氣和。站穩後有搖晃感（圖1）。

【意念】：全身放鬆係指肌肉不緊張，骨節拉開，首先思想放鬆，清淨，無雜念。心平可凝神，氣和能調息。目的是入靜。入靜不是什麼都不想，是思想集中專一。現想十指骨節，每指三節，從第一節開始每節都往相反的方向拉開，想完一節再想一節。想到腕關節、橈骨關節，直到肱骨關節都拉開。雙腳也從大趾開始，想依著腕骨、脛骨、股骨各關節順序拉開，拉開就是放鬆。尾骶骨往下墜，從下往上想脊骨，每節椎骨間盤都用意念想像一個塔（▽）形，於其頂端橫著平畫一圈，逐個往上畫，畫到大椎。頸部不再想骨節，抬頭平視前方就可以了。全身骨節拉開、肌肉放鬆後，覺得很舒服。再調息三次。就像鐘表上了發條，開始走動。入靜時間長短可自定。

圖1

【註解】

1.意念活動，是心裡想的。有時

是形與意相符，也就是怎樣想，怎樣動。有時是無形，只是想，外形不顯露。練拳盤架子，往深一點講，「內三合」「外三合」多數是練者自己的意念活動，形體上不表現出來。如想全身關節、肌肉放鬆時，外形不能動。

2. 預備勢需要認真做。它包括傳統氣功的調身、調心、調息。也是拳術的椿功。每次練拳有個好的開端，得到「鬆空圓活」妙趣，能提高練拳的興味和效果。

3. 放鬆，思想放鬆達到意念專一，無雜念。軀體放鬆是全身骨節拉開，骨肉鬆弛，不要有絲毫緊張。但是要鬆而不懈，懈怠、疲塌都不是。放鬆以後，通經絡，養氣血，調內臟，強筋骨，達到修養身心的目的。

4. 腰椎 24 節，合於自然氣候 24 節。每節有椎、間盤和腰肌連接，每節有一對神經。意想在每個連接點上轉一圈，就是拉開放鬆。頸椎七節只要抬頭平視即可。因為人體平時腰部放鬆少，所以練拳重視腰，以腰為軸，達到周身一家的自然運動，是練技擊的關鍵，能防治腰椎和關節病。平時應多加注意。

5. 調息三次。一呼一吸為一息。呼吸以調勻為目的的。意想肚臍往前凸出是呼，癟腹時想肚臍貼脊背的命門是吸。初練拳時自然呼吸。

6. 中指尖端是中衝穴。站立時兩手下垂，中指點處為風剝穴。兩穴相接心空氣暢。

兩腳併齊站立，可使兩腎相合，有圓活之感。兩腳也可橫分，以不超過 10 公分（一拳寬）為宜。不作八字。

第一式　起　勢

第一動　左腳橫移

重心在右腳；左胯微舒，左膝鬆力，左腳向左橫移，大趾虛沾地面。平視前方（圖2）。

【意念】：想鼻尖右移，與右大趾大敦穴對正，感到右腳前掌吃力時，想尾骶骨對右腳跟。右腳全落實，支撐體重。左腳輕虛時，眼神再遠望，像尋找人那樣，有長身之意。

圖2

這時左胯一鬆，就自動開腳，開多寬，不管它。左大趾虛點地。開腳的意念和動作一氣呵成，不停頓，身子不能晃動。

第二動　左腳放平

左腳趾、腳掌、腳心、腳跟依次相繼落平；同時，身體重心由右腳逐漸移到左腳。眼神不變。

【意念】：想右手小指肚（指甲內的嫩肉，即指芯）往右腳跟外側10公分處觸地，這時左腳大拇趾著地。感到拇趾切實著地後，意念轉到右手無名指肚往右腳外側（即小趾觸地處）觸地，左腳二趾著地，二趾落地時有旋轉之意。二趾切實落地後，接著想右手中指尖右腳側觸地，左腳三趾微旋著地。再想右手食指尖觸地。想右手拇指觸地，左腳小趾著地。想右掌指根，左腳掌著地。想右手心，感到左腳心著地。想想掌根，發覺左腳跟著地了。

這時什麼都不想了，感到很痛快地喘一口氣。五臟六腑都很舒暢，腿如樹植地生根，平穩。這時全身毛孔都張開了。眼視前方，鍛鍊全身靈敏性。

有了舒暢感後，意念繼續過渡。想從右手腕往上到右肘，這時感到左腳腕、左膝有反應。再想右肘往上到肩，感到左胯有反應。身體重心由右腿隨著左腳腕、膝胯的反應逐漸到左腿，這一動作是透過意念由右手經肘到右肩完成的。

圖3

第三動　兩腕前掤

兩手指尖微鬆，兩腕向前舒伸，兩臂自然向前上方抬起，起到高與肩平、寬與肩齊為度。指尖鬆垂（圖3）。

【意念】：重心移到左腿時，外形不顯現，意念轉移到左臂。由鬆左肩開始，自肩井穴往下想到墜左肘（由左曲池穴往外橫畫弧到少海穴），再往下到左手有反應時，左食指尖往下指一指地。身體重心仍在左腿，右腳更虛。左臂放鬆有悠蕩勁時，總想左指尖回摳手心（「中衝」摳「勞宮」），直到催動左手腕（陽池穴）有往上提的勁，老想指尖摳手心，左手向前、向上提起，右手被動地跟著動，隨著左手提起。右手是沒有意念的被動概念。

兩臂起到高與肩平，手腕再往上提一提。腕高過肩頭，不超過耳垂就夠了。這時意念在手心（內勞宮），不想指尖。這一動作可作為站樁勢，感到胸口舒暢，有想吃東西之意。

第四動　兩掌下採

兩掌指尖向前、向下舒伸至極度，自然收斂，掌心如扶物，下降到兩掌拇指與兩骨外側相貼，掌心向下，指尖向前；與此同時，兩膝外鬆力，漸向下蹲身，膝與足尖垂直，

提頂鬆腰，溜臀。視線與重心都不要
（圖4、圖5）。

【意念】：從左手心（內勞宮）
轉到手背（外勞宮），感到手沉。感
到手背一沉，手指有舒展之意。向前
伸，手心也有向下突出的感覺。這時
手自然下落，落到中指尖與肚臍（神
穴）相平時，不再想手背。左肘尖有
動意，朝後稍平移，微屈。覺得手心
浮在水面上。發覺膝蓋要打彎時，意
念由左肘（曲池穴）移到左肩（肩井
穴），自然蹲身，像乘電梯下降，到
拇指（少商穴）與風市穴相貼時，注
意收小腹、鬆腰，尾骶骨朝前，自然
溜臀，眼神平視前方，再含點要走路
前進之意（實際不走）。這時肩、
胯、肘、膝、手腕、腳腕各大關節都
鬆開，上半身輕靈，腿部熱脹。這叫
做「尾閭中正神貫頂」「滿身輕利頂
頭懸」。

圖4

圖5

【註解】

1. 意念在臂上的傳遞。臂分三
節，肩為根節，肘為中節，手為梢節。意念可在兩臂的根節
和梢節互相轉移。起勢先從右臂的手、肘、肩轉到左臂肩、
肘、手……臂又與腿呼應，重心所在的腿（實腳），意念在
同側的臂，即右腳實時，意念在右臂活動，左邊也相同。這
為以後的「以意引氣」打基礎。

2. 臂與腿的意念傳遞是交叉的，即左手與右腳，右手與左腳。傳遞意念時要有呼有應。小手指與拇趾呼應，想小指時，拇趾要有反應。有呼無應時，繼續呼，直到有反應、有感覺為止。要以切實有感覺為準，不是背口訣，有了感覺再往下繼續想。

3. 意念活動促成的動作，是「知白守黑、道法自然」的。意念活動促動作，一般不直接顯現出來，如起勢中移腳、落腳不想腳，前掤、下採不想手。而是意念通過有關穴位後，自發的自然動作。成習慣後，日常生活中也是動作協調輕靈，身體平衡舒展，可克服老態。

4. 大敦穴、足拇趾、趾甲根偏內側，十宣穴在兩手十指尖端，距指甲約 3 毫米處，即指甲尖內嫩肉，中衝穴在中指，神闕穴在臍窩正中，命門穴在第二腰椎棘突下兩肘弓下緣連接中心點，兩腎當中，與肚臍前後相對。

第二式　攬雀尾

第一動　左抱七星

鬆腰，尾閭右移，重心移至右腳；同時，左掌以食指引導，向右前斜上，到拇指遙對鼻尖時，掌心向裡；右掌以拇指引，向左前斜上，至拇指貼於左臂彎，掌心斜向左前下方；左腳向前邁進一步，腿舒直，腳跟虛著地，腳尖翹起，成右坐步。眼從左掌拇指上方向前平遠看（圖6、圖7）。

【意念】：接前勢，意在左肩。想左肩找右胯，從背後找，覺得腰向右後移動到尾骶骨（尾閭），對正右腳跟。鼻尖、右膝尖和右腳拇趾（大敦穴）垂直，重心剛移到右腿。繼想墜右肘，左臂輕輕向前斜抬起，到左拇指甲與鼻尖前後對正時，以拇指為軸，左掌翻轉向內，陽掌變為陰掌，拇指

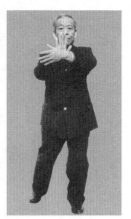

圖6　　　　　圖7　　　　　圖8

少商穴和鼻尖對準。意念從左手移到右手。右手成陽掌，陰
陽相吸。右臂自動抬起向左前斜上舉，到中指尖（中衝穴）
和左臂彎（曲池穴）相貼。然後墜右肘，右手移到拇指與胸
窩（膻中穴）對正，少商穴橫對左肘彎少海穴，兩掌拇指前
後呼應。這時左膝有抬起之意，再鬆右肩往左後上提，並經
過後背催左胯，把左腳輕輕地催出邁一步，腳跟虛著地，腳
尖翹起。眼神經過左食指自然遠視。

　　第二動　　右掌打擠

　　左腳漸落平，屈膝略蹲；右腿舒直，成左弓步；重心在
左腳；同時，左掌以小指引導向下微移，左臂屈成 90°，橫
平於胸前，掌心向內，指尖向右；右掌以掌心向前推送到左
腕脈門處，指尖向上，食指尖遙對鼻尖。眼從食指上方平遠
視（圖8）。

　　【意念】：重心在右腿，意在右肩。想右肩催左胯，左
腳落平不著力。再想右肘找左膝，左膝微前屈，臍骨到腳趾
甲根部為度。繼想右手，手心往左腳上按。重心到左腳，感

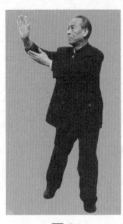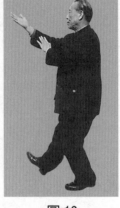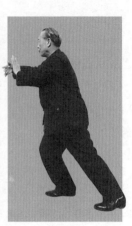

圖 9　　　　　　圖 10　　　　　　圖 11

到沉重。左臂自然內旋橫屈，掌心向內，左腕脈門找右掌
心。這時右腳虛踏地有騰挪感，這叫做「消息全憑後足
蹬」。右掌打擠勢成，重心在左腳。意念不停地想呼氣吐到
左腳，再呼再吐到腳，感覺後背夾脊穴下沉到左腳，右手也
按左腳。加上右腿也有後蹬之意，左腳沉極，有入地感。眼
神自然視前方。

　　第三動　右抱七星

　　重心在左腳；右掌不動，左掌心沿右前臂到肘尖翻為陽
掌；左腳尖內扣，右腳掌虛點地，腳跟左移到腳尖朝正西；
身隨左腳轉向正西；右臂自然舒展，翻掌心向裡，拇指尖對
正鼻尖；左掌撤到右臂邊，拇指對胸窩；同時左腿微屈成左
坐步，右腳跟著地，腳尖翹起。眼視右食指上前方（圖9、
圖10）。

　　【意念】：重心在左腳。意念由右手轉到左手，想左掌
心往右腳心裡塞。左掌心扶右腕，順右前臂到肘尖，一直想
托起右腳，右腳心也有離地虛起之意。左掌心在右肘尖下，

想不托右腳時，左合谷找右曲池，掌心翻轉向下，同時右腳跟一收，腳尖朝正西。翻左掌收右腿的閃念中，有一種勁，帶動腰右轉，想這種勁把腎上腺提起來，兩腎一動，才合乎要求。繼想左肘找右膝，右膝有騰起勁，右腳感到吃力。再想左肩跟右胯，合後就開。借開勁，右掌以小指引導，前臂外旋（技擊謂之「外掛」）。右陰掌拇指少商穴對鼻尖，左掌拇指對胸窩，中指貼右臂彎。隨即右腳跟著地，腳尖翹起，重心一直在左腳，成左坐步。眼神平視前方。

第四動　左掌打臍

右腳漸落平，屈膝略蹲；左腿舒直，重心移於右腳成右弓步；右臂鬆腕、鬆肘，邊鬆邊提，使肘與小指平衡於胸前，掌心向裡，指尖向左；左掌心向前扶於右腕脈門處。眼從食指上方平視（圖11）。

【意念】：想左肩找右肩。右腳放平，著地不著力。再想左肘找右膝，右膝前弓，臍骨（膝尖）和右腳拇趾甲根後（大敦穴）垂直為度。繼想左掌心往右腳心上按，右臂自然旋屈，右腕脈門貼左掌心（勞宮穴）。呼氣、再呼氣都吐到右腳，感到夾脊也往右腳上催落。左腳虛起時，往下踏一踏地，有前蹬之意。右腳支撐全身重量，有入地之感。

第五動　右掌回捋

右臂向右前方舒伸，右掌翻轉向下；左掌中指、無名指尖扶右腕脈門處，掌心翻轉向上；至右臂舒直與右腳小趾上下垂直時，身向後坐，重心漸移左腳；右腳跟著地，腳尖翹起，成左坐步；同時，右肘鬆力，右掌循環外弧線右後下方回捋，左掌隨右掌轉動；右掌捋到右肘貼近右肘下時，肘尖向後下，與肩垂直，腰向左後下鬆力，右肘隨腰往後、往前鬆力，右掌心翻轉向上，左掌心隨轉向下。眼始終注視右掌

圖 12　　　　　　圖 13　　　　　　圖 14

食指尖（圖12、圖13、圖14）。

　　【意念】：從左手移想到右手（重心由左腿轉右腿）。右臂舒伸到前方（正西）時，想右拇指指甲朝天，指芯往前伸，有拇指托天之意。緊接著想食指指甲朝天，指芯前伸，托天。接著想中指前伸、托天。想無名指和小指時速度加快。右手心即翻轉朝地面，變為陽掌。左手中指扶在右腕脈門處，自然跟右手旋轉，手心翻轉朝天，變為陰掌，中指、無名指貼在右脈門處。這時右手與左腳呼應，左腳虛起，有離地之意。繼想右手小指撬一下地（外形不動，有撬意即得），感到左腳拇趾著地。想右手無名指梢（第一節）先往前一伸再回鈎（意動形不動），左腳二趾切實旋轉著地。想右手中指指甲有脫落之意時往前伸，左腳三趾著地。想右食指尖往前畫眉毛，畫自己右眉攢到眉梢（在技擊上是用食指畫對方的左眉），感到左腳四趾著地。想右手拇指側（少商穴）輕拂地（如輕拭物品上的浮塵），感到左腳小趾著地。再想右手掌、左腳掌著地。想右手心、左腳心著地。想右掌

根、左腳跟著地。

意念從右手到右肘，右肘繞曲線找左膝。想右肘（曲池穴）經右腿外側腿彎後（右陽陵穴到右陰陵穴），繞到左膝蓋，由內至外側（左陰陵穴到左陽陵穴）。在墜右肘時，右手和腰也隨之輕轉。想右肩（肩井）找左胯（環跳），從背後找。右腳虛，但不要動，腰隨之轉動。肩胯合著不動，腰就轉到極度。重心集於左腿。

意念轉移到左肩，左肩找右胯，從身前找，肩、胯一合，右腳尖自然翹起。

想左肘（曲池穴）找右膝（陽陵穴）。左肘一墜，左手中指、無名指一推右腕脈門，右手被動不用力，推動右臂有外旋之意，右肘尖朝右後下移，右指尖再翹，右腿舒直。想左手心要扒起右腳心，往外一扒時，右手被推動，掌心翻轉朝天，隨之左手在原地翻轉，掌心朝地。

第六動　右手前掤

右掌食指引導，循內弧線向左前上方舒伸；至左腳前時，右腳逐漸落平，隨之屈膝略蹲，左腿舒直，成右弓步；右掌繼向右前方移動，至右臂伸直，身隨之轉向正西，掌心向上，指尖朝前；左掌心向下，中指尖扶在右腕脈門處。眼看右掌食指尖（圖15）。

【意念】：在兩手翻轉後，意想左陽掌對右腳趾一面，指、趾相對。小指肚對腳拇趾甲，無名指對腳二趾，依次對完五指、趾。想一下就得。左手的指、掌都往右腳（解谿

圖15

穴）上按。這時右腳會放平，還有虛起之意。

繼想左肘（曲池）找右膝（陰陵泉）。從腿內側繞到外側（從右陰陵到右陽陵），腰也隨轉。再想左肩（肩井）經身背後找右胯（環跳），把右手送出，身轉向西南角，再轉到正西。重心轉到右腿。

意想右肩與左胯一合，在身前合完就開，開就是放鬆。這叫肩打靠，是意動。然後想右肘、左膝在身前合，合一下就開，叫肘打。

再想右手與左腳合，右手心要托起左腳心，腳有起意手也起，往外打。起是意念，有一種感覺就得。手往外展開，到右手與右腳小趾垂直為度。繼續起，右手拇指指甲貼地，食指指甲貼地，中指、無名指、小指依次貼地。左腳真正有離地之意。

第七動　右掌後掤

右肘鬆力，右掌以食指引導走外弧線，向右後方移動；左掌仍以中指尖扶右腕脈門隨動；身隨臂轉，至右掌轉到右耳側，面向東北角；同時左膝鬆力，重心漸後移到左腿；右腿隨之舒直，腳跟著地，腳尖翹起，成左坐步。眼注視右食指尖（圖16）。

【意念】：想右手，小指肚托天，感到左腳拇趾著地。想無名指肚托天，感覺左腳二趾著地。想中指托天，感到腳三趾著地。想食指托天，腳四趾著地。想拇指托天，腳小趾著地。想右手心托天，左腳心著地。想掌根托天，左腳跟著地。

圖 16

繼想右手心正中間有根棍兒，通接到天空，把身體帶起來。左腳心下面也有根棍兒，通到地下，也要把身體托起來。

右肘找左膝。想右肘（曲池穴）經右膝外側（右陽陵穴）過膝彎到內側（右陰陵穴），再到左膝內側（左陰陵穴），過膝蓋到外側（左陽陵穴），是S形曲線。隨著意念腰向右後轉，左膝感到稍彎，身往後坐。

再想，右臂彎（曲澤穴）有根棍兒通接天空，往上帶右臂，左腿窩（委中穴）有根棍兒入地，托著腿。

右肩找左胯，右肩井穴經身背後斜下找左環跳穴，右腳尖自然翹起。

想右肩井有根棍兒接天空，往上提右肩。左環跳也有根棍兒入地，托著大腿。

身已漸向右後轉，眼神隨右掌食指轉向東北角。右手拇指尖、中指尖和右眼眼角成一直線，食指與眉平，眼神注食指肚。這時收一下小腹，眼珠從眼角轉到正中。

左臂的手、肘、肩各有一棍往天空提，右腿的腳、膝、胯各有一棍觸地，往上托。天上有三根線往上帶，地下有三根線往上托，有輕飄懸起之意。這時「天、地、人」合一。

第八動　右掌前按

腰微鬆，右肘尖微向前下鬆垂；右腳尖向左轉，朝正南；同時，右掌順右腳尖轉向正南，掌心向外，指尖向上；左掌中指、無名指仍扶右脈門；俟右腳落平時，右掌以拇指引導，向右前（西南角）按出；右膝前弓，重心轉到右腳，左腿舒直，腳不動，成丁八步。眼看右食指尖（圖17）。

【意念】：從右肩傳遞到左肩。想左肩由身前找右胯，右掌自然下落，到拇指尖與嘴角相平為度。墜左肘，意想左

曲池穴到少海穴畫一弧，右腳尖向裡扣。同時，左掌心向上翻轉，想掌心要托起右腳。左掌被右腳踏住，踏實。左掌越托，右膝漸屈，右胯越沉。這時右掌按勁才出來。

右腳落地踏實，身體有被反彈後倚之意。右掌虎口撐開，拇指稍往右前上方移動，掌心平對西南角。右拇指與右腳小趾同在一條垂直線上。尾骶骨（尾閭）對正右腳跟，微下坐，脊背後倚成右坐丁八步。

圖 17

【註解】

1. 攬雀尾八動，表現了太極拳基本手法。見於形的掤、捋、擠、按四正法，含於意的採、挒、肘、靠四隅法。學練時需細心體察這技擊八法。

2. 步法要求分清虛實，每一動都有虛實變化，虛腳不浮，有騰挪感，實腳不滯，精神貫注。不僅是技擊需要步法轉換，而且能提高支撐能力，鍛鍊陰陽脈，增強平衡穩定能力。經常練可使老年人步履輕捷。

3. 七星，指的是頭、肩、肘、手（合於七星的斗魁四星）、胯、膝、足（合於七星的斗柄三星）七個步位，寓天人合一之意。技擊上是看勢，健身上可促進手足動作協調。

4. 拳法要求腰為主宰，以腰為軸。由於老年人腰部不靈活，又不時常練樁功，故在意念中多是外動影響內動，臂、腿動影響腰動。熟練拳架之後，務求以腰帶動全身，做到周身一家，一動無不動。

| 圖 18 | 圖 19 | 圖 20 |

第三式　野馬分鬃

第一動　右掌回捋

圖 21

右臂向右前方舒伸，指尖向上；左掌隨伸手於右臂彎，掌心向上；同時左腳向左後方伸直，腳尖點地，隨勢漸落平；兩掌分別經右膝前到左膝前，身隨臂轉向正東；左掌以食指引導，捋到右耳外側，掌心向右，指尖向上；右掌到左膝前，掌心向左，指尖向下；與此同時，重心移到左腿；右腳向右前方邁出，腳跟著地，腳尖蹺起，成左坐步。眼平視前方（圖18、圖19、圖20、圖21）。

【意念】：鬆兩臂，右臂向右前伸展，右掌斜上向西南角，有搆物之意。左臂隨右臂前伸，左掌附於右臂彎，兩掌心斜相呼應。同時左腳自動向東北角開一步，左足拇趾著

地，重心仍在右腿。兩臂向左擺動時，意想左掌心貼右陰陵，一換就能動，左掌背貼左陰陵，右掌背貼右陰陵。繼想鬆右肘，左膝下沉。右肩找左胯，左腳跟回收（腳跟正東）。右掌向左擺動到掌心接左陰陵，左掌立即移動到左陽陵。鬆左肩，墜左肘，左臂向前方正東抬起與肩平，掌心朝右，指尖向前。重心漸移到左腿。視線由西南方先隨右掌繼隨左掌，經右膝左膝，抬頭剛移到左掌中指，左掌立即微揚，避開視線。眼神看遠方，先看左肩井所朝方向，這時左掌下落遮擋視線，眼神隨即順右肩井所朝方向看，左掌自動右移，掌背遮擋視線。眼神從左掌背外側看東南方向。這個以眼神帶動手的動作叫做「虎洗臉」。心想右掌背貼左陽陵。左肘下沉，鬆左肩，收右腳步，經左腳步內側，弧形向右前方邁出一步。

第二動　右肩右靠

圖 22

左掌以食指引導，使肘前部分向左前方舒展；右掌也由肘前部分向右前方舒伸；同時右膝前弓；到右腳步落平時，兩掌在前方相合，隨即分開，左掌斜向左後下方移動，到掌心與左腳外踝上下相對為度；右掌斜向右前上方移動，到右臂舒直於右前方為度，掌心向上；重心在右腳，成右弓步。眼先隨右掌食指尖，兩掌相合後隨左掌看中指尖（圖 22）。

【意念】：想左肩找右胯，右腳落平。左肘找右膝，右膝前弓。這時兩肩、兩肘自動相合，不加意念支配。想左手找右腳，右腳踏實，成右弓步。在兩肩，肘相合後，兩掌心

也自動相合。立即想兩手合谷穴，開掌。想右陰掌合谷向右前上方抬，想左陽掌合谷往右下沉。眼神隨右掌看到右小指與耳垂相平時，回頭看。意念隨眼神從右掌移到右膝，左膝到左掌中指指甲，再把意念從左中指回到右肩。這是右肩打靠。

第三動　右掌回捋

圖 23

眼看正前方；右掌向左後方回捋，到左耳外側，掌心向左，指尖向上；左掌以小指引導，向右前下方移動到右膝前，掌心向右，指尖向下；同時左腳向左前方伸出，腳跟虛沾地，腳尖翹起；重心在右腿，成右坐步（圖 23、圖 24）。

【意念】：眼神離開左掌中指尖，看左膝，左掌隨落到左膝，眼看到左食指時（即左掌遮擋視線），即轉看右膝，左掌運到右膝。這時抬頭看到右掌中指肚，右掌微上提，避過視線。眼看東南，轉到右肩井所朝方向，右掌下落，擋住視線，眼神又看

圖 24

左肩井所朝方向，右掌又往左移，掌背擋住視線。眼神通過右掌背外側看東北角，重心在右腳，沉右肘，收左腳。這時左掌朝右，指尖向下，移到右膝外側，意想左掌奔向右腳跟外側 10 公分外。食指往下一指地，再鬆右肩，提左腿，左腳開步，腳跟著地，腳尖蹺起。

圖 25　　　　　圖 26　　　　　圖 27

吳氏太極拳詮真

第四動　左肩左靠

右掌以食指引導，肘前部向右方舒展；左掌前部也向左前方舒展；同時，左腳落平，左膝前弓時，兩掌在身正前方相合，隨即分開；右掌向右後方斜下移，到右掌心與右腳外踝上下相對為度；左掌向左前方斜上移，臂伸直，掌心向上；重心在左腳，成左弓步。視線先往左掌食指尖，兩掌相合後隨右掌中指尖（圖25、圖26）。

【意念】：想右肩，左腳放平。想右肘，左膝前弓。這時兩肩合，兩肘也合，是自然合，不加意念追求。想墜右肘兩掌心相會時，即想兩合谷穴，手就展開了。左臂抬到左陰掌小指與耳垂平時，再回頭，眼神經左膝、右膝，轉頭到右掌中指甲。右腳一虛，意念再回貫到左肩，這叫靠。

第五動　右掌回捋

視線轉向正前方；左掌向右後方回捋到右耳外側，掌心向右，指尖向上；右掌以小指引導，向左下方移動到左膝前，掌心向左，指尖向下；同時，右腳向右前方邁出，腳跟

虚沾地面，腳尖蹺起；重心在左腿，成左坐步（圖27、圖28）。

【意念】：眼神離開右掌，看右膝，右掌隨落到右膝，看到食指即轉視左膝，右掌追到左膝。抬頭看左掌中指，左掌微揚，眼神從東北角往正東轉，到左肩井所朝方向，左手下移遮擋視線。眼神右移，引至右肩井所朝方向，左手又追到擋住眼神，這時眼神順左手背往外看。墜左肘，收右腳，左手背靠近右耳。右手背移到左膝外側，食指往左腳後跟外側往下一指。這時重心在左腿為實腳，右腳漸變虛，鬆左肩，右腳向右前開步，腳跟著地，腳尖蹺起。

圖 28

第六動　右肩右靠

左掌以食指引導，肘前部分向左前方舒展；右掌也由肘前部分向右前方舒展；同時右膝前弓，右腳落平時，兩掌在身正前上下相合，隨即分開，左掌向左後方斜下移動，到掌心與左腳外踝上下相對為度；右掌斜向右前方上方移動，到右臂舒直於右前方為度，掌心向上；重心在右腳，成右弓步。眼神先隨右掌食指尖，兩掌相合後隨左掌看中指尖（圖29）。

圖 29

【意念】：想左肩找右胯，右腳放平。兩肩、肘自然相合。墜左肘，右膝前弓。想左手找右腳，右手自動往前移。

兩掌一合，再想合谷穴，兩臂從身前自然分開。右臂斜上抬起，右掌小指和右耳垂相平時，眼神經右膝、左膝，回頭看左後。這時左臂已從身前斜下到左掌心與左腳外踝骨上下相對。眼神落到左中指甲上。意念離眼神回貫到右肩。

圖 30

第七動　兩掌合內

兩臂鬆力，右臂移到身前，右拇指遙對鼻尖；左掌斜前上移到左中指貼近右掌彎；身隨臂斜向正東；左膝鬆力，重心到左腳，坐身；右腿舒直，右膝移近左膝，右腳隨向左移，腳跟虛沾地，腳尖蹺起。眼從右食指上平遠視（圖30、圖31）。

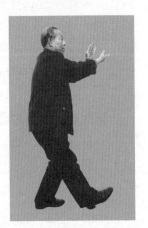

圖 31

【意念】：本動是兩式意的過渡動作。是爻象，陰陽虛實變化之景兆。動作要輕靈，特點是以眼神帶動身體。眼神離左掌，放眼遠視，由左後（西北角）而左（正北）而左前（東北）而正前（正東），是個大迂迴。左掌追隨眼神移動，到身前正東時，發覺右肩與左胯、右肘與左膝都是自動合的，不加意念頭。重心也在無意間逐漸轉移到左腿。身隨臂轉到正東，往後坐，成左坐步。左臂自然微屈，左陽掌指尖向前（正東），和左腳在一條線上。這時發覺腳虛起時，腳跟一點地，右手右腳都自動向左手左腳靠攏。右臂內關穴對右掌勞

吳氏太極拳詮真

宮穴。右虛腳橫移到左腳前。成兩個×。是爻。

第八動　右掌下採

左掌以食指引導，向右上方斜移到右耳外側，掌心向右，指尖向上；右掌以小指引導，向左下方移動到左膝前，掌心向左，指尖向下；重心仍在左腳。眼平視前方（圖32）。

圖 32

第九動　右腳橫移

右腳向右橫移半步，腳跟著地。重心與眼神不變。

【意念】：右臂向左斜下（西北角），右掌背貼到左膝外側，左臂向右斜上（東南角），掌背貼近右耳外側。左腿感到沉重時，左肩催右胯，右腳橫開。覺得背圓、氣整，有提起之意。

第十動　右肩右靠

右掌以食指引導，肘前部分向右前方舒展；左掌也以食指引導，肘前部分向左前方舒展；右膝前弓、右腳步落平時，兩掌相合後隨時即分開，

圖 33

左掌向左後斜下落，掌心與左外踝骨上下對正；右掌向右前上方，小指與右耳垂相平為度，掌心向上；重心漸移到右腿，左腿舒直成右弓步。眼神注視左掌中指甲（圖33）。

【意念】：想左肩與右胯合，右腳步落平。左肘找右膝，右膝前弓。肩與肩、肘與肘自然相合。想左手找右腳，

兩掌自然相合。想合谷穴，兩臂自然分開，右臂到右前側，掌小指與右耳垂相平。左臂下落到左後側，掌心與左外踝上下相對。眼神先注右掌小指，後俯視右膝、左膝，回頭震盪掌中央指尖，意念從左中指回轉到右肩，感覺微有回撞之意。

【註解】

1. 爻是組成八卦的長▲橫，長——為陽爻，▲——為陰爻。爻變是卦象變化。拳勢中用爻是取陰陽虛實變化之意。拳爻（兩掌內合）是用眼神帶動完成虛實動靜的。練時眼神宜活，動作要輕靈自然。變爻的外三合一氣呵成，不可遲滯、停頓，不拘外形（外動尺度），只求意念。式成後，右陰掌托天，左陽掌扶地的意念，有養浩然正氣之意。

2. 回捋和肩靠中都有斜腰動作，為的是鍛鍊腰腎。俯視斜腰，重心變動，矯脈動支撐體重，維脈動手足是平衡，平視時長身立腰，腰斜腎合，起到按摩作用。氣充腰腿，有舒適感。

3. 兩肩兩肘兩手相合，意念不可執著，要聽其自然。相合時，前胸合，脊背外鼓，有「寬胸緊背」之感，有腰脊上提之意。叫做「斂氣信脊骨」，叫「氣貼背」。

4. 手合以後開，開時想合谷穴，開之前不想，一想，氣就散。邊開邊想氣是完整的。

5. 回動作，有抬頭看到中指，掌微上提，避開眼神。不能盯住中指，一盯就容易血壓上升，身體不舒服。

第四式　玉女穿梭

第一動　右掌翻轉

視線離開左掌，轉向右前方。右掌向右前方舒長，掌心

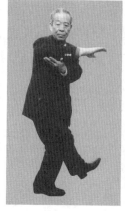
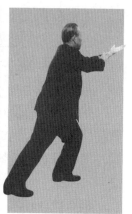

圖34　　　　　　　圖35　　　　　　　圖36

翻轉向下；同時，左掌鬆垂到右肘內側；重心仍在右腳（圖34）。

【意念】：眼神離開左中指甲，下移到左膝。左掌跟著下落到左膝前，遮擋視線。眼神轉到右膝前，左掌追隨到右膝，鬆垂不動。抬頭，眼看右中指肚，想中指放鬆，指肚極緩慢轉動，漸朝地面，脫離眼神。剛要觸地，眼神再看食指肚，也極緩慢轉向地面，剛要觸地，又看拇指肚，也極緩慢轉向地面。三個手指都已俯向地面，有觸地之意。眼神再從右腕轉動中看到中指甲、無名指甲、小指甲，都是一掠而過。

第二動　左掌斜掤

左前臂抬起，左掌心托右肘；收左腳，向左前舒伸，足跟著地；同時，左掌順右前臂漸向左前舒長，到右掌中指扶左腕時，左腳落平；左掌繼向左前移動（東北角），伸至極度；左膝前弓，重心前移成左弓步。眼隨左食指尖（圖35、圖36）。

【意念】：眼神經右腕到右肘外側。左臂自動抬起，掌心托右肘尖，左腿向右腿靠攏，腳尖虛沾地，兩腿陰陵泉似合又開。眼神從右肘外側看到左食指肚時，右肘尖向右微橫移，遮擋視線。

鬆右肩，左腳向左前方邁出，足跟著地。左掌心沿右前臂前移時，掌心距臂約3公分（1寸）。想著右掌指肚，實際左掌心發熱，左腳落平時，兩腕相搭，左腕神門與右腕大陵兩穴相貼。

意念轉到肚臍（神門穴）找左腳拇趾（大敦穴），上下對正就得。左臂向左前方舒伸，想掌心托天。右掌中指自然俯貼左腕脈門。左掌中指、無名指靠攏相貼。再想左大指甲、食指甲、中指甲、無名指甲、小指甲依次貼地。這時右腳已有虛起之意。

第三動　左掌反採

左掌以食指引導，循外弧向左後上方（西北角）移動；右掌拇指扶左臂彎隨動；同時，向後坐身，重心移至右腳，成右坐步式。眼看左掌食指尖（圖37）。

【意念】：右腳虛起時，想左掌小指肚托天，向無名指靠攏。感到右腳拇趾有旋動捻地之意時，左掌也有旋捻之意。想左中指肚托天，向食指靠攏，右腳四趾著地。想左拇指肚托天，向掌心靠攏，右小趾著地。想左掌心托天，右腳心著地。想左掌根托天，右腳跟著地。腳著地不著力。左掌托天成平面，有凌空飄起之意。右

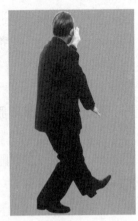

圖37

腳和地成平面，有欲踏入地之感。眼神注視左食指尖。

想左肘找右膝，從左側迂迴找。就是從左腿外側（陽陵泉）經膕窩到內側（陰陵泉），再到右腿內側（陰陵泉）經膝前到外側（陽陵泉），走S形線。這時墜左肘與右膝合（左曲池找右陽陵泉）。左腳虛起，重心逐漸轉移到右腿。

繼想左肩找右胯（左肩井與右環跳合），從背後斜下找，感覺左肩井要把右環跳提盪起來。這時，左前臂自然旋轉抬起，左掌隨之高舉過頭頂。右掌拇指移動到左臂彎（右少商穴對左少海穴）隨動。左腳尖蹺起朝天，身隨臂轉，左變臉（頭部左轉）。眼神仍注視左食指尖。

第四動　右掌前按

重心漸移至左腳，弓膝成左弓步；同時，兩臂分開舒伸，向身前盪出，兩掌仰掤；隨上掤勢向後坐身，成右坐步；兩臂循外弧仰掌於左額前，拇指朝下；右腕轉動，立掌向左前方（東北角）按出，右食指尖與鼻尖平，兩掌虎口虛對；順右掌按勢進身，重心前移到左腳，弓膝成左弓步。眼平視前方（東北角）（圖38、圖39、圖40）。

【意念】：眼神離開左食指尖平視前方（東北角），立腰，翹左腳尖。右掌下摟，想摸左膝，摸不

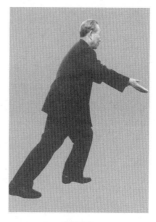

圖38

圖39

著，有抻壓左跟腱的感覺，有抻勁就得。右腿（血海穴）吃力有膨脹感。右臂放鬆外旋，右掌心離左膝，掌背對正右膝時，右膝排斥掌背，往前推送，就是想著右膝往前催動右掌背。右臂隨催勢向前上盪出，左臂隨動，兩掌仰掤。身隨勢前移，左腳逐漸落平，弓膝成左弓步。當掤掌與胸平時，左臂微右移，左中指尖（中衝穴）對胸窩（膻中穴）呼應，右臂自然移向正

圖40

南。兩掌心朝天，狀如雷達接收信號，兩合谷穴接天空之氣。兩腳入地，拇趾和二趾間的行間穴接大地之氣。手腳接受天地之氣，軀體有輕飄升起之意，眼神位於左掌食指。

想左掌心與右腳心合。左臂放鬆，前臂循內弧抬起，掌背（外勞宮穴）對前額（神庭穴），手拇指尖朝下。右掌自然左旋向前按出。肚臍（神闕穴）找左腳拇趾（大敦穴），上下對正。身隨右掌按勢前移，弓左膝成左弓步。右掌食指對鼻尖，有往下按左腳之意。兩掌虎口虛相對，有成圓之意。

第五動　左掌右轉

左掌以食指引導，向右後方平轉；右臂鬆力，虛扶左肋前；左掌轉到正南時，左腳尖也扣向正南；身隨步轉向正西時，右腳跟虛起，重心仍在左腳。眼隨左食指尖轉向右前方（西北角）（圖41）。

【意念】：眼神移到左食指尖，左掌心朝外，食指尖向右後指。到正南時，左腳尖右轉（內扣）向正南。左食指到

<p align="center">圖 41　　　　　　圖 42　　　　　　圖 43</p>

正西時，右腳跟虛起，兩膝貼近。身隨步轉到正西，左食指尖指向西北，眼神隨之。右掌心虛扶於左肋前，指尖斜向下。意想左掌吐氣，右旋到天空。意想右掌吐氣，經左腳內踝（照海穴）入地。有天、地、人合一之意。

第六動　右掌斜掤

右腳向右前方（西北角）橫開步，重心漸移到右腳，弓膝成右弓步；同時，右掌沿左臂外側向右前掤出；左掌中指扶右腕。眼看右食指尖（圖 42）。

【意念】：意想用抽陀螺勁開右掌、右腳。身體直立是陀螺中軸，左臂像纏繞繩子的棍兒，右臂像繩兒。右掌、右腳彈出，朝眼神所注的西北角轉出開步。右仰掌掤出。左掌追隨，中指扶右脈門。右腳開步後，重心前移，弓膝成右弓步。想右掌的五指貼地，從拇指開始，有貼地感之後，食指再開始貼地。手指依次貼地。左腳虛起。

第七動　右掌反採

與第三動動作相同，惟方向、姿勢相反（圖 43）。

第八動　左掌前按

與第四動動作相同，惟方向、姿勢相反（圖44、圖45、圖46）。

第九動　兩掌內合

兩臂鬆力，右臂循外弧形向右後擺動；左臂隨擺，左掌到右肋前；眼看右食指尖，身向後坐，重心移左腿，成左坐步；右腿舒直微左移，腳尖翹起；同時，兩臂回擺至正前方（正西），身也轉向正西；右臂舒伸，掌心向上；左拇指扶右臂彎，掌心向下。眼平遠視（圖47、圖48）。

【意念】：第三梭加個爻，和前邊的爻有所不同。

右臂向右後方擺動時，右掌虎口朝下。眼神隨右食指，左掌隨擺到了右肋前，左虎口朝上。意想右掌朝右後（東北角）斜上方推扒空氣。隨右掌推扒勁，左腳虛起，有騰躍之勢，全身輕靈、舒暢。想右肘找左膝，右肩找左胯，輕輕往回一擺，身軀自然後坐，成左弓步。右腿舒伸左移，右腳尖翹起，兩膝相貼近，成下半爻。兩臂擺到正前方，右臂舒伸，右仰掌拇指少商穴與鼻尖前後對正。左掌心（勞宮穴）扶右前臂（內關穴），成上半爻。變為爻象。前後兩爻的動作，都要輕鬆瀟灑，身心暢

圖 44

圖 45

吳氏太極拳詮真

圖46　　　　　　圖47　　　　　　圖48

快、和諧。意念多，外形不顯，不流
於輕浮。

　　第十動　右掌下採

　　重心不變；左掌以食指引導，向
右上方斜移到右耳外側，掌心向右，
指尖向上；右掌以小指引導，向左下
方斜移到左膝前，掌心向左，指尖向
下。眼正前方（正西）平遠視（圖
49）。

　　第十一動　右腳橫移

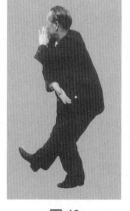

圖49

　　重心不變；右腳向右橫移半步成
隅步，腳跟著地，腳尖翹起，成左坐步；視線轉向右前方
（西北角）平遠視（同圖49）。

　　【兩動意念】：左掌移到右耳外側，右掌移到左膝前。
左掌指天，右掌指地，有「空胸緊背」之感，有蓄勁待發之
勢。右腳橫移，下盤穩固。

<table>
<tr><td>圖 50</td><td>圖 51</td><td>圖 52</td></tr>
</table>

圖 50　　　　　　圖 51　　　　　　圖 52

第十二動　右肩右靠

　　右掌以食指引導，以肘前部向右前方舒展；左掌也以食指引導，以肘前部向左前方舒展；弓右膝；右腳落平時，兩掌在正前方相合後隨即分開，左掌俯落左後下方，掌心與左外踝骨上下對正；右臂向右前上方舒直，掌心向上；重心移到右腳，成右弓步。眼注視左中指甲（圖 50）。

　　【意念】：想左肩找右胯，右腳落平。左肘找右膝，右膝前弓。這時兩肩、兩肘自動相合，不受意念支配。想左手找右腳，右腳踏實。兩掌心在肩、肘相合以後也自動相合。同時，想兩合谷穴，兩掌分開。右合谷向右前上方抬起，掌心向上，小指與右耳垂相平為度。左掌往左後下沉，掌心向下。眼神先隨右掌食指尖，右小指與耳垂平後，意隨眼神移到右膝，而後經左膝到左中指甲，再把意念從中指順臂回到右肩，有回撞之意。

第十三動　右掌翻轉

　　與第一動動作相同，惟方向相反（圖 51）。

圖 53　　　　　　圖 54　　　　　　圖 55

第十四動　左掌斜掤

與第二動動作相同，惟方向相反（圖 52、圖 53）。

第十五動　左掌反採

與第三動動作相同，惟方向相反（圖 54）。

第十六動　右掌前按

與第四動動作相同，惟方向相反（圖 55、圖 56、圖 57）。

圖 56

第十七動　左掌右轉

與第五動動作相同，惟方向相反（圖 58）。

第十八動　右掌斜掤

與第六動動作相同，惟方向相反（圖 59）。

第十九動　右掌反採

與第七動動作相同，惟方向相反（圖 60）。

圖 57　　　　　　　　　　圖 58

圖 59　　　　　　　　　　圖 60

第二十動　左掌前按

　　與第八動動作相同，惟方向相反（圖 61、圖 62、圖 63、圖 64）。

【註解】

1. 第一動中，大陵穴在腕內側橫紋中央。神門穴在腕關

圖 61

圖 62

圖 63

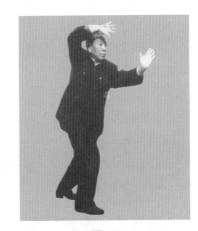

圖 64

節橫紋上、掌後橈骨端凹陷中。大陵與神門兩穴相貼，安心、益神、穩心臟。可做單練樁功。

2.兩膝陰陵泉穴相貼的動作。相貼又分，分了又貼，這樣做三四次，有調節股骨的作用。

3.有幾個手托天、腳入地的動作，在意念中含天人合

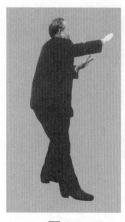 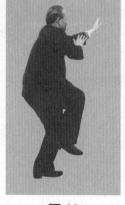 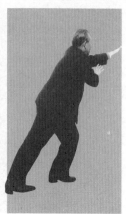

圖 65　　　　　　圖 66　　　　　　圖 67

一、順乎自然之意。

　　4. 抻跟腱有壓腿的作用，也有壓腿的意念，舒展從腳到跟腱。太極拳不是張壓力舒，而是自然伸展。有壓痛時則不是。

　　5. 兩個爻的動作，似抽陀螺的動作，都是意念為主，而不顯形於外。

　　6. 中衝穴對膻中穴，是意念。對正時心臟有反應就是。有心腎相交之意。

第五式　左右打虎

第一動　兩掌合下

　　重心後移到左腿，成左坐步；左臂向左前上方（東北隅）舒伸，掌心向下，指尖向前；右掌拇指貼左臂彎，掌心向下，隨動；同時，收回右腳，向右後（西南隅）撤一步，腳跟著地。眼看左食指尖（圖 65、圖 66、圖 67）。

　　【意念】：右臂以右食指引導，向右前方舒直。感到左

腳虛了，沉右肘，右臂往左前方移
動。鬆右肩，屈左膝，重心自然移到
左腿。左肩放鬆，右膝鬆力，左肘下
沉，右膝上提。左臂通過右臂下面，
往左前上方舒伸。鬆左肩，左掌根一
沉，掌心向前突出，指尖向上。右腳
心有反應時，右腳自然向右後方撤一
步，腳跟著地。左掌心、右腳心和命
門三點連一線，同時有氣感反應。

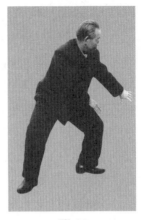

圖68

第二動　兩拳併舉

　　兩掌向右捋；到左膝前時，右腳
尖向外開向正南，右腳落平；捋到兩
膝中間時，弓右膝，左腳尖向裡扣向
正南；同時，兩掌漸變拳，向右前方
伸出，右拳在前，拳眼向左前（正
東）；左拳眼向上，貼在右肘下。眼
視東南方向（圖68、圖69）。

　　【意念】：兩掌垂直下落。右掌
心與左膝接觸時，左掌合谷穴朝地
面，掌心往外一扒，右腳尖才往外開
（朝正南）。重心仍在左腿。想左掌
心有按物感時，右腳放平。然後墜左

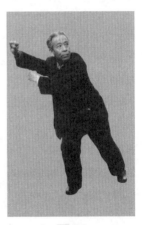

圖69

肘，屈右膝，右掌心（勞宮穴）扶右膝內側（陰陵泉穴）。
左掌心（勞宮穴）扶左膝外側（陽陵泉穴），掌心貼住後想
一想。同時肚臍（神闕穴）找命門穴，小腹一癟，這叫「龜
縮力」，背能承重。再想左肩找右胯。右掌心從右膝內側
（陰陵泉穴）移到外側（陽陵泉穴）。左掌心從左膝外側

（陽陵泉穴）移到內側（陰陵泉穴）。這時想左肩找右胯，左腳尖往裡扣（朝正南）。左掌心扶在右腿陽陵泉穴，扶住不動。鬆右肩，墜右肘，右臂自動抬起。右掌背和眼神相平時，右指尖探向右前上方，如取物。往上伸，直到把左臂自然帶起來為度。左掌虎口（合谷穴）接觸右肘尖下（少海穴）時，右掌握空心拳，拳眼朝左（正東）。然後左掌也漸變為拳。

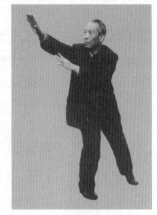

圖70

眼神向右拳眼的方向看時，腰直，胯鬆，收小腹，尾骶骨有朝前之意。意念動作一氣呵成後，右肘尖下落到左拳眼上。

第三動　兩拳回捋

重心在右腳，右腳尖向左轉，朝正東；身隨步轉向東南；兩拳向左前方（東南隅）斜伸變掌，右掌在前，左掌拇指貼右臂彎，兩掌心向下；右膝鬆力，向下蹲，左腳向左後方（西北隅）撤一步，腳尖著

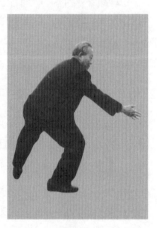

圖71

地。視線隨右掌食指尖（圖70、圖71）。

【意念】：想右拳眼由東南隅走大迂迴轉向西北隅。眼神注右拳食指第一節。重心不變，身隨轉。右腳尖自然往裡扣（由南轉朝東）。轉腳不起腳，只想右拳眼。墜右肘，左膝虛。鬆右肩，拳變掌，往右前上方擺動。右臂舒直，右掌

有前探取物之意，左臂隨動。借擺掌之勢，左腳自然舒直斜向西北角開步，腳尖虛沾地面。右臂、左腳成直線，斜下。撤左腳只想右臂動。

第四動　兩拳併舉

　　兩掌向左後撤挒，挒到兩膝中間時，左腳跟內收（向右轉）向正南方落平，隨之屈膝略蹲。面向正北；兩掌變拳，左拳向左額角前上方舉起，拳眼向右前（正東）；右拳眼向上，托左肘尖；蹬右腳跟向正南，重心移左腳，右腿舒直成左弓步。眼向東北平遠看（圖72、圖73）。

　　【意含】：右肩放鬆，兩掌下垂，到左手心能摸到右膝時，右掌也與膝平。右掌、右肘往斜前（正東）伸，拇指朝天，餘指向東，想手按地面前伸。左腳跟自然往回收，收到腳尖朝北為度。重心在右腿。右肩放鬆，右掌摸到膝外側

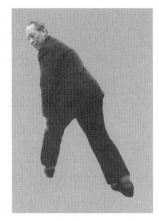

圖72

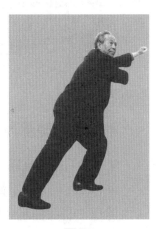

圖73

（陽陵泉穴）後，墜右肘。左掌心到左膝內側（陰陵泉穴）。右肩找左胯。右掌心由右腿陽陵泉穴虛移到左腿陽陵泉穴。鬆左肩，墜左肘，左臂抬起，指尖往前上方舒展，有往西北角探手取物之意。右掌被帶起來，右虎口（合谷穴）和左肘尖（少海穴）挒接觸時，左掌變拳。然後右掌也握

拳，拳眼朝上。眼神朝左拳眼所朝方向看。同時收小腹、豎腰。背要圓，力才全。有空胸緊背之意。這時左肘尖才落到右拳眼之上。

【註解】

1. 龜縮力，可單獨練樁，左掌勞宮穴扶在左腿陽陵泉穴，右掌扶右腿陰陵泉穴；或者右掌勞宮穴扶右腿陽陵泉穴，左掌扶左腿陰陵泉穴。扶住以後不動。意想肚臍貼命門，脊背一緊就是。扶穴位是相貼，不是抓或按。

2. 握空拳法。掌變拳，先從小指開始回屈，逐漸到食指回屈。拇指壓在食指、中指第二節上。手心空，不用力。拳變掌，先從拇指開始舒直，逐個到小指舒直，都是漸變。要意念支配，輕握輕展。

3. 披閃步。在技擊上是含側身避敵、側身進擊的兩重意思，在動作中牽動帶脈和衝脈，使全身經絡活躍，於健身也有重要意義。

第六式　雙風貫耳

第一動　兩拳高舉

重心在左腳，右拳循左肘外側，向左前方舒伸到極度；身隨臂起；右膝提起，腳尖懸垂；兩腕交叉，兩拳舉過頭頂，右拳在外，拳心均向外。眼從交叉兩拳間平遠視（圖74、圖75）。

【意念】：眼神收回，順左臂彎往西看。右拳從左肘下往上伸，遮擋視線。視線一轉，兩臂高舉。提起右膝。想身背後有牆，又倚而不倚。頭頂（百會穴）有根線往上提。身腰端正，左腳踏實有入地感。

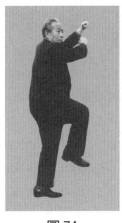 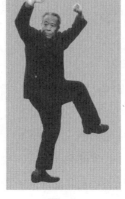 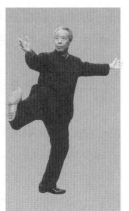

圖 74　　　　　　圖 75　　　　　　圖 76

第二動　兩拳平分

　　兩拳變掌，各以小指引導，向右前左後斜線平分；右腳跟向右前（東南）蹬出，與右臂平行；右掌心向左，指尖向前（東南隅）。左掌心向右，指尖向後（西北隅），重心在左腳。眼視右掌拇指尖（圖76）。

　　【意念】：兩拳漸變掌，兩臂左右分開不落，拇指朝上。意想左臂為舵，左勞宮穴穩住重心。兩臂與肩平時，腿放鬆，轉腰。面向正東時，右小腿擺出。

第三動　兩掌下採

　　左膝鬆力，向下蹲身；右腳跟著地，成左坐步；兩臂鬆力，右掌以小指引導向左移，左掌也以小指引導向右移，同時到正前方（正東），兩掌距離與兩肩同寬，掌心向上。右膝漸前弓，成右弓步；兩掌隨右膝的鬆力，循下弧形向後採到極度時，雙掌變鈎。眼平遠視（圖77）。

　　【意念】：右腿下落，右腳跟著地，腳尖朝天。兩臂放鬆，自然外旋下落，兩掌指尖撮攏變鈎，鈎尖朝天，兩腕下

沉，靠近右腳兩側，叫兩腕沉採，三尖朝天，右跟腱有壓感，舒伸而不痛為度。

第四動　兩拳相對

兩鉤手以指尖引導，由裡往外轉，繼以兩腕引導，兩臂分向左右舒平到高與肩平時，鉤變為拳；同時轉到正前方（正東），兩拳面相對（拳距約 10 公分），拳眼向下；重心仍在右腳。眼視正前方（圖 78）。

圖 77

【意念】：鬆肩、墜肘。兩臂以鉤手為引導，自然內旋。邊旋邊提，循下弧形到腰際時變鉤為掌。雙掌勞宮穴扶命門穴兩側，意想勞宮有火光反照到命門，順腰而下到尾骶骨。手到尾骶時，抬頭眼神平視。手不停，握拳，臂自然內旋。與肩平時，兩拳背相對，有夾擊之勢。

【註解】

1. 兩臂旋翻兩次，掌變鉤、變拳。手陰陽變換、經絡變化，刺激足陰陽經絡變化，達到氣血暢通、內臟按摩的目的。

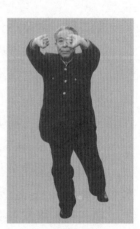

圖 78

2. 腳尖朝天，使足陰經上升。腳落平，著地不著力時，足陽經下降。陰升陽降交替活動是本式在套路中的特點之一。

第七式　摟膝拗步

第一動　左掌下按

重心不變；左拳變掌，以食指引導，向右前下方（正東）按出；左臂舒直，掌心向下，同時，右腕鬆力，後提，拳鬆開後，右虎口貼近右耳孔；左腳向前邁出一步，腳跟著地，腳尖翹起；左掌心和左腳大趾上下垂直。眼視左掌食指尖（圖79、圖80）。

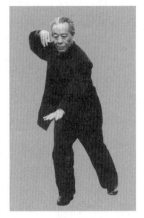

圖79

【意念】：兩臂鬆力，右拳漸鬆開，向上提到右虎口（合谷穴）對右耳門。腰也右轉，小腹（氣衝穴）貼大腿根（衝門穴）。左拳自然張開變掌，隨轉腰之勢自然下按如扶物，左食指尖和右腳拇趾成垂線，這叫摟膝。沉右肘，收左腳，鬆右肩，左腳向前「邁」出一步。眼神由正前方移到左掌食指時不停，向左前下看。左手追到左前下。這時左掌心與左腳提起的大趾上下垂直。左掌下按過程都是自然的、被動的、柔順的。

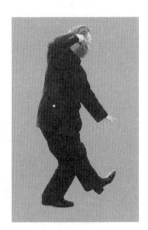

圖80

第二動　右掌前按

抬頭平視；右掌以無名指引導，向前（正東）按出，掌心向外，拇指遙對鼻尖；同時，左腳漸落平，屈膝，重心前移，右腿舒直，成左弓步；左臂微屈，掌心向下，指尖向

<table>
<tr><td>圖 81</td><td>圖 82</td><td>圖 83</td></tr>
</table>

圖 81　　　　　　　圖 82　　　　　　　圖 83

前，靠近左腿左側。眼順右拇指上方平遠視（圖81）。

【意念】：左手追到眼神後，抬頭，眼神看正前方。想頭頂心（百會穴）找右腳心（湧泉穴），上下對正之後，眼神往東北角一掠再看正東。這時，上身也轉正，左腳微收，右掌無名指有氣感，引導向前，穿針引線（指平伸向前）。重心移到左腿時，右中指指天，實掌心。右食指不動，掌微右旋，拇指尖與中指一節橫紋相平。虎口（合谷穴）朝天，右拇指尖與鼻尖前後對正，重心轉到左腿同時意念到左手，左手中指找尺骨頭，一找就有扒地感。

第三動　右掌下按

右掌以食指引導，向前方下按，到左膝前，掌心向下，指尖向前；同時，左腕鬆力，提掌至左耳旁，虎口對耳孔；重心不變右腳向前邁出一步，腳跟著地，腳尖翹起；右掌心與右腳趾上下相對。眼看右掌食指尖（圖82）。

【意念】：左掌食指尖往地面指一指，隨後指尖回摳掌心，左臂自然抬起，右臂自然下落，眼神也自然下落。在食

指尖和左腳拇趾成垂線。想沉左肘收右腳與左腳靠攏。剛一靠攏，眼神從正前方往右下方移，右手追眼神，實際做到右手心正和邁出的右腳拇趾上下對正。

這個動作輕靈，「邁步如貓行」，腳如履薄冰。虛實要分清。

第四動　左掌前按

抬頭平視；屈右膝，重心移到右腳；左腿舒直，成右弓步；同時，左掌以無名指引導向前按出，掌心向

圖84

前，指尖向上；右掌移至右腿外側，掌心向下，指尖向前。眼順左掌拇指上方平遠視（圖83）。

【意念】：前動右掌追到眼神後，抬頭。眼神移向東南隅。右腳跟著地。左腿吃力。這時想頭頂心（百會穴）與左腳心（湧泉穴）對正。右腳微收，無名指有氣感（得氣），平伸，叫穿針引線。重心到右腿時，左掌中指指天，掌心微右旋。左腳跟往外自開。左拇指尖與中指第一橫紋相平，左掌虎口（合谷穴）朝天，左拇指尖與鼻尖前後對正。眼神順左掌拇指上方平遠看。右掌拇指貼在腿外側時，意念移到右掌，右中指肚和右尺骨頭保持一條線。掌心斜朝地面，有向後扒地之感。

第五動　左掌下按

左掌食指引導向前下按，至右膝前；同時，右腕鬆力，提右掌至右耳旁；左腳向前邁出一步，腳跟著地，腳尖翹起；左掌心移到左腳尖上方，重心在右腳。眼看左食指尖（圖84）。

【意念】：想右掌食指指地，然後，回夠掌心。右掌上提，虎口（合谷穴）貼右耳門。左掌自然下落，叫按掌。左食指與右拇指在身前成垂線。眼神在食指之前，食指不停追眼神，眼神與食指保持一致。想沉右肘，收左腳，向右腳靠攏。想鬆右肩，催動左胯，左腿自然邁出，腳跟著地不著力。眼神經左食指往左前下方。左掌追去，動作輕靈。

圖 85

第六動　右掌前按

抬頭平視；鬆左膝，左腳落平弓膝，重心移左腳，成左弓步；同時右掌向前按出，掌心向外，指尖向上，拇指遙對鼻尖；左掌俯貼在左腿左側。眼從右拇指上方平遠視（圖85）。

【意念】：眼神被追來的左食指隔住。抬頭，是用眼神領起來，看平遠處。豎腰立頂，想百會穴與腳心對正，叫提神立頂。感覺到右無名指得氣，穿針引線，以無名指引導，掌指平伸。到重心移到左腿時，成左弓步。右中指指天，掌心微旋，拇指尖與中指第一節橫紋相平，合谷穴朝天。右腳後跟自然外開，腳趾捻地，左掌中指肚跟尺骨頭成直線，自然產生扒地感，這時有一種舒暢感，是手腳擺動中內臟自動按摩的結果。

【註解】

1.摟膝拗步，可以防治關節炎，但姿勢必須正確。弓膝時，膝蓋（臏骨）不能超過腳拇趾甲根（外側大敦穴，中間

部古稱「三毛」）。就是平時說「燒餅蓋」扣在趾甲後。超過了易患關節炎。練此式應注意。

2. 本式虛實分明，為右掌前按，式成時，左腿、右手是實，屬陰，不動。左手、右腿都可動，叫虛，動，陽。反之也同理。弄清虛實、動靜，為以後深一層的「六合六沖」功法打好基礎。

圖 86

第八式　倒攆猴

第一動　右掌下按

右腕鬆力，右掌以指尖向左前方舒緩下按；同時，重心移到右腳。揚左腳尖，右掌心與左腳拇趾上下相對；左腕鬆力，上提到虎口貼近左耳孔外側。眼看右掌食指尖（圖86）。

【意念】：左掌食指往地面一指，然後上提，想左合谷穴貼到承漿穴（男髭）再經人中、素髎（鼻尖），貼近左耳門。

鬆左肩，右胯鬆力。墜左肘，右腿自然屈膝。向後坐身，左腳尖翹起，拇趾朝天。右掌隨之下落，掌心與左拇趾上下對正後，身軀調直。想右手要摸左腳心，但用力觸摸有抻壓痛感，或者輕扶淡掠沒有感覺，過與不及都不是。想摸又不想摸，覺得很舒服才是。想腳尖回鈎鼻尖，命門感到火熱。有舒跟腱、鍛鍊腎臟作用。

第二動　左掌前按

右掌以拇指引導向左轉，摟左膝之後鬆垂下落到右腿外

側，掌心向下，指尖向前；同時，右膝鬆力向下蹲身，左腳後撤舒直，成右弓步；左掌以無名指引導向正前（正東）按出，掌心朝外，指尖向上，拇指遙對鼻尖。眼經左拇指上平視前方（圖87、圖88）。

圖87

【意念】：想右掌心摸左膝蓋。頭隨眼神抬起，平遠視（東北角）。豎腰立頂，要摸到右膝蓋。身隨掌轉動。摸完右膝，右掌往外平開，開到左腳離地，收回到右腳旁。右肩往前下鬆力，左腳自然後撤，腳尖虛著地。沉右肘，右掌擺動到右前方，掌心向下，五指向前舒展。意想右小指肚好似扶地，左足拇趾著地。想右無名指扶地，左腳二趾著地。想中指肚扶地，左三指著地。想右手指肚扶地，左四指著地。想右拇指扶地，左腳小趾著地。然後右手掌扶地，右腳掌著地，想掌心，腳心著地，想掌根，腳跟著地，左腳落平。屈右肘，左腿彎繃直（不是用力繃，要自然曲中求直），越慢越好。左腿一繃，感到右腿吃力。

圖88

　　最後是右肩（肩井穴）從身背後找左胯（環跳穴），右掌微扒地，左掌自然探出。推掌不是有意去推，而是右肩與左胯的合勁自然催出，成右弓步。左掌根與右腳尖上下相對。右掌虎口與右腳跟前後對正。

吳氏太極拳詮真

意念在右肩找左胯的合勁。兩臂
放鬆，像悠盪的繩索一樣。兩掌像鐵
錨一樣。想合谷穴，拇指、食指轉一
轉就是。

第三動　左掌下按

左腕鬆力，左掌以指尖向右前方
舒緩下按；同時，右腕鬆力，向上提
起，右掌虎口靠近右耳孔；重心移到
左腳，揚右腳尖，成左坐步；左掌心
與右腳拇趾上下相對。眼看左食指尖
（圖89）。

圖89

【意念】：鬆右肩，左胯鬆力。
墜右肘，左膝自然彎曲。身軀後坐，
右腳尖翹起。右掌提起時，想右合谷
經承漿、人中、素髎再貼到右耳門。
左掌自然下落到掌心與右腳拇趾上下
對正。意想左掌心摸右腳心。有抻跟
腱之意。身隨梢節轉動，腎臟得到鍛
鍊。命門有氣感。

第四動　右掌前按

立身、抬頭、平視；右掌以無名

圖90

指引導，向前舒伸到正前方，立掌外
推；右膝鬆力，右腳後撤，腳尖虛點地，右腿舒直；同時，
左掌回捋到左膝外側，掌指朝前，掌心向下；重心在左腳，
右腳落平，弓左膝成左弓步。眼經右拇指上方平遠視（圖
90、圖91）。

【意念】：想左掌心要摸右膝。抬頭，眼神看東南方。

豎腰。感到左掌心摸不著右膝，再摸左膝，立頂，頭頂心與左掌心垂直，尾骶骨與腳跟對正。鼻尖、膝尖、足尖三尖對正，感覺到摸著左膝後，左腳特別吃力，堅持一下，左掌保持水平外展（展向正北），眼神到正東。感覺右腳跟撓地了，墜左肘，收右腳。肩、肘、腕一放鬆，左臂往左前悠去，悠悠蕩蕩一種蕩力。右腳後撤，腳尖虛沾地面。

圖 91

想左掌小指肚扶地，右腳拇趾著地。想左無名指肚扶地，右二趾著地。想左中指肚扶地，右三趾著地。想左食指肚扶地，右四趾著地。想左拇指扶地，右小趾著地。想左手掌，右腳掌著地。想左手心，右腳心著地。想左掌根，右腳跟著地。這都是意念轉換，必須切實做。

感覺到右腳跟著地了，再屈左肘，右膝蓋一軟，意念到敘窩（委中穴），神提起來，眼前平視，這是練習提神，神表現在眼。屈肘，舒展委中穴。左肩找右胯，從身背後一找，右掌自然推出，右掌根與左腳大趾在一條線上為度。這個動作在意念支配下手腳要配合好。

【重複動作】

第五動　右掌下按（同第一動）；

第六動　左掌前按（同第二動）；

第七動　左掌下按（同第三動）；

第八動　右掌前按（同第四動）；

第九動　右掌下按（同第一動）；

第十動　左掌前按（同第二動）；

第十一動　左掌下按（同第三動）；

第十二動　右掌前按（同第四動）；

第十三動　右掌下按（同第一動）；

第十四動　左掌前按（同第二動）。

【註解】

1. 本式可做七次前按。

2. 在撤步動作中，左右旋轉身體對腰腎起到按摩作用。

3. 手提到耳側，是「頭面部有病合谷收」的意思。承漿穴是任脈上起點，人中穴、齦交穴、素髎穴是督脈起點，合谷穴（虎口）可用意念貼近，能防面部疾病，疏通面部經絡。

4. 前按掌在技擊上寓攻於防、退中有攻。不是直接用手去推，而是肩找胯。對方一換上，就推起來。前按掌虎口一轉，變錨。食指戳對方翳風穴，拇指奪頸動脈，是厲害招數。

第九式　斜飛勢

第一動　左掌斜掤

左掌以小指引導，掌心向前上方移轉；右掌心向右後下方；腰微下鬆，重心在右腳。眼看左食指尖（圖92）。

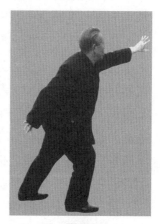

圖92

【意念】：兩掌同時轉舒展，兩掌合谷穴同時轉向地面。意想合谷穴接太空之氣。同時兩腳太衝穴（腳拇趾、二趾之間）接大地之

氣。眼神注於左掌食指。臂、腿的虛實要分清。重心在右腿，為實。左臂為實、為陰、為靜。意念在右掌緣，即掌根（神門穴到大陵穴一線）往外撐，撐空氣。掌根有下插入地之意。右掌和兩腳後跟成等邊三角形。右臂為虛、為陰、為動。兩臂舒展成180°，左高右低。

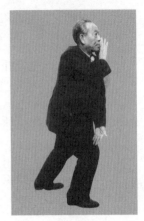

圖 93

第二動　左掌下採

左掌以小指引導，沿左外下弧形向右移動到右膝前，掌心向右；右掌以食指引導，沿外上弧形向左移動到左耳外側，掌心向左。眼平遠視（圖93）。

【意念】

兩臂舒展保持180°，同時外旋，並斜坡移動眼神，位左食指，以左掌為主，自左後轉到上空。拇指指一下天，食指指天，中指、無名指、小指依次指天，手到頭弦上方。左掌隨右臂旋轉下垂到右膝前。左臂由左上向下畫弧。右臂由右後向上畫弧，兩掌

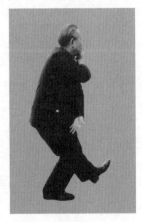

圖 94

垂直於頭上下。眼神由左掌經地面向正前方。右膝微前弓，尾骶骨對腳跟，豎腰立頂。墜右肘，右手背貼近左耳門。左手背貼在右膝外側（外勞宮穴貼右陽陵穴）。

第三動　左腳前伸

左膝鬆力，左腳向左前方（東北隅）伸出，腳跟著地；

重心仍在右腳，成右坐步。眼平
遠視（圖94）。

【意念】：右掌指尖往上起
一起，墜右肘，帶動左腳前移。
鬆右肩，左腳向左前邁出，腳跟
著地不著力，仍有空胸緊背之
感。 眼神轉移，由正東轉到東
北隅。左手背向右膝側，食指往
右腳跟側指一指地。意想左手摸
右腳跟。立腰，右腿感到酸脹難
忍。

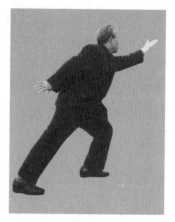

圖 95

第四動　左肩左靠

　　兩肘鬆力，右掌以小指引導，向右下垂；左掌以小指引
導向左上提；左腳落平；兩掌虛合，弓左膝；兩掌分開，左
掌向左前上方移動到腕與肩平，掌心斜向內；同時右掌向後
下方虛展，掌心與右踝上下相對；重心在左腳，成左弓步。
眼看左食指尖（圖95）。

　　【意念】：兩臂放鬆。一放鬆，右掌下落，左掌上起。
左腳放平。兩掌虛合，意想兩合谷穴左上起右下落，像兩翅
伸展。左掌與頭頂平。左掌盡量後展。左肩井與左環跳垂
直，意念左肩找左胯。右腿感到輕虛。這時眼神從左掌食
指、中指間的空隙遠視，意仍在左肩與左胯合。想自己展翅
立在懸崖之上，有翱翔天空、飛騰之意。

第十式　提手上勢

第一動　半面轉身

　　左腳尖右扣朝東南；視線離開左食指尖向右前移動到正

南，轉身向正南，重心後移，成左坐步；右掌繼續舒伸向前，掌心向內，指尖向上，拇指遙對鼻尖；左掌右前下，拇指貼右臂彎，鬆肩垂肘。眼從右拇指上方平遠視（圖96）。

圖 96

【意念】：眼神放開，從東北隅大迂迴看正東、東南隅。右腳跟自然收回向北為度。重心在左腳，眼神移向正南。左腳尖往裡扣正朝南。左掌隨眼神擺動。到正南時，意想左掌心摸右腳心，要托起右腳。放鬆，重心後移。收小腹，右腳尖自翹，右臂自抬。身體調直。手像有吸力，吸腳尖回鈎，腳心突出，有抻跟腱之意。這時命門有熱感。

圖 97

第二動　左掌打擠

右腳漸落平，屈膝，重心移右腳；屈右臂，橫平於胸前，掌心向內，指尖向左；左掌心扶右脈門。眼從左食指上平遠看（圖97）。

【意念】：右臂以小指引導下落，肘尖抬起，前臂橫平於胸前。左掌心扶右脈門。意想左掌心往右腳面上扶，右腳落地。隨即屈膝，重心前移，在技擊上，屬於拓擠。

夾脊轉，找手心。手心又找腳心。氣血提起，內臟全都受到震動按摩。

吳氏太極拳詮真

第三動　右掌變鈎

右掌五指聚攏變鈎，向前上方（微偏右）提起；身隨腕上長；左腳虛隨之，收到與右腳齊；左掌下按，拇指橫貼於臍下。視線隨右腕（圖98）。

圖 98

【意念】：右掌五指指肚捏在一起，空掌心。鈎尖直朝後，意想右腳腳趾像在有彈力的物體上。墜右肘，鈎手上起。鬆右肩，左腳就跟上來了，落腳不踏實，右鈎手腕提到與鼻尖平。左掌下落，意想左掌心對右腳趾甲後的幾根毛（大敦穴），幾根毛豎起來，支頂掌心，與掌心好像藕斷絲連。上下對正不動。

第四動　右鈎變掌

右鈎上提，以小指引導漸向上翻轉變掌，掌心向外前上方，指尖斜向左上方；重心仍在右腳。眼從右食指尖上面仰視遠方（圖99）。

圖 99

【意念】：右臂舒伸到頭頂上，鬆右肩，墜右肘，腕外旋，右鈎手鬆開變掌，掌心朝天。右虎口在兩眼中間。仰視上空。意念在右掌，追隨眼神，眼神仰視，掌心也追向天空。

第十一式 白鶴亮翅

第一動 俯身按掌

視線注右掌食指尖，漸向下俯身；俯至右掌與肩平（掌心向外）時，視線改為注左掌食指尖；左掌向下按至極度；俯身時兩腿直立，膝不要彎曲，重心在兩腳（圖100）。

圖100

【意念】：眼神漸由仰視到平視，身隨眼神前俯。右臂隨眼神下落，屈右臂，沉右肘，右腕內旋，掌心向上、向前，走弧形。右食指在平視時追上眼神，身前俯眼平視（上半身約前傾15°）。

第二動 向左扭轉

右膝鬆力；左掌指尖下垂，以拇指引導，掌心向左翻轉而逐漸向外轉至正東，到左腳的外側；視線先隨左食指尖，移到左側時改注中指尖；右掌也隨身轉至正東，掌心向外；重心移至左腳（圖101）。

圖101

【意念】：眼神離開右食指尖，看下方。正好左中指指甲以眼神接觸。剛看見，中指指地臂外旋，眼神落空。又看到食指甲，食指又指地，眼神落空。再看拇指指甲，拇指又指地。隨著臂外旋，拇指對眼神，不看，身躲過。又看到食指，不看，身再躲，又看到中指，眼神注在中指上。

吳氏太極拳詮真

想右肩（肩井穴）找左胯（環跳穴），向左轉腰。重心由右腿轉到左腿。左手背貼在左腿外側，掌心向東，這叫白鶴單亮翅。左手無名指向地指一下，小指也向下指一下。左腳輕虛。

第三動　左掌上掤

左掌以中指引導，向外舒伸到極度，左臂自然上起，左掌向外至頭頂以上時，向右前上方轉正（仍向正南）；右掌隨而轉正，兩掌心向外，指尖向上；重心在左腳。眼由兩掌中間向前上方仰視（圖102）。

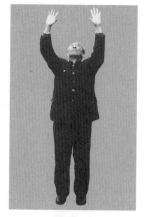

圖102

【意念】：眼神離開中指，中指繼續追眼神。抬頭，眼神看到正前方（東南隅）。左掌中指隨眼神起，自動到與頭頂相平時，沉左肘轉腰，身體轉正。眼神仰視上空。兩掌中指帶動兩臂向上舒伸，掌心向外，中指、食指、無名指三指靠攏上撐，意想三指為翅尖，高舉為雙亮翅。兩掌三個指尖都對天空，叫白鶴升空。

圖103

第四動　兩肘沉探

兩膝鬆力，漸向下蹲身，肩、肘、腰、胯各部位鬆力；肘尖漸下垂，兩掌隨肘落而向內旋，至兩腕與兩肩相平，掌心向內為止；重心平均在兩腳。眼由兩掌中間平遠視（圖103）。

王培生

【意念】：以兩掌拇指為軸，食指往上搆，往天空指一指，中指指天，無名指指天，小指指天，臂外旋，掌心相對。再以小指為軸，無名指開始指天，中指指天，食指指天，拇指指天，臂外旋，掌心向內。感到手不墜不舒服時，肘下沉。鬆肩，鬆胯，提膝，重心移到左腿。右腳變虛。兩掌下落，肘與肩平。寬度小指與肩齊。

圖104

兩手中指和百會穴成三角形，兩肘尖和左腿似三足火爐。右腿左手有熱感。眼神平遠視。

【註解】

1. 提手上勢，調脾胃、舒肝氣，活動衝脈。

2. 白鶴亮翅，左陽掌在腹下動，防治近視。變陰掌，注視手指轉動，防治遠視。

3. 白鶴亮翅第三動，兩臂起落，可單獨練，防治頭部不舒服，如頭暈、頭脹等。

第十二式　雲　手

第一動　左右揮手

左掌內旋變陽掌，指尖向右；右掌外旋變陰掌，指尖向左，兩掌心上下相對於胸前；左臂向左後舒伸，左掌平揮，右掌靠近左臂彎；身隨臂左轉，重心在左腳。眼視左食指（圖

圖105

吳氏太極拳詮真

104）。

左掌揮到左後極度，雙掌翻轉，掌心相對於胸前；右臂向右後舒伸，右掌平揮，左掌靠近右臂彎；身隨臂右轉，重心移右腳。眼看右食指（圖105）。

【意念】：雙臂下移，左陽掌在上，右陰掌在下，如抱物於胸。掌距要根據個人體質，以胸窩（膻中穴）和肚臍（神闕穴）之間為中線。體弱者掌距稍近。體強者稍遠。調距以心肺舒暢為最佳距離。有「抱元守一」之意。左右兩揮為「劉海灑錢」，意想抱著古制錢串，楹胯提膝有走勢。以輕鬆心情左揮右灑。有瀟灑騰躍之感。

圖 106

第二動　左掌平按

左腳向左橫開步，腳尖著地；左掌以食指引導，向右前方移動，掌心向內，繼走上弧形往左移動，身隨掌起；左掌移到正前方（正南）時，左腳落平，重心平均於兩腳；左掌小指外轉，掌心漸向外到左前方時，重心移於左腳；左掌轉到左方（正東）時，掌心向下平按，與肩平為度；同時，右掌走下弧形經右膝到左膝前。眼看左食指尖（圖106、圖107）。

【意念】：左掌向右前抬起，意想虎口托天，掌心與眼平。眼神

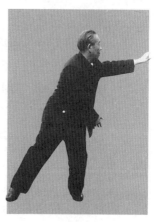

圖 107

注於食指尖。意念在右掌，想摸右膝，右膝躲掌。想摸左膝，左膝也躲。左掌移到正前方，重心在兩腳。尾閭與鼻尖對正，寓「中極之玄，變陰變陽」之意，上丹田（眉間）、中丹田（肚臍）、下丹田（會陰）成直線，即「三田合一」的剎那間，有舒暢感就是。左掌繼續移到左前方。右臂上抬，意想右掌心托左肘尖，左肘閃滑過。舒臂，腕內旋，變陽掌平按。左掌到左前方，掌與眼平。重心移於左腿。

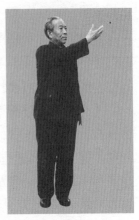

圖 108

第三動　右掌平按

右掌以食指引導向左上方移到左臂彎時，先向左前方上移到極度；身隨掌起，右腳收到左腳旁；右掌繼續向右移動，到正前方時，屈膝略蹲，重心在兩腳；右掌小指外轉，掌心漸向外；到右前方時，重心移到右腳；右掌轉到右方（正西）時，掌心向下平按，與肩平為度；同時左手走下弧形，經左膝到右膝前；左腳向左橫開

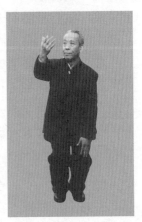

圖 109

一步，腳尖著地，重心在右腳。眼看右食指尖（圖 108、圖 109、圖 110）。

【意念】：右掌從左肘下抬起到左前方，腕橫紋（神門穴）對耳垂。意想虎口托天。右腳收步，與左腳並齊。身隨之立直。右掌移到正前（正南）時，屈膝略蹲。意想左掌緣

吳氏太極拳詮真

（後谿穴），擦著地面下沉，摸到左膝尖、右膝尖。兩膝有迎接掌心之意。不停，豎腰，立頂，正身，左掌心移到右肘尖下。肘尖內滑過從掌心移到中指尖。腕內旋，變陽掌，舒臂到右方（正西），臂與肩平成按勢。想手指肚按地，重心移至右腳。左腳隨勢橫開一步，腳尖點地。眼神隨右掌食指尖。

第四動　左掌平按

圖110

與第二動同。

第五動　變鈎開步

　　右掌以食指引導，向左上方移到左臂彎處時，先向左前往上移到極度；身隨掌起，右腳收至左腳旁；右掌繼續向右移動，到正前方時，重心在兩腳；右掌小指外轉，掌心漸向外，到右前方時，重心移到右腳；右掌轉到右方（正西）時，掌心向下平按與肩相平，同時左掌走下弧形，經左膝、右膝而上升到右臂彎時，右肘鬆力，右掌向左微移，以右脈門按觸左掌中指、無名指，右掌腕部鬆力，五指聚攏變鈎。同時，左腳向左橫開，腳尖著地，重心集於右腳。眼看鈎手腕部。

　　【意念】：右掌上移到左前方，虎口朝上，有托天之意，眼神注於右食指。重心在左腳，借右掌上提之勢，收右腳到左腳旁，長身立直，眼神注右掌食指尖。右掌轉到正前方（正南）時，蹲身。左掌下捋到左膝，掌心輕貼左膝。到右膝，掌心也輕貼。右掌到右前方腕內旋，變陽掌，拇指朝地，小指朝天。意想掌心一貼地，五指聚攏觸地，變鈎，突

腕。左掌上抬，中指、無名指扶右腕脈門。鬆右肩，胯微後收。墜右肘，屈左膝，橫開一步，腳尖點地。

第六動　左掌平按

左掌以食指引導，由右腕下走外弧形，漸向左移動，掌心與眼相平，眼看左掌食指尖；左掌到兩腳正中時，左腳跟向右開落平。鬆腰，重心在兩腳；左掌以小指引導，掌心漸向外翻轉，至左腳尖前

圖 111

止，掌心向外指尖向上。視線在左掌食指尖（圖111）。

【意念】：右鈎不動，眼神改注左食指，漸舒左臂，腕內旋，左掌經面前，掌心翻轉朝左外推出。重心在右腳，隨左推勢，左腳微撐，重心平均在兩腳。立頂、豎腰、收腹。有頂天立地不可動搖之勢。

【註解】

1.雲手鍛鍊調坎填離，水火相濟，達到氣血平衡。能活動帶脈和任督二脈。

2.技擊上有攻有防，鍛鍊手腳靈活協調。對日常行動也有裨益。

第十三式　彎弓射虎

第一動　兩掌右擺

兩掌向左前方下捋到左膝前時，右腳落平；捋到右膝前時兩掌變拳，兩肘鬆力，兩拳上提到右耳外側，右拳在上，拳眼向下；左拳眼向上，與右拳相對，兩拳距與肩同寬；弓

右膝，成右弓步，重心在右腳。眼先
看左掌食指，到正前時隨左拳食指，
變拳後看右拳食指中節（圖112、圖
113、圖114、圖115）。

【意念】：兩臂鬆力。眼神注於
左前方（東南）。左臂向眼神方向舒
伸，掌心向右。重心移左腳。右腳一
虛，立即向後坐身，成右坐步。左臂
即上舉，左掌與右腳上下垂直。右臂
也隨勢向左前（東南）舒伸，鈎手變
掌向前探，有取物之意。左腳借右臂

圖112

動勢，向左後方撤一步（隅步），重心後移成左坐步。右腳
尖翹起，兩臂同時高舉於頭頂之上。腰身左轉，面朝正北。
眼神平視時，兩臂自左前方垂直下落，眼神注左膝，右掌扶
左膝外側（陽陵）。左掌虎口朝下有扒地之意。右腳尖朝東
落平。眼神到右膝，右掌貼扶右膝內側（陰陵穴），左掌扶

圖113

圖114

圖115

貼左膝外側（陽陵穴），意想肚臍貼命門穴。腹收，腰豎，意想後背（夾脊穴）有龜縮力。左掌再扶左膝內側（陰陵穴），右掌從右膝內側陰陵穴到右膝外側。重心移右腳，成右弓步。右掌自右膝前向右後輕輕悠蕩，意想在小船邊撈物（或叫撈稻草），擺動到右腿外側（環跳穴）時，腰身隨臂轉向正南。屈兩臂，指尖向下，兩掌鬆力同時輕提向右耳尖（角孫穴），由小指開始逐指回扣漸變拳，

圖 116

兩拳眼相對，約距 10 公分。意念動作都集中在角孫穴，耳有靜聽之意。隨後，頭微後轉，眼神回注右拳食指中節。

第二動　兩拳俱發

右拳從右耳上向左前方（東北）發出；左掌在下隨之，亦向左前方，拳眼相對；左肘對右膝；重心仍在右腳。眼循右拳食指根向左前方遠視（圖 116）。

【意念】：眼神移向東北。舒右臂，右拳經耳尖隨眼神向正東發出，拳面朝眼神方向，拳眼向下。左拳隨發，左肘尖與右膝上下相對。兩拳眼上下相對，與肩同寬，身隨臂轉向正東。左手如握弓柄，右手如扯弓弦。腿以不勉強吃力為宜，但不鬆軟。含剛柔相濟之意。

第三動　兩拳回挒

兩拳漸變掌，向右後（西南）上方移動；兩拳伸到極度時，鬆左膝，左腳向左前方伸出，腳跟著地；兩掌向左前下方挒按，到右膝前時，左腳落平，到左膝前時，兩掌變拳，向上提到左耳外側，拳眼相對；弓左膝，重心在左腳，成左

圖 117

圖 118

圖 119

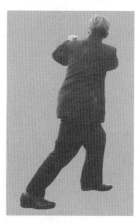

圖 120

弓步。眼先看右食指尖,到正前方時看左食指尖,變拳後,隨左掌食指中節(圖 117、圖 118、圖 119、圖 120)。

【意念】:兩拳鬆力,由右拇指開始,一個指頭、一個指頭地逐個鬆開變掌。右拇指朝下,意想向右後推物到極點。左掌隨動,靠近右臂彎。隨推勢,左腳自然向前邁出一步(隅步),腳跟著地。右掌下落扶右膝外側(陽陵穴),左掌扶左陰陵穴,收腹,豎腰,意想夾脊。右掌再追到左膝前。左掌如撈稻草,畫平弧後,提到左環跳穴,重心前移,成左弓步。身腰隨臂轉向正北時,兩前臂同時上提,兩掌輕握拳於左耳尖,兩拳眼相對,約距 10 公分,意念集中於左耳尖,凝靜一下,如聽音。隨後頭微左側,眼神注於左拳食指中節。

第四動　兩拳俱發

左拳從左耳上向右前方（東南）發出。右掌在下隨之也向右前方發出。拳眼相對。右肘對左膝。重心在左腳。眼循左拳食指根節向左前方遠視（圖121）。

【意念】：眼神移向東南方。舒左臂，左拳經耳尖弧形向正東發出，拳面與眼神方向相同。拳眼朝下。右拳隨發，兩拳眼上下相對，與肩同寬。右肘尖與左膝上下相

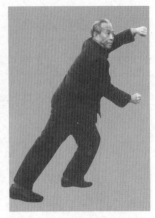

圖 121

對。身、腰隨臂向右轉。右手如握弓柄，左手如扯弓弦。

【註解】

1. 第一、三兩動，主要是意念活動。兩拳提到耳尖（角孫穴），意念要集中，靜一靜提氣，可使頭腦清醒。

2. 本式多腰部鍛鍊，姿勢要準確，對活動任、督二脈都有益。透過手指（手三陰、手三陽）的活動，調動內臟，翻騰起來，起到自我按摩作用。

第十四式　卸步搬攔捶

第一動　兩掌右搬

左拳屈肘外旋到左肋前，拳心翻轉向上；右拳屈肘內旋至左胸前，拳心向下，與左拳上下相對（約距 10 公分，即一拳高）之後均變掌，一同向右前方伸出（即

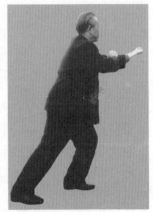

圖 122

王培生

搬);右臂舒直,掌心向下,左掌掌心向下(在右臂腕後肘前);同時鬆右膝,往後坐身,重心在右腳;收左腳向左後方撤一大步,虛著地面。視線先隨左拳,變掌後隨右掌食指尖(圖122、圖123、圖124)。

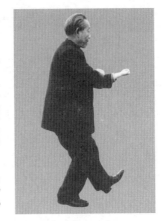

圖 123

【意念】:翻拳。意想左拳似鑽頭,臂外旋,拳往前旋轉270°(拳心朝左轉到拳心朝上),往前旋到右腳虛起為度。右拳也隨轉到拳心朝下,想左肘找右膝,左肩找右胯。重心後移,右腿吃力。左拳後下撤到右拳下,拳心相對。錯拳。眼神看左拳後移向東南(右前)。意想右肩找右胯,右肘找左膝,右拳心摸左腳心。右臂向眼神注處舒直,拳漸變掌,掌心向下。左拳到右臂彎,變掌後掌心向上。隨右臂前伸之勢,左腳後撤一步,虛著地面,眼神移到右食指。

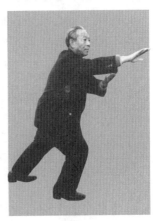

圖 124

第二動　兩掌左搬

右掌屈肘外旋,撤至右肋前,掌心翻掌向上;左掌同時內旋,掌心向下,與右掌上下相對(中間約距10公分),之後,一同向左前方伸出,左臂舒直,左掌心向下,右掌心向上(在左掌腕後肘前);同時,鬆左膝往後坐身,重心在左腳;收右腳向右後方撤一大步,虛著地面。眼看左掌食指

指尖（圖125、圖126）。

【意念】

想右肩找左胯，右肘找左膝。右臂外旋屈肘，掌心向上，撤至右肋。左掌內旋，掌心翻轉向上。兩掌心相對。重心後移成左坐步。意想左掌心摸右腳心。左臂向左前方舒伸，掌心向下，有探身取物之意。右腳隨勢自然向右後方撤一步，虛著地面。眼神隨左食指尖。

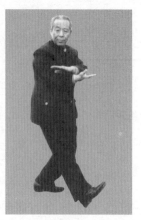

圖 125

第三動　左掌回攔

鬆腰，重心漸移右腿；左掌仍以食指引導，走外弧形，向左後捋，右掌在下隨之；重心完全移到右腳，成右坐步；左掌向正前方上伸，食指遙對鼻尖，掌心向右；右掌漸變為拳，往右後下方撤到胯上，拳心向上。眼經左食指上方平遠看（圖127、圖128）。

【意念】：想右肩找左胯，左掌畫外弧由左前方向左後捋。同時重心後移成右坐步。想左肘找右膝，左手

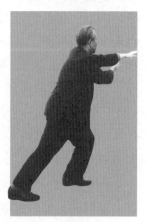

圖 126

找右腳，左掌在正前方向右。鬆右肩，墜右肘，右掌變拳，腕骨（尺骨頭前）貼腰間（日月穴），穩住重心。尾骶骨對右腳跟，意想右拳墜一頓重的東西。右肘下墜，左掌自然立起，中指對鼻尖。眼神順左食指上方平遠視。

吳氏太極拳詮真

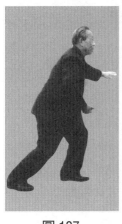
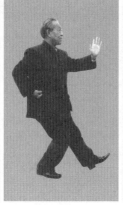

圖 127　　　　　　　　圖 128　　　　　　　　圖 129

第四動　右拳前沖

　　右拳漸向正前方伸出；拳到左掌心，左腳落平，成左弓
步；右拳繼續前伸，到右臂舒直為度。右拳食指中節遙對鼻
尖；重心在左腳。眼經右拳上方平遠看（圖 129）。

　　【意念】：眼神看右前方。右腿有支持不住的感覺時，
蹬腳，隨腿之舒伸，送出右拳。想右拳心與左腳心合，左腳
漸踏實。再想右肘找左膝，右膝弓出，氣往下沉。然後想右
肩找左胯，拳經左掌心，臂向前伸直，向眼神處出捶。後腿
也蹬直了。

第十五式　如封似閉

第一動　兩掌回捋

　　左掌移到右肘後外側（掌心向右）；重心漸移於右腿；
右拳隨之後撤到與左掌相齊時，拳變為掌，兩掌左右分開，
寬與肩齊，掌心向後，十指向上，兩肩鬆力，兩肘下垂，腕
與肩齊；鬆腰、坐身成右坐步。重心集於右腳。眼向正前方

圖 130　　　　　　圖 131　　　　　　圖 132

平遠看（圖 130、圖 131、圖 132）。

　　【意念】：想右肩找左胯，右肘找左膝，右手找左腳。
右掌有前伸之意。扶右臂內側的左掌經右肘尖（少海穴）移
到右臂外側。掌背（外勞宮穴）貼近右肩外側，剛一貼即翻
掌，意想左掌摸右肩尖（肩髃穴）。右肩速躲，後撤。好像
左手心有熱物，右肩怕燙，一驚之後像泥鰍一樣滑出。這時
兩眼珠一合，兩臂也一合，兩外腎（睪丸）也合一下（女性
兩乳房合）。開合間叫「六球」轉動，對健身技擊極有用。
左掌落空。順勢，身向後坐，重心移到右腳，左腳尖翹起，
成右坐步。右臂到與左臂交叉時，右拳逐漸舒伸變拳，想右
拇指指甲根，拇指上翹朝天；想食指指甲根，食指朝上空；
想中指指甲根，中指朝上空，再依次想無名指，想小指。變
掌後，十指（十宣）指天，掌心向裡，左右分開，微鬆肩、
墜肘。意想右掌為主，帶動左掌，掌心（勞宮穴）托近耳門
往外扒空氣。有較強的氣感。

第二動　兩掌前按

兩掌以小指引導，掌心漸向外
轉，向正前方按出；同時，重心漸移
左腳，成左弓步；兩掌向前按至極
度，掌心向外，臂微屈；重心移至左
腳。眼經兩掌中間平遠視（圖
133）。

【意念】：仍以右掌為主，左掌
隨動。意從小手指開始，小指指天，
無名指指天，中指指天，食指指天，
臂隨之漸內旋。鬆肩、墜肘，掌心漸

圖 133

向外。想左大敦穴，有害怕感。再想掌心推動兩扇門。從食
指想到拇指朝天時，左腳落平。在兩掌輕緩前推中，重心前
移，弓左膝，成左弓步。掌向前推移，感覺右腳由實變虛。
眼神注視前方。

【註解】

1.十宣朝天，血液循環加快。可防治頭暈、頭供血不足
等頭部不適之感。

2.雙掌前推，加意念，可排內臟濁氣。

第十六式　抱虎歸山（十字手收勢）

第一動　雙掌前伸

兩腕鬆力，十指尖身前舒伸，兩掌心向下按；重心集於
左腳。眼看兩掌中間（圖134）。

【意念】：意轉到左手，帶動右手。想無名指肚、中指
肚、食指肚，三個手指向前、向下伸出，隨勢下按。想指肚
貼地面。掌心扶地面。身微俯，想尾骶骨對左腳跟。兩掌心

與左膝相平成正三角形時，右
腳全虛。眼神隨右食指。

　　第二動　兩掌展開

　　右掌以食指引導，向右移
動到正南方時，右腳以腳尖為
軸，腳跟虛起向左移，以腳尖
向南、腳跟向北為度；右掌再
向右移動到正西方，左腳跟向
左移，也直向南北；右掌移動
過程中，左掌向左展開，兩掌
心向下，兩臂與兩肩平；重心

集於右腳。眼看右掌食指尖（圖135、圖136）。

圖 134

【意念】

　　掌下按時不要按實、按死。意想掌心如扶擀麵棍，向前
推。感覺左膝為有動意時，左掌拇指朝地面，意想左掌向左
後扒空氣。推動右臂大迂迴，走弧形由正東經東南到正南

圖 135

圖 136

時，借轉勢，沉右肘，右腳跟虛起內收。腳尖朝正南。眼神由正南移向正西。右掌食指追眼神，右臂由正南、西南到正西。重心移到右腳。意想肚臍與右腳尖對正，收小腹，提命門，成龜縮勁。左肩與右胯、左肘與右膝合一合。

第三動　兩掌上掤

右掌以拇指引導，掌心漸向右上方翻轉；轉至極度時，身隨掌起，左腳收到右腳旁，虛著地；同時，左掌虛隨，與右掌成同樣動作；兩掌到正前方處腕部交叉，左掌在外，掌心向右，右掌在內，掌心向左，十指指尖向上；重心集於右腳。視線由交叉兩掌間向前上方遠看（圖137、圖138）。

【意念】：鬆右肩，墜右肘，右臂外旋，右掌心翻轉朝天。左臂隨動，左掌也變為陰掌。兩掌拇指、食指、中指，三個指肚托天，帶動兩臂托到與頭頂相平時，眼神離右食指，仰視上空。兩掌追眼神，兩臂上舉，順勢長身，左腳自然向右腳靠攏。右手向裡合，右手心與左腳心上下垂直。左手心與右腳心垂直。兩腕交叉。十指朝天。意想十指像降落傘的繩索，被扯向天空。有手插天、腳入地之意。

圖 137

圖 138

圖 139　　　　　　　　　　　圖 140

吳氏太極拳詮真

第四動　兩肘下垂

兩膝鬆力，漸向下蹲身，兩肩鬆力，兩肋向下鬆垂；兩臂左右交叉，搭成斜十字於胸前，兩腕與肩平；重心在兩腳。眼由交叉兩掌間向前平遠視（圖139）。

【意念】：雙臂上懸，感到腳有虛起之意，鬆腳腕。膝找肘，胯找肩，交叉找，先右後左。右手找左腳，左腳虛，右腳下墜。左手找右腳，左腳落實。胯放鬆，左胯向右合一合，右胯向左合一合。鬆肩合肘，交叉的雙掌漸下落，眼神由交叉胸前的兩掌間平視。

第五動　兩掌合下（兩掌平分）

兩肘鬆力，向左右平分，兩掌也隨之漸分漸落；落至胸前時，兩掌的中指尖接觸，繼之，食指尖接觸，最後拇指尖接觸。眼注視食指尖，重心仍在兩腳（圖140、圖141）。

【意念】：想右掌心要摸右肩井，左掌心要摸左肩井。兩肘平分時，想手指往上合一合。眼神平視前方。在技擊上叫做「肘打」。用肘不想肘，想手摸肩井。

圖141

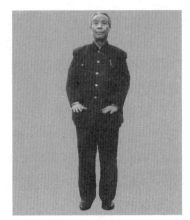

圖142

第六動　太極還原

眼神離開食指，抬頭，提頂，長身，直立；兩掌分開漸向下按，落於股側，掌心向下，指尖向前，調勻呼吸，兩掌指尖漸鬆下垂。平視前方（圖142）。

【意念】：合太極收勢是重要環節。兩掌在胸前，兩食指相接，眼神注手指接縫。中指相接，看中指接縫。拇指相接，看拇指接縫，頭微俯，手收到鼻下，食指接縫對鼻尖。

這時尾骶骨尖（長強穴）有氣感。右手與左腳，左手與右腳合一合。右肘與左膝，左肘與右膝合一合。右肩與左胯、左肩與右胯合一合。兩腎間（命門穴）有氣感反應。左右腎也擺動。這叫「晃腰子」。

靜一靜，眼神平視。鬆肩、墜肘，兩掌分開掌心向下，指尖向前，垂於腿外側。意想掌扶在水面。

氣由丹田下行到腳，覺得腳面厚了。兩掌放鬆下垂。想拇指甲脫落。想食指甲脫落，氣貫拇指，想中指甲脫落，氣貫食指。想無名指甲脫落，氣貫中指。想小指甲脫落，氣貫

無名指。想手心氣貫全掌。

　　兩手中指尖（中衝穴）點大腿外側（風劍穴）。手掌貼大腿外側，腿有熱敏感，有手掌大小的熱感。如無感覺時手離開腿，再貼近，收小腹，意想氣歸丹田。

　　鬆胯，意想環跳穴落到腳跟上，提膝，意想陽陵穴舉上天空，反覆想鬆胯提膝，腿有粗脹感。身飛輕，腳下墜。

　　想右手找左腳，左手找右腳。右肘找左膝，左肘找右膝。右肩找左胯，左肩找右胯。身外六環轉動起來。叫做「晃動乾坤」。

吳氏太極拳詮真

第五章　吳式太極劍動作圖解

第一節　吳式太極劍的特點

吳式太極劍共六十四式，亦稱十三式劍。它的姿勢優美，用法奧妙。動作全以腰腿為主，但均不脫離拳理，更要依據練拳之原則進行習練。

一、身法

應做到「虛領頂勁，氣沉丹田，含胸拔背，鬆肩墜肘，力由脊發」。其出劍內勁起於丹田，發自脊背，由臂達於劍尖。發時要有的放矢，勇往直前。人劍微動而己劍已到。由著心悟體練，然後可以出神入化。此時方能呈現出「身隨劍走，劍掩身形，身劍合一」的身法特點。

二、手法

應注意運用十三字訣，尤其要做到不招不架，不封不閉（即使對方器械與己劍不磕不碰），並且要以「逢堅避刃」「遇隙削剛」的性能來施展劍法的特點。

三、用勁

1.應按每一劍法的作用和目的運動。一般動作，應掌握悠然持久，含神不露，含勁不發，著剛柔相濟之勁，所謂全

柔者不能達其法；全剛者不能貫其意；剛而不強，柔而不弱，此屬練劍中易學難精之處。初學者多半會出現動作僵硬、間斷或姿勢不準確等情況，這不僅是由於腰腿沒有功夫，而且是對於劍的動作要求和要領不夠明瞭所致。

2.必須知道「劍」（除尖刃外）為兩面有口利器，不分反正面，兩面均可使用，而且非常銳利。所以決不可有以手抽拉或靠近身體或盤頭攔腰等動作，否則一不留意便會發生事故。此外，還應知道舞劍和劈刀的動作有截然不同的要求。常言道，「刀如猛虎」「劍如飛鳳」，可見它們的特點與風格皆不相同。劈刀動作多半是纏頭裹腦和搧砍劈剁，騰挪閃展，躥蹦跳躍等。而舞劍則沒有上述動作，舞劍時必須周身輕靈，動作敏捷，精神提起，功貫於頂，呼吸自然，眼視劍尖，便精氣神與劍合一。

3.握劍與用勁的關係很重要。持劍必須得法，即「手心要空使劍活，足心要空行步捷」。就是說，手持劍須輕鬆靈活，不可握劍太緊，有礙活用。只需以大指、中指、無名指三指持之，食指與小指宜時常鬆開，掌中亦當空虛如持筆狀，這樣才能使勁力由腰、肘貫穿劍身到達劍尖，方能鍛鍊出優美的劍法。如果死把緊握的話，勁力便會停滯在手臂，不能達到劍鋒；但若握得太鬆，便顯軟弱無力，劍身容易擺動，同時易被對方擊掉。

劍的效用最顯著處，還是用來攻人手腕。在與人用武器格鬥時，如能首劍其腕，則對方所持器械即失其效用。過去所用的名劍在劍鋒二三寸處必須非常銳利，用此處可攻人之腕，刺人之心，刺人之膝。

此外，用劍時應注意，務使另一手常置劍鐔之後，勿越過前。所謂「單刀看手」「寶劍看鐔」即指此而言。

對於劍訣（即訣指）捏法，應將拇指和無名指及小指屈扣一起（勿使指甲露出），食、中兩指併攏伸直，如此可以起到調氣的作用。

　　在用劍時，應注意劍法、劍訣等基本要領。

　　所謂劍法（又稱亮掌訣），即將食、中兩指併攏伸直，無名指和小指的中節與梢節屈扣向後；拇指梢節屈扣向前即妥。劍法既可用於點人穴道，又可以輔佐劍術使用中的不足之處。

　　劍訣與劍法，雖然在手形上和作用上有所不同，但對於身體的平衡動作和穩定重心所起的作用是一致的。它好像飛鳥的翅膀那樣協調，左呼右應，自然開合，雙手要有充分聯絡才能發出充足的勁來。

　　吳式太極劍的主要特點在於實用。因為它沒有空招，每個動作都有其技擊作用。同時，它的動作姿態也是優美的。

　　吳式太極劍的每一招、每一式都是根據太極拳的理論和要求進行運轉和操練，所以，在完成定勢或動勢中，都是由「進攻式防守」的需要而產生的「陰陽、虛實、動靜、剛柔」等等變幻無窮和優美大方的姿勢。

　　在實用中又依據「方可成圓，圓可成方」和「順乎自然」的要領而呈現出形形色色、各不相同的雄健和剛柔的形象。所以舞劍時，盤旋回繞翻舞，人猶如游龍，劍光恰似閃電；動急則急應，動緩則緩隨；忽隱忽現，變化多端。只有這樣，才能真正體現出舞劍所謂之「舞」字之含意。同時，由此劍內景與外象的巧妙配合，則又表現出它精煉而高超的藝術性。

第二節 劍的基本知識

一、劍的各部位名稱

劍是兩刃而有脊，自脊至刃之臘刃，謂之鍔。刃以下與把分隔者，謂之首。首以下把握之處曰莖。莖端施環曰鐔。

上述各部位名稱，又各有不同的稱呼。如劍尖亦稱作劍鋒，又名鼻端；劍莖又名劍柄、劍把；劍首又名扶手、護手、吞口、雲頭、僵月環；劍身，首以上統稱為身；劍脊又名劍背、劍鍔；劍鞘又名殼；挽手稱劍袍，又名穗頭、流鬚。

太極劍係屬於步劍，動作比較複雜，起舞盤旋劍圈很多，所以劍上的穗頭很容易纏著自己的手臂，反覺得累贅。同時，由於左右手持劍輪換的次數頻繁，故不應有穗頭。古人講，文劍有穗，武劍無穗，即指此而言。

二、劍把的名稱

劍把的名稱，一般根據握劍的手形而定。了解這一點後，再學習劍之用法，對於當時所使的是什麼字訣的劍法，應配合什麼樣的劍把得利與不得利的關係，就容易理解了。吳式太極劍的劍把名稱有下列七種：

1.陰把

手心朝天，手背朝地（或手心的角度大部分朝地）（圖1）。

2.陽把

手背朝天，手心朝地（或手背角度大部分朝天）（圖

圖 1

圖 2

圖 3

圖 4

2）。

3.順把

凡手心朝左，拇指朝天，小指朝地者（或手心角度大部分朝左）（圖3）。

4.逆把

凡手心朝右，拇指朝下，小指朝上者（或手心角度大部分朝右）（圖4）。

5.內把

凡手心朝自己，手背朝外，拳骨朝天或朝地者（圖

圖 5　　　　　　　　　　圖 6

5）。

6.外把

凡手背朝自己，手心朝外，拳骨朝天者（圖6）。

7.合把

又稱陰陽把。凡左右兩手手心相向，同時握住劍柄者（圖7）。

圖 7

三、挽劍花

又名劍圈。劍圈即是此勢與彼勢銜接中的過渡動作，是防守和攻取的方法。例如，人們常說的使了個花招是「虛」，而劍點則為「實」。當然，花招是虛晃一下，是聲東擊西，給人一個虛空假象。

其實，行劍圈的方法也是虛虛實實變化多端的。以手腕為軸心向進取的方向抖出一種勁兒，這是有的放矢，這個矢與的結合點叫劍點，使劍尖畫出大小不等、形狀不同的弧形或圓圈，這一動作就叫劍圈，或稱攪花、打花、繞花（挽

花），都是一個意思。故劍圈即劍花。

劍花的大小全憑腕、肘、腰三部分的轉動和步法的配合。比如，手腕擰一下轉出的劍花，可像碗口一樣大，也可以像水桶一樣大；肘節轉一下，劍花可像車輪一樣大，也可以像桌面那樣大；腰部扭一下，再加上步伐，這個劍花大得可以和橋洞相比了。

一套完整的劍路必有各種不同形狀的劍圈，若能將這許多劍圈用均勻的快速度銜接成為一體，圍繞周身的四面八方，使劍花旋轉無空隙可入，長此鍛鍊下去方能達到「只見劍光不見人」的高深境界。

常見的劍圈有以下幾種：

1.平面圈

又叫雲頂。就是在自己頭上畫一個圓圈。

【做法】：劍尖向前，平面向左，經右由右後向前（如搖晃旗子）。用陰把劍攻敵者，稱順挽平面花；倒轉方向稱逆挽平面花。

2.立圈

又叫迎臉圈。就是在自己正前方畫一個圓圈。

【做法】：劍尖向前，由左向右掄一圓軌跡（如拿筆在牆上畫一圓圈）。不論什麼劍把，均叫順挽立花；倒轉方向則稱逆轉立花（或迎臉花）。

3.旁圈

又叫側圈。就是在自己左（右）側畫一個圓圈。

【做法】：劍尖向前，在左側旁向下、向後，由上復前，再向下、向後、向上復向前（這樣不停地運轉狀態，好似孩童跳繩一樣）。用順把叫順挽旁花，倒轉方向稱逆挽旁花或側面花。

4.多種形劍圈

就是在自己周身前後、左右、上下環繞，任意畫圈，再配合上「身隨劍走，劍掩身形」的身法、步法和眼神等協調動作，則形成多種形狀的劍圈。

【做法】：快速連續交錯的動作，加上多種形狀的劍花，實際上就連環套在一起了（如風車般的纏繞在身體的周圍，這說明大小劍圈的角度和形狀是有內在聯繫的）。

劍圈有橢圓形、半月形、扁圓形、波浪式和連環套等；有的起手帶一個小圈、有的末尾接一個小圈。

總之，這些形狀有一個共同點，即都是用劍尖畫出的弧線形軌跡。雖然它們錯綜複雜，但歸納起來，基本形態只有平面形、立體形、側形三種；做法只是順挽花和逆挽花兩種。

劍圈是擊劍術的精華。行劍圈的目的，就是超越近路攻取對方，或聲東擊西，或格開來械，緊接著就是還手或逼使對方成死角，自己先占據有利地位。如：人拿花槍刺我，我先用劍掠去其鋒芒，即用上半個劍圈（由左向上、向後），緊接著還擊，即用下半個劍圈（由後向下、向前）。此時，對方已被我逼近，他只剩後半截木把，除能用推術之外，已無能為力了。故劍圈不是浮光掠影，而是劍術之精華。

使用這種技巧，重要的是鎮定不亂，乘隙而入，還應冷靜沉著審度來勢，有時要故意讓來劍入懷，但這就需要有較高的躲閃避讓的功夫，才能達到隨心所欲的目的。

四、練劍的基本功

第一，要手腕靈活。經常做甩腰和扳腕的練習，以增強前臂的耐力和與腕關節骨膜的關係，從而提高腕關節的靈活

吳氏太極拳詮真

性，以及指端的彈性。手腕有了功夫之後，練劍時手持寶劍就像樹葉生長在樹枝上那麼自然。

然而，手與腳還要配合協調一致，即上下相隨才不致出劍沒勁。

第二，腰腿要有功夫。劍法練得好壞，主要靠腰腿上功夫的深淺而定。同時，必須在基本步法的訓練上下工夫。因為步法的靈活性與穩定性，對出劍的遠近和正確的程度有極大的關係。

一般步法是指每個勢子雙腳所採取的姿勢。此劍所運用的步法約有以下幾種：

1.併步

無論身體直立或下蹲，只要兩腳靠攏並齊即稱併步（圖8）。

2.坐步

上體下蹲，重心寄於一腿，另一腿前伸，腳跟著地，腳尖翹起，或腳掌平放在地面上，均稱坐步（圖9）。

圖8

3.弓步

兩腳前後站立，前腿屈膝前拱，後腿膕窩肌腱伸直，重心寄於前腿。過去術語稱此步為「弓箭步」（由於屈腿弧形像弓，直腿像箭，故有此稱），還有稱「鬆襠弓」或「疊襠弓勢」（圖10）。

圖9

圖 10

圖 11

4.虛步

虛步即虛勢，有高架和低架兩種。各勢都有左右之分，以支撐重心的腿命名。例如，右腳在前，左腳在後為實，則稱左虛。

虛勢又稱「寒雞步」。高架是「丁虛步」，即身體直立，兩腳一橫一豎成丁

圖 12

字，故稱「丁虛」；低架是「跨虛步」，即上體下蹲，重心寄於後腿，襠要裹圓，後腳成坡形，前腳以大腳趾虛沾地面（因狀似斜坐在車的邊緣或跨坐在虎背上，故稱「跨虛」（圖 11）。

5.鋪步

鋪步是指直腿距離地面很近的樣子。其做法是後腿彎曲，支撐體重 80%以上，身體豎直；前腳成橫一字形，全腳掌要平貼地面（圖 12）。

圖 13

圖 14

圖 15

圖 16

6.歇步

歇步是指此動作象征著休息的樣子。歇步又是背步（倒插步或攪花步），此勢動作先上右腳，左腳由右腳後方進半步，腳前掌著地，腳跟虛起；如左腳在前，右腳隨之向左腳前落下，稱「蓋步」。

做蓋步蹲身下坐時，要求身體正直，臀部離腳跟一拳到兩拳，雙腳變式能同時跳起。此勢又稱「探步坐盤」或「蓋步坐盤」等（圖 13、圖 14、圖 15、圖 16）。

吳氏太極拳詮真

圖 17

圖 18

圖 19

圖 20

7.獨立步

　　凡是一腿支撐體重，另一
腿抬起或置身前、身後、身
左、身右，無論其姿勢如何，
只要能夠保持該腳垂懸不落，
即稱獨立步（圖 17、圖 18、
圖 19、圖 20、圖 21）。

圖 21

第三節　吳式太極劍十三字訣釋義

一、擊字訣

擊字之意，好似以石投物，又如敲鐘擊磬一般。

擊有正擊、反擊兩種。反擊用陽把劍，劍由右向左平擊敵之腕指，劍刃朝左右，如擊磬之勢，左訣指向右後方撐開，步法為右弓步；正擊腕，頭走直線；反擊腕，耳走橫斜線，兩法的區別即在此。還有扣腕擊是用內把劍，劍尖自下翻上擊敵之腕，左訣指扶右手而行，步法形成歇步。

二、刺字訣

刺字之意是以尖戳，即以劍鋒直入物體之內。

刺有側刺、平刺兩法。側刺用順把劍，刺出劍刃朝上下，左訣指作半圓形向後撐開，步法為上步向前的弓步；平刺、反腕刺、獨立刺，無論如何刺法均以劍鋒直戳為主。步法因之也有所不同。

三、格字訣

格字的意思是阻攔，其勢是格拒來械的進擊。

格有下格、反格兩法。下格用順把劍，由斜角自下而上挑格敵之下腕（如釣魚姿勢），身體略偏右方，左訣指作半圓形置於左額前上方，步法為右弓步；反格是避敵來的近身之劍，用逆把劍格拒來劍，又如掀物向上格擊敵腕，左訣指向後撐開，有時助右手而行。

此法較險，非身法靈活不可輕易讓劍入懷。步法多用虛

步，有時在避劍時，須用抬腿獨立步。

四、洗字訣

洗字的意思是用水沖洗，其勢自上而下或自下而上，似用噴壺澆花狀。

洗劍用逆把劍，持劍上步猛攻敵身，劍由下而上為倒臂之勢，左訣指向後撐開；步法係上步右弓步。

上述擊、刺、格、洗四法在劍術中屬主要用法，也是在對敵時經常使用的招法。

五、抽字訣

抽字之意是拔取，其勢如抽絲。

抽有上抽、下抽兩法，又分抽腰、抽腿。抽劍都用陽把劍，即劍尖向前，在敵腕之下或往上抽拉，順勢割其腕部。同時，左訣指作半圓形置左額角前上方；如抽腰、抽腿時，左訣指隨右手而行。步法皆是右弓步。

六、帶字訣

帶字之意是順手帶過來，其勢為往回拖拉之狀。

帶有直帶、平帶兩法。直帶採用順把劍，即劍尖向前在敵腕之下，自身略向後仰，順勢回帶（兼崩勢）其腕。此法係破敵上來之劍，左訣指扶劍柄而行，步法係右虛步。平帶分三種：

①劍尖在敵腕上往左前方推帶，下手劍尖在敵腕下向左右拖帶，左訣指隨右手而行；步法係獨襠弓步。

②劍尖在腕上，劍自左向右往後抹帶如篩米狀，斷敵腕處，左訣指隨右手而行；步法如上右腳可做歇步，上左腳可

做弓步。

③劍尖指向敵喉，粘住敵劍向右側後帶回，復趁勢刺敵喉，左訣指扶右手而行；步法往回帶時前腳虛，往前刺時前腳實，後腳不動（即定步陰劍圈）。

七、提字訣

提字之意是掣之向上，其勢為提籃往上升的樣子。

提有前提、後提兩法。其勢都用逆把劍，但身法有向前、向後之分，即身向前者為前提，身向後者為後提。前提翻腕向上，如提物向上之勢，使劍尖向敵外腕下扎。該勢須劍把靈活方盡其妙。步法有時為弓步，有時為虛步。

八、崩字訣

崩字之意似突然爆炸狀，其勢如鵲雀一叫，尾巴一翹的樣子。

崩劍有正、反兩法。所謂正崩是用順把劍使劍身不動，以腕力向上挑崩，如鵲雀翹尾之勢直挑敵腕，同時，左訣指扶右手而行；步法係右弓步。所謂反崩是用逆把劍，配合「倒插步」（即探步坐盤勢），此法全仗腰腿動作快捷，方能得力。同時，左訣指向後撐開，並與步法及反崩劍等動作協調配合一致，方能奏效。

九、劈字訣

劈字之意是用斧子砍木頭，其勢以刃口由上而下將物劈開。

劈劍只一法，是用順把劍自上而下直劈敵之頭頂或手臂；左訣指向後撐開；步法係弓步。

十、點字訣

　　點字之意是說石塊從山上墜落下來，其勢如蜻蜓點水。

　　點劍只一法，用順把劍，手臂不動，以掌腕之力使劍尖突然直下點擊敵腕，如金雞啄米之勢；左訣指作半圓形置於左額前上方；步法為右虛步或左弓步。

十一、攪字訣

　　攪字之意是像攪拌粥鍋，其勢是以劍鋒畫圓圈。

　　攪劍有橫攪、直攪兩種。橫攪用順把劍作直角式上下翻絞。左訣指與右手迎劍開合如風車環轉；步法在行走中左右虛實不定。直攪用陰把劍，左訣指扶右手，使劍尖圍繞敵手腕螺旋形前進，務使劍尖圈小而劍把圈大。如上手回攪下手之腕，亦作螺旋形後退，且退且攪務使劍尖不離敵腕四周，自己之腕避下之攪而繞行步法，在行走中左右腳虛實不定。

十二、壓字訣

　　壓字之意是覆蓋，其勢如以重量往上覆蓋。

　　壓劍只一法，用陽把劍作直角式壓住敵劍，使之停滯，我得乘勢而襲取之。壓時劍尖稍向下，使敵械無可逃脫。左訣指作半圓形撐開，或扶右手而行；步法係右弓步。

十三、截字訣

　　截字之意是割斷，其勢如拉鋸斷木。

　　截有四法：

　　①平截　用陰把劍，引高劍把，劍劍尖下垂截敵之內腕。左訣指向後作半圓形；步法係右弓步。

②**左截**　用順把劍，先避開敵刺我之劍，身向右偏，劍向左截，如推挫之勢擊其臂腕。同時，左訣指作半圓形向後撐開；步法係右弓步。

③**右截**　仍用順把劍，避開敵向我擊來之械，閃身向左順挽旁花還擊敵腕。左訣指作半圓形向後撐開；步法係上步右弓步。

④**反截**　用逆把劍，身向左偏，劍尖自上截下，如戳地之勢以擊敵臂腕。左訣指作半圓形置左耳後上方；步法係前虛後實「獨襠弓步」。

第四節　吳式太極劍動作名稱

預備勢

第 一 劍	分劍七星	第 十五 劍	樵夫問柴
第 二 劍	進步遮膝	第 十六 劍	單鞭索喉
第 三 劍	翻身劈劍	第 十七 劍	退步撩陰三劍
第 四 劍	上步撩膝	第 十八 劍	臥虎當門
第 五 劍	臥虎當門	第 十九 劍	梢公搖櫓
第 六 劍	倒掛金鈴	第 二十 劍	順水推舟
第 七 劍	魁星提筆	第二十一劍	眉中點赤
第 八 劍	指襠劍	第二十二劍	退步反剪腕
第 九 劍	劈山奪寶	第二十三劍	提步翻身剁
第 十 劍	逆鱗劍	第二十四劍	玉女投針
第十一劍	回身點	第二十五劍	海底擒鰲
第十二劍	沛公斬蛇	第二十六劍	翻身提斗
第十三劍	翻身提斗	第二十七劍	反手勢
第十四劍	猿猴舒背（臂）	第二十八劍	進步栽劍
		第二十九劍	左右提鞭

第 三十 劍　進步撩腕　　第四十八劍　神女散花
第三十一劍　落花待掃　　第四十九劍　妙手摘星
第三十二劍　左右翻身劈面　第 五十 劍　撥草尋蛇
第三十三劍　分手小雲麾　第五十一劍　蒼龍攪尾
第三十四劍　黃龍轉身　　第五十二劍　白蛇吐信
第三十五劍　迎風揮塵　　第五十三劍　雲照巫山
第三十六劍　跳澗截攔　　第五十四劍　李廣射石
第三十七劍　左右臥魚　　第五十五劍　抱月勢
第三十八劍　抱月勢　　　第五十六劍　單鞭勢
第三十九劍　單鞭勢　　　第五十七劍　烏龍擺尾
第 四十 劍　肘底提劍　　第五十八劍　鷂子穿林
第四十一劍　海底撈月　　第五十九劍　進步中刺
第四十二劍　橫掃千軍　　第 六十 劍　農夫著鋤
第四十三劍　靈貓捕鼠　　第六十一劍　鈎掛帶還
第四十四劍　蜻蜓點水　　第六十二劍　托樑換柱
第四十五劍　黃蜂入洞　　第六十三劍　金針指南
第四十六劍　老叟攜琴　　第六十四劍　併步歸原
第四十七劍　雲麾三舞　　歸原勢

第五節　吳式太極劍動作圖解

預備勢

1.併步持劍

　　面朝正南，兩腳並齊，身體直立，兩臂自然下垂；左手反握寶劍吞口（劍盤式護手），手背靠近左胯左側，使劍刃朝前後；右手手心向下捏好劍訣；隨之，兩膝微屈，上體略

蹲；同時，左臂鬆肩墜肘，左手仍反持劍向前、向上方抬起，劍鐔高與鼻尖平，前後對正；右訣指位置不變。兩眼平視前方（圖1、圖2）。

圖1　　　　　圖2

【用法】：如對方右手持劍向我頭頂猛劈下來，我移動身形置其身之右側，避開敵械。然後，抬起左臂，以劍鐔照其右手腕猛戳。

2.弓步擠靠

接上動。左腳向前邁出一步，腳尖微向裡扣；隨之，屈膝略蹲，重心寄於左腿；右腿在後舒直，兩腳形成疊襠弓步；與此同時，右訣指扶左手脈門處。眼神注視前方（圖3）。

圖3

【用法】：如對方以劍刺我前胸，我即用劍柄虛格實黏其械，俟其撤劍後退之際，我仍使劍柄粘住其械緊緊跟隨，而用擠靠之勁發之。

3.右訣點刺

接上動。向右轉身，面向正西；同時，右腳也向正西移動半步，腳跟著地，腳尖翹起，重心仍在左腿形成左坐步；同時，右臂舒直，右訣指也朝正西方前指。眼神注視右訣指

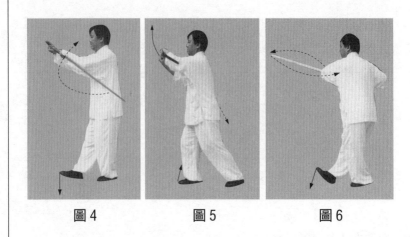

圖4　　　　　圖5　　　　　圖6

的前方（圖4）。

【用法】：此招是與對方貼身靠近時用，即以右訣指戳點其頸動脈或腋下神經等部位。

4.弓步橫截

接上動。右腳逐漸落平，隨之，屈膝前弓；左腿在後舒直成右弓步，重心在右腿；同時，左手劍屈臂橫於胸前，手心朝前，虎口朝下，小指朝天，使劍刃朝上下，劍鐔貼近右脈門。兩眼平視前方（圖5）。

【用法】：如對方以劍向我迎頭劈來，我側身躲開劈勢，隨即屈臂橫劍，平截其右腕或臂部，使其械落臂斷。

5.坐步迎鋒

接上動。左膝鬆力，往後坐身，重心移於左腿；右腿舒直，腳跟虛沾地面，腳尖翹起成坐步。同時，右訣指也往後撤，靠近右肋部；左手仍反握劍，使劍鐔不離脈門處，劍峰（即劍尖）朝向西南；劍刃仍朝上下。眼神注視前方（圖6）。

【用法】：如對方欲從我身左側來襲擊，我隨即往後退

身，重心寄於後腿；左手仍反握劍柄，劍鐔貼近右脈門，使劍鋒朝著敵胸、肋部，保持形影不離。

6.弓步回鋒

接上動。右腳逐漸放平，隨之屈膝前拱，左腳在後，腳部伸直成右弓步；同時，右訣指在肋間，手心翻轉向上，然後偕同左手劍（劍的形式不變，劍鐔不離右脈門）向左前上方移動，至右腳落平時，再轉向右前方伸出，高與肩平；右手心向上，重心移於右腿。兩眼注視前方（圖7）。

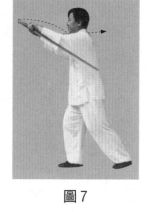

圖7

【用法】：如對方欲從我身左後方來襲時，我則將劍鐔向右前方移動，使劍鋒正對敵前胸，令其不敢再向前進。

7.坐步退鋒

左膝鬆力，往後坐身，重心移於左腿，右腿舒直，腳跟著地，腳尖翹起成左坐步；同時，右訣指（手心向上）臂微屈，朝右後方（東北）移動，至右額角前上方。眼神注視右訣指的指法（圖8）。

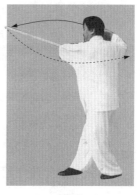

圖8

【用法】：此動作是以兩臂與對方持械的和無持械的手絞在一處時，即用捋勁朝己身之右後上方粘提。

8.訣點頸睛

接上動。眼神轉移注視西南方，右訣指也朝西南方指出（臂伸直）；左手劍形式不變，劍鐔始終不離右脈門；同

時，以右腳腳跟為軸，腳尖向裡扣，與左腳形成倒八字步，隨之屈膝略蹲，重心移於右腿（圖9）。

【用法】：此勢係以右訣指先將對方擊來之械化開，然後再以右訣指戳點其頸動脈或眼睛。

9.虛步下格

右臂微屈，右訣指自然抬起至虎口靠近右耳孔；同時，左腳跟虛懸後轉，

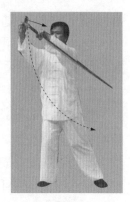

圖9

使兩腳形成丁虛步，重心仍在右腿；眼神轉向左後下方（東北）；同時，左手劍也向左後下方使劍鐔朝下，劍鋒朝上，靠近左腿外側（圖10）。

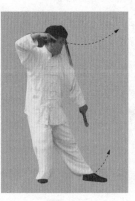

圖10

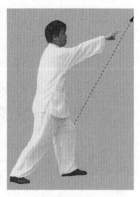

圖11

【用法】：如對方持械向我左腿擊來，我則將左臂伸直以劍鐔粘貼敵械向外橫格。

10.弓步點腋

左腳向左前方邁進半步，隨之，屈膝前拱，右腿伸直成左弓步，重心移於左腿；兩眼向前（正東）平視；右訣指直臂向前指出，左手劍直臂自然下垂，使手背靠近左胯，劍刃朝前後，劍鐔與劍鋒保持上下成一直線（圖11）。

吳氏太極拳詮真

【用法】：先以左手劍格開敵械，乘隙再以右訣指戳點其腋下神經。

11.鋪步展臂

左手劍向前（正東）抬起與右脈門相觸之後，右訣指立即向右（正南）、向後（正西）平移，至左右兩臂形成一條橫直線，此時，左手劍與右訣指的手心均朝身背後，虎口均朝下，小指反朝天，劍鍔緊貼脊背；同時，上體向右轉 90°（面向正南）。右腳腳跟虛懸後轉，使腳尖轉向南，隨後屈膝略蹲，重心寄於右腿；左腿伸直，左腳腳尖也轉向南，形成右鋪步。上體直立，兩眼向前（正南）平遠視（圖 12、圖 13）。

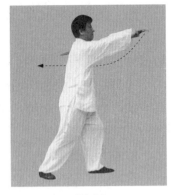

圖 12

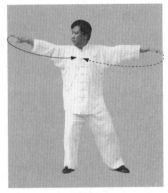

圖 13

【用法】：此動作先以劍鐔分開敵來械，在其身與械隔斷聯繫之際，隨即進步套鑽其腿部，並展臂將敵擽起，可任意擲之。

12.兩臂圈合

接上動。兩臂屈肘，使左手劍與右訣指同時由左右兩端平行折回集中在胸前。兩手手心均朝前，拇指朝地，小指朝天，並以右訣指扶住劍鐔；同時，左膝鬆力，收左腳與左膝成上下垂直線；兩腳形成右胯虛步，重心仍在右腿。左手劍

仍反握，使劍鍔緊貼背、臂，劍刃
朝上下，劍鋒朝左（正東）。兩眼
順劍鋒上方遠視（圖14）。

【用法】：此動作用於發現敵
有空隙可乘之機，使鐔、訣循隙並
進，攻其胸、肋等部位。

13.指天畫地

鬆右肩，墜右肘，使右訣指靠
近右耳；同時，左手劍使劍鐔朝
天、向左前上
方橫撥，隨即
轉移向下，也
往左前下方橫
撥；這時左臂
下垂靠近左膝
外側。劍鐔朝
地，劍鋒朝
天；步子不
動，仍成胯虛
步。眼神始終

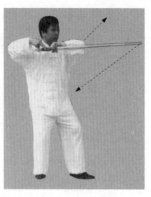

圖14

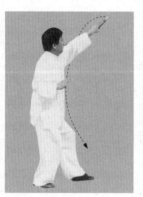

圖15

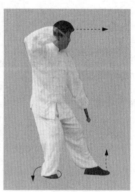

圖16

追隨劍鐔運轉（圖15、圖16）。

【用法】：如對方以械向我頭部直擊，我則用劍柄和劍
鍔等部位與敵械相粘貼後再往外上方橫撥。如對方以械朝我
腿部擊來，我則用劍鐔或劍鍔先與其械粘住後，再向左前下
方橫撥，其中寓有待發之勢。

14.訣戳腋下

左腳向左前方邁進一步，隨之屈膝前拱，右腳在後，膕

窩肌腱舒直，重心移於左腿成左弓步；同時，右訣指直臂向前伸出。左手劍直臂下垂，使手背靠近左胯，劍鐔朝地，劍鋒朝天，上下保持形成一直線。兩眼向前平遠視（圖17）。

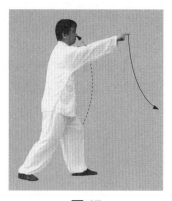

圖17

【用法】：如對方以械朝我下腹部或腿部擊來，我則先以劍鍔封格其械，隨之，進左步並以右訣指朝對方前胸心窩處或腋下神經處發勁戳點。

15.左撥右格

左手劍屈臂上提，使劍鐔朝天，虎口靠近左肩前；同時，右訣指直臂向右前下方，掌心朝下；步子不動，仍為左弓步。眼神注視右訣指（圖18）。

【用法】：此動作是破對方上下同時向我進擊之法。如對方持械擊我面部，並以左腿踢我下

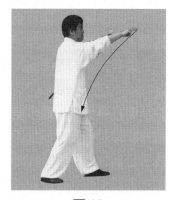

圖18

腹時，我則用劍柄格開其械，並以右臂朝外側橫撥其腿。此為上下封格、左右分爭之法。

16.鐔點腋下

右腳由身後向身前右方邁進一步，須走弧形（即先收右腳，與左腳靠攏之後，再向右前方邁出），隨之，屈膝前拱，左腿在後伸直，重心移於右腿，成右弓步；同時，左手劍直臂使劍鐔朝前直戳（點）之；右訣指的手心朝下沉採，

靠近右膝旁。兩眼注視劍鐔前方
（圖19）。

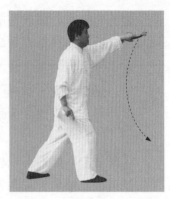

圖 19

【用法】：如對方以左腳踢
我腹部，我即用右臂粘其腿中
部，朝外側橫撥，或進右步朝其
襠內邁進。與落步的同時，左手
劍以劍鐔向對方前胸或腋下點
擊。

17.右撥左格

右訣指屈臂上提，使虎口靠
近右耳，同時，左手劍以劍鐔引
導向左前下方，用劍鍔中部先粘
貼其械再往左橫撥；步法仍是右
弓步，重心在右腿。眼神隨劍鐔
移動（圖20）。

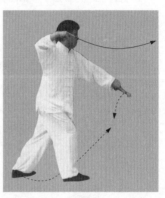

圖 20

【用法】：如敵攻我上部，
以訣撥其臂；敵攻我下部，則用
劍格其械。總之，以化開敵進攻
為主，還擊為次。

18.訣戳腋下

左腳由後方向左前邁一大步，須走弧形，隨之，屈膝前
拱，重心寄於左腿，成左弓步；同時，右訣指從右耳旁向前
直臂伸出，左手劍向後移至左胯旁，左臂垂直，使手背靠近
左胯，劍刃朝前後，劍鐔朝地，劍鋒朝天。眼神注視右訣指
前方（圖21）。

【用法】：如對方持劍擊我腹部，我即用劍鍔格開其
械，然後邁進左步，以右訣指朝對方腋下發勁戳點。

吳氏太極拳詮真

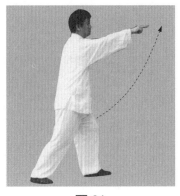

圖 21

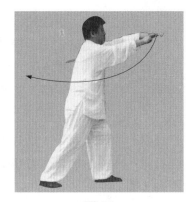

圖 22

19.兩臂分展

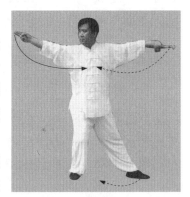

圖 23

　　左手劍直臂前伸，與右訣指相遇之後，立即往左右分開；眼神注視右訣指；當訣指朝正南時，右腳跟虛懸後轉使腳尖朝正南，上體也轉向南；至右訣指展臂伸向正西時，左腳跟向外開使腳尖也朝南，重心移於右腿成右鋪步；同時，左手劍反握使手心朝後，虎口朝地，小指朝天，劍鍔緊貼背脊，劍鐔朝東；右訣指朝西，兩臂形成一條平行直線（圖22、圖23）。

　　【用法】：先以劍鐔分開敵來械，乘其身械脫節之際，立即進身展臂，將其活攜離地即可，不可任意擲之。

20.兩臂圈合

　　兩臂同時屈肘，使左手劍與右訣指從左右兩端相向折回到前胸時，以右訣指扶住劍鐔；這時，兩手心均朝前（正

南），拇指朝地，小指朝天；左手劍仍反握劍柄，使劍鍔緊貼前臂內側，劍刃朝上下，劍鋒朝左（正東）；同時，左膝鬆力，收左腳，與左腳成上下垂直線，成右胯虛步，重心仍在右腿。兩眼順劍鋒上方往遠平視（圖24）。

圖 24

【用法】：此法是在對方有隙可乘之際，以劍鐔和訣指偕同並進，攻其胸、肋等部位。

第一劍　分劍七星

1.分臂橫劍

右手接劍握好，左手劍交出捏好訣，兩手心均朝下，隨後朝相反方向（即左右）分開，形成一條平行直線；步法、身體重心不變。眼神注視劍鋒（圖25、圖26、圖27）。

圖 25

圖 26

【用法】：此劍為分臂旋掃式，正入側掃（即正身進劍，側身掃劍）。如對方用長兵刺我前胸，我先避開其銳鋒，隨即舉劍分臂轉身，橫掃其手腕及腰部。

圖 27

2.弓步提劍

兩臂放鬆，自然下垂；隨之，右手劍以陰把劍由下向前上方提攔敵腕，使劍身橫平（劍鋒朝右，劍刃朝上下）；左訣指扶在右脈門處；同時，左腳向左前方邁進一步。隨後屈膝前拱，重心移於左腿成左弓步。眼神注視劍身中部刃的上方（圖 28、圖 29）。

圖 28

圖 29

【用法】：如對方右手持械向我頭部打來，我急向左前方邁進一步，避開其械之進攻。同時，用劍上提，橫攔敵之右腕。

3.背步下截

右手劍坐腕，先使劍鋒朝天，然後再向左下方落，至手心與左膝臏骨相觸；左訣指仍扶在右脈門處；同時，左腳尖向裡微扣，右腳從身後移於左腳左側，並以膝蓋抵住左腿彎，腳跟揚起，腳尖虛沾地面，重心仍在左腿。兩眼注視劍鋒（圖30）。

圖 30

【用法】：對方向我進攻的招法落空、欲將其械收回換招之際，我即以劍追隨敵腕，並向左、向下橫劍截攔，使敵械不好再行進攻。

4.平衡抽劍

右手劍屈臂上舉過頭頂，橫

圖 31

於前上方（以陽把劍，即手心朝外，虎口朝後），左訣指離開右脈門向左前方伸出；同時右腿屈膝，使腳心朝天，腳尖向訣指方向送出，保持垂懸不落，以左腳支撐體重。兩眼注視劍身中部（圖31）。

【用法】：如對方以械向我頭部擊來，我則以劍橫平迎接其腕，並以左訣指戳點其腋下神經。同時，翻起右腳（腳心朝天），以腳尖從身後往身前左上方倒踢敵右肋間。

吳氏太極拳詮真

圖 32　　　　　　圖 33

第二劍　進步遮膝

1.坐步下截

右手劍和左訣指同時下落，落至左膝上方靠近左肋，右手心向裡，左訣指扶於右脈門處；同時右腳往右前方（西北）落下，腳跟虛沾地面，腳尖翹起，重心仍在左腿成左坐步。兩眼注視右前方（圖32）。

【用法】：如對方從左側以械擊我腰、腿時，我即以劍橫平下截敵手腕。

2.弓步反撩

右腳逐漸落平，隨後屈膝前拱；左腿在後，膕窩肌腱舒直成右弓步。重心移於右腿；同時，右手劍仍握陽把，由左後往右前方（西北）撩出（即手心朝前下方，虎口朝後下方），左訣指仍扶右脈門處。眼神注視劍鋒（圖33）。

【用法】：當對方進攻落空、抽劍欲逃之際，我隨即以劍反撩其膝。

第三劍　翻身劈劍

1.背步提劍

左膝鬆力，往後坐身，右腳從身前移至身後偏左，以右膝蓋抵住左腿彎，腳尖虛沾地面，重心移於左腿成歇步（又稱背步）；同時，右手劍屈臂向上提起，左訣指仍扶右脈門處。兩眼注視劍鋒（圖34）。

圖 34

【用法】：當對方以械擊我腿部，我即背步，反提寶劍往外帶格，俟機還擊。

2.翻身分臂

左訣指從右手外側向上伸展到極度，再繼續向左後方（西北）伸張，同時，右

圖 35

手劍向右前方（東南）劈出，兩臂同時由上向下分落至與肩相平；同時，兩腳均以腳前掌作軸，上體由前向右後方（東南）轉180°；隨後右腿屈膝前拱，左腿伸直成右弓步，重心移於右腿。眼神注視劍鋒前方（圖35）。

【用法】：如對方以械從我身後擊來，我速背右步（即將右腳移至左腿後偏左側），隨即向右後方翻身避開敵械。同時，右臂朝前，左臂向後分開下落，以劍劈敵之肩、臂等

吳氏太極拳詮真

部。

第四劍　上步撩膝

1.虛步上挑

左訣指由上向下落至左腿彎
處，虎口轉向下，含有向後撥之
意，隨之虎口再轉向上；這時，
上體轉向左後（臉朝西北），同
時，右腳尖向裡扣，左腳跟虛懸
後轉，腳尖虛沾地面，重心仍在
右腿成虛步式。右手劍借勢屈臂
向上挑起。眼神注視前方（西
北）（圖36）。

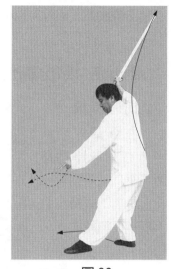

圖36

【用法】：如對
方從身後以械向我腿
部擊來，我即以左臂
隨回身隨格開；如敵
械向我頭部擊來，我
則以劍割挑敵手腕。

2.弓步撩劍

右手劍直臂下落
至右胯旁。左腳跟微
向前移落實，重心先

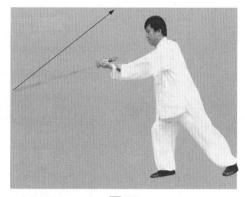

圖37

移於左腿，最後再寄於右腿，隨之，右腳朝前方（西北）邁
進一步成右弓步；右手劍隨同右腳的前進而向前方（西北）
撩出，左訣指也隨扶於右脈門處。眼神注視劍鋒（圖
37）。

【用法】：如對方以械朝我腹部打來，我先走步避開其銳鋒，然後進步並以右手劍向前撩擊其膝、胯等部。

第五劍　臥虎當門

1.長身截腕

左腳跟向前微移，右腳掌原地蹬勁，使身體略向前、向上升高；同時，右手劍從下繼續向前、向上撩出，高與頭平，左訣指仍扶右脈門處。重心與步形均不變。眼神始終注視劍鋒（圖38）。

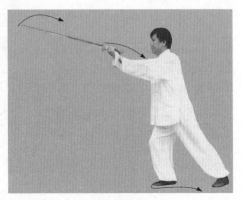

圖38

【用法】：如對方抽械欲變招之際，我即長身緊緊跟隨並以劍截敵手腕。

2.虛步捧劍

左膝鬆勁，往後撤身，屈膝略蹲，重心移於左腿；右腳微向後，腳尖虛沾地面

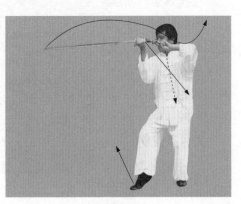

圖39

成胯虛步；同時，右手劍屈臂後撤沉肘，靠近右肋；左訣指也同時屈臂，以手指尖扶劍墩處。眼神注視敵面門，使劍鋒與眼神保持一致（圖39）。

【用法】：此勢係使己之劍鋒始終與對方面門遙遙相對、形影不離，並有待發之勢。

第六劍　倒掛金鈴

1.轉身格掛

上體微向左轉；右手劍沉肘坐腕豎劍向左後方（東北）橫格外掛；左訣指仍扶右脈門處；重心仍在左腿，只將右腿舒直，腳跟著地，腳尖翹起成坐步。眼神注視劍鋒（圖40）。

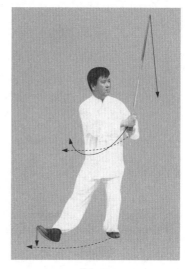

圖40

【用法】：如對方以械朝我左肩擊來，我即以劍橫格敵腕。

2.併步下截

右手劍將劍鋒由上向左、向下降落，落至手心靠近左膝；左訣指仍扶右脈門處（這時，劍鐔與劍鋒已成水平面，保持劍的位置不變）；與此同

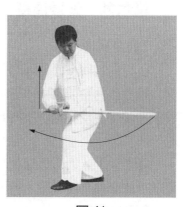

圖41

時，右腳放平，屈膝略蹲，左腳前移和右腳靠攏，腳掌虛沾地面。眼神注視劍鋒前方（圖41）。

【用法】：如對方以械擊我腿部，我即以劍向下橫截其腕。

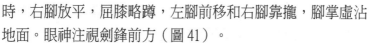

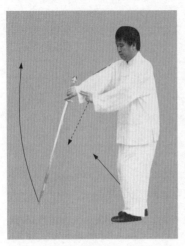

圖 42　　　　　　　　圖 43

吳氏太極拳詮真

第七劍　魁星提筆

1.轉身橫格

上體向右轉（面朝西北）；同時，右手劍以劍鋒朝下、向右移動到右膝前方；兩膝仍保持屈膝狀態，惟重心由右腿移至左腿；左訣指始終不離右脈門。眼神注視劍鋒前方（圖42）。

【用法】：對方以械朝我膝部打來，我則以劍鋒朝下向身前外側橫格其械或腕、臂等部。

2.獨立提撩

左腳蹬地直立，支撐體重；右腳提起垂懸不落，成獨立步；同時，右手劍向前上方提起，劍鋒與鼻尖相平，左訣指靠近右膝前指。眼神注視劍鋒前方（圖43）。

【用法】：如對方以械向我前胸擊來，我則以劍迎擊其腕、臂等部。

圖 44　　　　　　　　圖 45

第八劍　指襠劍

1.併步垂釣

右手劍使劍鋒指向左膝前下方，右脈門貼近左訣指；同時，垂懸的右腳隨著下落，虛靠近左腳旁。眼神注視劍鋒前方。重心仍在左腿（圖44）。

【用法】：對方以械擊我中、下部時，我即以劍鋒朝下豎直於身前護胸、腹及腿部。

2.麒麟探險

上體直立，屈膝略蹲，右腳儘量向前伸出，保持兩膝內側相貼不離開，腳掌放平，腳尖微向裡扣成麒麟步；重心在左腿；同時，右手劍直臂以劍鋒向前下方點刺；眼神注視劍鋒前方；左訣指仍扶右脈門處（圖45）。

【用法】：我先以劍化開對方來攻，隨即反攻，用劍鋒擊敵下腹。

第九劍　劈山奪寶

1.虛步左鈎

左腿直立，收回右腳，腳尖虛沾地面，靠近左腳成丁虛步；重心在左腿；同時，右手劍屈臂沉肘，使劍鋒從前下方往身之左側，再由後下方反向上方（此為逆式側立花，也叫鈎提劍）；眼神隨劍鋒運轉；左訣指始終不離右脈門處（圖46）。

圖46

【用法】：對方以械擊我左腿時，我即以劍鋒引導，在身左側畫一立花，將敵械擊開之後，含有俟機欲攻之勢。

2.蓋步反掛

右腳腳尖向右外擺，之後，平落屈膝，重心移至右腿；左腿屈膝，以膝蓋抵住右腿彎，前腳掌沾地，腳跟翹起；同時，右手劍以劍鋒由左上方朝右前上，再往右後下方折回反掛，落到右膝

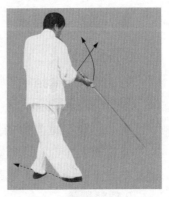

圖47

外側。劍鐔朝天，劍鋒朝地，右手心朝後上方，虎口朝右前，左臂彎曲，使肩、肘、腕形成三角形；左訣指扶於劍墩處。眼神注視劍身前方（圖47）。

【用法】：對方以械擊我右腿時，我即以劍鋒引導，在身右側畫一立花，將其械擊開，俟機進攻。

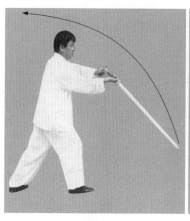

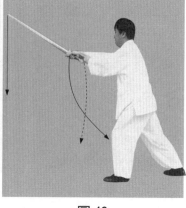

圖 48　　　　　　　　　圖 49

3.力劈華山

　　上體微向右轉，同時，左腳向西北虛上一步，隨後屈膝前拱，右腿在後伸直成左弓步；重心移於左腿；兩手陰陽合把握好劍柄，順眼神（眼神從左肩上方注視西北）所朝的方向直臂劈出，劍高與頭相平（圖48、圖49）。

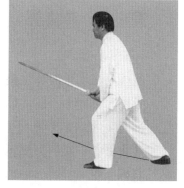

圖 50

　　【用法】：先化開敵械，再進步以劍劈敵頭頂。

4.進身後奪

　　接上動微停之際，雙手握劍從前上方朝左後下方屈臂沉帶至左胯旁，劍鋒朝前；眼神注視劍鋒前方（西北）；身體重心與步法均不變，只是上體微向前傾（圖50）。

　　【用法】：如對方以械擊我胸部，我即以劍鍔和敵械相

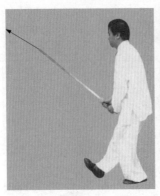
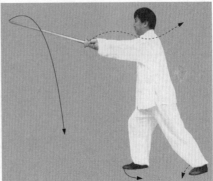

圖 51　　　　　圖 52

粘住後，再順其來勢而借勁奪掉敵械，或割敵手腕。

第十劍　逆鱗劍

1.右腳前進

劍與身法均不變（保持上一動招勢），右腳向前邁進一步，腳跟虛沾地面，腳尖翹起，重心仍在左腿成坐步。眼神注視前方（西北）（圖51）。

【用法】：如對方以械向我胸部擊來，我即以劍橫格並粘住其械不脫。同時，偷進右步準備還擊。

2.弓步直刺

右腳逐漸落平，隨之屈膝前拱，左腿舒直成右弓步；重心移於右腿；同時，雙手握劍，輕輕向前直臂送出，高與肩平。眼神仍視前方（圖52）。

【用法】：如對方以械向我胸部擊來，我即用劍封住其械，待對方擊之落空欲撤回其械之際，我即借此機輕輕將劍送出，直刺敵胸、肋等部。

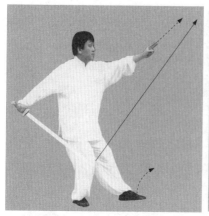

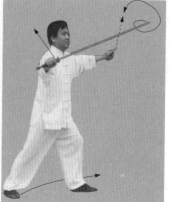

圖 53　　　　　　　　圖 54

第十一劍　回身點

1.回身隱劍

　　左訣指屈臂回摸右肩、左肩之後，直臂朝東南方向指出，在訣指摸左肩同時，右手劍自然向下墜落，而隱於身後；右腳尖自然裡扣；左訣指朝前指出時，往後坐身收回左腳，腳尖虛沾地面成丁虛步；重心寄於右腿。眼神注視前方（東南）（圖53）。

　　【用法】：此動作係應付對方虛晃一招時，我用劍虛迎，再藏劍準備追擊。

2.進步點腕

　　右手劍由身後往身前直臂前伸，至脈門與左訣指相觸之後，再行分向斜方向（即劍鋒朝東南，訣指朝東北），兩臂伸直後同時坐腕，使劍鋒略向上翹起；同時，左腳向左前方邁進一步，隨之屈膝前拱成左弓步；重心在左腿。眼神注視劍鋒（圖54）。

<table>
<tr><td>圖 55</td><td>圖 56</td></tr>
</table>

【用法】：如對方以械朝我前胸打來，我先側身避開，同時進步並以劍崩點其腕。

第十二劍　沛公斬蛇

1. 背步掤劍

右腳向左腳後方橫跨一步，以膝蓋抵住左腿彎；右手劍與左訣指同時屈臂，朝頭頂前上方橫舉，至訣指扶於右脈門，劍鋒朝左前上方；重心在左腿。眼神注視劍身中部（圖55）。

【用法】：如對方以械朝我頭部打來，我即進身用劍迎截其臂、腕等部。

2.上步攔腰

上動不停。右腳朝後撤半步，上體隨著向後仰身，眼神始終不離劍鋒；同時，右手劍與左訣指在頭頂上方作出分合的動作（即身往後仰時，劍鋒和訣指均先朝後再向左右分

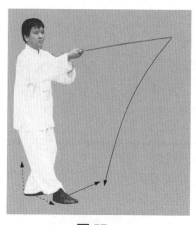

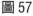

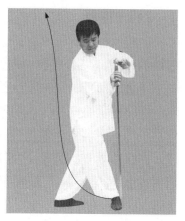

圖 57　　　　　　　　　　圖 58

開，繼續向前合併於胸前。兩手心均朝上，訣指仍扶右脈門）；在合劍時，右腳向前邁進一步，兩膝內側貼緊。重心在左腿，兩腳成丁虛步（圖56、圖57）。

　　【用法】：如對方以械朝我頭部打來，我先以械迎接其械與之相粘後，隨即順其來勁往後一帶，趁對方身子前傾之際，再揮劍轉向前方橫斬敵腰。

第十三劍　翻身提斗

1.蓋步反掛

　　右腳微向前提，腳尖外擺下落，隨之屈膝略蹲，重心移於右腿；左膝向前抵住右腿彎，腳跟揚起，腳尖虛沾地面；與此同時，右手劍肘部回掩對前胸，腕部鬆力，手心外翻，虎口朝右下方，使劍鐔朝天，劍鋒朝地，靠近右膝旁；左訣指扶於劍墩。眼神注視劍鋒（圖58）。

　　【用法】：對方以械擊我頭部，我將右腳輕提起，隨即落下腳尖外擺，頭頸直立，以劍鍔格開敵械。

2.童子抱香

上體及握劍的姿勢保持不變，向右轉體 90°；右臂內旋，使劍鋒由下向右上翻起朝天，劍鍔中部對正鼻尖；左訣指手心向外，虎口朝下，扶住右脈門，兩臂平屈環抱於胸前；同時，右腿蹬直支撐體重，左腿屈膝提起，左腳垂懸不落。兩眼平視前方（圖59、圖60）。

【用法】：對方以械先擊我右腿時，我即向右轉身，以劍朝外格攔；又向我頭部擊來，我即舉劍橫格其臂、腕等部。

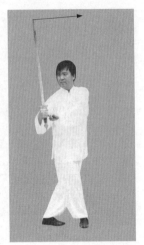

圖 59

3.蹲身下截

右手劍使劍鋒朝左（正東），由上向下落至與胯平，使劍吞口靠近左膝左側；同時，左腳隨上體右轉（面向正西），屈膝下蹲，左腳在右腳尖前方落實，右腳變為虛步；重心移於左腿。眼神注視劍鋒（圖61）。

【用法】：如對方以械擊我身左側腰間，我即以劍由其內門（即前胸）向左、向下走弧形，截其臂、腕等部。

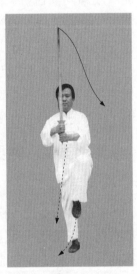

圖 60

4.獨立上掤

左腳蹬地，身體立起，支撐體重，右腳提起垂懸不落，成金雞獨立步；同時，右手劍從身左側向前上方（正西）提

起，舉過頭頂，使劍鋒指向前方（正西），劍鐔朝後（正東）；左訣指下指右腳跟。眼神平視前方（圖62）。

【用法】：如對方以械擊我前胸，我即轉身向右，並用劍截其腕臂；在對方抽械欲逃之際，我以劍上提，挑擊其二目。

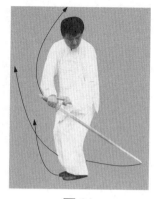

圖61

第十四劍　猿猴舒背（臂）

1.虛步橫格

左膝微屈，右腳尖落在左腳尖右前方，虛沾地面成丁虛步；重心寄於左腿；同時，右手劍隨同右腳的下落而垂直下落，豎劍橫格，左訣指扶於右脈門處。眼神注視劍身中部（圖63）。

【用法】：如對方以械朝我下部擊來，我則豎劍以劍鍔

圖62

圖63

圖 64　　　　　　　　　　　圖 65

向左橫格。

2.跨虛展臂

左訣指屈臂回指左肩井穴，右手劍朝右前方探臂點刺；同時，上體略蹲，右腳前移半步，腳跟虛起，腳尖點地；重心仍在左腿。眼神注視劍鋒前方（圖64）。

【用法】：如對方以劍從我身後側刺我腿部，我先以劍鍔格住來勢，隨之進右步，腳尖點地，並以劍鋒點刺對方足三裡或解谿穴。

第十五劍　樵夫問柴

1.蓋步格帶

右手劍由下向左前上方提起微向後帶，同時，左訣指由左肩移至右脈門處；右腳以前腳掌為軸，腳跟往左前轉動成橫腳落平，隨之屈膝略蹲；左腿舒直，腳跟揚起，重心移於右腿成蓋步。眼神注視劍身前部（圖65）。

【用法】：如對方以械向我頭部擊來，我急進步轉身並以劍鍔向前上格開其械，略提稍往後一帶，以劍刃擊其腕

<div style="text-align:center">圖 66　　　　　　　　圖 67</div>

部。

2.拗步探刺

左腳向左前方進一大步，隨之屈膝前拱，右腿在後伸直成左弓步，重心移於左腿；同時，右手劍以劍鋒先向右、向左再向前直臂刺出，手心朝外，虎口朝地。眼神注視劍鋒前方（圖 66）。

【用法】：如對方擊我頭部落空時，俟其撤械後退之際，我即以劍鋒追擊其腕，復進步探刺敵頭部太陽穴或腋下神經。

第十六劍　單鞭索喉

1.屈臂抽劍

步法不變，只將右手劍屈臂朝後，微向上抽提，至手背靠近右額角前上方。眼神注視劍鋒前方（圖 67）。

【用法】：如對方以劍鋒直刺我頭部，我隨以劍刃抽擊敵臂、腕等部。

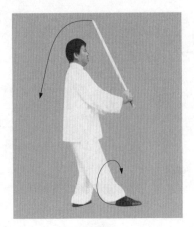
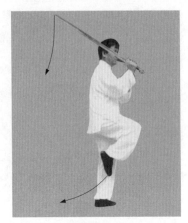

圖 68　　　　　　　　　　圖 69

2.提膝磨劍

　　右手劍先直臂往回帶劍，保持身體平穩不動；然後，右
腳尖向裡扣；眼神注視劍鋒；同時，身體右轉（原劍在身左
側），轉至劍在身右側時，右膝鬆力，提起右腳垂懸不落；
左訣指扶右脈門處。重心在左腿（圖 68、圖 69）。

　　【用法】：對方以械擊我身兩側，我即以提膝長身磨劍
之法迎擊敵臂、腕部。

3.換步擰腰

　　左訣與右劍姿勢保持不變，只將右腳朝左後方落步（西
北）；隨之向右轉身，面向西南方；這時，重心移於右腿成
胯虛步。眼神仍注視劍鋒前方（圖 70、圖 71）。

　　【用法】：對方以械從身後擊我腰部，我即背步轉身避
開敵械，並以劍鋒俟機刺對方咽喉。

4.展臂鎖喉

　　右手劍與左訣指同時朝西南和東北方向分開，形成一條
平直線；同時，右腿屈膝前拱，左腿在後伸直成右弓步；重

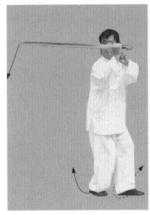
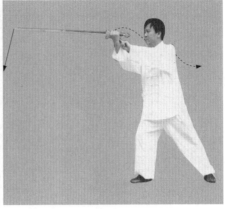

圖70　　　　　　　　　　圖71

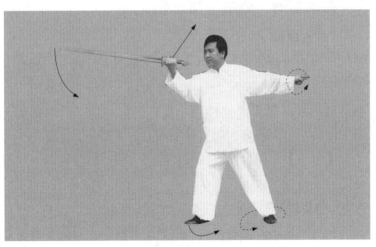

圖72

心仍在右腿。眼神注視劍鋒（圖72）。

　　【用法】：轉過身後，左訣指直臂向後伸出。同時，右手劍臂微屈沉肘，使劍鋒朝向對方咽喉直取。

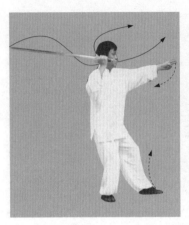
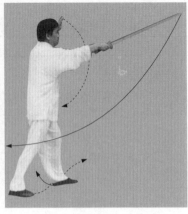

圖73　　　　　　　　　　圖74

第十七劍　退步撩陰三劍

1.回身舉劍

左訣指屈臂回指右肩和左肩；上體微向左轉，回轉身眼神注視東北方的同時，右腳尖向裡微扣，隨後屈膝略蹲，左腿屈膝上提，腳尖虛沾地面，重心仍在右腿；右手劍微上舉，左訣指隨即離開右肩直臂指向前方（東北）（圖73）。

【用法】：如對方以械擊我腰部，我即轉身避開，並舉劍防守或待機進攻。

2.弓步虛劈

左腳向左前方邁進半步，落實屈膝前拱，右腿在後舒直成左弓步；同時，左訣指由前向下、向左反向上至左額角上方，右手劍朝東北方向直劈，高與頭頂相平；重心移於左腿。眼神注視前方（圖74）。

【用法】：對方以械擊我前胸或腿部，我即以左訣指粘住敵臂或阻截其進攻，並乘隙以劍擊敵頭、肩等部。

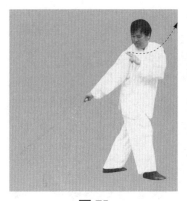

圖75

圖76

3.蓋步反撩

　　右腳向前邁一步（東北），落到左腳前邊，使右腿膕窩與左膝蓋靠近；重心移於右腿，左腿舒直，腳跟揚起，腳尖著地成蓋步；同時，右手劍反手由前向後直臂撩出，高與肩平；左訣指置於鐔後。眼神注視劍鋒（圖75）。

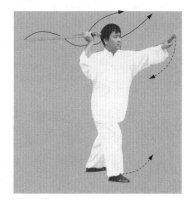

圖77

　　【用法】：如對方以械從背後擊我右肋，我即提起右腳在左腿前落步（蓋步），在避開對方進攻的同時，以劍朝後反撩敵右腕。

4.虛步舉劍

　　左臂鬆肩、墜肘，使左訣指指肚貼近鼻尖，然後掌心轉向外，直臂前伸指向東北方，右手劍同時屈臂上舉，高過頭頂；同時，左腳微向前移，腳尖虛沾地面，重心在右腿。眼神注視前方（圖76、圖77）。

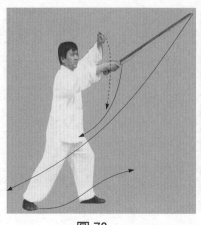
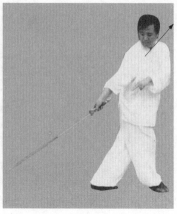

圖 78　　　　　　　　　　圖 79

【用法】：如對方以械擊我頭部，我即以劍橫格其臂、腕。

5.弓步虛劈

左腳向左前方邁進一步，落實後屈膝前拱，右腿在後舒直成左弓步；同時，左訣指由前向下、向左反向上至左額角上方，右手劍朝東北方向直臂劈出，高與頭頂相平；重心移於左腿。眼神注視前方（圖78）。

【用法】：如對方以械擊我前胸或腿部時，我即以左訣指黏住敵臂，阻截其進攻，乘隙以劍擊其頭、肩等部。

6.蓋步反撩

右腳向前邁一步（東北）落到左腳前，使右腿膕窩與左膝蓋靠近，重心移於右腿，左腿舒直，腳跟揚起，腳尖著地成蓋步；同時，右手劍反手由前向後直臂撩出，高與肩平；左訣指扶於鐔後。眼神注視劍鋒（圖79）。

【用法】：如對方從我背後擊我右肋，我即提起右腳在左腳前方落步，在避開對方進攻的同時，以劍朝後反撩敵右

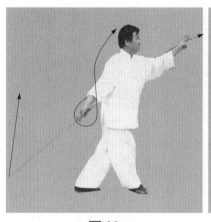
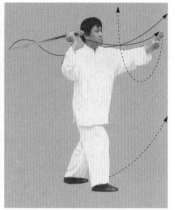

圖 80 圖 81

腕。

7.虛步舉劍

左臂鬆肩、墜肘，使左訣指指肚貼近鼻尖，然後掌心向外，直臂前伸向東北方；右手劍同時屈臂上舉，超過頭頂；同時，左腳微向前移，腳尖虛沾地面，重心仍在右腿。眼神注視前方（圖80、圖81）。

【用法】：如對方以械擊我頭部，我即以劍橫格其臂、腕部。

8.弓步虛劈

左腳向左前方邁進一步落實，屈膝前拱；右腿在後伸直成左弓步；同時，左訣指由前向下、向左、反向上至左額角上方；右手劍直臂劈出，高與頭平，重心移於左腿。眼神注視前方（圖82）。

【用法】：如對方以械擊我前胸或腿部，我即以左訣指粘住敵臂，阻截其進攻，乘隙以劍擊其頭、肩等部。

圖 82　　　　　　　　　　圖 83

9.提膝頂劍

　　左訣指向下落於右脈門處；同時，提起右膝抵住劍鐔，右腳垂懸不落。眼神注視劍鋒（圖83）。

　　【用法】：如對方避開我劈劍，欲後退反攻，我即提膝頂住劍鐔，以劍鋒戳擊敵胸、喉等部。

10.弓步反撩

　　右腳朝右後方（西南）落下，腳跟回收。隨之屈膝前拱，左腿在後舒直，重心移於右腿成右弓步；右手劍緊跟右腳落下的同時，反手撩出，左訣指仍扶右脈門處。眼神注視劍鋒（圖84）。

圖 84

【用法】：如對方在身後擊我右腿，我即將右腿提起，隨即再落回到原地成右弓步。並與劍反撩其腰、臂、腕等部。

第十八劍　臥虎當門

1.弓步托劍

右手劍臂外旋轉，使手心向上，虎口朝前下方，直臂向上舉至劍鋒與頭頂相平，左訣指仍扶右脈門處；同時，左腳跟微向前移，成右弓步；重心在右腿。眼神注視劍鋒（圖85）。

圖85

【用法】

如對方以械朝我面部擊來，我即側身避開，隨以劍鋒撩擊其腕、肩等部。

2.虛步抱劍

左膝鬆力，往後坐身，右腳收回，屈膝上提，腳尖虛沾地面，重心移於左腿成胯虛步；同時，兩臂微屈，將劍撤回，懷抱在胸前，左訣指扶住劍墩。眼神注視對方面門（圖86）。

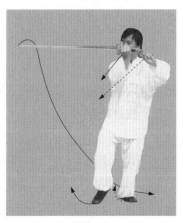

圖86

【用法】：此勢以劍鋒對準對方面部，始終不離，迫使

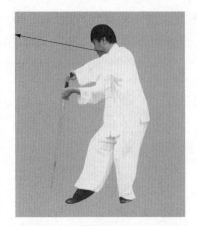

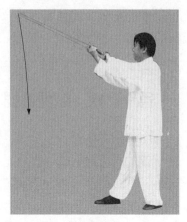

圖 87　　　　　　　　　　　　圖 88

對方不能侵犯我身。

第十九劍　梢公搖櫓

1.轉身回掛

右腳跟微向前移，隨之屈膝，重心移於右腿，左腿在後伸直，腳跟虛起，腳尖點地成蓋步；同時，右手劍以劍鋒引導，由身前向右後下方移動，貼近左腳跟；左訣指仍扶右脈門處。眼神注視劍鋒（圖87）。

【用法】：如對方以械擊我右腿，我即以劍鍔緊貼其械，往外側回掛，或以劍刃割其腕部。

2.長身提劍

右手劍由右後下方朝左前上方移動，仍以劍鋒引導走弧線，至劍鋒指向西北，劍高與肩平，劍鋒指向西南時，劍高與頭頂平；同時，兩腿均伸直；左訣指始終不離右脈門處，重心仍在右腿。眼神注視劍鋒（圖88）。

【用法】：如對方進攻落空，欲撤械變招，我即以劍鋒

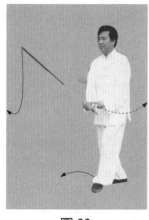

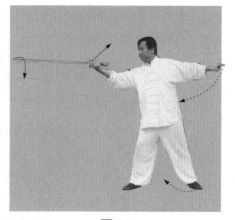

圖 89　　　　　　圖 90

緊緊跟隨，擊其腕、臂、前胸、咽喉等部。

第二十劍　順水推舟

1.歇步沉劍

　　右手沉肘鬆肩，使劍鍔朝下由前往後下落，以劍鐔接近左膝，劍身與膝蓋成一平行線；同時，左腳向前邁進一步，腳尖外擺，屈膝落實，右膝與左腿膕窩相貼，腳尖點地，腳跟提起成歇步，重心在左腿。眼神注視劍鋒前方（圖89）。

　　【用法】：如對方以械擊我胸部，我即以劍鍔粘住敵械往下沉採，使之下沉，並持劍俟機待發。

2.進步刺肋

　　右腳向前邁進一步，隨之屈膝前拱，左腿在後伸直，重心移於右腿成右弓步；同時，右手劍手心朝上向前（西南），左訣指手心朝下向後（東北）平行分開，始終保持前後成一平直線。眼神注視劍鋒前方（圖90）。

【用法】：此勢係以我劍壓在敵械之上，隨其退勢的動向而送勁刺其胸、肋等部。

第二十一劍　眉中點赤

1.鬆襠截腕

左腳腳尖裡扣，右膝微屈；右手劍握成陰把（手心向內，虎口朝右前下方），使劍鋒朝右前方，左訣指靠近左肋，左肘朝後下方沉墜；重心在右腿。眼神注視劍鋒（圖91）。

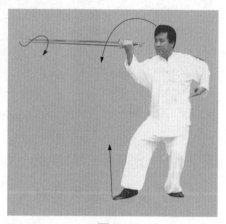

圖91

【用法】：如對方以械擊我前胸，我則以劍鋒迎截其腕。

2.坐步抹腕

右手劍以劍鋒由右向左畫一圓圈，虎口轉180°（即原朝西轉成朝東），右臂微屈，手腕向前上提起；同時，往後坐身，重心移於左腿，右腳尖揚起；左訣指使指尖貼近左肋，手心向上。眼神注視前方（圖92）。

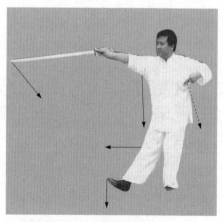

圖92

吳氏太極拳詮真

【用法】：如對方以械向我胸部打來，我即以劍先從下面截斬敵腕落空後，再由下繞圈反上往回提抹敵腕。

3.弓步追擊

右腳落平，隨之屈膝前拱，重心移於右腿，左腿在後伸直成右弓步；同時，右手劍與左訣指同時屈臂沉肘，使兩前臂內側靠近兩肋。眼神注視前方（西南）（圖93）。

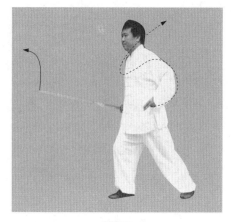

圖 93

【用法】：如對方以械擊我肋部，我即以劍鍔的中部粘住敵械往下沉採，並待機進攻。

4.進步點玄

右手劍直臂向前上方直伸後，腕部向上猛提，左訣指也朝左前上方伸展；同時，左腳向

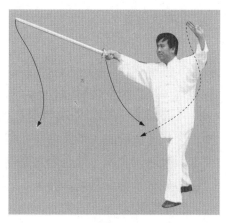

圖 94

前邁進一步，落實後屈膝前拱成左弓步，重心在左腿。眼神注視前方（西南）（圖94）。

【用法】：見對方進擊落空有後退之意時，我即瞄準敵雙眉間以劍鋒猛擊。

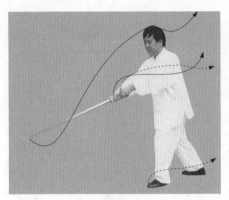

圖 95　　　　　　　　　　　　圖 96

第二十二劍　退步反剪腕

1.縮步游身

右腳微向前移，隨即往身後撤一大步，仍虛著地面；同時，雙手握成合把劍，兩臂舒直，使劍鋒向前探出點刺，重心仍在左腿。眼神注視前方（西南）（圖95）。

【用法】：如對方以械擊我前胸，我即將後腳向前收回，復又往後伸出，借其伸縮之勁（即縮步游身），使身體前進或後退一大塊（既能防人進攻，又便於襲擊對方），並以劍迎截敵手腕或點刺其胸。

2.背步錯抹

右腳落實，左腳隨後從身後倒插一步，使左膝抵住右腿膕窩，左腳跟虛起，前腳掌著地成背步；同時，兩臂微屈抱劍，朝右轉身 90°，重心移於右腿。眼神注視劍身中部（圖96）。

【用法】：如對方從身後擊我腰部，我邊退邊轉身；在避開其械的同時，屈臂抱劍，反割敵手腕或臂部。

第二十三劍　提步翻身剁

1.獨立提格

左腳跟微向後落實，提起右膝，右腳垂懸不落；同時，兩臂微屈，仍握合把劍，向身體右方往上提格；眼神注視劍身中部。左腿直立支撐體重（圖97）。

【用法】：如對方以械擊我頭部，我即雙手抱劍，以劍鍔粘住敵械，朝身體右側往外、往上提格，避其攻擊，俟機反攻。

圖 97

2.半馬劈奪

右腳向前落步，屈膝上提，使膝蓋與踝骨成上下垂直，承 30%的重量；左腳尖與左膝蓋成上下垂直，承70%的重量；同時，兩手握劍，先朝前（東北）往上直臂伸出，再向下、向後沉落（如以斧劈柴狀）。眼神注視前方（圖98）。

【用法】：如對方來械被我用劍鍔粘住不離，隨即將劍高擎，朝對方頭頂劈剁。

圖 98

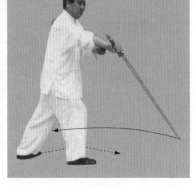

<div style="text-align:center">圖 99 　　　　　　　　　圖 100</div>

第二十四劍　玉女投針

1.長身前格

兩腿直立，右腳向左橫移半步，腳尖著地成丁虛步，重心移於左腿；同時，右手劍臂外旋，使劍鐔朝天，劍鋒朝地，往左移動到兩腳中間，將劍鍔朝外送出；左訣指扶在右脈門處。眼神注視劍身中部（圖99）。

【用法】：如對方以械擊我前胸，我即以劍鍔阻住其械，並以劍鋒刺其腿部。

2.轉身後撥

右手劍臂內旋，使劍鋒朝地，旋轉一周，由左前方往右後方移動到虎口朝下，手心朝外，右臂向東南伸直，左訣指仍扶右脈門；同時，右腳提起再落下，使腳尖外擺，隨之屈膝，重心移至右腿，左腿在後伸直成蓋步。眼神注視劍身中部（圖100）。

【用法】：對方以械從身後擊我腿部，我即轉身持劍向

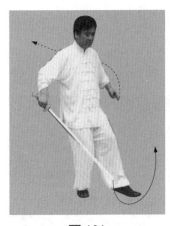

圖 101

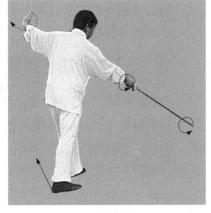

圖 102

外粘住其械，並俟機反攻。

3.開襠反撐

右手劍持劍姿勢不變，只隨著身體向右轉動而轉到身後時，臂內旋使手心轉向裡，腕部用勁往外、往上將劍微提；同時，左腳向左前方邁進虛步，重心仍在右腿；這時，左訣指靠近右肋，指尖指向劍鐔。眼神注視劍鋒（圖 101）。

【用法】

對方以械擊我腿部，我即以劍鍔粘住其械向上提格，並以劍鋒刺敵腿部。

4.探刺解谿

右手劍以劍鋒引導，從身後到身前沿著右腳尖、左腳尖旁邊往前（正北）直臂將劍送出，劍鋒高度在膝蓋以下；左訣指臂直朝左方指出；同時，左腳落實，隨之屈膝前拱，右腿在後伸直成左弓步，重心在左腿。眼神注視劍鋒（圖102）。

【用法】：如對方持械流動（或跑或走）向我進攻，我

則以械追隨其腿的動向而動，視對方步子稍有停頓，劍鋒即朝其足三裡、解谿穴刺擊。

第二十五劍　海底擒鰲

1.分臂圈劍

右手劍與左訣指同時臂內旋，各畫一小圓圈，隨後，兩臂微向外撐，虎口均朝下，手心均朝外；兩腳仍為左弓步，重心仍在左腿。眼視劍鋒（圖103）。

【用法】：對方以械擊我腿部，我即以劍鋒畫圈，使對方擊來之械改變位置，如原在我身左側可更為身右側，方能乘機進擊。

2.歇步捧劍

右手劍屈臂外旋，畫一小圓圈，劍鋒移到左腳尖時，再與左訣指合把持劍，使劍鐔與左膝相觸，劍鋒朝天（圖104）。

【用法】

對方以械擊我右腿落空，復擊我左腿，我即以劍鋒畫圈格開敵械，再捧劍上迎，擊其面或喉部。

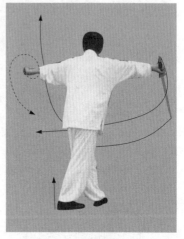

圖 103

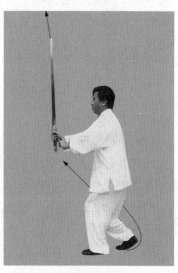

圖 104

（左側邊欄）
王培生

442

吳氏太極拳詮真

2.提膝頂劍

兩手捧劍姿勢不變，只是左膝向前、向上一頂劍鐔，有一種要離開的勁，兩手捧劍，直臂朝前上舉起；同時，提起右膝，右腳垂懸不落，左腳獨立支撐體重。眼神注視劍鋒（圖105）。

【用法】：對方以械擊我落空後，復因受我劍劈頭而仰身後退，所以應提膝頂住劍鐔，使劍鋒往前、往上長出一大段，以擊敵咽喉或前胸。

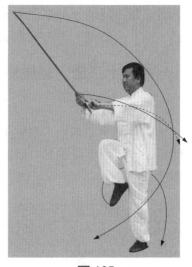

圖 105

4.鳳凰尋窩

此勢係以「身隨劍走，劍掩身形」，即右手劍以劍鋒引導走弧形線180°，即由前上方經右方到後下方（原面朝北轉成面朝南）；同時，右腿原為揚膝動作，轉成90°後，右腳外擺落在左腳的前邊，形成坐盤（歇步）；這時右手劍從上向右後下落，落到右肘與右膝

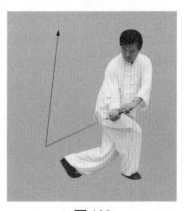

圖 106

相接觸為度，右臂微屈，手心向上，左訣指仍扶右脈門處；右手劍劍身成水平，劍鋒朝西，劍鐔朝東；重心在右腿。眼視劍鋒（圖106）。

【用法】：此勢為洗字訣，即無論對方以械朝我身前或

身後來擊，我則以劍黏住敵械而畫動，即洗去敵械，再追擊其腿部。

第二十六劍　翻身提斗

1.橫架臂腕

右手劍手心向裡，直臂上舉過頭頂，左訣指靠近劍鐔；同時，右腿直立，長身上起，左腿姿勢不變，仍成背步；重心在右腿。眼神注視劍身（水平）中部（圖107）。

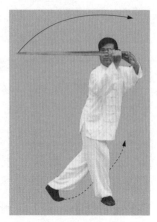

圖107

【用法】：對方以械朝我頭部打來，我即舉劍上迎橫架，截斬敵之臂、腕等部。

2.童子抱香

右手劍手心仍向裡，沉肘坐腕，虎口向上，劍鋒朝天；同時，左膝提起，左腳垂懸不落，右腿支撐體重。眼神注視劍鋒（圖108）。

【用法】：如對方以械朝我前胸擊來，我以劍從其側下方向上抄擊敵臂、腕等部。

3.拂塵飄擺

右手劍以劍引導，向左落下，

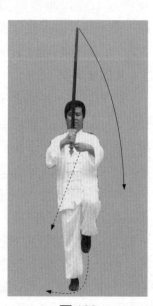

圖108

落到手心靠近左膝外側，使劍身成水平，高度與膝相平；同時，左腳腳尖向右轉，降落到右腳旁落實，隨之，上身也往

右轉成面朝西，右腳由實變虛，腳跟虛懸後轉成併步；左訣指仍扶右脈門處；重心在左腳。眼神視前方（正西）（圖109）。

【用法】：對方以械向我身左側進攻，我則以劍粘住其械向下沉採或下截其臂腕。

4.倒提垂揚

左腳蹬地，身體直立，右腳提起垂懸不落；右手劍隨同身體的上起而將劍由下向前（正西）上方提起，超過頭頂，劍身成水平，劍鋒朝西，劍鐔朝東，虎口向前，手心朝右；左訣指臂直下指地面。兩眼平視前方（正西）（圖110）。

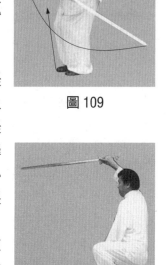

圖 109

【用法】：我以劍先化開敵來械，再行提劍，以劍鋒向上撩擊敵雙目。

第二十七劍　反手勢

1.青龍返首

圖 110

左訣指向前伸直；右腳同時向前（正西）踢平；同時，右手劍隨同眼神往後（正東）平視，使劍身直臂劈出，高與肩平；左腿支撐體重，右腿伸直，腳尖向前踢出，與胯平而垂懸不落（圖111）。

【用法】：如對方從身後以械擊我右腿，我則將右腳向前抬平避開其械，並以劍往後反劈敵頭、肩、臂、腕等部。

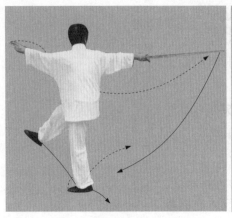
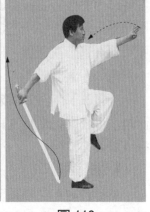

圖 111　　　　　　　　圖 112

2.轉身加鞭

右腳收回下落，落到左腳的位置，而左腳不等右腳落下即提起垂懸不落；同時，上體向右轉身約 180°（原面朝西轉朝東）；右手劍與左訣指同時互換位置，它們的變動係隨身體的轉動而動，即左訣指轉向正前方（正東）直臂指出，右手劍移動到身後，直臂反腕上提，劍鐔朝天，劍鋒朝後下方；右腿支撐體重。眼神平視前方（圖 112）。

【用法】：對方以械擊我實腿，我即轉身換步，將實腿變成虛腿而垂懸不落，形成獨立步。同時，以劍由前往後一帶，橫抹其臂、腕。

第二十八劍　進步栽劍

1.展臂飛翔

右手劍從後下方向前上方提舉，劍鋒斜朝上；同時，左訣指屈臂回指劍鐔；右腿支撐體重，左腳提起仍垂懸不落。兩眼注視劍鋒（圖 113）。

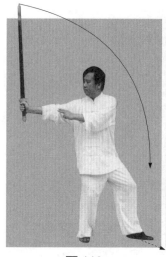
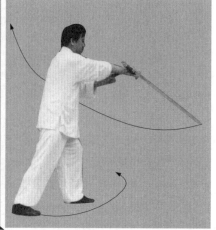

圖 113　　　　　　　圖 114

【用法】

　　對方以械擊我身右側，我即以劍由下向上抄起，擊敵械或擊敵臂、腕等部。

2.進步指襠

　　右手劍以劍鋒引導，由上向前、向下落，落到接近地面為度；左訣指扶在右脈門處；同時，左腳向前落步，隨之屈膝，右腳在後伸直成左弓步，重心在左腿。兩眼注視劍鋒（圖 114）。

　　【用法】：對方以械擊我腿部，我即略側身進步，並以劍貼靠而進擊其襠部。

第二十九劍　左右提鞭

1.劍步調換

　　左腳朝前（正東）邁進一步，不停，以腳跟為軸，腳尖裡扣，身體隨之向左後方扭轉，轉成面朝西；同時，右手劍

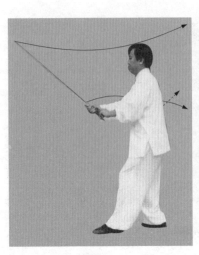

<table>
<tr><td>圖 115</td><td>圖 116</td></tr>
</table>

圖 115 　　　　　　　　　　圖 116

以劍鋒引導，走一個立圓形的半個圈（即由東往下、往後至正西），左訣指始終不離右脈門處；這時，往後坐身，右膝微屈，重心寄於右腿，左腳微向後撤，腳尖虛沾地面；劍鋒由下向前上方挑起，高與鼻尖相平。兩眼向前（正西）平視（圖 115）。

【用法】：對方以械從後刺我腰部，我即向前上步，再往回急轉身，並以劍捌點或割敵臂、腕或刺其前胸。

2.虛步後提

上體略向右轉，右臂微屈，鬆肩沉肘，帶動右手劍由前向右、向後平移到身體右後方時，臂伸直，劍仍豎直（即劍鋒朝天，劍鐔朝地）；與此同時，右腿屈膝略蹲，左腳向後撤回靠近右腳，腳尖點地成胯虛步，重心在右腿。眼神注視劍鋒（圖 116）。

【用法】：對方以械向我面部擊來，我則以劍鍔粘住敵械往外橫格，或以劍順其來勢提割其臂、腕等部。

第三十劍　進步撩腕

1.墊步後劈

右手劍腕部鬆力，使劍鋒由上向右（正東）降落；落至高與肩平時，左腳向前（正西）墊上半步，落實，重心移至左腿；同時，左訣指扶在劍墩上。眼神注視劍鋒（圖117）。

【用法】：對方以械擊我脊背，我即前進半步避開來勢，並以劍鋒點擊對方手腕。

2.弓步撩腕

左腳落實，隨之右腳向前邁進一步，屈膝前拱，左腿在後伸直成右弓步，重心在右腿；右手劍在右腳前進的同時臂外旋，將劍順著右腿外側撩出，使劍身平直，與肩同高；左訣指仍扶在右脈門處。眼神注視劍鋒（圖118）。

【用法】：對方以械擊我胸部，我略閃身避開其利鋒。隨即進步並以劍由下向前下方撩

圖117

圖118

擊敵臂、腕。

3.虛步帶劍

右膝鬆勁，往後坐身，重心移於左腿，收回右腳，靠近左腳，腳尖點地成虛步；同時，右手劍臂內旋，鬆肩墜肘，將劍帶回，靠近前胸左側；左訣指仍扶右脈門。眼神注視前方（圖119）。

圖 119

【用法】：對方以械朝我面部擊來，我即將劍豎起粘住其械往外橫格，或以劍往回上帶截擊敵手腕。

4.弓步撩腕

右腳向前墊半步落實，再進半步，隨即屈膝前拱，右腿在後伸直成左弓步，重心在左腿；右手劍以劍鋒引導走弧形線，在右腳墊步的同時，劍鋒開始向後（正東）、向下，隨同左

圖 120

腳前進而向前反腕撩出（即右手虎口朝後下方，手心朝前下方，小手指朝天），劍身高與肩平；左訣指指向劍鐔。眼神注視劍鋒（圖120）。

【用法】：對方以械擊我脊背，我即向前移步避開，並

轉手落劍擊其手腕；敵復朝我前胸擊來，我即側身進步，以劍反撩其臂、腕部。

第三十一劍　落花待掃

1.轉身沉採

　　向右轉身，朝正北方，兩膝鬆力，身體下蹲成馬襠步，重心於兩腿間；同時，右手劍與左訣指在身前兩臂高舉過頭頂，之後，走上弧形線朝左右分開，分到高與胯相平時，劍鋒朝正東；訣指指向正西。眼神注視正西（圖121）。

圖 121

　　【用法】：對方以械從身後擊我頭部，我即轉身避開來勢，並以劍順勢粘住其械向下沉採，或向前劈敵頭、肩、臂、腕等部。

2.弓步掃膝

　　上體微向左轉身，同時左腳向左外擺，右腳向左腳前邁進一步，隨即屈膝前拱，左腳在後，膕窩舒直成右弓步，重心在右腿。同時，兩手握劍柄成陰陽合把劍，順右腿外側向前撩出，劍鋒高度不越過膝蓋。眼神注視劍鋒（圖122）。

圖 122

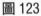

圖 123　　　　　　　　圖 124

【用法】：對方以械向我腿部擊來，我即進步，趁勢以劍撩擊其腿部。

3.轉身回掛

左膝鬆力，往後坐身，重心移於左腿，收回右腳，靠近左腳，腳尖虛沾地面；同時，兩手仍握合把劍，鬆肩墜肘，臂微屈，將劍豎起往身體左側帶回。眼神注視劍鋒（圖123）。

【用法】：對方以械擊我前胸，我則以劍橫格敵手腕。

4.弓步撩膝

上體微向右轉，重心移於右腿的同時，左腳前進一步，隨之左膝前拱，右腿在後伸直成左弓步，重心移於左腿；同時，兩手仍握合把劍，先向後（正東）、向下，再順左腿外側隨同左腳前進，向前反撩，劍鋒高與膝相平。眼神注視劍鋒（圖124）。

【用法】：對方以械擊我腿部，我則以劍鍔粘住其械，進步反撩其膝。

第三十二劍　左右翻身劈面

1.佯敗虛劈

上體向右後轉身不停再轉向左，稍向前（正西）俯身（含欲逃之勢），隨即右腳向前（正西）邁進一步成右弓步；兩手仍握合把劍，由前（正西）經過身前向後（正東）虛劈一劍落下，靠近右腿外側；同時回首，兩眼從右肩上方往後（正東）偷視（圖125）。

圖125

【用法】：對方以械擊我腿部，我則向前進步避開其擊，並以劍朝其頭部虛劈一劍，以助躲閃之勢。

2.弓步劈面

兩眼視線收回，再從左肩上方往後（正東）平遠視；同時，上身也隨著轉向後方（正東）；左腳隨著提起，待整個身體轉過來後，再朝左前方

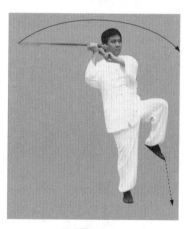

圖126

（東北）邁進一步，落實拱膝成左弓步；兩手仍握合把劍，隨同身體的轉動而向前方（正東）劈出（圖126、圖127）。

【用法】：對方以械從身後向我追擊時，我突然翻身，並以劍劈敵頭部。

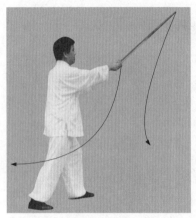
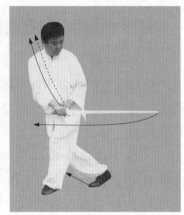

圖 127　　　　　　　　圖 128

吳氏太極拳詮真

3.帶劍佯敗

　　兩手握劍劈出後，隨即往回一帶，使劍鍔靠近身體左側；同時向右轉身（含有敗勢），隨後左腳向前（正西）邁進一步，落實拱膝，右腿在後伸直成左弓步，重心在左腿。眼神轉向後方，從左肩頭往後回顧（圖 128）。

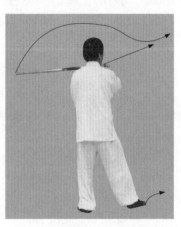

圖 129

　　【用法】：對方以械擊我前胸，我則以劍隨勢作前後移動，使劍鍔緊貼其械向下沉採，或以劍擊敵臂、腕。

4.弓步劈面

　　頭部向右後轉，眼神從右肩向身後（正東）平遠視；身體轉向東時抬右腿，隨之向右前方邁進一步，落實拱膝，左腿伸直成右弓步，重心在右腿；兩手仍握合把劍，隨同身體

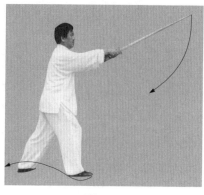

圖130　　　　　　　　圖131

的轉動向前（正東）劈出（圖129、圖130）。

【用法】：對方以械從身後向我追擊，我突然翻身，以劍劈敵頭部。

第三十三劍　分手小雲麾

1.分手後掃

兩手仍握合把劍往後一撤，使劍鐔與左膝接觸，之後微向前送出；右腳同時向後撤一大步，腳尖著地，腳跟虛懸後轉，扭轉後即落實屈膝；左腿伸直，左腳尖轉向右方（正南）

圖132

成仆步，重心在右腿；同時，兩臂向左右分開，即左訣指指向左方（正東），右手劍分向右方（正西），平肩展開。眼神注視劍鋒（圖131、圖132）。

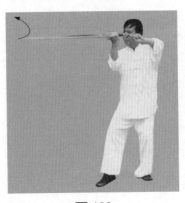

圖 133　　　　　　　　　　　圖 134

【用法】：對方以械從身後擊我腰部，我即向前長腰避開其械。繼之轉身進步，並以劍順勢橫掃敵腰。

2.虛步抱劍

左膝鬆力，往後坐身，右腳隨之撤回半步，腳尖虛沾地面成胯虛步，重心移於左腿；同時，右手劍屈臂內旋，鬆肩墜肘，使手心靠近前胸，劍身橫平，劍鋒朝西，劍鐔朝東；左訣指同時屈臂，以指尖扶在右脈門處。眼神注視劍鋒（圖133）。

【用法】：如對方以械擊我頭、面部，我即將劍往回一帶，抹敵手腕。

3.換把圈刺

步法與重心均與上動相同，只是將右手劍交給左手握持，右手捏好訣指；上體微向右轉；兩手手心同時翻轉朝天。右訣指仍扶左脈門處。劍鋒朝前（正西），劍鍔朝天、地。眼神順劍鋒平視前方（圖134）。

【用法】：對方以械擊我落空欲逃時，我即順其勢，以劍鋒轉刺敵前胸部或咽喉等部。

4.弓步掤截

右腳向右前方（西北）邁進一步，隨之屈膝前拱，左腿在後伸直成右弓步；兩臂同時外旋，臂微彎，向前「出，手心均向前（正西），虎口左右相對均朝後下方；重心在右腿；眼神視前方。劍鋒與前額前後對正（圖135）。

圖 135

【用法】：對方以械擊我頭、面部，我即以劍沿敵臂下方往前，使劍鋒刺敵咽喉。

第三十四劍　黃龍轉身

1.劍刺三星

左手劍向前下方（東南）直臂下指；右訣指向後上方（西北）直臂上伸（劍與訣指成180°直線）；同時，左腳先向前移動一下，隨即朝左後方（東南）移一步。上體隨之向左轉動，轉到面朝東南方向左腳落實。隨之，屈膝前拱，右腳在後伸直，兩腳成左弓步，重心移至左腿。眼神注視劍鋒（圖136）。

【用法】：對方以

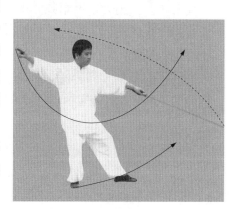

圖 136

圖137　　　　　　　　　圖138

械從側方擊我左腿，我即將左腳向前挪移，避開敵械。之後，轉身進步，並以劍鋒擊敵足三里穴。

2.大鵬展翅

右腳向劍鋒所指的位置邁進一步，兩腿同時直立，長身；兩臂也朝身前的左右兩側前上方分展，兩手手心也同時翻轉向上，左手劍劍鋒指向西北斜上方；右訣指指向東南斜上方；重心在左腿。眼神注視劍鋒（圖137）。

【用法】：對方以械擊我頭部，我即將劍順敵臂下方貼著長身向上往外掤起，並以劍格擊其臂、腕等部。

3.雲朵飛旋

右腳腳跟為軸，腳尖裡扣，隨之腳跟揚起。同時，左腳也以腳跟為軸，腳尖外擺，這時左腿膕窩與右膝相接觸成歇步式；左手劍與右訣指的形態不變，只隨著兩腳的扣擺動作和身體的轉動而動。劍鋒原朝西方轉到面朝東北方向；右訣指指向正南方向；重心移至左腿。眼神注視劍鋒（圖138）。

【用法】：對方以械擊我頭、面部時，我即轉動身形，

吳氏太極拳詮真

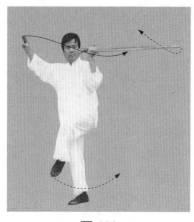

圖 139

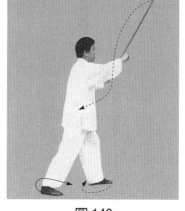

圖 140

並以劍鋒格擊敵手腕。

4.弓步掤劍

重心移於右腿，左腳提起，以左膝與右肘尖相觸，之後，左腳向左後（東北）方後撤一步，轉身落實屈膝前拱，右腿在後伸直，腳跟外開成左弓步，重心移於左腿；同時，兩臂均外旋，在身體轉向正東時，直臂向前掤出，使劍鋒與鼻尖前後對正；右訣指指向劍鋒；兩手手心均朝前下方，虎口左右相對。眼神仍注視劍鋒（圖139、圖140）。

【用法】：對方以械擊我後腦，我即轉身進步並以劍掤截敵臂、腕。

第三十五劍　迎風撣塵

1.虛步圈抱

左手劍與右訣指同時屈臂環抱於胸前；同時，右膝鬆力，屈膝略蹲，左腳收回，向右腳靠攏，腳尖著地；重心在右腿；兩眼注視劍鋒；這時，寶劍豎立對正面門，左手劍交

給右手握持，左手扶在劍墩上，兩手手心均朝裡（圖141）。

【用法】：對方以械擊我前胸，我則以劍順其來勢橫截其臂、腕。

2.歇步捧劍

兩手握劍不變，只隨同身體的轉動由前向左轉向後方；同時，左腳微向左側移動，落下之後以腳跟為軸，腳尖外擺落實，隨之屈膝前拱；右膝鬆力，使膝蓋向前抵住左腿膕窩，右腳腳尖著地，腳跟離地揚起；重心移至左腿。眼神平視前方（正東）（圖142）。

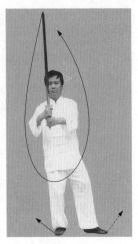

圖141

【用法】：對方以械擊我前胸左側，我即向左轉身，以劍鍔粘住敵械的進擊，或橫格其臂、腕。

3.坐步提挑

右手劍以劍鋒引導，向右（正東）傾倒，以劍身成水平線，鬆肩墜肘成「內把劍」（即手心對正自己，手背朝外，拳骨朝天），使劍鋒含有向上提、挑之意；左訣指的手心朝裡仍扶於劍墩上；同時，只將右腳向前

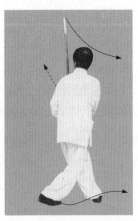

圖142

（正東）邁進一步，腳跟著地，腳尖翹起，重心仍在左腿。眼神注視前方（圖143）。

【用法】：對方以械擊我前胸，我即微轉身形並以劍鋒挑擊敵肩窩。

吳氏太極拳詮真

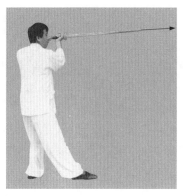

圖 143　　　　　　　　圖 144

4.弓步探刺

右腳逐漸落實，隨之屈膝前拱；左腿在後伸直成右弓步，重心移至右腿；同時，右手劍隨著身體的前進，向前（正東）平送出；左訣指仍扶劍墩。眼神注視劍鋒（圖144）。

【用法】：當對方以械擊我落空欲逃之際，我則以劍鋒探刺敵面部。

5.虛步圈抱

左膝鬆力，右膝略蹲，右腳收回，向左腳靠攏，腳尖著地，重心在左腿；同時，左訣指仍扶劍墩。兩手手心均朝裡，鬆肩墜肘，將劍豎直（劍鋒朝天，劍鐔朝地），帶回置於胸前。眼神注視右前方（圖145）。

【用法】：對方以械擊我前胸，我則以劍順其來勢橫截其臂、

圖 145

腕。

6.歇步捧劍

右腳微向右側移動，落下之後以腳跟為軸，腳尖外擺落實。隨之屈膝前拱；左膝鬆力，使膝蓋向前抵住右腿膕窩，腳尖著地，腳跟離地揚起，重心移至右腿；同時，兩手握劍，隨同身體的轉動由前（正北）經右方再轉向後方（正南）。眼神平視前方偏左（圖146）。

圖146

【用法】：對方以械擊我胸右側，我即向右轉身，並以劍鍔粘住敵械，使其不得進擊，或截格其臂、腕。

7.坐步提挑

右手劍以劍鋒引導，向左（正東）傾倒，左訣指向後（正西）推動劍墩，劍身成水平，劍鋒含有向上提、挑之意；同時，左腳向前（正東）邁進一步，腳

圖147

跟著地，腳尖翹起，重心仍在右腿。眼神注視前方（圖147）。

【用法】：對方以械擊我前胸，我即微轉身形，並以劍鋒挑擊敵肩窩。

8.弓步探刺

左腳逐漸落實，隨之屈膝前拱，右腿在後伸直成左弓

圖 148　　　　　　　　　圖 149

步，重心移至左腿；同時，右手劍隨著身體的前進向前平送出；左訣指仍扶劍墩。眼神注視劍鋒（圖 148）。

【用法】：當對方以械擊我落空欲撤械之際，我即向前探刺敵面部。

第三十六劍　跳澗截攔

1.回身下截

右手劍屈臂，劍鋒朝地，從身前往身後豎劍橫撥，隨之身體也轉向後（正西）；同時，左腳向裡扣步，左膝微屈略蹲，重心寄於左腿；右腿屈膝上提，右腳腳尖虛沾地面；這時，兩臂置於身體兩側，鬆肩墜肘，兩手手心均朝外、虎口均朝後下方，右手劍的劍柄含有上提之意，使劍鐔朝天，劍鋒朝地；左訣指指向前下方。眼神注視劍鋒（圖 149）。

【用法】：對方以械從身後擊我右腿，我即轉身收步，並以劍鍔外格其械，或以劍下截敵腿部。

2.提步外格

右手劍屈臂外旋，將劍反提向上，使劍鐔朝後上方靠近

圖 150 圖 151

面門，劍鋒朝右前（西北）下方，右手心朝右後上方，虎口
朝前下方；左訣指扶在右脈門處；同時，右腳提起垂懸不
落，左腳支撐體重成獨立步。眼神注視右前（西北）上方
（圖150）。

【用法】：對方以械擊我頭部，我即屈臂向上，反提寶
劍往外格開其械，並以劍鋒擊敵前胸。

3.跳步劈攔

左腳蹬地，將身躍起，隨即兩腳相繼落下。右腿屈膝下
蹲，兩膝內側相貼，左腿舒直，左腳虛放地面，重心在右
腿；同時，右手劍和左訣指在身前分開，繼之向下、向後、
再由後向上、向前、向下走一個圓形的側立花。最後，右
手劍與左訣指仍在身體前方會合，使劍身平直落下，高與胯
相平；左訣指仍扶在右脈門處。眼神平視前方（圖151）。

【用法】：對方以械橫掃我小腿時，我即腳蹬地躍身，
跳過敵械並以劍劈敵頭部。

4.蓋步反截

左腳腳尖外擺，隨之屈右膝，右膝向前抵住左腿膕窩，

右腳跟揚起，使臀部接觸小腿；同時，右手劍臂內旋，握成陽把劍，劍鋒朝右前（西北）斜上方；左訣指指向劍鐔，使左肘肘尖與左膝緊貼，重心寄於左腿。眼神注視劍鋒（圖152）。

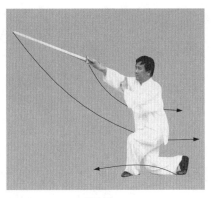

圖152

【用法】：對方以械擊我右肩，我即縮身下移避開敵械，並以劍鋒攔截敵臂、腕。

第三十七劍　左右臥魚

1.長身上掤

左腿直立，支撐體重，右腳向前（正西）邁進一虛步。上體向左轉動約90°；同時，右手劍臂部鬆力，使劍落下後，再作臂內旋，隨同身體的轉動，將劍向左、向上提起，往外掤出，手心朝外，虎口向下，劍鋒向下，劍鐔向上；左訣指扶在右脈門處。眼神注視劍鋒（圖153）。

【用法】：對方以械擊我頭部左側，我即向左轉身以劍往上、往外掤截其臂、腕部。

2.背步加鞭

右腳向前墊步落實，隨之屈膝下蹲，左腳向右腳右後方

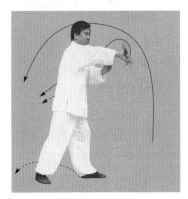

圖153

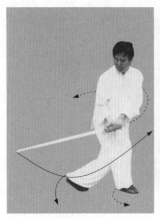
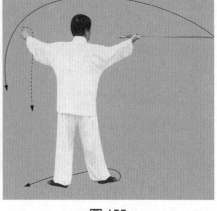

圖 154　　　　　　　　　圖 155

進一步（背步），以膝蓋抵住右膕窩，腳尖著地，腳跟揚
起，重心在右腿；同時，右手劍由左往右走上弧形，由上向
下落，至右手手背靠近右膝，使劍身成水平（劍鋒朝西，劍
鐔朝東），劍刃朝天地；左訣指始終不離右手脈門處。眼神
注視劍鋒（圖 154）。

　　【用法】：對方以械擊我頭右側，我即轉身向右併攏
劍，迎擊敵頭部，或劈敵臂、腕。

　　3.白鶴亮翅

　　兩腳均以腳掌為軸，隨同身體的轉動轉向後方（原面朝
南，往左轉為面朝北），然後，兩腿直立長身；兩臂同時從
身體兩側往外、往上分展，高舉過頭頂，兩手手心均朝上，
至左訣指指向左前（西北）上方；右手劍朝右前（東北）斜
上方捌出，劍鋒朝右後（東南）下方。重心在右腿。眼神注
視右前方（圖 155）。

　　【用法】：對方以械從身後左側向我進攻，我即向左後
方轉身，同時展臂，以劍從下向上、向外提撩敵身。

4.燕落青萍

　　左腳向左墊半步，落
實，隨之屈膝下蹲，右腳
從左腳後面向左倒插一
步，以膝蓋抵住左腿膕
窩，腳尖著地，腳跟揚
起，重心寄於左腿；同
時，右手劍從右向左走上
弧線降落，右手心與左膝
相貼近，使劍身成一橫直

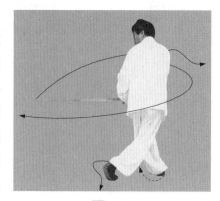

圖 156

線（劍鋒朝西，劍鐔朝東，劍刃朝天地）；左訣指扶在右脈
門處。眼神注視劍鋒（圖 156）。

　　【用法】：對方以械向我前胸擊來，我略轉身，同時背
步，並以劍下截敵臂、腕。

第三十八劍　抱月勢

1.轉身橫掃

　　兩腳均以腳前掌為軸，隨身體的轉動而轉向後方（即原
面朝北，往右、往後轉為面朝南），然後，右腿屈膝略蹲，
左腿伸直成鋪步。同時，右手劍與左訣指在轉過身體之後，
從身體兩側往外展開，臂高與肩平，兩手手心均朝下，劍鋒
指向正西，左訣指指向正東；重心在右腿。眼神注視劍鋒
（圖 157）。

　　【用法】：對方以械擊我後腰，我即向後轉身，並展臂
以劍橫掃敵腰部。

2.弓步圈刺

　　右腿仍屈膝前拱，左腿舒直成右弓步，重心在右腿；同

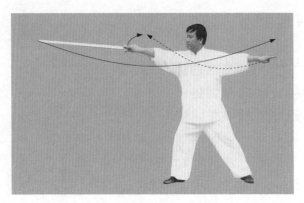

圖 157

時，右手劍以劍鋒引導，由右向左前方（東南）圈刺；左訣指扶右脈門處，兩手手心均朝下。眼神注視劍鋒（圖158）。

【用法】：對方以械擊我前胸，我略轉身，並以劍鋒點刺敵肩頭或咽喉。

3.仰面後掤

左膝鬆力，重心移至左腿，

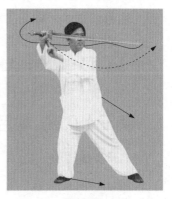

圖 158

右腿舒直成鋪步；同時，左訣指先扶右脈門處，與右手劍兩手心均翻轉向上之後，再往左右分開，並以劍鋒引導，由身前往頭頂上方繼續移動到極點。眼神始終不離劍鋒，並仰身仰面注視劍鋒（圖159）。

【用法】：對方以械向我頭部擊來，我即以劍鍔粘住敵械，順其來勢而奪之。

4.虛步攔腰

右手劍與左訣指同時朝左右分開，之後，再往身前平

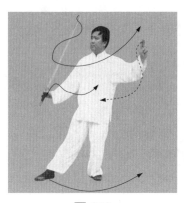

圖 159　　　　　　　　　　圖 160

移，至胸前含合，兩手手心朝上，兩掌掌緣相貼；同時，左
腳不動，左膝微屈，重心仍在左腿；右腳向左前方上一虛
步，兩膝內側相貼。眼神注視劍鋒前方（圖 160）。

　　【用法】：對方以械擊我頭部，我先以劍化開敵進攻，
然後再以劍橫攔斬其腰部。

第三十九劍　單鞭勢

1.退步左攔

　　左訣指扶於右脈門處，
隨身體的轉動直臂向左平
移；右腳向右側橫開一步，
腿部舒直，左腿屈膝前拱成
鋪步；重心仍在左腿。眼神
注視劍鋒左前方（東南）
（圖 161）。

　　【用法】：對方以械擊
我前胸，我即微轉身，並以

圖 161

劍橫攔敵腰部。

2.轉身回掃

　　上體向右旋轉，同時右膝鬆力，重心隨同身體的旋轉而移到右腿上，左腿伸直成鋪步；同時，右手劍與左訣指向左右平行分開，即訣指朝東，劍鋒朝西，兩臂

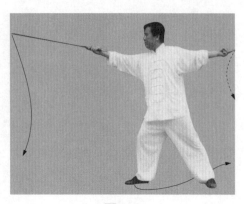

圖 162

展成一條直線，高與肩相平，兩手手心均朝天。眼神注視劍鋒（圖162）。

　　【用法】：對方以械擊我前胸，我即旋轉身體避開敵械，並橫劍回掃敵身。

第四十劍　肘底提劍

1.卸步合劍

　　右腳向左後方背一步，腳前掌著地，腳後跟提起，重心在左腿；同時，兩臂均作內旋，直轉到兩手掌心朝地；這時，兩腳成歇步，即右膝蓋抵住左腿膕窩。眼神注視劍鋒（圖163）。

　　【用法】：對方

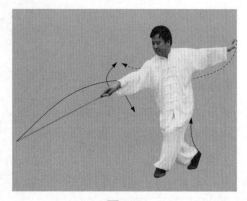

圖 163

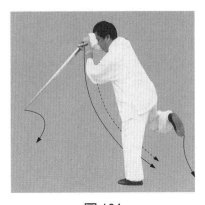

圖 164

圖 165

以械擊我右腿時，我即以劍鍔緊粘其械，作沉採或下壓化開
敵械。然後趁勢還擊。

2.鋪步抽壓

　　上體半面右轉，隨之以左腳單腿支撐體重。同時提起右
腳，垂懸不落，稍停，右腳後撤半步，屈膝下蹲，左腿伸直
成鋪步，重心在右腿；同時，右手劍屈臂折肘，往身體右後
方抽撤下壓，左臂也同時屈肘，手心向下回指劍鐔，屈臂下
壓，接近劍鍔之上。眼神注視劍鋒（圖 164、圖 165）。

　　【用法】：對方以械從身後擊我腿部，我即撤步轉身，
以劍下壓敵械，並俟機待發。

3.弓步外格

　　右腳蹬地，身體向前移動，左腳腳尖外擺，左膝前拱，
右腿在後伸直，重心移至左腿，成左弓步；同時，右手劍直
臂提劍前推，使劍豎直即劍鐔朝天，劍鋒向地；左訣指扶在
右脈門處。眼視前方（圖 166）。

　　【用法】：對方以械擊我左腿，我即將劍豎直往外橫撥
格開敵械，並趁勢還擊。

圖 166　　　　　　　　圖 167

4.獨立架樑

　　左腳蹬地自然提起，垂懸不落，右腳獨立支撐體重；同時，右手劍由下向前、向上直臂將劍舉過頭頂，劍身成前後水平線（即劍鋒朝西，劍鐔朝東）；左訣指在朝上提劍的同時，朝下指向地面。眼神平視前方（正西）（圖 167）。

　　【用法】：對方以械向我前胸擊來，我先以劍鍔格開敵械，然後以劍鋒擊敵前胸，或挑擊敵睛。

第四十一劍　海底撈月

1.挑旗聽風

　　左腳提起，垂懸不落，右腿支撐體重；右手劍鬆肩墜肘，先屈臂將劍豎直，往右、往後（東北）帶回（即劍鋒朝天，劍鐔朝地）；左訣指同時屈臂以指尖指向劍鐔（圖168）。

圖 168

【用法】：對方以械擊我頭部，我即以劍格開其械，或橫擊敵臂、腕。

2.枯樹盤根

左腳先向左前方（西南）邁進一步落實，隨之屈膝前拱，右腿在後伸直，重心移至左腿，成左弓步；同時，右手劍以劍鋒引導，由上向前下方降落，落到劍鋒與兩腳形成等邊三角形時，再朝左前上方移動到劍鋒指向西南方，劍高與肩相平；同時，左訣指屈臂，手心向上，指尖靠近左肋。眼神注視劍鋒（圖169、圖170）。

圖 169

圖 170

【用法】：對方以械擊我腿部，我即以劍向下掃擊敵腿部，或預先以劍迎擊敵臂、腕。

第四十二劍　橫掃千軍

1.搖身擺柳

上體先向左稍轉，繼而轉向右。隨之右膝微屈，左腿舒直，重心移於右腿；同時，右手劍臂外旋，使手心從朝上轉

為朝下；左訣指變掌，與右手握成合把劍，然後，將劍向右、往外斜帶，懷抱在胸前，劍鋒至於左肩前方。眼神注視劍鋒（圖171）。

【用法】：對方以械擊我頭部，我即以劍鋒畫一弧形，片擊敵肩、臂或頭部。

2.捷足登山

左右兩手緊握合把劍，將劍向右前上方微抬起；同時，左腳蹬地，抬起後朝左前上方蹬出，垂懸不落，置於劍鋒的下面，右腳支撐重心。眼神注視劍鋒（圖172）。

【用法】：對方以械掃擊我左腿，我即劍橫斬敵頭部，並抬左腿以避敵進擊，又可蹬敵軟肋。

3.順步橫劍

左右兩手握好合把劍，鬆肩墜肘，將劍懷抱在胸前，劍鋒仍在身體左前方；同時，懸空的左腳朝右前方落進一步，隨之左膝前拱，右腿在後伸直成左弓步。重心移至左腿（圖173）。

圖 171

圖 172

【用法】：對方以械擊我前胸，我即以劍鍔粘住敵械往回、往下沉採，俟機待發。

4.拗步橫劍

右腳繼續向前方（西北）邁進一步，隨之屈膝前拱，左

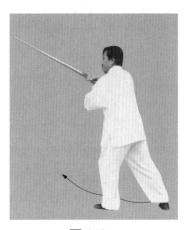

圖 173

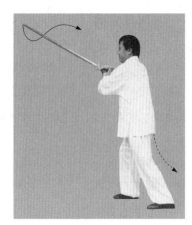

圖 174

腳在後，腿部舒直成右弓步，重心移至右腿；同時，兩手仍握合把劍，平向前直臂送出，劍高與肩相平。眼神仍視劍鋒（圖 174）。

【用法】：對方以械擊我前胸，我即以械沉壓敵械使之向下。然後，橫劍向前推進，掃擊敵腰部。

5.捷足登山

兩手仍握緊合把劍，將劍向左前上方微抬起；同時，右腳蹬地，抬起後朝右前上方蹬出，垂懸不落，置於劍鋒下；左腿支撐體重。眼神仍視劍鋒（圖 175）。

【用法】：對方以械掃擊我右腿，我即以劍橫斬敵頸部，並抬起右腳，既能避敵襲擊，又可蹬敵軟肋。

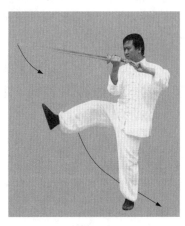

圖 175

6.搖身擺柳

上體轉向左。隨之左膝微屈，右腿舒直，重心移於左腿；同時，兩手仍握合把劍，在身體轉動的同時，以劍鋒引導，向後、向右、向前畫一弧形，之後將劍懷抱置於胸前。眼神注視劍鋒（圖176）。

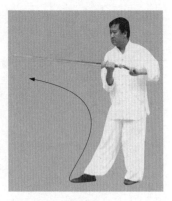

圖 176

【用法】：對方以械擊我頭部，我即以劍鋒畫一弧形，片擊敵肩、臂或頭部。

7.順步橫劍

左右兩手握好合把劍，鬆肩墜肘，將劍懷抱在胸前，劍鋒仍在身體右前方；同時，懸空的右腳朝左前方（西南）落進一步。隨之右膝前拱，左腿在後伸直成右弓步，重心寄於右腿。眼神注視劍鋒（圖177）。

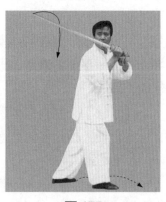

圖 177

【用法】：對方以械擊我前胸，我即以劍鍔粘住其械，往回、往下沉採，俟機待發。

8.拗步橫劍

左腳繼續向前方（西南）邁進一步，隨之屈膝前拱，右腿在後舒直成左弓步，重心移至左腿；同時，兩手仍握合把劍，平向前方直臂推送出去，劍高與肩相平。眼神注視劍鋒（圖178）。

【用法】：對方以械擊我前胸，我即以劍鍔沉壓敵械，

吳氏太極拳詮真

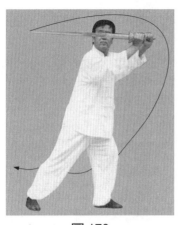

圖 178　　　　　　　　圖 179

使之向下，然後，橫劍向前推進掃擊敵腰部。

第四十三劍　靈貓捕鼠

1.氣貫長虹

　　右手劍以劍鋒引導，由右（正西）往左前（東南）上方至臂直，再折回往右後（西北）下方走弧形線，移動至臂伸直，手心朝下；左訣指臂直朝左前方展開，手心朝下；同時，右腳向前，與左腳靠攏後，再向右邁一步，隨之屈膝前拱，左腿在後伸直成右弓步，重心移至右腿。眼神注視劍鋒（圖179、圖180）。

圖 180

【用法】：對方以械向我頭擊來，我即以劍鋒向上迎擊敵腕，再折回向下擊敵陰陵泉或三陰交穴道。

2.高山滴水

右手劍以劍鋒引導，由下向左上方挑起至頭頂上方，再折回劍鋒，往身背後向下降落，劍鋒與後腰相平。同時，左訣指由左移至扶在右脈門處；上身隨劍的升降而向左扭轉，轉到不能再轉為度；當劍鋒由頭頂往身後下降的同時，左腳以腳跟為軸，腳尖向外擺約 90°落實後，右腳尖著地，右腳跟懸起，重心移至左腿。眼神不離劍鋒（圖181、圖182）。

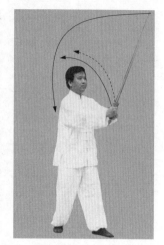

圖 181

【用法】：當對方從身後以械擊我後心時，我即向左轉身，並以劍鍔由上向下再往外格開敵械，待機還招。

3.干將入鞘

右手劍以劍鋒引導，由前（正北）朝左後方（西南）靠近左腿外

圖 182

側下方；左訣指仍扶右脈門；同時，左腳收回落實，右腳腳尖虛沾地面，重心移至左腿。眼神注視前方（圖183）。

【用法】：對方以械擊我左腿，我即以劍鍔往左下方向外格開敵械，或以劍迎擊敵臂腕。

吳氏太極拳詮真

圖 183

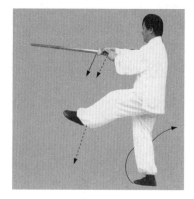

圖 184

4.山崩噴洪

右手劍由後下方往前、往上折回直臂送出；左訣指仍扶右脈門處，兩手手心均朝天（這時劍身平直指向西北）；同時，重心移至右腿，在劍向前送出的同時，左腿抬平，垂懸不落，置於劍鋒下方。眼神注視劍鋒（圖 184）。

【用法】：對方以械擊我下身，我即以劍順其來勢粘住其械往後一帶，立即向前甩擊敵面部。同時，抬左腳向前踢敵手腕或腹部。

第四十四劍　蜻蜓點水

1.舟起雙帆

左腳向前（西北）落進一步，支撐體重。隨之，右腿屈膝，腳尖向後揚起，腳心朝天，垂懸不落；同時，左訣指按劍墩向前、向下沉採，使劍鋒朝前（西北）上方揚起。眼神注視劍鋒（圖 185）。

【用法】：對方以械擊我前胸，我即以劍粘住敵械往下沉採，使劍鋒朝前迎擊敵胸或頭部。

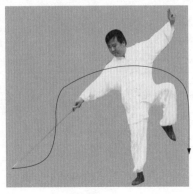

| 圖 185 | 圖 186 |

2.劍點解谿

右手劍以劍鋒引導，由上往前（西北）下方直臂點刺接近地面；左訣指朝頭頂左上方直臂伸展；同時，右腳向前方（西北）邁進一步，落實支撐體重，左腳屈膝提起，垂懸不落。眼神注視劍鋒（圖186）。

【用法】：對方以械擊我落空欲換式之際，我即進步，順勢以劍鋒點刺敵足三里或解谿穴。

第四十五劍　黃蜂入洞

1.劍刺三里

右手劍以劍鋒引導，由劍鋒的起點往上經過左腋下再折回到原起點，即繞身一周，同時，左訣指屈臂由上降落，落到手心貼近右肩井穴，手指尖指向耳吞；左腳從身後越過右腳的右前方（西北）先落腳尖。之後，兩腳隨著身體的左轉也轉向左方（西北），隨即左腿屈膝前拱，右腿在後伸直成左弓步，重心在左腿。眼神注視劍鋒（圖187、圖188）。

【用法】：對方以械擊我前胸，我即以劍鋒由下向前上

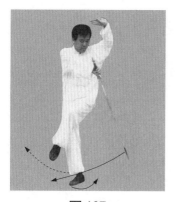

圖187

圖188

方直擊敵前胸或臂腕；如進擊
落空而將劍折回，隨轉身再以
劍鋒刺敵腿部足三里穴。

2.虛步捧劍

　　右腳向前進一步，與左腳
靠攏，上體下蹲，重心仍在左
腿；同時，右手劍豎起朝天，
左訣指從右肩離開，與右腕交
叉成十字。眼神注視劍鋒（圖
189）。

圖189

　　【用法】：對方以械擊我前胸，我即先往左側閃身，避
開其械，並以劍由下向上抄擊敵前胸或咽喉。

第四十六劍　老叟攜琴

1.蓋步上掤

　　右手劍與左訣指同時臂外旋，使兩手手心翻轉朝外，往
右前方掤出；同時，右腳提起向前蹚出，然後落在左腳前，

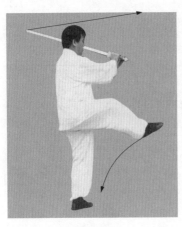
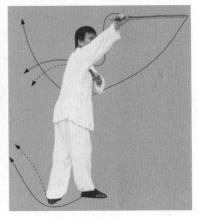

<div style="text-align:center">圖 190　　　　　　　圖 191</div>

左膝抵住右膕窩成蓋步，重心在右腿。眼神注視劍鋒（圖190、圖191）。

【用法】：對方以械擊我頭部，我即進步欺身，並以劍迎截敵臂、腕部。

2.虛步捧劍

左腳朝左前方（西北）邁進一步落實。隨之右腳跟進一步落於左腳旁，腳尖虛沾地面成併步，重心在左腿；在左腳

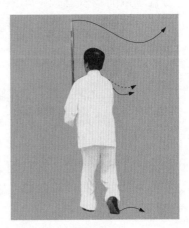

<div style="text-align:center">圖 192</div>

邁步的同時，兩手朝兩側分開；在右腳向左腳併步的同時，兩手再回到身前相合，仍作捧劍式，劍鋒朝天；左訣指扶在右脈門處。眼神注視劍鋒（圖192）。

【用法】：對方以械擊我腹部，我即橫挪移左步，並以劍橫截其臂。然後，以劍鋒向前上方穿刺敵咽喉。

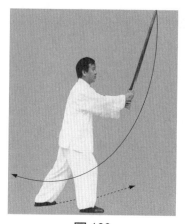

圖 193

圖 194

第四十七劍　雲麾三舞

1.迎門劈頂

　　向右轉身，右腳朝東南方撇開一步。隨之屈膝前拱，左腿在後伸直成右弓步，重心在右腿；同時，兩手握成合把劍，隨身體的右轉而向右前方（東南）劈出，劍高與頭頂相平。眼神注視劍鋒（圖 193）。

　　【用法】：對方以械從右側擊我頭部，我即向右轉身，並以劍沿對方臂外側向前劈敵頭、肩部。

2.弓步帶劍

　　左腳朝左前方（東北）進一大步，隨之屈膝前拱，右腿伸直成左弓步，重心在左腿；同時，上身往右扭轉；兩手仍握合把劍，朝右後方（西南）直臂送出。眼神注視劍鋒（圖 194）。

　　【用法】：對方以械擊我右腿，我即往敵右側進左步，並轉身以劍朝右後下方掃擊敵腿部。

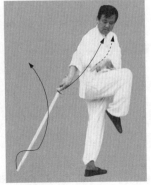

圖 195　　　　　　　　圖 196

3.轉身劈頂

上體向左扭轉。同時，兩手握好合把劍，向東北斜上方直臂劈出；步法仍為左弓步，重心仍在左腿。眼神注視劍鋒（圖 195）。

【用法】：在對方擊我落空欲逃之際，我以劍順勢直劈敵肩、臂部。

4.提膝下截

右腿屈膝提起，右腳垂懸不落，左腿支撐體重；同時，兩手仍握合把劍，朝右後方（西南）直臂下伸。眼神注視劍鋒（圖 196）。

【用法】：對方以械從身後擊我右腿，我即將右腿提起避開來械，並以劍朝後下方截擊敵臂、腕部。

5.回身抱劍

左腿支撐體重，右腳提起，懸空不落；同時，屈臂將劍橫放在右肩側，並含有由外向內懷抱之意。眼神注視劍鋒（圖 197）。

【用法】：對方以械擊我右肩或右肋，我即將劍收回懷

圖 197　　　　　　　　　　圖 198

抱至右肩外側，往外格開敵械，並以劍鋒撩擊敵前胸、右肋等部。

6.胯虛截臂

右腳向右前方（西南）落進一步，隨之右膝微屈略蹲，左腳向前進一步，靠近右腳，腳尖虛沾地面；同時，兩手仍握合把劍，鬆肩墜肘屈臂，劍橫平在身體右側，舉過頭頂，劍鋒朝北，劍鐔朝南，劍刃朝天地。眼神注視劍鋒（圖198）。

【用法】：對方以械擊我頭部，我即進步縮身，舉劍架截敵臂、腕。

7.迎門劈頂

左腳向東北方撤一步。隨之向左轉身，左膝鬆力前拱，右腿在後伸直成左弓步；重心移至左腿；同時，兩手握成合把劍，隨身體向左轉動，往左前方（東北）劈出，劍高與頭頂相平。眼神注視劍鋒（圖199）。

【用法】：對方以械從身後擊我頭部，我即向左轉身，並以劍沿敵臂外側向前劈敵頭、肩等部。

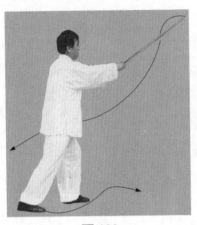

圖 199

圖 200

8.弓步帶劍

　　右腳向右前方（東南）進一大步，隨之屈膝前拱，左腿伸直成右弓步，重心移至右腿；同時，上身向左扭轉，兩手仍握合把劍，朝左後下方（西北）直臂送出。眼神注視劍鋒（圖200）。

　　【用法】：對方以械擊我左腿，我即向敵左側進右步，並向左扭轉身體，以劍朝左後下方掃擊敵腿部。

圖 201

9.轉身劈頂

　　上體向右扭轉；同時，兩手握好合把劍，向右前方（東南）直臂劈出；步法仍為右弓步，重心在右腿。眼神注視劍鋒（圖201）。

【用法】：對方以械擊我落空欲逃，我以劍順勢直臂劈敵肩、臂部。

10.提膝下截

左腿屈膝提起，左腳垂懸不落，右腿支撐體重；同時，兩手仍握合把劍，向左後方（西北）直臂下伸。眼神注視劍鋒（圖202）。

【用法】：對方以械擊我左腿，我即將左腿提起避開敵械，並以劍向後下方截擊敵臂或肋間部。

圖202

11.回身抱劍

右腿支撐體重，左腳提起，空懸不落；同時，兩手屈臂，將劍橫放在左肩旁，含向內懷抱之意。眼神注視劍鋒（圖203）。

【用法】：對方以劍擊我左肩或左肋時，我即將劍懷抱，回到靠近左肩外側格開敵械，並以劍鋒撩敵前胸或左肋。

圖203

12.跨虛截臂

左腳向左前方（西北）進一步。隨之左膝微屈略蹲；右腳向前進一步靠近左腳，腳尖虛沾地面；同時，兩手握好合把劍，屈臂鬆肩墜肘，劍橫平在身體左側，舉過頭頂。劍鋒朝南，劍鐔朝北，劍刃朝天地。眼神注視劍身中部（圖204）。

【用法】：對方以械擊我頭部，我即進步縮身，舉劍架

圖 204　　　　　　　　圖 205

截敵臂、腕部。

13.迎門劈頂

往右轉身，右腳向東南方向撤一步。隨之屈膝前拱，左腿在後伸直成右弓步，重心移至右腿；同時，兩手握好合把劍，隨著身體的右轉往右前方（東南）劈出，劍高與頭頂相平。眼神注視劍鋒（圖 205）。

【用法】：對方以械擊我頭部，我即向右轉身，並以劍沿其外側向前劈敵頭、肩等部。

14.弓步帶劍

左腳向左前方（東北）斜進一步。隨之屈膝前拱；右腿伸直成左弓步，重心移至左腿；同時，上身向右扭轉；兩手仍握合把劍，向右後方（西南）往下直臂送出。眼神注視劍鋒（圖 206）。

【用法】：對方以械擊我右腿，我即往敵身右側進左步，並向右扭轉身體，以劍向右後方掃擊敵腿部。

圖 206

圖 207

15.轉身劈頂

上體向左扭轉；同時，兩手握合把劍，向東北斜上方直臂劈出；步法仍為左弓步，重心在左腿。眼神注視劍鋒（圖207）。

【用法】：對方以械擊我落空欲逃，我即以劍順勢直臂劈敵肩、臂等部。

16.提膝下截

圖 208

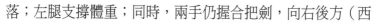

右腿屈膝，提右腳垂懸不落；左腿支撐體重；同時，兩手仍握合把劍，向右後方（西南）直臂下伸。眼神注視劍鋒（圖208）。

【用法】：對方以械擊我右腿，我即將右腿提起避開來械，並以劍向右後方截擊敵臂或肋間部。

17.回身抱劍

左腿支撐體重，右腳提起，懸空不落；兩手同時屈臂，劍收回橫於右肩旁，含向內懷抱之意。眼神注視劍鋒（圖209）。

【用法】：對方以械擊我右肩或右肋時，我即將劍帶回靠近右肩外側格開敵械，並以劍鋒撩擊敵前胸或右肋。

18.跨虛截臂

右腳向右前方（西南）落進一步，隨之右膝微屈略蹲，左腳向前進一步，腳尖虛沾地面；同時，兩手仍握合把劍，屈臂鬆肩墜肘，劍橫平在身體右側舉過頭頂，劍鋒朝北，劍鐔朝南，劍刃朝天、地。眼神注視劍身中部（圖210）。

【用法】：對方以械擊我頭部，我即進步縮身，舉劍架截敵臂、腕部。

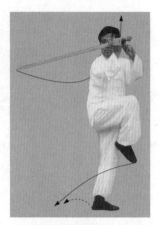

圖209

圖210

第四十八劍　神女散花

1.鋪步墜地

右膝鬆力，身體略蹲；左腳向左（正東）橫開一步，腿部伸直成一字形；重心在右腿。眼神注視劍身中部（圖211）。

【用法】：對方以械擊我右腿，我即以劍鍔粘住其械向

圖 211　　　　　　　　　　圖 212

下沉採，奪其械，使之脫把。

2.背步取膝

右手劍交於左手，右手捏好訣指，以指尖緊貼右肋間；左手握劍，以劍鋒引導，由北經過正西、正南至正東走弧形，平直臂展開。劍鍔朝天地，劍鋒朝正東方，接近地面；同時，右腳從身後向左移動到左腳的左後方落下，腳尖著地，腳跟提起，重心移至左腿。兩腿成背步。眼神注視劍鋒（圖 212）。

【用法】：對方以械橫擊我頭部，我即將上體降低，並以劍鍔掃擊敵腿部。

第四十九劍　妙手摘星

1.倒摘星斗

上體向左微移，重心隨著由左腿移至右腿。左腳全掌虛沾地面。同時，左手劍使手心翻轉朝天，以劍鋒引導，由下向上朝前抬起，劍高與頭頂相平；右訣指仍扶於右肋間，手

圖213　　　　　　　　圖214

心朝天。眼神注視劍鋒（圖213）。

【用法】：對方以械擊我頭部，我即抬臂舉劍，先擊敵持械之臂，再往前進身，以劍取敵右眼。

2.進步取睛

左手劍手心翻轉朝天；右訣指移扶在左脈門處；同時左腿提起，左膝和右肘靠近。隨即左腳朝左前方落

圖215

下，屈膝前拱，右腿在後伸直成左弓步；與此同時，兩臂微屈內旋，兩手手心均朝下，分置在頭部左右斜前上方。劍鋒與眉心前後對正。眼神注視前方（圖214、圖215）。

【用法】：對方以械擊我腿部，我即抬起左腳避開敵械，然後落步進身，以劍取敵面部。

第五十劍　撥草尋蛇

1.掤圈反提

左手劍以劍鋒引導，向前、向左、向後、向右而回到身前，將劍豎直，同時，右訣指與劍所走的方向相反，也畫半個圓圈至身前，握著劍柄處，左手移到靠近劍墩處握著劍柄；兩手握劍，向上提起，至劍鐔朝天，高與胸窩相平，劍鋒朝地面；與此同時，右腳後退一大步落實。屈膝略蹲，左腳收回靠近右腳，腳尖虛沾地面成虛步，重心在右腿。眼神注視前下方（圖216）。

圖216

【用法】：對方以械擊我前腿，我即將左腳收回，並以劍格擊敵臂、腕部。

2.虛步提纏

兩手握劍，由胸前向右、向前、向左再回到胸前；步法仍成虛步，重心仍在右腿；眼神先隨

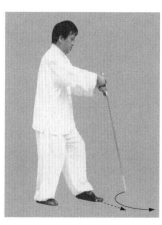

圖217

劍鋒的移動而移動，最後注視前下方（圖217）。

【用法】：對方以械擊我左腿後復擊我右腿，我即以劍畫一圓圈格開敵械，再看勢還擊。

3.墊步點刺

左腳向前邁進半步，仍以前腳掌著地，重心仍在右腿；

兩手握劍提起，向下直臂刺出，使劍鋒接近地面，劍刃朝天地。眼神注視劍鋒（圖218）。

【用法】：對方以械擊我腿部，我即以劍格開敵械，同時墊步以劍鋒刺敵足三里、解谿穴。

3.弓步崩點

左腳向前進半步，隨之右腳向前進一大步，屈膝前拱，左腿在後伸直成右弓步；同時，兩手握劍，向上微提之後，立即向前直臂往下送出。眼神注視劍鋒（圖219）。

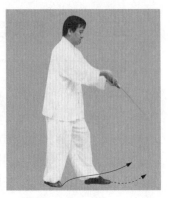

圖218

【用法】：對方以械擊我左腿，我即以劍鍔格開敵械，並進步以劍鋒點刺敵解谿穴。

4.掤圈反提

左手鬆把捏好訣指，與右手劍同時，兩手微向前上方掤出。之後再向左右分開，走弧線向後

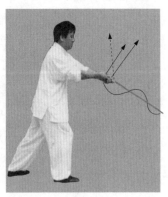

圖219

撤回到身前靠近胸腹部時，左手復握劍柄，兩手握劍，使劍鐔朝天，與胸窩同高，劍鋒朝下向地面。同時，左腳向前方微移動，再向後退一大步，隨即屈膝略蹲，將右腳收回落於左腳前方，腳尖虛沾地面，重心在左腿。眼神注視劍鋒（圖220）。

【用法】：對方以械擊我右腿時，我即以劍格開敵械，並待機發招。

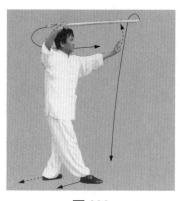
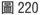
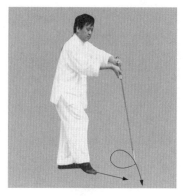

圖 220　　　　　　　　　圖 221

5.虛步提纏

　　兩手握劍，由胸前向左、向前、向右再回到胸前；兩腳仍成虛步，重心仍在左腿。眼神先隨劍鋒的移動而移動，最後注視前下方（圖 221）。

　　【用法】：對方以械不時變化地擊我左腿或右腿，我即以劍畫一圓圈格開敵械，再看勢還擊。

6.墊步點刺

　　右腳向前邁進半步，腳前掌著地。重心仍在左腿；同時兩手握劍，向前提起，往前下方直臂刺出，使劍鋒接近地面。眼神注視劍鋒（圖 222）。

　　【用法】：對方以械擊我腿部，我即以劍格開敵械，墊步以劍鋒刺敵足三里或解谿穴。

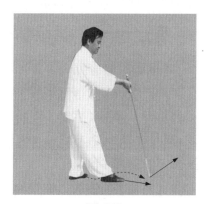

圖 222

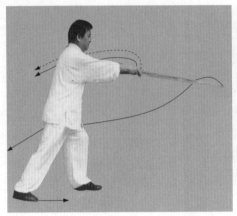

<div style="text-align:center">圖 223 圖 224</div>

7. 弓步崩點

右腳向前邁進半步，左腳越過右腳向前進一步，屈膝前拱，右腿在後伸直成左弓步，重心在左腿；同時，兩手握劍，向上微提，立即向前直臂往下送出，劍鋒接近地面。眼神注視劍鋒（圖 223）。

【用法】：對方以械擊我右腿，我即以劍鐔格開敵械，並進步以劍鋒點刺敵解谿穴。

第五十一劍　蒼龍攬尾

1.回顧尾閭

兩手握劍，以劍鋒引導，由前向後從身體左側走弧線，劍鋒靠近右腳跟；同時，上體隨著劍的移動而向左扭轉，左腿仍屈膝前拱，右腿在後伸直成左弓步，重心在左腿。眼神始終不離劍鋒（圖 224）。

【用法】：對方以械擊我左腿，我即以劍粘住其械，並順勢往外、往後格帶，使其脫把。

圖 225

圖 226

2.撤步攪擊

　　兩手握劍，從身後往上、往前直臂送出，下落至劍高與頭頂相平，劍刃朝天地；當劍向前上方移動時，左腳向後撤一大步，使腳落平，腿部伸直，右腿在前，屈膝前拱成右弓步，重心在右腿。眼神由視劍鋒轉視正前方（圖 225）。

　　【用法】：對方以械擊我頭部，我即借撤步之勁，以劍向前迎擊劈敵頭、肩、臂等部。

3.回顧尾閭

　　兩手握劍，由劍鋒引導，由前向後從身體右側走弧形線，劍鋒靠近左腳腳跟；同時，隨著劍的移動向右轉身。右腿屈膝前拱，左腿伸直成右弓步，重心在右腿。眼神始終不離劍鋒（圖 226）。

　　【用法】：對方以械擊我右腿，我即以劍粘住敵械，順勢往外、往後格帶，使敵械脫把落地。

4.撤步攪擊

　　兩手握劍，從身後往前、往上直臂送出，向前下落至劍

圖 227　　　　　　　　圖 228

高與頭頂相平，劍刃朝天地；在劍向前移動的同時，右腳由前往後撤一大步，腳落平後，腿部伸直；左腿屈膝前拱成左弓步，重心在左腿。眼神由劍鋒轉視正前方（正東）（圖227）。

　　【用法】：對方以械擊我頭部，我即撤步，借其往後退步的返勁，以劍向前迎擊，劈敵頭、肩、臂等部。

　　5.回顧尾閭

　　兩手握劍，以劍鋒引導，由前向後經身體左側走弧線，劍鋒靠近右腳腳跟；同時，上體隨著劍的轉動向左扭轉，左膝前拱，右腿在後伸直成左弓步，重心在左腿。眼神注視劍鋒（圖228）。

　　【用法】：對方以械擊我左腿，我即以劍黏住敵械，順勢往外、往後格帶，使敵械脫把。

　　6.撤步攪擊

　　兩手握劍，從身後往上、往前直臂送出，至身前往下落，劍高與頭頂相平，劍刃朝天地；同時，左腳由前往後撤一大步，腳落平後，腿部伸直，右腿在前屈膝前拱成右弓

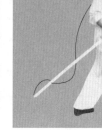

圖 229　　　　　　　圖 230

步，重心在右腿。眼神由視劍鋒轉視正前方（圖229）。

【用法】：對方以械擊我頭部，我即往後撤一步，借退步的返勁，將劍攪起來向前迎擊，劈敵頭、肩、臂等部。

7.回顧尾閭

兩手握劍，以劍鋒引導，由身前走弧線，經身右側至身後，使劍鋒接近左腳腳跟；同時，上體隨著劍的移動向右扭轉，右腿仍屈膝前拱，左腿在後伸直成右弓步，重心在右腿。眼神始終不離劍鋒（圖230）。

【用法】：對方以械擊我右腿，我即以劍黏住敵械，順勢往外、往後格帶，使敵械脫把。

8.撤步攪擊

兩手握劍，從身後往上、往前直臂送出至身前，往下落，劍高與頭頂相平，劍刃朝天地；同時，右腳往後撤一大步，腳落平後，腿部伸直，左腿仍屈膝前拱成左弓步，重心在左腿。眼神由視劍鋒轉視正前方（圖231）。

【用法】：對方以械擊我頭部，我即往後撤一步，借退步的返勁，將劍攪起來向前迎擊，劈敵頭、肩、臂等部。

圖 231　　　　　　　　　　　圖 232

第五十二劍　白蛇吐信

1.坐步縮鋒

左膝鬆力，往後坐身，重心寄於左腿，右腿舒直，腳跟著地，腳尖揚起；同時兩手握劍，鬆肩墜肘，使劍向後、向下沉落，劍鐔與右膝相觸，劍鋒斜向前方。眼神注視劍鋒（圖232）。

【用法】：對方以械擊我前胸，我急縮身後退，並以劍鋒向前上方迎擊敵手腕。

2.鋼鋒上伸

左腳向前先進半步，再進大半步，右腳向前跟進一步，腳尖落在左腳跟右側，虛著地面，兩腿均挺直立起，重心在左腿；同時兩手握劍，直臂向前送出，劍鋒略超過頭頂。眼神注視劍鋒（圖233）。

【用法】：對方以械擊我前胸落空而抽械欲逃，我即以劍鋒順勢上刺敵頭面或咽喉。

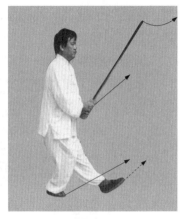

圖 233　　　　　　　　　　圖 234

3.坐步縮鋒

　　右膝鬆力，屈膝略蹲，左腿向前伸出，腳跟虛著地面，腳尖揚起，重心在左腿；同時，兩手握劍，鬆肩墜肘，使劍鐔向後、向下沉落，與左膝相觸，劍鋒向前上方。眼神注視劍鋒（圖234）。

　　【用法】：對方以械擊我前胸時，我即以劍鋒迎擊敵手腕。

4.信息平吐

　　右腳先向前進半步，再進大半步，左腳向前跟進一步，腳尖落到右腳跟左側，虛著地面，兩腿均挺直立起，重心在右腿；同時兩手握劍，直臂向前平送出，劍鋒不可高過肩或低於肩部。眼神注視劍鋒（圖235）。

　　【用法】：對方以械擊我身

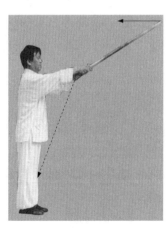

圖 235

體中部落空而欲逃，我即以劍
鋒順勢直刺敵前胸。

5.坐步縮鋒

右膝鬆力，屈膝略蹲；左
腿伸直向前，腳跟著地，腳尖
揚起，重心仍在右腿；同時兩
手握劍，鬆肩墜肘，屈臂使劍
鐔向後、向下沉落至與右膝相
觸。劍鋒斜向前上方。眼神注
視劍鋒（圖236）。

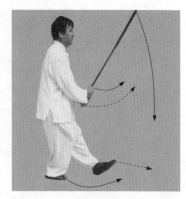

圖236

【用法】：對方以械擊我
前胸，我即坐身收腹，以劍鍔
格開敵械，同時以劍鋒迎擊敵
手腕。

6.鋒刺解谿

左腳向前先進半步，右腳
向前跟進一步，腳尖落在左腳
跟右側，虛著地面，兩腳均挺
直立起，重心在左腿；同時兩
手握劍，直臂往下送出，至劍

圖237

鋒接近地面。眼神注視劍鋒（圖237）。

【用法】：對方以械擊我身體上部落空而欲逃，我即以
劍鋒點刺敵解谿穴。

第五十三劍　雲照巫山

1.回身上掃

右腳向後方（正西）撤一步，腳尖先著地，然後腳尖虛

吳氏太極拳詮真

圖 238

懸後轉，使腳尖轉向西落實，隨之屈膝前拱，左腿在後伸直成右弓步，重心在右腿；在右腳後撤同時，兩手握劍，微向前送出。隨即向右轉身，兩手也向前後分開；右手劍手心朝下，由前（正東）向右、向後走上弧形，劍鋒指向西北斜上角；左訣指朝東南斜下方伸出至臂伸直。眼神始終不離劍鋒（圖238）。

【用法】：對方以械從身後擊我後腦，我即向後轉身，並以劍攔掃敵臂、腕。

2.磨身鋒旋

右手劍手心翻轉向上，直臂向前送出，左訣指從身後移至身前扶於右脈門處，相觸之後，兩手手心均朝上，立即又分向身體兩側，隨同身體的轉動，劍鋒由西北向右轉動約270°（即劍轉向西南）；左訣指臂微屈，指向東北；同時，左腳向前進一大步，腳尖裡扣，右腳腳跟隨著身體的右轉而轉向後，腳尖朝東偏北，兩膝內側相貼，重心移至左腿。眼神仍視劍鋒（圖239、圖240）。

【用法】：對方以械擊我頭部，我即以劍隨同身體的轉

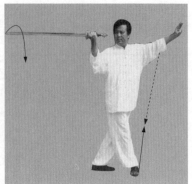

圖 239　　　　　　　　　圖 240

動而迎截斬擊敵臂、腕等部。

第五十四劍　李廣射石

1.提膝藏鋒

右手劍與左訣指同時鬆肩墜肘，屈臂靠近前胸，左訣指向右手脈門；同時提起右腳，垂懸不落，右膝與左肘尖相接觸，左腿支撐體重。眼神注視劍鋒（圖241）。

【用法】：對方以械擊我右腿，我即將右腳提起避開敵械，並以劍鋒斜刺敵頭部太陽穴。

2.握弓鏃矢

右手劍腕部鬆力，臂內旋，劍鋒從右向左畫一小圈，之後將劍從右方撤回，至右手手背與右耳相對，劍鋒朝前（正南），劍鐔朝後（正北），右手手心向右，虎口朝前下方；左訣指向

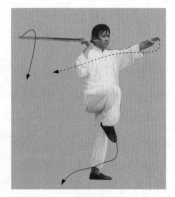

圖 241

前，手心朝下，虎口向右；同
時，右腳朝右前方落進一步，隨
即屈膝前拱，左腿在後伸直成右
弓步，重心移於右腿。眼神注視
劍鋒（圖242）。

【用法】：對方以械擊我右
手腕，我即臂內旋，使劍鋒畫一
小圈，挑割敵持械手腕。

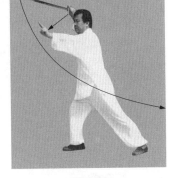

圖242

第五十五劍　抱月勢

1.弓步圈刺

右手劍以劍鋒向左前方（東
南）直臂送出，劍鋒高度和頭頂
相平，左訣指扶於右脈門處；同
時，右腿屈膝前拱，左腿在後伸
直成左仆步，重心仍在右腿。眼
神注視劍鋒（圖243）。

【用法】：對方以械擊我頭
部，我即將身體微向右移，並以
劍鋒斜刺敵頭部太陽穴。

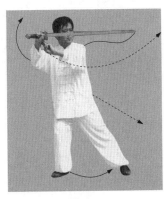

圖243

2.後掤攔腰

右手劍手心向下，以劍鋒引導，由前向左、向後，至頭
頂後上方時，翻轉手腕使手心向上，再由後往右、往前、往
左運轉至胸前，形成一平面大花；左訣指在劍運行的同時，
向相反方向畫一大圈，之後仍靠近右腕。兩手手心均朝上；
與此同時，左膝鬆力，屈膝略蹲，收右腳虛落在左腳前方，
兩膝內側相貼，重心移至左腿。眼神注視劍鋒（圖244、圖

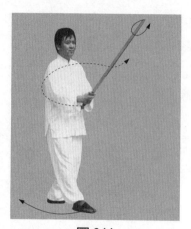

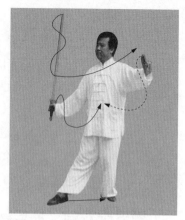

<div style="text-align:center">圖 244　　　　　圖 245</div>

245）。

【用法】：對方以械擊我頭部，我即以劍鍔黏住敵械，順勢向後格帶，再將劍折回，向前攔擊斬敵腰部。

第五十六劍　單鞭勢

1.退步左攔

右手劍從右向左直臂送出，劍高與肩相平，劍鍔朝天地，左訣指仍扶於右脈門處；同時，左腿仍屈膝不動，右腳向右後方（正西）橫開一步成鋪步，重心仍在左腿。眼神注視劍鋒（圖 246）。

【用法】：對方以械擊我前胸，我即向左微轉身形，並以劍橫攔敵腰。

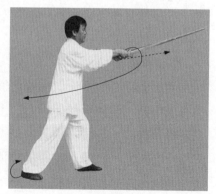

<div style="text-align:right">圖 246</div>

2.轉身回掃

左訣指向左微移，右手劍由左往右平移，至劍鋒指向正西方，左訣指與右手劍成 180°的直線，兩手手心均朝上；同時，右膝鬆力，屈膝略蹲；左腿舒直，使兩腳從左鋪步變為右鋪步，重心移至右腿。眼神注視劍鋒（圖 247）。

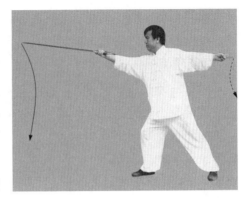

圖 247

【用法】：對方以械擊我前胸，我即側身閃過，並以劍橫掃敵腰。

第五十七劍　烏龍擺尾

1.探刺三里

右手劍臂內旋，將劍鋒由上向右前（西北）下方直臂送出，至劍鋒接近地面；左訣指同時直臂，向左後（東南）上方指出；同時，右腿仍屈膝略蹲，左腿伸直，左腳腳跟往外微開成右弓步，重心在右腿。眼神注視劍鋒（圖 248）。

【用法】：對方

圖 248

以械擊我右臂、腕，我即
以劍鋒探刺敵足三里穴。

2.燕翅撩腕

兩臂同時內旋，使劍
向身體後上方直臂送出，
左訣指朝身體左下方指向
地面，兩手虎口均朝下，
兩手心均朝後上方；同
時，左腳由左向右移至右
腳旁，兩膝微屈略蹲，左

圖249

腳腳尖虛著地面，重心在右腿。眼神注視劍鋒（圖249）。

【用法】：對方以械擊我頭部，我即往下蹲身避開敵
械，並以劍反撩敵臂、腕。

第五十八劍　鷂子穿林

1.虛步抱劍

左腳向左前方（東南）邁進一步，隨之屈膝略蹲，右腳
同時跟進一步，落在左腳
右側，腳尖虛沾地面，重
心移至左腿；同時，右手
劍臂外旋，鬆肩墜肘、屈
臂將劍撤到胸前，再往上
高舉，使手心和左耳前後
相對，劍身要平，劍鋒向
西，劍鐔朝東；左訣指置
於劍鐔後。眼神注視劍鋒
（圖250）。

圖250

圖 251　　　　　　　　圖 252

【用法】：對方以械直向我頭部擊來，我即以劍抹擊敵臂、腕。

2.墊步穿刺

右腳向前方（正西）邁進一步，左腳隨著跟一步，重心移至右腿；同時，右手劍與左訣指姿態不變，隨身體的移動直臂將劍送出，保持劍身成水平。眼神順著劍鋒向前平遠視（圖 251）。

【用法】：對方以械擊我落空而抽械欲逃，我即以劍順勢向前刺敵肩窩或前胸。

3.退避藏鋒

左腳往後（正東）撤一大步，右腳也隨著收回到左腳旁，腳尖虛沾地面，重心移至左腿；同時，右手劍鬆肩墜肘，右手心和左耳前後對正；左訣指始終不離劍鐔之後方。眼神注視劍鋒（圖 252）。

【用法】：對方以械擊我臂、腕，我即撤步後退避開其械，並以劍趁勢帶擊敵臂、腕。

圖 253　　　　　　　　圖 254

4.外掛上掤

右腳朝右後方（東北）撤一大步，左腳也同時收回和右腳靠攏，腳尖虛沾地面，右膝微屈略蹲，重心移至右腿；同時，右手劍先朝右後下方撤回，之後再往上方提舉，至右手手背與鼻尖前後對正，劍身成水平，劍鋒朝西，劍鐔朝東；左訣指始終不離右脈門處。眼神注視劍鋒（圖253）。

【用法】：對方以械擊我右腿，我即退步沉劍下格避之；敵復擊我頭部，我即提劍格擊敵臂、腕。

5.飛身前刺

左腳蹬地，向前方（正西）邁進一大步，隨之屈膝略蹲；右腳同時跟進一步落到左腳旁，腳尖虛著地面，重心在左腿；同時，右手劍保持上動姿態不變，直臂向前送出；左訣指始終不離右脈門處。眼神注視劍鋒（圖254）。

【用法】：對方以械擊我落空而欲抽械換式，我即乘機前進以劍直刺敵目。

6.避銳柔鋒

左腳蹬地，兩腳向後退卻一步。右腳先著地，左腳緊跟

落到右腳旁，腳尖虛沾地面，兩膝微屈略蹲，重心寄於右腿；同時，右手劍屈臂往後上方微提，使右手背靠近右額角，劍身仍保持水平。劍鋒向左，劍鐔向右；左訣指不離右脈門處。眼神注視劍鋒（圖255）。

圖 255

【用法】：對方以械擊我右臂、腕，我即抽身退步，並屈臂往後上方以劍橫格帶擊敵臂、腕。

第五十九劍　進步中刺

1.蓋步穿刺

右手劍以劍鋒引導，從右向左前下方直臂送出，之後，鬆肩墜肘，使手臂貼近左膝，劍身成水平。劍鋒朝西，劍鐔朝東；左訣指仍扶右脈門處；同時，左腳向左前方邁進一步，腳跟先著地，腳步外擺向南落平。隨之，屈膝略蹲；右腿也屈膝向前，膝蓋抵住左腿膕窩，腳跟揚起，腳尖著地成蓋步（歇步），重心在左腿。眼神順劍鋒所指方向向前平視（圖256）。

圖 256

【用法】：對方以械擊我身體下部，我即以劍截刺敵臂、腕。

2.半馬直刺

右腳向前方（正西）直刺一步，右膝前拱、不越過踝骨，左腿仍屈膝前拱成半馬襠步，重心仍在左腿；同時，右手劍直臂送出，左訣指成

圖 257

反方向直臂往後（正東）伸展。眼神注視劍鋒（圖257）。

【用法】：對方以械擊我落空而變換招式，我即趁勢前進以劍直刺敵前胸或肋間。

第六十劍　農夫著鋤

1.伏身沉劍

右手劍手心轉向下，由右向左沉落到左膝前時，再往右膝前方移動，劍身與右膝相平；左訣指仍扶於右脈門處；同時，右腳向右後方（東北）撤一大步；兩手持劍，隨身向右後方轉至面朝北，右膝微屈前拱，左腿在後伸直成右弓步，重心在右腿。眼神始終不離劍鋒（圖258、圖

圖 258

吳氏太極拳詮真

259）。

【用法】：對方以械擊我腿部，我即退步並以劍攔擊敵腿部。

2.挑旗聽風

右手劍以劍鋒引導，向上方移動直臂上伸；左訣指屈臂，以指尖指向劍鐔；同時，右腳直立，支撐體重；左腿屈膝提起，垂懸不落。眼神朝左前方（正西）平遠視（圖260）。

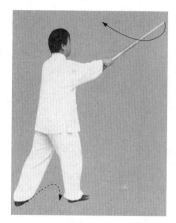

圖259

【用法】：對方以械擊我前胸，我即以劍挑擊敵身或格擊敵臂、腕。

3.回鈎前劈

右手劍以劍鋒引導，由上向左、向下、向後折回反向上、向前（正西）直臂送出，劍高與頭平；左訣指仍扶右脈門處；同時，左腳向左前方落進一步，腳尖外擺，腿直立（此時劍往回勾），繼之右腳向前邁進一步，隨即屈膝前拱，左腿在後伸直成右弓步，重心在右腿。眼神注視劍鋒（圖261、圖262）。

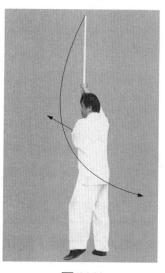

圖260

【用法】：對方以械擊我下部，我先以劍往回鈎掛格開敵械，再揮劍向前劈敵頭部。

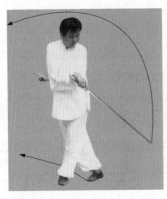

圖 261　　　　　　　　　　圖 262

4.半馬前刺

左膝鬆力，往後坐身，以左膝與左腳尖成上下垂直，右膝與右腳踝骨成垂直。兩腳形成半馬襠步，體重在後腳占70%分量，前腳占30%分量；同時，右手劍屈臂向後、向下沉落，至手背靠近右膝內側相觸後，再往前直臂送出，使劍高與肋相平；左訣指隨劍前進的同時，往後直臂伸展；兩手虎口朝天。眼神順劍鋒所指方向往前平遠視（圖263、圖264）。

【用法】：對方以械擊我前胸，我先以劍粘住敵械往回一帶，再以劍直刺敵胸、肋等部。

第六十一劍　鈎掛帶還

1.馬襠鑄釬

兩腿直立，長身；兩臂內旋，左訣指下指，右手劍以劍鋒引導，由前向下、向左往上直立，使劍靠近身體左前方，右手心向裡，劍鋒朝天，劍鐔朝地；左訣指仍扶於右脈門處；同時，右腳尖裡扣，兩膝微屈略蹲成蹲襠騎馬步，重心

圖 263

圖 264

圖 265

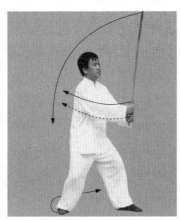

圖 266

落在兩腿間。眼神注視劍鋒（圖 265、圖 266）。

　　【用法】：對方以械擊我右腿，我即以劍向下豎直格開敵械，再揚起劍鋒刺敵下部。

　　2.提膝外掛

　　右腳蹬地，屈膝提起，垂懸不落；左腿單腿支撐體重；同時，右手劍以劍鋒引導，由上向右、向下，使劍身靠近右

腿右側，劍鐔朝天，劍鋒朝地，上下垂直；左訣指不離右脈門處。眼神注視劍鋒（圖267）。

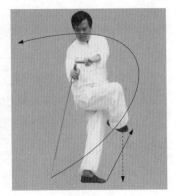

【用法】：對方以械擊我右肩，我右腳蹬地起身，並以劍鍔向外提掛，化開敵械再趁勢進攻。

3.搖臂劈頂

右手劍以劍鋒引導，由下向後經身體右側，再屈臂翻腕將劍由下反向上、向前往身前下落，落到和頭頂相平；左訣指的運轉動作和劍的運行動作相同，只是在身體兩側運轉不同而已，最後，左訣指仍扶右脈門處；與此同時，右腳向前方落進一步，單腿支撐體重；左腳隨之屈膝抬起，垂懸不落。眼神注視劍鋒前方（圖268）。

圖267

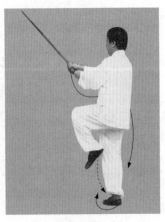

圖268

【用法】：對方以械擊我腿部，我即越步避開，並以劍絞劈敵頭部。

4.轉身入海

右手劍和左訣指仍不分離，以劍鐔引導，朝右腳跟方向沉落，最後落至左腳外側；同時，右腳以前腳掌作軸，身體由面西轉向面東；左腳落到右腳旁成併步；上體下蹲，重心寄於左腿。眼神窺視劍鋒（此時，劍身斜置身體左前方，劍

鋒朝西北斜上方，劍鐔朝東南斜下方）（圖269）。

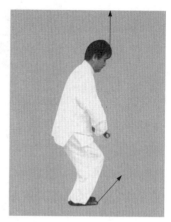

圖269

【用法】：對方以械擊我頭部，我即轉身下蹲避開敵械，並趁敵身前傾之際，以劍鋒向身後倒刺敵身。

第六十二劍　托樑換柱

1.提膝揚鐔

右手劍交於左手之後，捏好劍訣，左手接過劍握好之後，使劍鐔向上揚舉，超過頭頂，右訣指直臂下伸；同時，左腳蹬地，上體直立，單腿支撐體重，右腳隨之屈膝提起，垂懸不落。眼神平視前方（正東）（圖270）。

【用法】：對方以械擊我頭部，我即以劍鐔上揚，迎擊敵臂、腕等部。

2.換步舉鼎

右腳垂直下落，落地同時提起左腳，垂懸不落，更換右腿支撐體重；同時，左手劍繼續上

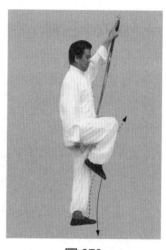

圖270

舉，右訣指以向下沉勁來托左膝上頂勁。眼神仍視前方（圖271）。

【用法】：對方以械掃擊我實腿，我即先更換步法，避開敵械。然後，以劍戳擊敵腋下或下頜等部。

圖 271　　　　　　　圖 272　　　　　　　圖 273

第六十三劍　金針指南

1.劍鐔墜落

右訣指屈臂上舉，使右手虎口靠近右耳孔，左手劍由上朝左前方（東北）向下墜落，落至左膝外側前上方，手心朝外，虎口朝後下方，劍鐔朝東北斜下方，劍鋒朝西斜上方；同時，右腿屈膝下蹲，左腿舒直，腳跟著地，腳尖翹起成右坐步，重心在右腿。眼神注視劍鐔（圖 272）。

【用法】：對方以械擊我右腿，我即以劍鐔往外格開敵械，並待機發招進攻。

2.弓步探臂

左腳逐漸落實，隨即屈膝前拱，右腿在後伸直成左弓步，重心在左腿；同時，右訣指朝左前方（東北）直臂伸展；左手劍以劍鐔直臂往下沉墜，手背貼近左胯外側。眼神注視訣指的前方（圖 273）。

【用法】：對方以械擊我身體下部，我即以劍鐔向下往

外格開敵械,同時進步欺身,以
訣指戳點敵腋下神經。

3.回身橫撥

右訣指由左前方往右後方移
動,至身體右側前下方,手心朝
下,指尖朝前;左手劍鬆肩墜
肘,屈臂上舉,使劍鐔朝前上
方,劍鋒朝後下方,手心朝外上
方,虎口靠近耳孔;同時,左腳
腳尖裡扣,屈膝略蹲,右腳跟虛
懸後轉,之後以腳跟著地,腳尖
翹起成坐步,重心在左腿。眼神
注視訣指(圖274)。

圖274

【用法】:對方以械從身後
擊我腰部,我速轉身體朝向對
方,以訣指橫撥敵臂,或以訣指
戳點敵肋。

4.弓步鐔擊

右腳逐漸落實,隨即屈膝前
拱;右腳在後伸直成右弓步,重
心在右腿;同時,左手劍以劍鐔
向右前方(西南)平送出,劍高

圖275

與肩相平,手心朝外上方,虎口朝下;使劍鍔緊貼前臂內
側,劍刃朝天地,劍鐔朝右前上方,劍鋒朝左下方;右訣指
指尖朝前,手心朝下,右臂微屈,自然下垂,靠近右胯外
側。眼神注視劍鐔前方(圖275)。

【用法】:對方以械擊我腹部,我即以訣指趁敵來勢格

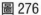

圖 276　　　　　圖 277　　　　　圖 278

開其持械手臂；再進步欺身，以劍鐔戳點敵腋下神經。

第六十四劍　併步歸原

1.四肢集中

右腳不動，左腳向前邁進一步，與右腳靠攏成併步，重心仍在右腿；同時，右訣指向右腳拇指位置集中，左手劍以劍鐔引導，也向右腳拇趾上沉落，此時，兩手、兩腳聚集一點，產生出一個整勁。眼神注視身體前下方（圖276）。

【用法】：對方以械擊我上部，我即以劍鐔和訣指連同步法匯集成一個整勁，朝敵下部進攻。

2.訣指上掤

左手反握劍柄，使手背緊貼左胯外側，直臂下垂，劍刃向前後，劍鋒朝天，劍鐔朝地；右訣指手心向外，以指甲沿劍鍔外側由下向上掤起，至左眉梢時手心翻轉朝天，繼續向上、向左移動，至與右眉梢成上下垂直，再直臂上托。同時，兩腳仍靠攏成併步，兩腿內側貼緊直立。眼神注視左前

圖 279　　　　　　　　　　圖 280

方（東南）（圖277、圖278）。

【用法】：對方以械擊我上部，我即伏身前進，欺身粘住敵持械手臂，以訣指戳點敵腋下神經或其他穴道。

3.右臂右伸

兩眼從左前方轉而向前、向右平遠視；同時，右訣指由上向右、向下落至身體右方，直臂伸展，高與肩平；左手劍姿勢不變，只將劍鐔在原位置加一點下沉勁；重心再移到右腳上（圖279）。

【用法】：對方以械擊我前胸，我即以訣指粘住敵持械臂、膀，隨著轉身的勁，將敵往上、往外甩出。

4.右訣下垂

兩眼從右向左前方（東南）平遠視；左手劍仍保持原勢不變；右訣指在眼神移動的同時，自然下垂，落至手腕靠近右胯旁，手心向下，指尖朝前；兩腳仍保持併步，重心換到左腿上，但在外形上不顯為要（圖280）。

【用法】：對方以械擊我前胸，我即轉身形，用身體右

圖 281

側緊貼敵持械臂內側，隨即右臂下落，緊貼其臂、膀外側。
然後，變換重心，將敵扭摔出去。

歸原勢

收劍入匣

左手仍反握寶劍，從左胯旁往身體前方提起，使劍鐔對
正膻中穴，劍鋒斜向身體左右下方；右訣指變掌，也反握劍
柄，與左手手心相互斜對；兩臂同時鬆肩墜肘，形成屈臂持
劍還原，以作收劍入匣式；此時，兩腳由併步向前開步走，
回到原來位置（此式雖是最後一個收勢動作，也可將它作為
一個開勢動作）（圖 281）。

第六章　吳式太極十三刀動作圖解

第一節　吳式太極刀的特點

刀有長短之說，其中像春秋大刀、三尖兩刃刀等屬於長兵器；而單刀、雙刀、月牙刀等，均屬於短兵器。

吳式太極刀也屬於短兵器的一種，但它比一般的單刀要長，一般是根據人的身高定做的。刀尖頂在地面，刀環與人的心口窩也就是膻中穴持平比較適宜，這樣練起太極刀來就不覺得腳底虛空了，才能表現得揮灑自如，能真正體現出太極刀的風格。

早期，有人又將吳式太極刀稱做單背劍。因為它除了一面是刀刃外，另一面二分之一是刀背，二分之一是刀刃。此外，吳式太極刀的護手與其他刀的護手不同。吳式太極刀的護手是萬字型的，作用是拿住對方兵器。它的刀把也比一般的單刀要長，大約為二十多公分，還有刀環。這麼長的刀把是合把（雙手握把）時使用，而刀環是掌握方向所用。比如，用左手拇指往下按刀環，刀尖翹起；用四指往上托刀環，則刀尖沖下。用手控制左右，刀尖左右防護，用手控制前後，防護身體前後。這些就是吳式太極刀的特點。

人們常說「單刀看手，雙刀看肘」，這裡面有誤差，應該是「單刀看手，雙刀看走」才對。「雙刀看肘」是指打刀花肘看雙肘，結合步法、腰法，刀花做得漂亮，步法才不會

亂。大刀看「鼎手」，劈、砍、削、剁，均離不開「鼎手」的變化。

　　練單刀時，經常用到「纏頭裹腦」「過腦纏頭」的招法，但這些招法在吳式太極刀中基本不用，或者說所用方法不同。在吳式太極刀中，做法有三：

　　一是做「纏頭裹腦」時，右手持刀，用左上臂外側貼在刀面處，含胸拔背，用「勁往外撐，加上熟練的步法、身法抵禦敵槍的進攻；二是右手持刀，在胸前由左至右畫一平弧，然後用平刀斬向敵腰；三是右手持刀，由右向腦後垂刀做「過腦纏頭」時，刀要離身體遠些，身體自然有閃躲之意，右手持刀有「勁，結合身法、步，完成此動作。舉臂矮身形是此動作的基本要求。

　　吳式太極刀招法以拳為母，其方法、風格、特點、應用均與吳式太極拳的要求一樣。要做到連綿不斷，以意識引導動作，要練好手、眼、身法、步，但又要保持吳式太極刀矯健、勇猛的特色，構成其「鬆、沉、空、圓、活」的特點。這才是真正的太極刀。

第二節　吳式太極十三刀動作名稱

預備勢

第 一 式　七星跨虎交刀勢
第 二 式　騰挪閃戰意氣揚
第 三 式　左顧右盼兩分張
第 四 式　白鶴亮翅五行掌
第 五 式　風捲荷花葉裡藏
第 六 式　玉女穿梭八方勢
第 七 式　三星開合自主張
第 八 式　二起腳來打虎式
第 九 式　披身斜掛鴛鴦腳
第 十 式　順水推舟鞭做篙
第十一式　左右分水龍門跳
第十二式　下勢三合自由招
第十三式　卞和攜石鳳還巢

第三節　吳式太極十三刀動作圖解

預備勢

面對正前方（正南）；左手抱刀，右手自然下垂；身樁端正，兩腳並齊；頭頂項豎。兩眼平遠視（圖1）。

第一式　七星跨虎交刀勢

1.上步轉體

右腳自然向前邁步，足跟著地後，腳尖向正東方向扣正；隨之，左腳向右腳並齊，身隨步轉。兩眼自南向東圈視，成面向正東抱刀立正姿勢（圖2）。

2.屈膝蓄勢

上動微停後，兩膝鬆力下屈，身體自然下蹲，兩膝相並；左手抱刀不動；右臂自臂彎微屈下沉，右掌指尖前指，掌心下按成待發之勢。

3.左弓掤刀

借右肘下沉之勢，左腳自然提起，墊步成左弓步；進步同時，左手抱刀臂外旋，自體前中線向左上

圖1

圖2

圖3　　　　　　　　圖4　　　　　　　　圖5

方畫弧搠出，至刀鐵鼻尖齊為度。目自刀鐵前平視（圖
3）。

4.上步七星

隨上動墊步搠刀同時，右掌以食指引導，向前上方推出
至左腕下相交成十字，立腰、鬆右膝，出右腳成左坐步式。
目自兩掌交叉處平遠視（圖4）。

【要點】：「弓步搠刀」與「上步七星」兩動要做得緊
湊連貫，墊步搠刀須有氣勢，出掌、出右腳要迅捷。

【技擊用意】：設敵以槍刺我喉，待其已發未至之時，
即搶步以刀盤上搠，托其槍桿，使其偏離體外，出「問心
掌」擊其胸部，右腳彈蹬其下肢迎面骨。

5.退步捋刀

上動不停。左手刀以刀柄向左膝外捋掛；同時，向右後
方撤右腳落步，右手沿右腿方向後揮、外撐（圖5）。

【要點】：捋掛時，右手斜後揮，與左手刀形成爭力，
以助左手刀勢。切忌俯身丟頂。

【技擊用意】：接上式。敵槍被我掤出後，抽槍刺我下盤，我以刀盤、刀柄結合處下捋其槍於體左下側，用粘黏勁使其身前傾失中。

6.併步橫截

承上式。右手經體右側畫弧上揚，於額右前上方向上撐出；以掌帶左腿向右腳併攏，長身直立；左手抱刀隨長身、隨捋、隨屈左肘橫於胸部膈前，刀尖直指東北方。同時眼神向東北方回盼，屈膝下蹲（圖6）。

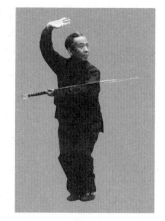

圖6

【要點】：右手極力上撐，身隨眼光回盼微轉，與刀尖指向一致。

【技擊用意】：承上式。設敵被捋前傾、借勢前撲時，我早已橫刀相向、欲貫其胸矣。

7.左弓掛刀

開左步向正東方向成弓步；同時左手抱刀，由體前向左上方畫弧外掛，刀鐔對鼻尖，右手順右腿方向朝右後下方採勁。

【要點】：掛刀與出左步應同時做，右手與掛刀須有爭力。刀刃向外。

【技擊用意】：敵槍刺我中、上盤，我即以刀盤向側上掛之。

8.接刀護腕

上動不停。起右手接刀，左手立即由刀盤下方繞至右腕部，以掌心貼於右脈門處，以助其力。刀斜置於左前臂上

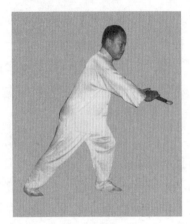

圖7　　　　　　　　　　圖8

（圖7）。

　　【要點】：左掌護腕要快，幾乎在接刀同時即護腕，但不許兩手有間斷。

第二式　騰挪閃戰意氣揚

1.鬆沉提膝

　　右手接刀後，鬆肩墜肘往下落；這時右膝自然上提，身體自然長身，做出騰挪之意（圖8）。

　　【要點】：動作要輕靈連貫。

　　【技擊用意】：敵槍刺我中盤，我以護手或刀背壓下槍尖，必用鬆沉勁勝之。

2.進步圈扎

　　緊接上動不停。右腿自然落平；左掌在身體左側，右手持刀，

圖9

由左向右抹刀，然後有圈扎之意。

【要點】：上步、抹刀、圈扎一氣呵成。

【技擊作用】：敵要抽槍換位，我順勢抹刀，然後從敵左側圈扎。

3.轉身防刺

接上動。身體向右、向後做360°轉身；右手持平刀，護住上身，刀背朝裡，刀刃朝外；左掌隨刀而動（圖9、圖10）。

圖 10

【要點】：以右腳為軸，左腳外轉，眼神隨刀走，做出輕靈勁。

【技擊作用】：敵抽回槍後，又往身上扎來。我以刀護身，有閃展之意。

4.上步掠攔

接上動不停。抬左腿往後撤一小步，右腳虛點地面；右手持刀轉手腕，刀刃朝裡，刀背朝外，手心朝

圖 11

天，在眼前畫一平弧，然後，轉手腕、平刀斬向敵腰；左掌變鈎手，從身體左前方向左、向後，勾尖向上；同時左腳向前邁一步成左弓步。目視刀刃（圖11、圖12、圖13）。

【要點】：做此式時要連貫，攔刀要平，鬆肩墜肘，攔至中線為止，刀刃向左。

<table>
<tr><td>圖 12</td><td>圖 13</td></tr>
</table>

【技擊作用】：敵槍向我頭部扎來，我以平刀滑槍。敵抽槍換位，我借勢平刀斬敵腰，左掌變鈎掠開槍頭。

第三式　左顧右盼兩分張

1.左弓回掛（左顧）

承上式。鬆右肩，墜右肘，立刀向左肩外回掛，刀刃斜向後。目光隨之左看。身體其餘部位不變（圖14）。

【技擊用意】：承上式。敵抽槍再刺我上盤，我立刀向左後斜掛。

2.提膝攔掛（右盼）

左足蹬地，身體後倚成右獨立步；左手鈎不動；右手刀刀頭自上向後、向下畫弧，然

圖 14

圖 15

圖 16

後經左腿外側控刀（刀頭向下）朝左前方攔出，至身體右前側，刀刃朝前。目光跟刀走（圖 15）。

【要點】：獨立、走刀須連貫一致。

【技擊用意】：承上式。敵槍刺我上盤未遂，即刻抽槍刺我左腿，我則提膝後倚，以刀將其槍攔於體右。

3.左弓推滑

上動不停。身稍下坐，向東南方向上左步成左弓步；同時，左手鈎變掌，經體前附於刀背處，立刀向前推出。目視刀前 30 公分處（圖 16）。

【要點】：刀隨身進，右手提刀臂要直，左手推刀臂要屈，立刀於左膝前。

【技擊用意】：緊接上式。敵槍被我攔出後欲抽槍，我則進步，以刀順其槍杆上滑截其手腕。

4.叉步右攔

左腳蹬地，提膝向右膝彎處插入成歇步；身體後移時，豎刀向右膝外攔出。目視刀鋒（圖 17）。

圖 17　　　　　　圖 18　　　　　　圖 19

吳氏太極拳詮真

【要點】：退身、攔刀同時做，身體不可起伏。

【技擊用意】：承上式。敵抽槍後刺我下盤，我即退身，將其槍攔於體右。

5.撤步左攔

提右腿向後撤成左弓步；同時豎刀向左膝外攔出。目視刀鋒（圖18）。

【要點】：撤步、攔刀要同時進行，身體不可起伏。

【技擊用意】：承上式。敵抽槍再刺我下盤，我即將其槍攔於體左。

6.點步右攔

上式不停。退身，收左腳於右腳掌內側成點步；同時豎刀向右膝外攔出（圖19）。

【要點】：同上。

【技擊用意】：同4動。

註：以上三刀連續做，譜稱「獅子搖頭連三擺」。

7.左弓推滑

同 3 動。

8.翻身劈刀

上動不停。收右
足跟，展左足跟，轉
身成右弓步；右手提
刀，經頭頂向正西方
向劈出；左手掌向東
南方向撐出，略高於
肩。目視刀鋒（圖
20）。

圖 20

【要點】：劈刀
時，右臂要直，刀尖
與頭平。兩臂夾角成
135°。

【技擊用意】：
設背後有敵偷襲，我
即回身劈之。

9.回身掠撩

收左足跟，向後
回身；左掌自身側向
西北方向擴出成鉤

圖 21

手；右手刀自身體右側由下向上朝正東方向撩出；橫移右足
成左弓步。目視正前方（圖 21）。

【要點】：掠手、回身、開右步、撩刀同時進行。刀在
身中線，與腰平，刀刃向上。

【技擊用意】：設背後有敵偷襲，我即回身擴其槍杆，

以刀撩其刀腕或下腹。

10.弓步回掛

同1動。

11.提膝攔掛

同2動。

12.左弓托扎

接上動。獨立步不動；左鈎變掌，自體側趨附刀背；右手刀提肘向上、向後畫弧，回抽至刀盤近右耳處，左手附刀背隨之，刀刃朝上，刀尖向前；隨之屈右膝微蹲，出左腳向正東上步成左弓步，左掌托刀向正東水平刺出（圖22、圖23）。

圖22

【要點】：弓步與刺刀同時進行。右臂不可伸直。

【技擊用意】：承上式。敵抽槍再刺我上盤，我以刀面貼其槍杆回掛，敵若抽槍，我則順勢前刺。

圖23

第四式　白鶴亮翅五行掌

1.馬步截刀

向右轉身，面朝正南變馬步；雙手持刀，屈臂畫弧於面

吳氏太極拳詮真

圖 24

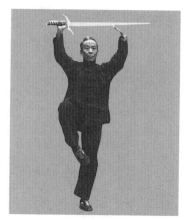

圖 25

前，斜向上橫刀截擊。目視刀背（圖 24）。

【要點】：刀隨身轉。鬆腰坐胯與截刀形成爭力。

【技擊用意】：敵翻把以槍杆砸擊我頭部時，我蹲身（馬步）以刀截擊其手臂。

2.提膝上推

提右膝，身體直立成左獨立步；展雙臂，將刀斜上推出，略高於頭頂。目視刀背（圖 25）。

【要點】：提膝找小腹，同時推刀。

【技擊用意】：緊接上動。待刀刃找正敵臂時，借提膝直立之勢，將刀推出，則敵臂立斷。

第五式　風捲荷花葉裡藏

1.叉步藏刀

屈左膝下蹲，右腳向左腳左前側插出成叉步式；雙臂回屈，橫刀置於頸後，刀刃向上。目平視（圖 26）。

【要點】：藏刀、插步同時做，為下一動之蓄勢。

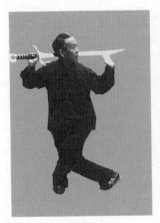
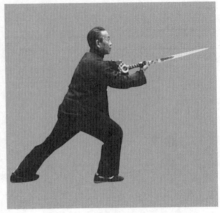

圖 26　　　　　　　圖 27

2.轉身推扎

　　緊接上式。向右轉身；左手放開刀背，橫肘，以掌心附於刀鐓處；弓右膝成右弓步；同時，將刀向正東方向扎出，刀刃向上。目視刀尖（圖27）。

　　【要點】：一定要身轉刀不動，待弓右膝時同時將刀扎出。左前臂橫起與地面平行，右臂外旋墜肘。此動與上動要銜接緊湊。

　　【技擊用意】：設敵於身後，我旋身避其擊，同時擊之。

第六式　玉女穿梭八方勢

1.右弓下砸

　　承上式。身體不動；沉右肘，以刀背水平下沉，至右手背貼於右膝蓋處為度。目視刀背（圖28）。

　　【技擊用意】：設敵以槍刺我右膝，我沉刀下砸，使其槍尖點地。

2.左仆捋刀

屈左膝，重心移於左腿成左仆步；同時左手經體前向左上方揚出亮掌；右手刀刃變向前，以刀面向兩腳間回捋，鬆肩墜肘，刀鐓與左膝平，刀尖微垂。

【要點】：變仆步與捋刀須節奏一致。

【技擊用意】：承上式。設敵抽槍再刺時，我變重心，捋其槍，使其下傾，而伺機待動。

3.右蓋剪腕

緊接上式。收左足跟，轉身向左；目視西南方。同時右臂內旋，提肘控刀，提

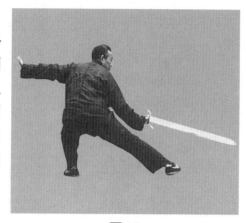

圖 28

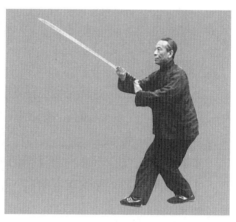

圖 29

右腳自左膝上方向西南蓋步，重心在左腿；蓋步同時，右手刀經胸前向西南斜上方平刃片出（剪腕）；左腕回收，左掌附於右腕部（圖 29）。

【要點】：轉身、控刀為一節奏，蓋步、片刀為一節奏。

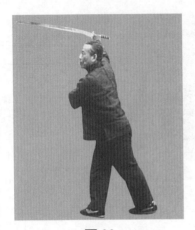

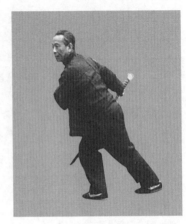

圖 30　　　　　　　　　　圖 31

【技擊用意】：承上式。敵自左後方持槍刺我，我即轉身以刀剪其腕。

4.翻身後劈

重心在左腿不變，立刀向上穿起，轉腰變臉，刀向西南方向畫弧劈出，刀尖與頭齊，眼神隨刀走，視西南方。左掌回捋至右肩窩（圖30）。

【要點】：重心不變，身隨刀轉。

【技擊用意】：設腹背受敵時，先穿起前槍，轉身劈身後之敵。

5.歇步藏刀

重心前移成右歇步，上體與左手不動；變臉目視西南。同時，右臂內旋，提肘控刀，刀尖貼於右膝蓋外側；左掌不動（圖31）。

【技擊用意】：為下動之準備，蓄勢待發。

6.左弓扎刀

左手向左前上方揮出，手背朝下；進左步成左弓步；右

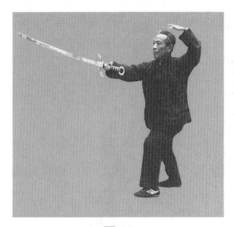

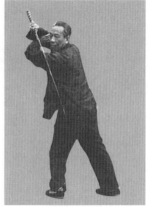

圖 32　　　　　　　　圖 33

手持刀，朝西南方向刺出，刀尖與喉平；刺刀同時，左手下
落，經體側向後、向上反圈，於左額前亮掌（圖 32）。

　　【要點】：撐手圈亮、上步、進刀須同時進行。

　　【技擊用意】：左手擄敵槍，右手刀進刺。

　　7.反身圈攔

　　左手立掌，以拇指找右肩窩；扣左足，閃身向右轉，右
足跟回收成左虛步，空心緊背；同時，右腕鬆力，刀尖下
垂，反腕圈刀扛刀於左肩。目視東南方（圖 33）。

　　【要點】：轉身時，頭要頂，身要閃，刀要圈。

　　【技擊用意】：對方圍繞我轉動，伺機進攻，我則掩身
形，藏刀於身後，觀其動靜。

　　8.右弓藏刀

　　向正東方向開右步成右弓步；同時右手持刀，自左肩下
挒至胸前時，左手按刀背，至右膝旁時，右手後拉，左手順
刀背前掤，亮掌於胸前，右手刀刀尖貼在右膝側。目視左前
方（東北）（圖 34）。

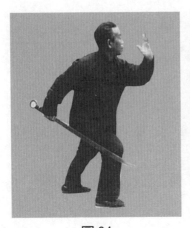

圖 34

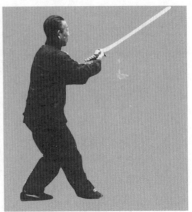

圖 35

【要點】：開步、軋刀要合拍。左手亮掌時要鬆肩墜肘，掌心斜向右後方。此時目視方向與手心方向成 180°。此式為「夜戰八方藏刀式」。

圖 36

【技擊用意】：以靜待動，伺機而攻之勢。

9.右蓋剪腕

同 3 動，惟方向相反，朝東北（圖 35）。

10.翻身後劈

同 4 動，惟方向相反，朝西南（圖 36）。

11.歇步藏刀

同 5 動，惟方向相反，朝東北（圖 37）。

12.左弓扎刀

同 6 動，惟方向相反，朝東北（圖 38）。

圖 37

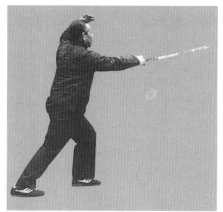

圖 38

圖 39

圖 40

13.反身圈攔

同 7 動，惟方向相反，朝西南（圖 39）。

14.右弓藏刀

同 8 動，惟開步要大，面向正西（圖 40）。

第七式　三星開合自主張

1.左轉掠截

左掌自胸前向左擄攔至正南方，身隨左轉；右手刀向西南方向平伸至刀尖與右肩平時，屈肘待發；左掌繼續向左擄攔至東南方時，扣右足，足尖指向正南，重心仍在右腿；右手刀緊接上式向西南伸刺，

圖 41

與左掌擄撐形成爭力，眼視刀鋒（圖41）。

【技擊用意】：承上式。設敵槍自左前方刺我，我以左手輕擄槍杆，待刀尖紉在敵腕時，猛擄轉身，長刀截其手腕。

2.提膝合掛

重心移於左腿，提右膝成左獨立步；右臂提腕掩肘，刀刃翻向上，向左橫掛，左掌右合，與刀鐓合於前額上方。身向正南。目視刀鋒（圖42）。

【要點】：提膝找小腹與刀身橫上掛動作合一，刀身以掛為主，以托為輔，不

圖 42

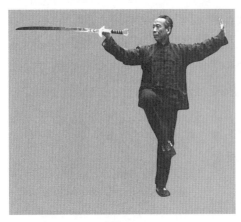

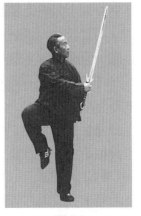

圖 43　　　　　　圖 44

可光托不掛。

【技擊用意】：敵槍自右前方刺我上盤，我以刀貼其槍杆，長身斜上掛。

3.左右分扎

獨立步不動；右手刀水平方向向西扎出；左掌同時向正東立掌撐出。目視刀尖（圖43）。

【技擊用意】：緊承上式。待敵抽槍時，順勢扎刀。

4.獨立掠搧

獨立步不動；左掌向右後攦出，在身後變勾手；右臂屈肘，立刀向左肩外搧出，刀刃稍向後，刀盤與肩平。目光左視（圖44）。

【要點】：攦手、搧刀同時做。

【技擊用意】：設敵自左前方刺我中盤，我攦其槍，使其前傾，而以刀搧其左翼。

5.半馬下截

左腿屈膝下蹲，右腳隨即向正西邁出成半馬步；左手鈎

不動；右手刀向後畫弧，向下按刀，平置於左大腿側，刀盤貼近左膝。目視刀背（圖45）。

【要點】：出步、按截刀要同時完成。

【技擊用意】：承上式。左手攦槍不放，轉刀截其雙臂。

6.扣步攔推

接上式。重心前移右腿；左鈎、右刀不動；提左腳，經右腳側向西偏北扣步邁出；隨即左掌

圖45

按刀背，雙手持刀，經身體左側向前腳方向攔掛，當左腿弓步時，刀繼續向西北方向推出在左膝前；右臂伸直提刀，左臂微屈，左掌推刀。目視刀前（圖46、圖47）。

【要點】：先走腿，後走刀。弓腿推刀同時做。

吳氏太極拳詮真

圖46

圖47

圖 48

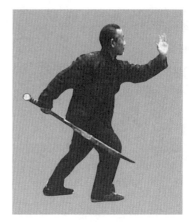

圖 49

【技擊用意】：承上式。敵抽槍再刺我左腿，我即走腿上步避其鋒，以刀掛其槍杆，回身攻擊身右之敵。

7.轉身圈攔

以左掌拇指找右肩窩，空心緊背，身向右轉，扣左足，收右足跟成左虛步。右腕鬆力刀頭下垂，翻腕控刀於左肩外撐出。目視西北（圖 48）。

【要點】：轉身立頂，有長身左閃之意。

【技擊用意】：轉身避閃，圈掛敵槍護身。

8.右弓藏刀

同第六式 8 動，惟面朝正東（圖 49）。

第八式　二起腳來打虎式

1.左弓劈刀

接上式。提左足，腳掌虛點於右腳掌內側成左點步；右手刀尖向西南方向撇出，隨即右臂外旋，刀刃翻上；左掌向東北方向擴出；上左步於東北方成弓步；右臂伸直，將刀向

圖50　　　　　　　　　　圖51

東北方向掄劈至右腕附於左掌心，刀尖略高於頭。目視刀鋒
（圖50、圖51）。

　　【要點】：點步、撇刀同一節奏，上步、掄劈同一節
奏。

　　【技擊用意】：承上式。設敵自左前方刺我，我左掌封
其槍，上步掄劈之。

　　2.提膝交刀

　　提右膝成左獨立步；坐右腕將刀迅即順於左前臂上，刀
刃向外；左手接刀，右手屈腕於面前成探爪式（圖52）。

　　【要點】：提膝、交刀同時完成。

　　【技擊用意】：此動為下動之蓄勢準備動作。

　　3.獨立拍踢

　　獨立步不動；左手抱刀下掛；右腳踢直；右掌前伸在體
前拍擊（圖53）。

　　【技擊用意】：以右掌拍擊敵面，起右腳踢其中盤。

圖 52　　　　　　圖 53　　　　　　圖 54

4.右弓打虎

　　重心下降，向正南開右步，腳掌著地後收足跟成右弓步；同時，右掌左刀向左、向下畫弧，經左膝、右膝上挪至與右肩平，右臂墜肘前伸，拳眼向東；左手抱刀，刀柄置於右肘尖下，變臉。目視正東（圖 54）。

圖 55

　　【要點】：眼神隨刀走，走披閃之意。

　　【技擊用意】：敵槍刺我左膝，我則以左手刀之護手掛住其槍杆，順勢斜掛而出。使敵方失去平衡。

5.轉體左貫

　　扣右腳尖朝正東，身隨左轉，右拳向正東貫出；重心不變（圖 55）。

6.左弓打虎

　　收左足跟，腳尖朝正北，展右足跟，弓左膝漸成左弓步式；同時左刀右掌經體右側向下、向前畫弧，經右膝、左膝上掤至與左肩平；左臂抱刀墜肘，伸向正北；右手拳眼托於左肘尖下。變臉，目視正東（圖56）。

　　【要點】：眼神看刀環，身體有披閃之意。

　　【技擊用意】：敵槍刺我右膝，我以右手掛其槍杆，斜帶而出，使敵方失去平衡。

圖56

第九式　披身斜掛鴛鴦腳

1.右轉回貫

　　扣左腳尖朝正東；左刀鐓向正東回貫，重心不變。目視正東（圖57）。

　　【要點】：鬆左肩、右胯有動意，墜左肘、右膝自提。

2.沉肘提膝

　　墜左肘，提右膝成左獨立步；左肘與右膝相合。

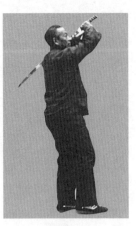

圖57

　　【技擊用意】：為下動之準備蓄勢動作。

3.左掛右彈

　　左手刀柄向西北斜上掛出，同時右腳向東南方向彈踢。目視東南。

王培生

吳氏太極拳詮真

【要點】：掛彈合一。

【技擊用意】：左刀掛身後敵槍，右腳彈踢前方敵人。

4.獨立拍踢

墜左肘，提右膝相合，提右腕在面前成探爪式；隨即踢右腳，探右掌於體前拍擊；左手刀高舉不動。目視正前（圖58）。

【技擊用意】：以掌撲敵面，以腳踢敵身。

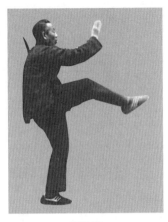

圖 58

5.上掤接刀

拍擊後，右腳屈膝收回仍成獨立步；右手高抬，與左手相合於額前，隨即接刀在手，刀仍斜置於左前臂處。目視正東。

【要點】：此式與二起腳不同。二起腳時，左手刀下掛。此式踢腳時，左手刀高舉不動，前掤交刀。

【技擊用意】：為下動之蓄勢準備。

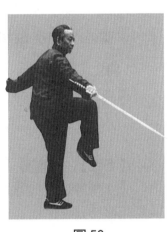

圖 59

6.掠手圈攔

獨立步不動；左手下擄，經體前向身後成鈎手；右手持刀，經體前向右前下方攔出，刀尖微重，刀刃向前。目視刀面（圖59）。

【技擊用意】：敵槍刺我中盤，我以左手擄其槍，右手刀攔斬其臂。

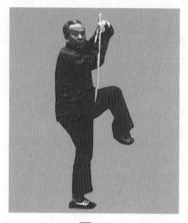

圖 60

圖 61

吳氏太極拳詮真

第十式　順水推舟鞭做篙

1.獨立反圈

獨立步不動；右臂外旋，墜右肘，鬆腕垂刀向右肩外圈出，刀刃向後；左鈎變掌趨附於右腕內，合力外撐（圖60）。

【要點】：反圈時，右膝左撐，右刀右撐，形成爭力。

【技擊用意】：設敵反把橫槍掃我身右側，我迅即以刀反圈攔撐。

2.進步裹刀

接上式。屈左膝下蹲，左腳向東南方向邁進；右手刀自右肩後順時針方向經腦後作裹腦式至體前，左掌隨即附於刀背向前推撐（圖61）。

【要點】：開步、裹腦同時做。

【技擊用意】：為下動之蓄勢準備動作。

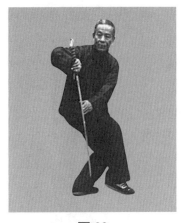

圖 62　　　　　　　圖 63

3.跟步推刀

移重心，向東偏南上左步，上右步，再上左步，再跟右腳於左腳掌內側成點步式；上步同時，刀在體前推撐不動，刀隨身進。至點步時，身向東南，目視刀刃（圖62）。

【技擊用意】：敵退我進，以刀貼其槍桿跟進擊之。

4.轉身圈攔

上式不停。以左腳跟、右腳掌為軸，自東南向正北方向右轉身（225°）；雙手持刀於體前不動，隨轉體向右圈攔至正北方向。立刀身右側。

【要點】：轉體要迅速完整、有氣勢。

【技擊用意】：承上式。當我向東南方向進擊時，敵槍自身後刺我。我迅即轉身將其槍圈攔於身體右側。

5.右弓藏刀

開右步於刀尖下，左手軋刀，右手翻腕墜肘抽刀；弓右膝成「夜戰八方藏刀式」；立左掌。目視前方（圖63）。

【技擊用意】：承上式。將敵槍圈攔於體側後，以刀貼

槍杆成待動之勢。

6.扁刺亮刀

右臂墜肘，持刀扁刃向前刺出，至刀柄與左掌相觸時，右臂盡力伸直刀斜上刺出；左掌回捋至右腋下，向右盡力推撐。變臉，目向西平遠視（圖64）。

【要點】：出刀時要蓄勢，刺刀撐掌變臉要同時。

【技擊用意】：以刀扁刃刺敵喉，待紉準後盡力刺出，變臉側身以助其勢。

圖64

吳氏太極拳詮真

第十一式　左右分水龍門跳

1.馬步攔抹

接上動。提左膝，腳尖附於右腳掌內側成點步；左掌向左側平擴至正西，展右臂伸刀至正東；向正西開左步，移重心，以左腳為軸，身體向左扇面形旋轉；左臂右刀平展；隨之旋轉至面向西時，上右步，面朝南成馬步式；右手刀指向正西時，墜雙肘，左掌找刀鐓，將刀平剌（ㄉㄚˋ），合於胸前。目視刀尖後 20 公分處（圖65）。

【要點】：轉身時以左腳為軸，刀隨身轉，形成一體。

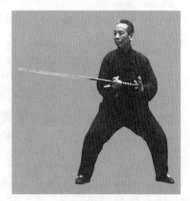

圖65

刺刀時，刀刃向南，要平、要穩，鬆腰坐胯，勁要完整。身體不要起伏。

【技擊用意】：承上式。設敵從左側以槍刺我，我跟步躲閃，隨即轉身上左步，以左掌擄攔其槍，敵欲退，我上右步，以刀橫斬其腰並收刀刺之。

2.左右分扎

緊接上式。左掌右刀水平向外推撐，左掌心朝正東，右手刀扁刃扎向正西。目視刀尖（圖66）。

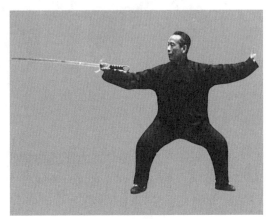

圖66

【要點】：撐掌、扎刀同時做，馬步不可起伏，扎刀時展腹開胸。

【技擊用意】：承上式。右手刀斬抹敵身後，迅即挺刀再刺敵身。

3.左弓劈刀

重心移於左腳；右手刀直臂由西向正東弧形劈出，至右腕貼於左掌；右腿隨劈刀挺直成左弓步式（圖67）。

【技擊用意】：擰身劈左側進犯之敵。

圖67

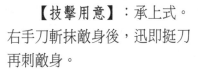

圖 68　　　　　　　　　圖 69

4.轉體反撩

扣左足尖，向右轉身；右手刀經體側向正西偏北方向反撩出；撩刀過程中，重心漸移於右腿，左腳隨刀向正西偏北上步。

5.左弓推刀

緊接上動。左腳著地後弓膝成左弓步；左掌屈肘附於刀背；右手直臂控刀，向落腳方向推刮至左膝蓋前。目視刀鋒前 30 公分（圖 68）。

【要點】：此動緊接上動不停。

【技擊用意】：回身進攻身後之敵。

6.馬步翻劈

收右足跟，重心漸向右移成馬步式；同時，右手刀直臂經面前畫弧向東劈出，刀尖略高於頭，右掌向西直撐。目視刀尖。面向正北（圖 69）。

【技擊用意】：承上式。劈擊右側進犯之敵。

7.踢腿撩刀

收左足跟，身體左轉向西，移重心於左腿，向正西踢右腳，高與腰平；同時，右手刀向下、向前順右腿撩出，略高於腿；左掌回收附於右腕部。目視刀尖（圖70）。

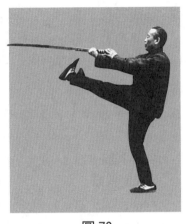

圖 70

【要點】：重心一移即踢右腳，隨後撩刀。層次要分明。

【技擊用意】：承上式。設敵乘我右劈之時，從左側犯我，我即轉身以腳踢之。當敵欲顧我腳，我刀隨之又進，使其應接不暇。

8.左弓撲劈

接上動。雙肘下沉，收右腳成左獨立式，肘與膝合，隨即右腳向前躍一大步著地後，左腳再進一步成左弓步式；躍步同時左掌、右刀分別經體側斜向後再向身前掄劈至左掌與右腕相合。目視刀尖。

【要點】：躍步、上步與掄劈同時進行，步到刀到。掄劈有如「跳繩」時之掄繩動作。需有身前撲之勢。

【技擊用意】：敵欲退閃，我即躍身追劈之。

第十二式　下勢三合自由招

1.右仆沉採

收右足跟，展左足跟，重心右移，屈右膝坐胯成右仆步；右手刀由前向下、向後畫弧沉採至兩腳中間；當沉採時，左掌離右腕，順刀背前抒至刀尖後 20 公分處，隨抒隨

按。目視刀背（圖71）。

【要點】：刀沉採與仆步連貫
一體。刀須做出按剌（ㄉㄚˋ）勁。
提頂、立腰、坐胯。

【技擊用意】：當我撲劈敵
方，敵進身欺我，我即順勢坐身，
以刀切割其體。

2.左虛斜截

稍提左膝，右足跟離地成橫虛
步式；右手持刀，左掌推刀背，刀
刃斜向上，向左前上方橫截至額前

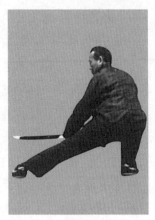

圖71

上方。面朝西北，目視刀背。

【要點】：做橫虛步時，開襠合膝，頂頭收腹。雙臂微
屈前撐，胯微後倚。

【技擊用意】：假設敵見我沉採其身，即縮身掉轉槍把
砸我頭部，我即長身以刀橫截其臂。

3.左弓擁刀

接上動。向西北方向上左步，蹬右腳成左弓步；同時，
右手持刀，左掌推刀背，坐雙腕，立刀，左掌推後刀面，以
前刀面向前擁推，高與肩平。目視前方。

【要點】：上步弓膝與擁刀應一致。

【技擊用意】：承上動。當敵見我截其雙臂時，欲退
身，我不及換勢，當即向前以刀擁放之，使其後跌。

4.點步左纏

左足蹬地回收，身體後倚成點步式，面向西北；左掌回
捋至右腋下向外推撐。右手鬆腕控刀，逆時針方向做纏頭式
至左肩外（圖72）。

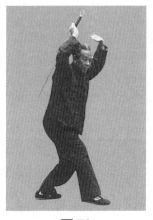

圖 72

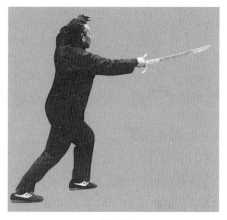

圖 73

【要點】：坐身、纏頭要節奏合一。

【技擊用意】：敵槍刺我，我即縮身以刀做纏頭式向左外掛其槍。

5.提膝下掠

接上動。長身成右獨立步；左掌自右腋下經身前向左後方擄出至身後，撐掌；右手刀繼續圈至右肩後不動。目視前方。

【要點】：長身、掠手、圈刀動作要一致。

【技擊用意】：承上動。敵抽槍再刺我時，我左掌撥掠其槍成待發之勢。

6.左弓劈刀

屈右膝，上左步成左弓步；右手刀自右肩頭上向東北劈出，刀尖與頭平。同時左掌自體側上揚圈起、亮掌於左額前上方，目視東北（圖 73）。

【要點】：上步、劈刀、亮掌同一節奏。

演練以上三動時，纏頭劈刀動作應一氣呵成，不可間

斷。整個動作要有連貫、完整感。

【技擊用意】：承上動。撥掠敵槍後隨即揚臂上托其槍、上步劈敵。

第十三式 卞和攜石鳳還巢

1.轉身圈攔

上式不停。扣左足尖向正東，左掌找右膝，身右轉，收右足跟成虛步，面向正東；右手鬆腕，控刀，經體前向身體右後方圈攔；同時左掌經體前向身體左後方畫弧平攦。目光隨右手刀移動。

【要點】：鬆腰、坐胯，左掌極力斜下按，右手刀要輕靈不可使拙力。刀隨腰轉。

【技擊用意】：承上動。當我向前劈刀時，身後有敵槍刺我，我即回身以刀圈攔其槍，使其刺向體外。

2.提膝反圈

緊接上動。長身提右膝成左獨立式；右手刀反腕垂直上提至刀盤與肩平，向外推撐（反圈刀）；左掌經體前上附於右腕部輔助外撐。目視刀面（圖74）。

【要點】：圈刀時，有螺旋之意。外撐時，右膝小腿向北偏東撐出，與刀形成爭力。

【技擊用意】：設敵以槍杆橫掃我，我即提刀反圈以禦之。

3.右弓攜刀

接上動。屈左膝，上右步成右弓步式；同時，左掌經體前向身體

圖74

圖 75

圖 76

左後方攄出，在身後成鈎手，右手刀經腦後裹至左肩後，置於左上臂上。變臉後向東北方向看（圖 75）。

【要點】：動作要和諧、圓潤。

【技擊用意】：以靜待動，可向前做鷺伏鶴行連續進步，引敵追入以制之。

4.撤步接刀

接上動。身體重心移於左腿；右手持刀不動；左掌自身後前伸上揚接刀；同時向右後方撤右腳（圖 76）。

【要點】：接刀時，右手刀位置不動，退步撤身伸左臂把刀接過來。

5.併步轉體

接上動。待左手接住刀後，身體重心向右腳過渡；右掌離刀把，順左膝、右膝方向後撤至身體右後側上揚亮掌，長身併左腳。左掌抱刀貼於體前。面朝東南方，目視前方（圖 77、圖 78、圖 79）。

圖 77

圖 78

圖 79

圖 80

6.退步歸原

　　向左後側撤左步，收右足向左足併攏，面向正南。右掌畫弧下落至體右側，還原成預備勢（圖80）。

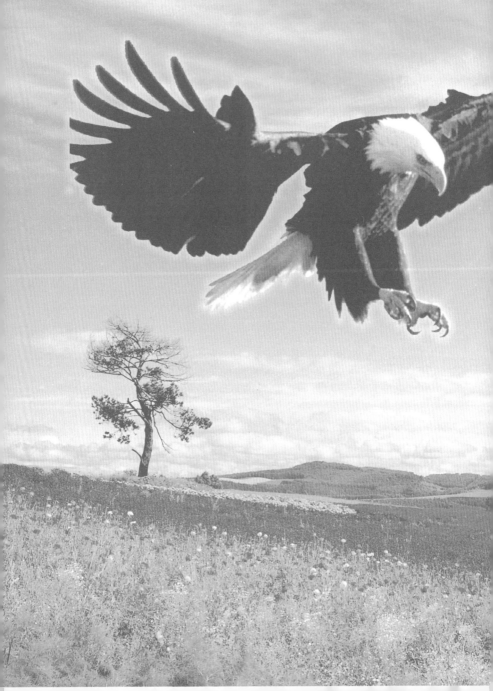

大展好書　好書大展
品嘗好書　冠群可期

大展好書　好書大展
品嚐好書　冠群可期